国家社科基金
后期资助项目

设计的终结
—— 走向信息主义的设计美学批评

The Philosophical Disenfranchisement of Design
——Design Aesthetics Criticism Towards Informationalism

廖宏勇 著

·广州·

版权所有　翻印必究

图书在版编目（CIP）数据

设计的终结：走向信息主义的设计美学批评/廖宏勇著. —广州：中山大学出版社，2022.2

ISBN 978-7-306-07396-9

Ⅰ.①设… Ⅱ.①廖… Ⅲ.①设计—艺术美学—研究 Ⅳ.①J0

中国版本图书馆CIP数据核字（2022）第018857号

出 版 人：	王天琪
策划编辑：	金继伟
责任编辑：	姜星宇
封面设计：	曾　婷
责任校对：	王延红
责任技编：	靳晓虹
出版发行：	中山大学出版社
电　　话：	编辑部 020 - 84110183，84113349，84111997，84110779
	发行部 020 - 84111998，84111981，84111160
地　　址：	广州市新港西路135号
邮　　编：	510275　传　真：020 - 84036565
网　　址：	http：//www.zsup.com.cn　E-mail：zdcbs@mail.sysu.edu.cn
印 刷 者：	广州市友盛彩印有限公司
规　　格：	787mm×1092mm　1/16　20.75 印张　365 千字
版次印次：	2022年2月第1版　2022年2月第1次印刷
定　　价：	88.00元

如发现本书因印装质量影响阅读，请与出版社发行部联系调换

国家社科基金后期资助项目
出版说明

后期资助项目是国家社科基金设立的一类重要项目，旨在鼓励广大社科研究者潜心治学，支持基础研究多出优秀成果。它是经过严格评审，从接近完成的科研成果中遴选立项的。为扩大后期资助项目的影响，更好地推动学术发展，促成成果转化，全国哲学社会科学工作办公室按照"统一设计、统一标识、统一版式、形成系列"的总体要求，组织出版国家社科基金后期资助项目成果。

<div style="text-align: right">全国哲学社会科学工作办公室</div>

 本书从设计艺术在现代主义、后现代主义之后,由信息技术所引发的观念变革厚描出发,着墨于工业革命与"包豪斯之后的世界"关于设计"秩序"的流变,在"艺术终结"的论域中,勾勒出"设计终结"问题的现实图景。在行文上始步于信息技术深度介入之后,设计美学议题在场域勘定、主体认知、经验获取、本体回归上的种种迷思,分析设计的理论与实践在评判力价值上的深度位移,探讨在观念重构语境下"设计终结"所引发的美学批评话语再建构问题。

 本书观照 18 世纪资产阶级理性启蒙对社会价值体系的重塑;回眸西方现代艺术批评之视角、方法、意蕴的理论兴起与实践探索;追溯工业革命对生产方式、社会结构、思想理念的深度介入与改造;具象在解决传统工艺与机械化大生产、形式与功能的矛盾过程中,西方现代设计批评所形成的价值体系对时代的回应与对现实的重构;延展于当代信息技术所带来的社会转型,解析"历史叙事结构"的"终结"对传统设计观念的重大挑战,诠释造物美学"重塑自我"的新契机与新意涵;聚焦作为社会现象的"信息主义"对当今技术形态社会的批判性意旨,凸显造物实践面临的问题,以及对问题实质的解释途径;揭示"信息逻辑"与"技术图腾"对"造物"主流意识的作用机理;发现设计美学由此产生的问题域、实践场,延伸现实批判意识对设计美学阐发的意义域。

 本书在整体结构上立足于"观念重构向度下的设计终结"之基础问题探讨,阐述作为"场域"表征的信息主义,阐释"真实"或"拟像"存在的用户概念,阐析认知经验与超经验互构的结构性省思,洞察作为社群化视觉逻辑的思维图式,规划对"数据神话"思辨的现实路径,展望生态意义设计美学批评的发展愿景,进而提出设计美学批评话语建构的社会机制、话语类别、主体间性,以及体现信息生态"位""链"关联的设计美学话语分析框架。

目 录

导 言 ... 1

一、缘起：丹托与"艺术终结" 1
二、语境：信息"神性"的观念重构 7
三、框架：观念重构向度下的"设计终结" 11
　（一）场域勘定问题——信息：成为"场域"的"主义"
　　　　　　　　　　　　　　　　　　　　　　　　 12
　（二）主体认知问题——用户："真实"或"拟像"的存在
　　　　　　　　　　　　　　　　　　　　　　　　 12
　（三）经验获取问题——反思：认知的经验与超经验 13
　（四）本体回归问题——联结、路径与愿景 13

第 1 章　信息：成为"场域"的"主义"　15

一、信息的"斯芬克斯之谜" 15
二、关于信息的"主义" 17
　（一）"忒修斯之船" 17
　（二）弥散的信息主义 20
　（三）学理信息主义 29
三、基于信息本体的"场域" 34
　（一）物质本体、能量本体与信息本体 35
　（二）场域中的主体及认知活动 38
四、"信息场"与"场交互" 53
　（一）设计美学体验的"信息场" 57
　（二）场交互：信息社会的设计表征 59

第2章 用户："真实"或"拟像"的存在 … 70

- 一、作为"人"的用户 … 70
 - （一）自然人、社会人、信息人 … 70
 - （二）用户的个性系统与社会性系统 … 80
- 二、作为科技化的生命/生活形式的用户 … 84
 - （一）可以量化的"自我" … 84
 - （二）为用户"画像" … 90
- 三、作为社会资本的用户 … 94
 - （一）社会资本的辩证含义 … 94
 - （二）资本化的用户信息行为 … 100
- 四、作为"命定之物"的用户 … 103
 - （一）消费逻辑中的"用户" … 104
 - （二）技术幻觉：走向"无"的"用户" … 105

第3章 反思：认知的经验与超经验 … 108

- 一、反思的基点 … 108
 - （一）反思的哲学基础 … 108
 - （二）公共性：设计伦理意向的"应然" … 110
 - （三）"自律"之外的行为限定：设计伦理的公共性规范 … 112
 - （四）"他律"之外的责任反思：设计伦理的公共性意识 … 115
 - （五）设计伦理的终极指向 … 118
- 二、反思的方法论立场 … 123
 - （一）矛盾："实证归纳"与"观念思辨" … 124
 - （二）并置：设计方法论的前行路径 … 126

（三）立场的再认识：实证主义或科学建构主义 ………… 129
　三、反思的实践进路 ………………………………………… 132
　　（一）基础：价值范式的构建 ……………………………… 132
　　（二）对象：用户身份的重新认知 ………………………… 137
　　（三）路径：从"共识"到"共同体想象" ………………… 140

第4章 联结：社群化的视觉逻辑　148

一、社群与人脑云 …………………………………………… 148
　（一）基于信息交互的群体 ………………………………… 148
　（二）人脑云的产生与进化 ………………………………… 151
　（三）社群内在动力：人脑云的信息交互模式 …………… 163
二、设计意识的社群化 ……………………………………… 176
　（一）设计的主体意识：从"用户"到"社群" ………… 177
　（二）设计的产品意识：从"界面"到"平台" ………… 179
　（三）设计的创新意识：社群中的"自我" …………… 180
三、设计思维的视觉性 ……………………………………… 184
　（一）视觉性：设计思维的另一个维度 ………………… 184
　（二）"类型"与"类型"的异化 ………………………… 187

第5章 路径：对"数据神话"的思辨　192

一、数据的影响力 …………………………………………… 192
　（一）数据的当代性 ………………………………………… 192
　（二）用数据进行创作 ……………………………………… 200

二、数据之美：作为设计方法的美学 ………………………… 209
　　（一）机器美学的启示 ………………………………… 209
　　（二）从"机器"到"数据" ……………………………… 219
　　（三）设计之"美"与数据之"美" ……………………… 222
三、数据的陷阱：后机器时代的客观性 ……………………… 242
　　（一）技术中性论 ……………………………………… 243
　　（二）数据生态与设计 ………………………………… 248
　　（三）对数据的再认识 ………………………………… 250

第6章　愿景：生态意义的设计美学批评　　255

一、信息生态系统：设计美学批评话语建构的社会机制
　　……………………………………………………………… 255
　　（一）信息时代的社会机制 …………………………… 255
　　（二）设计范畴的信息生态系统 ……………………… 258
二、信息人：设计美学批评话语建构的主体 ………………… 264
　　（一）设计生态系统中的主体 ………………………… 265
　　（二）设计生态系统中的环境因子 …………………… 272
　　（三）设计生态系统中的美学共生论 ………………… 284
三、信息生态"位"与"链"：设计美学批评的话语分析框架
　　……………………………………………………………… 290
　　（一）信息生态位：设计美学批评话语的社会历史维度 …… 290
　　（二）信息生态链：设计美学批评话语的产业维度 ……… 296

附　　录 ……………………………………………………… 306
主要参考文献 ………………………………………………… 313

导　言

一、缘起：丹托与"艺术终结"

　　设计艺术在经历了现代主义、后现代主义之后，正面临一场翻天覆地的变化。这场巨变始于信息技术引发的观念变革，并深切改变着"包豪斯之后的世界"。工业革命以来，设计的"秩序"遭受到前所未有的冲击。正像几十年前阿瑟·丹托（Arthur Dento）宣称"艺术已然终结"那样，如今的设计艺术领域也在遭遇类似的"终结"。这种"终结"见于信息技术深度介入之后，设计美学议题在场域勘定、主体认知、经验获取、本体回归上的种种迷思，也见于整个设计场域关于理论与实践、评判力价值的深度位移。

　　环顾周遭，我们正在面对各种的"新"。如何面对这样的"新"，不单是世界观的问题，同时也是认识论、方法论的问题。丹托以历史主义大叙事的视角，给出了"艺术终结"的理论预设，使得当时的艺术理论界一片哗然，并引发了激烈的争论。但是，丹托并非"艺术终结论"的始作俑者，历史上黑格尔（G. W. F. Hagel）和阿多诺（Theodor W. Adorno）都曾提出过不同的"艺术终结论"，只是在严格意义上，无论是丹托，还是黑格尔，抑或阿多诺，其实都从未明确宣称过"艺术死亡"。丹托自己也在各种场合反复强调将"艺术终结"与"艺术死亡"等同起来，其实是一种误解。"艺术终结"归根结底是一种哲学意义上的态度——首先肯定艺术历史叙事的位置，然后用"新"去辨明"新"。这是一个对传统意象中的艺术之"神性"反思的过程。这种反思，有助于从观念的真实中看清技术狂欢之后的"我们"，以此获得重新出发的动力。

　　在丹托之前，艺术界其实经历过一场巨变。那个时期正是 20 世纪中叶，是现代艺术逐渐走向多元，并体现出"后现代"诸多特征的过渡时期。处于社会观念变革中的人们已经普遍感觉到了现代艺术的危机，创造力的枯

竭如同瘟疫，席卷了整个艺术界。就像丹尼尔·贝尔所述："创造的冲动也逐渐松懈下来，现代主义只剩下一只空碗。"① 现代主义种种危机的始作俑者，便是技术。技术的便利造成无止境的艺术品复制，在表征上主要体现在三个方面：一是对作品个性和创造力的抛弃，主观性不再成为作品艺术生命的组成部分；二是艺术品完全融合到商品的循环中，商业机制成为作品是否被接受的关键条件；三是艺术开始不再呈现另类事实，而观念也不再是作品灵魂的内核。坦而言之，这场危机的爆发，

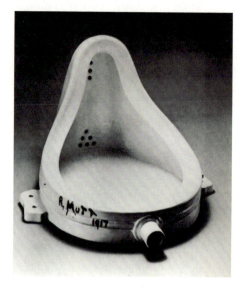

图 I 《泉》（1917 年） 马塞尔·杜尚

并非一夜之间。早在 1917 年，当马塞尔·杜尚（Marcel Duchamp）在一个从卫生用品店买来的小便池上面署名"R. Mutt"，并以《泉》（图 I）为题报名参加纽约前卫艺术展时，"艺术终结"的议程即已开启。之后，这样"亵渎"艺术的作品，如同一把把利刃，一次又一次地肢解着人们对于艺术的观感。作为一种可能性，这些颠覆观念的作品（包括其创作过程），几乎和不具艺术性质的"现实事物"毫无差别。换言之，我们再也无法利用事物所拥有的视觉特性来界定它是否为艺术作品，而艺术作品的外观再也无任何先验的限制。之前信奉崇高"艺术美"的艺术作品，看起来居然和我们日常生活所见并无二致。在丹托看来，单凭这一点，就足以开启"终结"现代主义艺术的议程。

如果只说艺术作品的形式，显然不足以言"终结"。黑格尔认为，"浪漫型艺术就到了它发展的终点，外在方面和内在方面一般都变成偶然的，而这两方面又是彼此割裂的。由于这种情况，艺术就否定了它自己，就显示出意识有必要找出比艺术更高的形式去掌握真实"②。他从作品的形式出

① 丹尼尔·贝尔：《资本主义文化矛盾》，赵一帆、蒲隆、任晓晋译，北京：生活·读书·新知三联书店，1989 年，第 66 页。

② 转引自丹尼尔·贝尔《资本主义文化矛盾》，赵一帆、蒲隆、任晓晋译，北京：生活·读书·新知三联书店，1989 年，第 66 页。

发,将浪漫艺术之前的阶段视为绝对精神发展史中一个已经过去的阶段,由此阐发了关于"艺术终结"的预言。之后,阿多诺意指的"艺术终结",一方面表现为对"大众文化"的批判,另一方面也竭力区分"大众文化"与"现代艺术",并为现代艺术积极申辩。值得注意的是,无论是黑格尔还是阿多诺,都尤其青睐艺术作品的形式,只是黑格尔仅仅是从意识发展的观点去看形式问题,而阿多诺则是将形式问题视为艺术对于现实疏离与否的依据。所以,无论是黑格尔还是阿多诺,其实都只谈到了关于"艺术"的不同观点,而并没有在严格意义上触及"艺术终结"的问题。与前者不同,丹托的批判逻辑是历史主义的,其终结理论至少包含这样两层意义的理解:一是历史叙事结构上的终结,意在宣称某个关于艺术"故事"的结束。所以,丹托的"艺术终结",指的是艺术史某种叙事结构的终结。二是历史既定延展方向的丢失。丹托认为,此时的艺术概念已经从内部耗尽了,作品不再致力于表达意义。这里,"艺术终结"指的则是一个艺术时代的终结,也是那个时代概念内能的衰竭。①

1921年,来自巴黎的艺术家毕卡比亚(Francis Picabia)创作了一幅代表达达主义的群体自画像,并将作品命名为《卡马基酸酯眼》(*L'Œil Cacodylate*)(图Ⅱ)。这个匪夷所思的题目,来自一种治疗眼部感染的药物。毕卡比亚在其作品中,从"眼睛"这一具象形态开始,凌乱地罗列了60多个朋友和同行的签名,以涂鸦和拼贴画的形式构成了整个作品。这件形似废纸的作品,戏谑地攻击了欧洲自文艺复兴以来的绘画传统。值得注意的是,毕卡比亚的这幅作品也昭示着,在跨媒体语境中,关于"看"的机制的"终结"。一个艺术时代的概念内能与社会的运行机制密切关联。丹托的艺术终结论还谈到了在形式之外的艺术界中枢机制——美术馆,它所代表的就是关于艺术的"看"的机制,与这一机制密切相关的便是社会与思想形态变革的此消彼长。丹托认为,关于美术馆的预设,较之以往已经发生了质的变化。第一代美术馆的馆藏,被公认为"伟大视觉之美"的宝藏,驻足其中,参观者就如同站在"视觉美感的精神真理"面前,满怀难以名状的敬仰;而第二代美术馆的预设,则是用形式主义的语词界定作品。参观者以某种建构的历史序列进行以形式为焦点的浏览,一方面学习如何以经典的美学视角进行欣赏,另一方面也将形式置于历史的传统中,去体会

① 阿瑟·丹托:《艺术的终结》,欧阳英译,南京:江苏人民出版社,2005年。

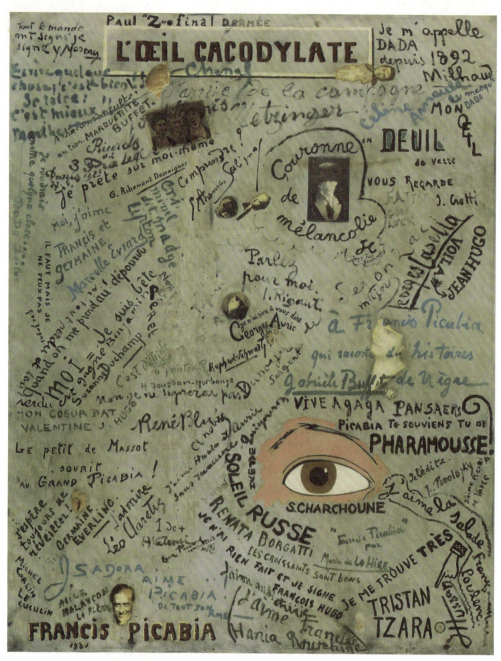

图Ⅱ 《卡马基酸酯眼》（L'Œil Cacodylate）（1921年）弗朗西斯·毕卡比亚

其中的深意。此时，艺术品已不再是通往想象世界的"窗户"，而成了多重预设的历史主义"教科书"。

在第一代美术馆中，画框是划分作品的"单元"，不但界定了视觉的范畴，同时也界定了作品想象的边界。而在第二代美术馆中，画框成了现代主

义排斥幻觉（illusion）的遗留，限定并制约了形式，所以应予以坚决舍弃。于是，形式传统最终占领了真理传统，艺术也在美术馆机制中走向了视觉意义的"另类"。美术馆机制的这种流变，在丹托看来，是缘于主流美术馆所承受的三次冲击：第一次是在1990年的"高与低"（High and Low）展览中，策展人法内多（Kirk Varnedoe）和高普尼克（Adam Gopnik）准许波普艺术进入纽约现代美术馆的展场，当时引发了一场艺术批评的"大火"。第二次是克廉司（Thomas Krens）出售了馆藏的一件康定斯基（Wassily Kandinsky）和一件夏加尔（Marc Chagall）的作品来换取意大利著名收藏家族潘萨（Panza）家族的部分典藏作品，其中有很大一部分是观念艺术作品，也有不少谓为"根本没有意义的物件"，当然，这一次也引发了一连串猛烈的舆论抨击。然后是1993年惠特尼美术馆（Whitney Museum）策划的双年展，那次展览可以说是"艺术终结之后的那个艺术世界"的典型作品展，单是此举在当时就招致排山倒海般的批评。由此，丹托也提出了当代美术馆至少有三种不同的模式，即美、形式和参与式介入，并以此来界定"我们"与艺术作品之间的关系。"参与式介入"是一种"弗洛伊德时代"的艺术作品观看方式。观者和艺术家之间借助"共情"（empathy）搭起精神沟通的桥梁，当艺术的观念开始与精神分析和人本主义关联起来后，观看也成了创作的一部分，艺术家完成形态与结构，除此之外的部分，在美术馆的"看"与"被看"的视觉游戏中，由观者"神入"完成。梅雷特·奥本海姆在1936完成了一件名曰《皮毛餐具》（图Ⅲ）的作品，这件名副其实的"反艺术"作品有着各种理论解释：是令人恐惧的容器？是象征性与欲望的容器？还是象征渴望与胆怯的容器？无论是哪种解释，都难免与观者的精神世界联结起来。不兼容的形态与材质被杂糅在了一起，皮草的触感舒适，但口感肯定让人不适，这是一个

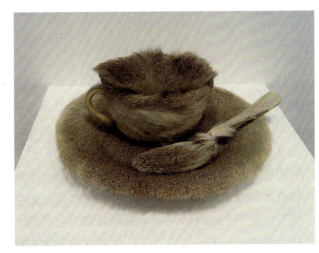

图Ⅲ　《皮毛餐具》（1936年）　梅雷特·奥本海姆

经验的矛盾体，也正是这样令人纠结的矛盾体，才会产生"看"的精神介入。

无论是美、形式，或是参与式介入，都需要界定"风格"。在这个意义上，"风格"就是许多艺术共同拥有的一套属性，并且这一套属性可进一步用来在哲学上定义何为"艺术"。就像亚里士多德认为的那样，在很长一段时期，以模仿（imitate）真实或可能的外在实存为主的模拟（mimetic）风格，理所当然地成为艺术作品的界定标准，尤以视觉艺术为然。直至19世纪，甚至是20世纪，对于"何为艺术"这个问题的答案，仍然是"模仿"（imitation）。直到现代艺术的潮流席卷而来，"模拟"才变身为诸多风格中的一种，而艺术才成了一种非唯一解的哲学定义，并被意识形态化。丹托将现代主义之前的艺术时期称为"模拟时代"，现代主义之后称为"宣言时代"，而当哲学与风格分道扬镳之后，"宣言时代"也随之告终。一旦艺术的哲学定义不再与风格有任何瓜葛，那么，任何东西都可能成为理所当然的艺术作品，这样就进入了丹托所言的"后历史时代"。由此可见，丹托的大叙事，其实是以风格为主线的，围绕的问题是"何为艺术"，这其实就是艺术批评最为本质的问题。

在丹托的艺术终结论中，艺术历史的大叙事首先是"模拟时代"，接着是"宣言时代"（意识形态内嵌），然后是我们所处的这个"后历史时代"。每个时代各有不同的艺术批评结构作为特征。在模拟时代，艺术批评所依据的是视觉上的"真实"；在宣言时代，依附于意识形态的艺术批评结构，则是一种武断"排外"的哲学观点——因为在那个时期，符合某个哲学定义的形式才能谓为"艺术"，其他一概不能算是"真正的艺术"；后历史时代的起点就是艺术与哲学剥离之时，这就意味着后历史时代的艺术批评与其同时代的艺术创作一样，均呈多元发展的趋势。有趣的是，丹托的这种艺术史分期的三段论居然和黑格尔关于自由的政治论述不谋而合。黑格尔认为：在最开始的时候，只有一个人享有自由，到了中间阶段则是更多的人享有自由，到了他所属的那个时代，即所有的人都拥有自由。在丹托的叙述里，一开始只有"模拟"风格的创作才可称为"艺术"；到中间阶段则是百家争鸣，却彼此攻伐；到后历史时代，艺术便不该有"风格"或是任何哲学意义上的限制，方才成"沛然莫之能御"之情势。此时，艺术作品已不必符合某种特定的形式，而艺术史的大叙述也到了末了时刻，这就是丹托所言的"故事结局"。

二、语境：信息"神性"的观念重构

 关于主体论的讨论，往往是批评话语体系构建的基础。推而论之，"何为设计"则是设计美学批评需要直面的本质问题。从设计的观念沿革看，其风格主线如丹托所言的艺术史三段论那般，也是历史主义的，但是这种历史主义并非嵌套在美术馆机制视野之上，而是以社会的特征性机制为表征。解构"何为设计"需要有"大社会"的视野，由此才能诠释技术所带来的"造物"观念变迁。历史主义终究是个语境选择问题，当面对"何谓设计"这样的质性追问时，需要有对社会机制的洞察，也需要将社会机制置于时代更替的时间序列中，如此，沃野千里才能一览无余。

 不得不承认，"信息社会"是描述当前这个社会最为典型的词汇。当然，信息社会并非一种相对独立的社会发展阶段，而是一种叠加在消费社会之上的科技社会形态。在这里，"信息"是技术手段，是社会现象；是世界观，是方法论；也是一种哲学意义上的存在。的确，我们生活在信息时代，信息的属性——流动、交互、实时、虚拟、压缩……正在潜移默化地改变并深层影响着我们的生活。在神话逐渐失去其效用的信息社会，信息及与之相关的理性成为无所不能的"神祇"。她倾听着人类的祈祷，满足形形色色的欲求，同时也发出"神谕"，悄然左右人们的思想。在她的感召下，"人"成为一种信息化的社会存在，以"用户"的身份消费着各色信息，并不由自主地被卷入各种信息主义的精神洪流之中。与此同时，信息权力也演化成一种无所不在的"统治"特权，悄然剥夺着人之为"人"最为宝贵的内在精神的自由。

 从人类文明出现的那一刻起，关于宇宙、地球、生物与人类自身，都存留了太多太多的未解之谜，而当这些未解之谜的精神性由于物质的极度贫乏而逐渐显现时，对于"神性"的崇拜便成为人们精神生活中十分重要的一部分。但是，如果将这种崇拜完全归咎于蒙昧时期贫乏的物质条件，也不客观。在科技高度发展的今天，物质的膨胀并没有消减对"神性"的崇拜热情，只是在不同的时期，人们信奉的"神"有本质差别而已。神何以为"神"？如果只是从精神性探讨，我们会一无所获。因为剥离任何存在性与语境，那些无所不能的神性就无从谈起。从历史维度看，神之所以为

"神",终究无法拒绝其社会与政治意义。也就是说,神性从本质上至少应包含精神性、物质(存在)性、社会性和政治性四个维度,而对这四个维度历史表征的理解,则决定着对神性价值的终极判断。

信息是"群体的智慧",这也许是对信息"神性"最为贴切的描述。以往,在设计艺术的范畴,对于信息的态度,要么急于仓促定调,要么流于肤浅的颂扬。如果我们试图理解当代设计艺术的驱动力与发展方向,以一种哲学思辨的方式对信息进行一番仔细的思索尤为必要。因此,以信息本体论为根基,对设计美学问题的思辨,是时代的需求,也是在新的历史条件下反思自我的态度。其实,"信息"作为当今社会生活中一种极为重要的概念,其地位一直让人琢磨不定。信息的重要性不言而喻,但其哲学意义,尤其是形而上的作用却从未被充分审视。即使互联网产业泡沫逐渐破灭,"信息"作为哲学概念的当代性结构的系列问题依然重要。不得不承认,以互联互通方式存在的"信息"无疑是这个时代名副其实的"神"。各种让人耳目一新的信息技术将单个的信息节点以一种能体现其"神性"的秩序串联起来,形成一种无边无际、包罗时空的"网"。这张"网"不仅将我们,也将我们借"神"之名制造的各种"物",都无一例外地囊括其中。但是,如果我们仅用"知识密集型的生产和被生产出来的信息产品或服务"来理解"集群的智慧",显然过于表征化。因为这些产品(服务)背后的信息秩序才是真正的变革力量,主导并推动着设计产业乃至社会的前行。

信息化的洪流正逐渐吞噬我们以往的经验/先验,与实践紧密相关的范畴都面临着各种重构的挑战。以往与设计紧密相关的制造业逻辑似乎在一夜间就崩塌殆尽了,信息逻辑成为设计造物实践的重要参照路径。社会"物"体系的重构加速了设计范畴"物"体系的再造。专注于"物"解构的设计批评正在"物"概念的逐渐消解中承受巨大压力。这主要体现在:设计的对象——"物"由有形逐渐转化为无形,其内涵与外延都在发生"内爆"似的连锁反应。以往以"物"为参照的准则开始发生动摇;设计的主体——无论是设计师还是用户,其身份与相互关系都在发生微妙的变化,用户参与式设计越来越受到追捧,包豪斯以来,设计师的"个人英雄"地位正在受到前所未有的冲击;设计的观念与方法开始由以"用户为中心"转向以"社群为中心","功能与形式"的话语主题逐渐被"权力与责任"的社会价值议题所取代;设计的实践由造"物"转向造"模式","造物"的行为被置于特定的信息生态链中加以考量,而公共性则逐渐成为设计实践的事实主旨。此时,设计师的创作理念已变得不那么重要,公众的态度

成了关键。

以信息社会宏大的叙事背景来颂扬技术推动的"设计民主化",使得各种问题不断涌现,如极端民主化导致的设计主体的事实缺席;设计思维的高度理性化导致的对用户需求的刻板理解;极度技术崇拜导致的设计作品人文内涵意义的贫乏……斯各特·拉什曾把信息社会这些林林总总的现象概括为"脱离控制的信息字节(byte)"①,并以"无心的后果"加以概述。的确,设计范畴的这些问题都是信息社会"两难困局"的缩影,同时也是设计美学批评实践需要直面的现实问题。拉什认为,须以理解全球性的信息文化和信息生产的机制作为洞彻信息社会"两难困局"的途径,因为信息文化和信息生产的机制既包含了完整的思想与信念,同时也体现了为实现目标而践行的方法,这其实就是信息主义所包含的内容实质。但是,如果说"信息"和相关的"主义"不过是客体世界的一种思潮,也未免武断。信息技术的确在潜移默化中改造着我们的主体世界,一种新的社会观乃至世界观正在社会各个领域兴起,主客体的边界已在深度的信息交互中开始实质性地消解。

进入信息社会,设计美学批评必然要面对种种迷思,而只有解读出这些迷思背后掩藏的规律与真知,才能在观念转型中获得重新出发的动力。因此,有必要在设计美学批评范畴重新面对作为一种普遍现象的"信息",并将其视为与"造物"行为密切相关的哲学对象,这样才能形成哲学意义上的批评理论范式。与大多数哲学问题一样,关于"信息"的思辨也会涵盖神性与反思这两面,"神性"即形而上者,包含众多本原性的问题及思考,而这些本原性的问题又在时刻映射现实;"反思"则是形而下者,即在实践层面对于一些关键概念和方法路径的价值重估,以此来确保设计美学批评的内涵在不断更新的社会文化语境中不断得到丰富与完善。两者相互促进提携,共同形成一个内在循环并观照现实的理式。

从根本意义上说,设计美学批评解决的是社会转型期中对"造物"与"造物行为"的价值重估问题。这种价值重估如果仅仅以理论或历史的观点去观照现实的问题,似乎有些曲高和寡。批评家需要无限贴近设计实践,他们需要和设计师一样,有与时代同呼吸共命运的共生感,而不是只身抽离的说教者。他们需在亲历的实践中对设计的言语方式和正在发生的设计现象保持敏感,需对焦点问题所隐藏的时代性价值进行通盘的把握,这样

① 斯各特·拉什:《信息批判》,杨德睿译,北京:北京大学出版社,2009年,第15页。

才能形成具有现实价值的批判话语。设计批评家不仅是研究型学者，更应是与设计师具有相似素养和设计直觉的"专业人"。因此，他们的观点并非全然依据事先形成的观念（经验），更多是从最直接的体验和实际的因素综合考量而来。所以，设计批评家最重要的素质并非构建理论体系的能力，也不是叙述历史的能力，而是与设计师相似的直觉与专业素养。

进入信息社会之后，与设计美学批评关联的公共领域已经有了质的拓展。西方现代艺术批评起源于18世纪法国沙龙的展览批评，之后传播媒介使得设计美学批评的公共性本质得到了延展。进入自媒体时代，设计的批评实践如果仅以展览和媒体作为介入途径显然存在诸多弊端。客观上，当信息技术突飞猛进之后，传媒工具作为设计美学批评的"硬件"已不再是制约因素，因为无论是公共领域还是传播媒介，对于设计的批评实践而言，其实解决的都只是传播的广度问题，而对"现实批评的深度"显然是心有余而力不足。设计美学批评要达到真正的理论高度和一定的社会影响力，还是要回到立足现实的本位上来，结合理论的和历史的维度对社会转型期的设计现象做结合信息社会特质机制的价值重估，才是可行的路径。

立足实践，并不等于忽略理论的作用。推动美学与批评的融合，无论对于设计美学还是设计批评来说，都意义深远。设计的批评实践应以美学理论作为指导，而构建设计美学批评则是将设计美学与批评实践相结合的时代需求。客观上说，设计美学是从哲学高度研究设计范畴价值批判的基本原理，同时也是沟通设计实践与批评实践不可缺少的中间环节。需要指出的是，设计美学理论的研究长期疏离批评实践，导致理论从抽象到抽象，从感性经验到感性经验——这种曲高和寡的"玄学"与社会现实已严重脱节。理论的缺席使得设计的批评实践成为一种简单化的社会舆论，或是设计师一厢情愿的牢骚。的确，信息技术解放了话语权利，但这对于设计范畴的批评实践也提出了更专业的要求。设计美学可以为设计批评提供审美和历史两个层面的理论参考维度，而设计批评则让设计美学更接地气，并聚焦特定场域的现实问题。所以，关于设计的美学批评是一种与现实紧密关联的"行动美学"。在信息社会中，构建这样的"行动美学"有两方面的含义：一方面，设计批评需以美学理论为基础和指导，来观照设计活动中的现实问题；另一方面，设计美学需与批评实践相结合，并以批评实践去发展其内涵，充实其现实意义。

其实，关于"美"和"形式"的话题，在设计艺术领域，迄今为止已经做了较为充分的讨论。无论是关于设计的"美"，还是关于"形式"探讨

的话语结构，主要聚焦于美学和文艺批评的范畴。以美学和文艺批评的方式研究设计艺术，往往会以对某个社会思潮的描述作为开场，如后现代主义、后殖民主义、后工业主义等。"后"作为起始语，包含两个方面的意义：一是时间维度，即发生在前者之后；二是观念维度，即对前者观念的颠覆或重构。以"后"为语境，往往是比较的、对立的、矛盾的、权衡的，这也形成了在一定时期、一定场域中设计批评文本的语式结构。当我们以信息主义的认识论去探讨一定范围内设计经验的价值判断时，就会发现，除了"后"之外，应该还存在一个基于社会原理与机制的形态描述视域，这种特征性的描述视域可以帮助我们以更为务实的方式去发现并践行既定语境中设计美学批评的社会价值。

三、框架：观念重构向度下的"设计终结"

17世纪，资产阶级壮大，以理性启蒙重塑了整个社会的价值体系，西方现代艺术批评的视角、方法以及相关的理论也开始随之成型。18世纪的工业革命颠覆了千年以来的生产方式，也颠覆了社会的结构与人们的观念。西方现代设计批评在解决传统工艺和机械化大生产、形式与功能的诸多矛盾中，逐渐形成了自身颇具时代意义的价值体系。今天，信息技术带来的重大社会转型，使得设计的传统面临着历史叙事结构上的"终结"，而造物的美学也将迎来"重塑自我"的契机。

"设计的终结"见于信息技术深度介入之后，设计美学议题在语境、主体、经验、本体上的种种迷思，也见于整个设计场域评判力价值的深度位移。这种深度位移是重叠于消费主义之上的信息主义带给我们的种种不确定性。"信息主义"是社会的一种典型表征，也是对当今技术形态社会的批判性描述。的确，信息化的洪流使得与设计唇齿相依的制造业逻辑几乎一夜间崩塌殆尽。信息逻辑与技术图腾成为造"物"实践的主流，设计美学与批评实践也由此承受着巨大的压力。以"物"为核心的社会正逐步迈向以"信息"为核心的社会，信息主义已悄然弥散。在如此社会情境下，构建起观照理论与现实的批判意识，对于设计造物而言，可谓意义重大。

本书主要涉及场域勘定、主体认知、经验获取以及主体回归四个设计美学批评的基础问题，其中前三个问题分别对应本书的第一、二、三章，

第四个问题主要涉及联结、路径与愿景三个层面，对应本书的第四、五、六章。

（一）场域勘定问题——信息：成为"场域"的"主义"

信息本身就具有哲学性，它不仅可以解释社会，也可以解释世界。诺伯特·维纳（Norbert Wiener）有两个很有借鉴意义的提法：一是"信息就是信息，不是物质也不是能量"；二是"信息是我们适应外部世界，同外部世界进行交换的内容名称"。① 前者提出信息是区别于物质和能量的存在，并具有自身独立的价值，后者则表明信息作为解释世界的存在，为我们构筑行为的"场域"。客观上，"信息"是一种不同于物质、能量本体的认知观，② 当这种认知观发展为人类行为的概念模式后，即可为设计美学提供一种世界观意义的图景。以此为基础的场域勘定，无论对于设计实践，还是设计理论，都有另辟蹊径的意义。设计造"物"，也创造"价值"。价值具有信息性，而围绕价值的设计，即可视为"人"的一种信息活动。当"信息"以技术之名参与设计，即开始了观念化。此时，"信息"不再是技术的代名词，而成了一种美学实践的"场域"。场域的主体是信息属性的"人"，设计的"人本主义"也由此延展出新的价值维度。场域认知活动的信息机制为造物行为提供了一种颇具时代意义的价值分析框架，而关于设计的审美，则成为一种多方参与的建构过程，研究的视域也由此拓展。

（二）主体认知问题——用户："真实"或"拟像"的存在

关于"人是什么"的问题，历来都是人类自我省思的基础性问题。用户作为"人"，是信息化的存在。这种关于用户类性的判断不是进入信息社会才逐渐显露的，设计造物从来就是一种信息行为，信息性几乎贯穿其始终。因此，作为"人"的用户，不但是"自然人""社会人"，也是"信息人"。首先，在信息社会，用户是一种诠释设计活动各主体之间信息交互关系的社会资本。这种兼具哲学与经济学意义的社会资本折射出设计活动中人与人之间的"他性"关系。这些关系对于诠释产品与服务的美学价值具

① 诺伯特·维纳：《维纳著作选》，钟韧译，上海：上海译文出版社，1978年，第4页。
② 邬焜：《信息哲学——理论、体系、方法》，北京：商务印书馆，2005年，第34页。

有极其深远的影响。其次,用户是一种科技化的生命/生活形式,可以通过量化认识、理解。此时,用户即是一系列客观数据定义的"真实"。但当这种"真实"被消费逻辑和技术幻觉绑架之后,用户就成了鲍德里亚(Jean Baudrillard)"命定策略"下带有宿命色彩的"拟像"。各种各样的"物"通过名曰"设计"的活动,参照"用户"被制造出来,而"用户"也逐渐失去了其主体意义,在光影迷离的媒介镜像中蜕变为一种类似于"先验图式"的虚物。如何以主体姿态去迎接"真实世界"造物信仰的回归,成为我们获得重新出发动力的关键。

(三)经验获取问题——反思:认知的经验与超经验

设计美学批评并非涉及"标准",而是关于经验的态度。在设计范畴,一说到批评,我们总习惯以角色化的主观印象去判断,各种争论也由此而起。如果把设计美学批评视为一种借由科技文化来运行的反思系统,专注特征性社会机制的主体间性,就能避免意义贫乏的角色之争。设计美学批评一般涉及两种经验:一种是知性的,科学逻辑的经验,这种经验是基于身份认同的工具理性;还有一种是哲学意义的"超经验",它不过多地依赖科学(自然)的法则,而是强调对现实的反思。此两种实践理性的经验,不但能作用于设计美学的主体,同时也能指引经验反思走向"至善"。设计美学的经验认知,需以"公共性"为基点。"公共性"是设计在人的生理尺度、心理尺度之外的一种"道德律",其中包含公共价值理性的"自律"与"他律",同时也包含与此相关的一切认知与行动。也正是这个道德律的存在,设计活动才能成为一种负载价值的社会实践。设计美学的经验反思的方法论立场主要涉及"实证归纳"与"观念思辨"两大方法体系,其谱系传统各异,如何在观照现实中并置二者,需要在"回归具体"和"泛化边缘"中寻求科学的社会建构。

(四)本体回归问题——联结、路径与愿景

走向信息主义的设计美学批评需要在联结、路径与愿景层面迎接本体的回归。

就联结而言,需在批评实践中建立起社群化的视觉逻辑。以"人脑云"去诠释设计活动相关的社群机制,以信息思维去看待设计活动中主体间的

相互关系；以主体意识、产品意识去解构设计创新思维，由此摆脱"风格批评"的窠臼，达成彰显责任意识的"思维批评"。需将设计的产物理解为视觉文本，以视觉性去理解设计中"类型"和"类型"的异化，并以社群的信息机制去梳理那些作为视觉政体（scopicregime）的"类型"的内在脉络。

就路径而言，需对典型技术概念进行"在场""即时"的反思。洞察大数据和算法作为流行技术概念的当代性，将数据美学作为机器美学的延伸，从历史与社会维度论证其意涵。提出对"数据神话"进行"在场""即时"的思辨是设计美学批评进行价值构建的现实路径。"在场"并不等于去理论性，"即时"也不代表非历史化，而是以信息本体论出发，去发现其技术表象之下的美学意涵。

就愿景而言，需摆脱碎片化或印象式的批评，构筑生态意义的"共同体想象"。将信息生态系统理解为设计美学批评话语建构的社会机制，在其中寻找理论培育的养分。将信息人视为设计美学批评实践的社会主体，关注批评实践中"人"与信息生态环境之间的共生关系。将批评实践的对象置于信息"位"与"链"的话语分析框架中，关注设计文本的社会历史维度与产业维度，促成设计理论与实践的互证。

第 1 章

信息：成为"场域"的"主义"

一、信息的"斯芬克斯之谜"

古希腊神话中的斯芬克斯是一个神秘的怪物，她日日坐在通往底比斯城道路边的悬崖上，每当有人路过时，她就会问路人一个谜语，谜语的内容在不同的故事版本中有所差异，但是"答谜游戏"的结果却十分一致——凡是回答不上的人就会被这个怪物立即扑倒吃掉。一日，英雄俄狄浦斯经过斯芬克斯面前，这个怪物照例以谜语相要挟，但是聪明机智的俄狄浦斯很快就说出了正确答案，斯芬克斯就此消失，由此也终结了底比斯城的威胁。（图1-1）

时至今日，在通往"梦想之城"的路上，人们又遇到了一个新的"斯芬克斯"——技术。这个现代的"斯芬克斯"，总是询问路人这样的谜语："你们不遗余力构筑了'信息的帝国'，那么到底什么才是'信息'？"如此质疑，如果找不到恰如其分的答案，后果便可想而知。时至今日，我们变得越来越多地依赖信息。信息不仅构成了当今社会运作的基础机制，更重要的是，它成了社会范畴的基础性资源。事实上，没有哪种人类的经验不受其影响。信息，无形地漂浮在我们的周围，同时也在我们体内流转，并与我们的认知体系相关联。我们用感官收集它们、内化它们，并将其外显为各种社会化的行为。我们醒着的每一秒，都在用大脑过滤、组织和处理信息——这样才能融入当下的社会生活；即使在睡梦中，我们都在感受和处理信息，并接受其预示与指引。

"人"无时无刻不需要信息。自互联网诞生以来，人类可用的信息量成指数量级增长。这张"神奇的网"在短短数十年的光景中，完全征服了人类有史以来所有的信息媒介载体，成为毫无争议的主流，而"互联网思维"也成为一个时代社会人的"标配"。到底什么是"互联网思维"？抛开那些

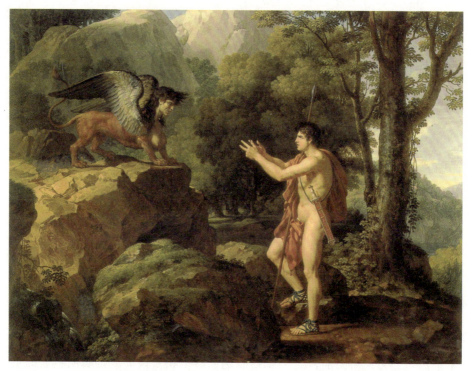

图1-1 《俄狄浦斯与斯芬克斯》（1808年） 法布尔

炫目的"概念指称"和种种碎片化的"行为表征"，我们不难看到信息在其中发挥的作用。信息是"互联网思维"的基础、内容、形式……，甚至"互联网思维"本身就是一种技术主导的"信息思维"。

"人"之属性，包括自然属性、社会属性，也包括信息属性。这些属性外显为人在面对复杂外界环境时的种种应激反应，当这种反应集结为一种社会经验时，即开始了思维化。所以，"信息思维"是人类在面对信息洪流时的一种应激思维，也是"社会生物"在复杂信息环境中的生存之道。信息思维是对信息选择、利用、创造的思维。在过去五十年中，"信息"这个语汇已经泛出技术范畴，并深度渗透到政治、经济、文化，以及社会生活的方方面面。的确，我们自己就是一个信息处理系统，而整个生活则是一个信息处理的过程，毫不夸张地说，信息即我们要面对的种种现实。

信息的重要性毋庸置疑。沉浸其中，给我们带来了无穷的便利与乐趣。我们需要什么样的信息，已经不是一个选择的问题，而成为人在社会生活中的自我实现，甚至是推动社会前行的一项重要力量。正是因为如此，信

息科学成为我们这个时代最为重要的学科领域之一。但是，当我们狂热于信息科学突飞猛进的同时，也会发现这样一个"怪圈"：一方面，学者、科学家创造了大量的信息理论，如定性信息理论、语义信息理论、统计信息理论、实用信息理论、动态信息理论、演算信息理论等等；而另一方面，我们对于"什么是信息"这一最为基础、深刻和普遍的问题，却知之不多，知之不深。这种本体论层面的缺失，自然会造成社会实践层面的种种迷失。

斯芬克斯到底问了路人或是俄狄浦斯什么，在不同文化中有不同内涵的神话传说版本。在这些内容迥异的故事中，"斯芬克斯之谜"本身，似乎没有太多的差异——它们都是关于本质问题的拷问。信息的"斯芬克斯之谜"也是如此，不关乎怎样选择信息，而与信息的本质思考息息相关。如果我们能够为信息做一个广泛而精确的论断，抑或在某个范畴精确而本质性地解构信息的实质，这无疑将会是高阶的形上指导，能够驱使我们以此为基点，去探索各种实践的可能。

二、关于信息的"主义"

（一）"忒修斯之船"

"斯芬克斯"从何而来？在古希腊神话中，这个困扰底比斯人的怪物是天后赫拉委派的。那现在蹲踞在我们面前的这个"斯芬克斯"又是从何而来？它来自"信息帝国"的世界观。这是一种技术狂欢后的社会观，从显性层面的日常表达到隐性层面的学理主张，已逐渐成为一种社会思潮，对社会生活的方方面面形成指引，作用于人的行为，甚至影响社会发展的趋向。

信息是"信息帝国"的实际主导者，也是掌握权力且统治一切的"神"，信息主义则是"信息帝国"精神信仰的理论体系。那么，到底什么是"信息主义"？所谓"信息主义"，简而言之就是对"信息"的推崇。如果更加学理一些地描述，信息主义通过一套理论是以及相关的实践表达信息对于社会发展乃至整个周遭世界的重要性。

对于信息的重视其实自古就有，但并不一定构成信息主义。杜牧《寄远》中有云："塞外音书无信息，道傍车马起尘埃。"又如李祯《至正妓人行（并叙）》中"荡子江湖信息稀，疲兵关塞肌肤裂"和杜甫《春望》中"烽火连三月，家书抵万金"的感慨等，无不表达出古时信息对人们日常生

活的重要性。不但如此,在"治国平天下"这样的社会生活"大事"中,也不乏"知己知彼,百战不殆""一言可兴邦,一言可丧邦""攻城为下,攻心为上"等有关信息的至理名言。就连华夏文明的标志性建筑——长城的建筑结构体系中都设烽燧(烽火台)这样朴素但很实用的信息系统,并形成了日间燃烟(烽)、夜间举火(燧)的信息传递规范。古人用击鼓传信、烽火示警的方式来告示外敌入侵时,其实已经开始关注传递信息的技术手段。信息与信息技术在历朝历代国家事务中的重要性不言而喻。这种重要性缘于寻常生活的经验,是一种普遍意义的共识,它完全可以和关于物质的共识相提并论,因为它代表了一种区别于物质视角的信息视角,也正是从这种新视角窥探现实存在,才有可能带来形而上的哲学新景象。

信息主义的立论,还需从本体的思辨开始。"物质"还是"信息"视角是有关信息的哲学问题思辨的起点。一个古老的思想实验——"忒修斯之船"(The Ship of Theseus,图1-2),就清晰地映射了"物质"与"信息"视角之辨。

忒修斯之船描述的是一种关于身份更替的思辨"实验"。在我们的经验范畴,一艘可以在海上长时间航行的船,往往需要定期维修和更换磨损的部件。这就意味着:这艘船只要有一块木板腐烂了,为了航行的安全,它就会被替换掉,如此反复,这艘船才可以长久使用。但是问题来了:经过无数次这样的维修,直至替换掉所有的部件,这艘船还是原来的船吗?抑或完全不同的船?如果是这样,那么,从什么时候开始,它已脱胎换骨?哲学家托马斯·霍布斯(Thomas Hobbes)后来又对这个令人胶着的问题做

图1-2 陶器碎片上的"忒修斯之船"

了延伸:如果用替换下来的那些旧部件再重新建造一艘船,当两艘一模一样的船呈现在人们面前时,到底哪艘才是真正的"忒修斯之船"?如此这些问题,每一个都足以引发关于本体身份的思考,而这些思考总是会聚焦一个关于"同一性"的哲学问题——一个作为概念的"物",是否等于它各组成部分之和?在现实世界中有这样一个例子:一个经久不衰的乐队,随着时间的推移,其成员不断更替,但乐队的名称犹在,而成员中已再没有任何一个原始成员,那么,这个乐队还是成立之初的那个乐队吗?这个类似"忒修斯之船"的例子说明,这种关于"同一性"的悖论就存在于我们周围,在逻辑性上,它不仅关乎"物",也关乎真实世界中人与人之间的关系。

关于"忒修斯之船",先哲们曾给出过各自的理解。亚里士多德认为可以用物品的"四因说"解决这个问题。他认为:物品的构成材料是质料因,物品的设计和形式是形式因,形式因决定了物品是什么。如果基于形式因,"忒修斯之船"就还是原来的船。因为虽然部件变了,但船的设计相关的形式因没有改变。很显然,亚里士多德的视角是典型的"物质"视角。但问题又来了:是不是描述结构的"因"是一样的,就是同一事物?这不由得又会让人想起赫拉克利特那个经典的"河流问题",如果前面所述的论断成立,赫拉克利特两次踏入的就一定会是同一条河流,因为河流的形式因没有变。但赫拉克利特应该不会认同这一观点,不然就不会有那句脍炙人口的名言了。赫拉克利特主张"万物皆动"这一包含朴素辩证法思想的论断,客观地概括了我们周遭世界的特征:一切都存在,而一切又都不存在。因为一切都在不断流动与变化中,不断地产生、存在和消失。赫拉克利特这种"流动派"的哲学主张似乎与今天关于信息的世界观颇有相似之处,尤其是在面对"变"的态度上。的确,在"变"中把握"变"是人类在历史长河中正视自我、改造世界的驱动力。

以我们日常生活经验看,仅仅结构相同,并不表明就是同一事物,还需要引入"时空延续性"才行。工业革命以来的机器大生产赋予了我们快速、大批量复制消费品的能力,生产线末端那些一模一样的产品,应该不能说是同一件产品。如果这些产品进入不同的家庭,位于不同的空间位置,在不同人的生活和时间序列中承担不同的角色,它们的"同一性"也会随着融入社会关系的不同逐渐削弱,这样一来就更不能说是同一件产品了。但是,仅仅具有"时空延续性",而物质的结构不同,也不能表明是同一事物。例如,石碑经历了风吹雨打严重风化,之后经过石匠的重新打磨,制成石磨为农夫所用。石碑和石磨虽然具有"时空延续性",但很显然它们不

是同一件东西。结构发生了变化，就意味着其功能属性以及所承载的社会意义都发生了质的变化。虽说它们的材质基础都是石头，但也不符合我们对于"同一性"的理解。

如此看来，是不是就物质"同一性"问题而言，"信息"视角意味着只要兼顾结构因和时空连续性，就功德圆满了？这也不然。再回到"忒修斯之船"的例子，假设"忒修斯之船"出海之后，随着时间的推移，所有的部件都换了一遍，人们用换下来的船板和部件再组装一艘船。当这两艘船同时出现在我们面前时，到底哪艘才是真正的"忒修斯之船"呢？假设船员也是船的一部分，那么，当某一个时间点两艘船又同时出现，到底哪艘才是真正的"忒修斯之船"呢？的确，这是一组单纯从"物质"或"能量"视角都很难回答的问题。如果一定要寻求某个确切的答案，我们就需要引入社会关系的分析，并把这种分析纳入对于客观存在的判断中。如何识别一个物理构成上不断变化的对象（存在）？根据其物理属性——成分、形式、结构等？根据贯穿其中的精神气质和文化传统？还是基于主体客观经验的主观判断？这个经典的"忒修斯之船"的思辨实验，会让我们形成基于自身经验或认知观念的主张。这种综合性的视角，既非"物质"也非"能量"，却能够让我们更为看重"信息"作为一个存在性的概念，其"是其所是"的作用，而这种视角和与之相匹配的方法论便是"信息主义"立论的基础。

（二）弥散的信息主义

1. 概念实质

"信息主义"是一种技术社会形态的描述。跟所有有关"后"的主义一样，信息主义也解构现象，例如对信息及其相关现象（信息技术、大数据、算法等）的关注。除此之外，信息主义也十分关注信息技术范式对于社会结构与思想观念的影响，如将信息机制作为观察和分析问题的基点，并将信息特征作为周遭事物和现象的基本特质等。不仅如此，信息主义也是一种基于信息本体论的实践认知观，其中包含社会的、文艺的，甚至是哲学的方法论，深层次地影响着我们的社会生活。进入信息社会之后，以信息和计算机技术为核心的新的技术范式正加速重塑当今社会的政治、经济、文化形态，由此也导致了社会结构的深层变化。不得不承认，信息主义正在我们熟悉的各个领域极速蔓延。

第1章 信息：成为"场域"的"主义"

信息主义无疑是解释当今社会变化及其新特征的"阿基米德点"。社会学意义的"信息主义"（informationalism）研究由加拿大学者戴维·莱昂（David Lyon）和美国学者曼纽尔·卡斯特（Manuel Castells）率先涉足。莱昂在1988年出版的《信息社会》一书中，描述了一种正在成型的社会结构，或是说是一种"技术的社会形态"，其典型特征表现在：社会关注的焦点开始从"物品"转向"服务"，而制造业、农业相关的工作，就重要性来说开始逐渐让位于信息主导类的职位，这种社会分工的改变也造成了社会结构模式新陈代谢式的变迁。[①] 莱昂也注意到新信息技术的应用显示出来的前所未有的生产力潜力，并在不断加速重塑社会的物质基础。莱昂的理论在20世纪90年代获得了进一步延展，一些概念的理论内涵与外延到后续研究者的进一步勘定，如卡斯特的"信息时代三部曲"（《网络社会的崛起》《千年终结》和《认同的力量》）就多次提到"信息主义"一词，并以这个阐述性概念来表征以信息为特征的技术型社会风貌。他认为，这种基于互联网的信息技术范式，开始成为"整个世界最有决定意义的历史因素"[②]。卡斯特在这些著作中尤其强调网络技术的基础作用。在他看来，网络技术改造当代社会的过程就是网络社会崛起的过程。信息主义作为由技术而萌发的社会思潮，进而推动了一种信息化的社会形态成型，并体现出对社会的经济、政治、文化等各个层面的效力。据此，他认为，20世纪将会经历从工业主义到信息主义、从工业社会到信息社会的转型。值得注意的是，卡斯特在解释"信息主义"时用了比较的方式，他引用了"工业主义"这一概念并进行了类比："每一种发展方式都有由结构所决定的运作原则，而其技术过程便以此为依据构建起来：工业主义以经济增长为取向，亦即追求产出的极大化；信息主义以技术发展为取向，亦即追求知识的积累，以及信息处理更高层次的复杂度。"[③] 所以，在卡斯特看来，信息社会与信息主义是相互耦合的，并具有复杂的因果关联。这一观点支撑了信息主义作为一种先锋概念的社会形态解释作用，同时指出了在社会学领域相关问题的研究方向。

较之社会学领域，艺术领域的信息主义历史更为久远。一般认为，"信

[①] David Lyon, *The Information Society: Issues and Illusion* (Cambridge: Polity Press, 1988), pp. 42-43.

[②] 曼纽尔·卡斯特：《网络社会的崛起》，夏铸九、王志弘等译，北京：社会科学文献出版社，2001年，第1-22页。

[③] 曼纽尔·卡斯特：《网络社会的崛起》，夏铸九、王志弘等译，北京：社会科学文献出版社，2001年，第21页。

息主义"创作作为一种观念艺术正式出现在公众面前始于 1970 年。在那一年，纽约现代艺术博物馆举办了一次以"信息"为主题的展览，其中很多作品成为当年舆论的焦点，而那次关于信息主义的展览也成为当年艺术界的热门事件。实际上，艺术领域信息主义成型的时间应该更早。比较有趣的是，在艺术领域，"信息主义"与"信息艺术"几乎是同义词，因为"信息艺术"所代表的就是"新时代的艺术形式"，是被信息技术所深刻影响的创作观念，它让艺术作品的形态呈现出众多的"亮色"。这些新特点能够从现今几乎所有的艺术形式，包括文学作品中可见一斑，其基本表征是将信息与多媒体技术与经典艺术形式加以融合，以强化观者艺术体验的沉浸感。由此产生的新艺术形式通常基于海量数据的处理，并与计算机的运行方式密切关联，在形式语言的表达上常常依托于算法、数据结构等技术手段。在这个意义上，信息主义基本可以理解为技术的艺术观念化，而关于"技术"的"观念"，也逐渐成为信息社会一种颇具时代印记的艺术创作主题。

"技术即观念"是观点，也是表征。一方面，艺术家在使用新材料、新表现手法的频率与速度上，都远超一个世纪前绝大多数的艺术家。凭借对于"技术实验"的敏感以及对信息技术的熟练掌握，许多"草根"艺术家能够从"传统艺术"起步，并快速地将创作领域转向装置、影像、新媒体等任何可以凭借"高科技"叙事的范畴。另一方面，技术成为艺术家们情不自禁追捧的时尚，"观念的技术"得到了极速普及。但随之而来的"观念"，其门槛也越来越低。一些类似网络段子的一时机灵也被纳入艺术"新观念"的范畴。传统艺术严谨的生产过程逐渐被各种有关技术的"观念"吞并。艺术从主体的内在自我表现或潜意识的活动，逐渐转为"技术存在主义"的夸饰。一些观点将信息主义在艺术领域的各类表征归结为"抽象的表现主义"，认为这些作品带有"公开的非理性特质"，并"竭力破坏我们世界的图画的现实性"[①]。但在某种程度上，信息主义以信息技术造就的"虚拟"，消解了艺术对现实解构的局限性，同时也消解了或超越了客观世界对艺术家的限制。

进入新千年，人们迎来了全面的网络时代。信息化的"神力"已深入人类社会的整体运转中。互联网、各式新媒体、大数据分析以及基于海量数据的算法，从根本上冲击着包豪斯以来设计作为造物体系的知识框架。设计由一种"精英智慧"的实践行为逐步走向社群化。这主要体现在设计

① 勒·雷因加德：《对艺术的背弃：西欧和美国艺术中的新派别》，载基霍米洛夫等著《现代主义诸流派分析与批评》，王庆璠译，北京：中国文联出版公司，1989 年，第 429 页。

的主体、客体、规律、方法、概念等关键要素在高速运转的社会化信息系统中，其内涵与外延成几何倍率膨胀。如果仅用"后现代"的显性表征去描绘这种信息驱使的多元化趋势显然有些草率，因为"后现代"作为一种表征性的阐述，似乎更热衷于诠释某个时期多样性存在的事实与意义，而对于这种多样性形成的机制和相互关联其实并不太关心，这也是"后现代"作为一种解释性的概念所存在的先天不足。

不得不承认，信息技术对于设计的冲击不单是手段的，也是观念的、意识的。这主要体现在：设计逐渐由"精英决策"转变为一种"群体决策"，而设计活动的目标则逐渐由个人感受的"功能与审美导向"演化成以"公共性"为目标的"物"的价值最大化。于是，"利用群体的力量在复杂的环境中制定出最完美的决策"就成了设计在这个时代颇具信息主义的定义。当"公共性"议题被广泛纳入设计的目标，抛开那些令人炫目的技术概念，"群体智慧"便成了信息主义在设计活动中最为显性的表征之一。技术与设计的观念的日新月异，使得设计的主体和客体之间的信息交互更加高速而频繁，随之而来的便是两者之间边界的逐渐消解。信息与数据的集群价值在设计决策中占据的位置越来越重要，设计活动中所有与"人"相关的环节，都体现出了社群化的趋势。"参与式设计"的流行，便是一个有力的证据。这种由设计方法衍生出来的设计思潮，一方面使得设计在技术祛魅之后真正直面大众的需求；另一方面也使得用户有望成为真正的设计主导者。与此同时，"用户"概念由个体属性转为社群属性，设计开始呈现出"群体智慧"的种种特征。"群体智慧"是不是一种设计的民主主义思潮？我们虽然不能武断地将二者等同起来，但至少可以明确这样两点：一是"群体智慧"使得设计可以真正民主化，包豪斯以来所有关于设计民主主义的倡导，在此感召下可以由"姿态"转变为"行动"；二是"群体智慧"意味着包豪斯以来所建立的"游戏规则"开始面临终极挑战，那些被奉为"金科玉律"的方法、概念正在悄然发生位移。

面对信息主义带来的种种迷失与挑战，设计批评的合理介入非常必要。历史上批评理论的建构与完善从来就与社会转型息息相关。18世纪资产阶级兴起，理性启蒙重整了社会的价值体系，与此同时，西方现代艺术的批评视角、方法以及相关的理论也开始随之成型。19世纪的工业革命在颠覆生产方式的同时，也颠覆了社会的结构与人们的观念。西方现代设计批评，在解决传统工艺和机械化大生产以及形式与功能问题中，形成了自己颇具时代意义的价值标准，这一价值标准迄今都在发挥重要作用。20世纪，通信技术带来的"地球村"效应，使得多元文化与思想得到不同维度的碰撞，

在矛盾的冲突与调和中，当代设计批评的理论体系开始趋于完善。今天，信息技术在给我们带来无与伦比的便利与欢愉同时，也加速了各种社会危机与问题的恶化，这些都是设计批评需要直面的问题。面对信息技术带来的重大社会转型，设计批评也将迎来重塑自我的契机。不得不承认，设计批评是在社会转型期推动设计变革的主要力量，这一观点已被工业革命以来设计的历史沿革所证明。从威廉·莫里斯（William Morris）到格罗皮乌斯（Walter Gropius），从勒·柯布西耶（Le Corbusier）到维克多·帕帕纳克（Victor J. Papanek），设计不断在赞扬与批评声中成长，这些声音也使得设计在社会转型的迷雾中看清了前行的路径。值得注意的是，人工智能、全息影像等与信息科技紧密相关的技术，正将我们带入"智慧地球"的发展轨道。这种人类世界颇为一致的发展方向，以及信息技术革命所带来的文化身份认同的大趋势，对于当代设计的影响与促进非常明显。"求同存异"的"大社会"观念，让设计文化显现出五彩斑斓的意象，也使得设计批评在此土壤中获得了多样化的可能。

2. 日常生活中的表征

今天，信息已成为现代人生活中不可或缺的要素之一。正如维纳认为的那样，接受信息和使用信息的过程就是我们对外界环境中的偶然性进行调节并在该环境中有效生活的过程，而有效地生活就需要足够的信息，于是通信和控制就成了我们社会生活的重要组成部分。[1] 的确，在信息技术迅猛发展的今天，我们越来越深刻意识到信息的重要性。借助信息交互技术，公众通过"群体性游戏"和"规划未来的技术仪式"来参与社会生活，凯瑞把这种信息化的生活形态称为"由传播技术带来的新型参与式民主演习"[2]。这种生活形态已经高度渗透我们的社会生活，我们每天都被各种信息包围、簇拥，甚至"侵犯"着。我们不可能无视信息作为客观存在给予我们的各种影响，因为"你不去找信息，信息会来找你"[3]。即使我们不"投入"信息性的日常生活，也会被卷入各式的信息"游戏"中，远远超出我们承受负荷的信息巨浪一遍又一遍地冲刷着我们的物质与精神世界。如何在那些大浪退去后所泛起的缤纷信息泡沫中分辨出微小而真实的部分，

[1] 维纳：《人有人的用处》，陈步译，北京：商务印书馆，1978年，第9页。
[2] 詹姆斯·凯瑞：《作为文化的传播："媒介与社会"论文集》，丁未译，北京：华夏出版社，2005年，第151页。
[3] 斯各特·拉什：《信息批判》，杨德睿译，北京：北京大学出版社，2009年，第239页。

或那些看似冗余却积淀深厚的部分，就成了我们在信息的汪洋中生存的重要技能。在计算机和通信技术呈指数级别发展的今天，我们和周围的事物都无一例外地被信息化了。"0"和"1"成了解释我们世界的基本单位，而信息技术则成了一个巨型的"解释装置"。我们依据这样的解释，认识世界，改造世界，这就是信息生活的方式。无可否认，这种信息生活方式逐渐被我们接受、推崇，甚至是夸大，并主义化。

在日常生活中，信息主义通常表征为"表达方式决定一切"的"技术决定论"或"媒介决定论"。正如所知，计算机和通信网络以其显著的信息效果对社会生活进行的全面渗透，已经潜移默化地促成了社会成员对于信息（信息技术）的超出一切的崇拜，甚至这种对于信息的"神性"崇拜已经开始左右社会成员的公共及私人生活，进而作用其思维与行为模式。由于信息对周遭事物的影响机制均与"表达"有关。所以，作为信息主义的日常生活表征，"表达决定论"往往认为信息的效果取决于其表达方式而不是内容。于是，改善表达方式以获得所期待的结果，就成了人们为人处事的一种基本方式。有时候，事实本身不一定会有什么社会或群体性的效应，而采取不同的表达方式后，情况就可能会大不一样。信息表达的超常发挥，会使得"知识就是力量"转变为"表达方式就是力量"，于是，事实与否就成了表达技巧精湛与否。在此逻辑下，不单是事实依托于表达，人也成了被信息表达所支配的动物。"表达决定论"从某种意义上导致了事实演绎类型的职业或工作红极一时，当然设计也位列其中。不单设计的结果越来越依托于传媒的力量，就连设计的过程也开始噱头化。设计活动所锁定的需求，以及需求对应的功能，都被纳入某种视觉性议程的演绎范畴。设计所再现的关于"物"的真实也成了表达方式的附属，这是设计在面对造物经验时应做的甄别与自省。

设计的过程需要珍视日常生活的经验，也需要对信息主义的日常生活经验有批判的意识。有两个相互关联的经验"信条"值得我们关注：一是"信息皆有用"，二是由此得出的推论——"信息多益善"。特别是在信息技术高度发达的今天，接触信息和创造信息的便利程度已远超我们的想象，在如此"信条"的驱使下，信息量呈井喷式增长，不少人"未得其利，先受其害"。在信息爆炸泛起的巨大涟漪之中，如何对信息量进行控制，进而去伪存真就成了关键。不单设计的过程需要对信息有效甄别，设计的结果也需要体现对信息量的提炼。也正是由于这种社会需求，"简洁"就成了最为体现大众审美取向的风格。但是，到底什么是"简洁"？空无一物便是"简洁"吗？"少"即是"简洁"吗？其实，所谓"简洁"，并非风格或形

式问题,更不是数量多寡问题,而是功能层面的责任意识问题。简洁的设计是对人性的关怀,也是一种正视"物"与"人"之间关系的态度。迪特·拉姆斯(Dieter Rams)提出的"好的设计应具备的十项原则"值得我们参照。作为博朗公司产品设计和发展部门的负责人,迪特·拉姆斯确立了博朗电器追求极简的风格传统,并影响了后来苹果公司对于产品设计的价值标准。他认为:

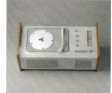
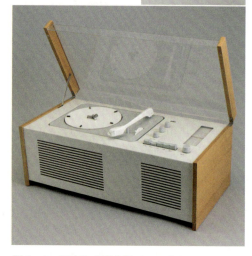

图1-3 SK4 收音留声机(1956年)
迪特·拉姆斯、汉斯·古戈洛特

好设计致力于创新(Good design is innovative);

好设计致力于实用(Good design makes a product useful);

好设计有美学追求(Good design is aesthetic);

好设计方便于理解(Good design helps a product to be understood);

好设计谦逊不张扬(Good design is unobtrusive);

好设计真诚为用户(Good design is honest);

好设计坚固并耐用(Good design is durable);

好设计注重于细节(Good design is thorough to the last detail);

好设计注重于环保(Good design is concerned with the environment);

好设计注重于简洁(Good design is as little as possible)。

从这些"好设计"的原则看,所谓"简洁"其实并不空洞,其中包含非常具体的关于"物"与"人"之间关系的内容阐述。图1-3是迪特·拉姆斯在1956年与乌尔姆造型学院的产品设计系主任汉斯·古戈洛特(Hans Gugelot)共同完成的一件功能组合式的装置作品——《SK4 收音留声机》。由于具有收音机和留声机两种功能,为了让人对产品的架构有清晰的认识,在产品形态上采用了理性主义的极简造型,这一造型在当时被戏称为"白雪公主之棺"(Snow White's Coffin)。这件颇具代表性的作品把所有的可操

控部分都概括成了圆形和方形,在简洁的外形下无不流露着对用户的由衷关注。设计师将唱机转盘、唱臂和控制开关全都布局在机身顶部,并采用人性化的界面,让用户在操作过程中无须弯腰,使用十分便利。此外,这件作品没有采用当时通用的木质外壳,而是采用了白色的金属外表。顶部的透明塑料玻璃罩设计,中和了金属材料本身特有的冷漠感,不仅强化了音响音效,也使得操作界面的功能按钮一览无余,整个作品透露出一种极致的功能之美。

现代主义对于"极简"的推崇,就源于对于信息的"精致控制"。进入网络时代,任何信息控制方式似乎已经不能阻隔波涛汹涌的信息洪流,当我们再次把目光投向"信息量"这个话题时,不禁要问:是不是"信息量"就是引发信息主义种种表征的症结所在?其实也并非全然如此,关键还是在价值评判标准上。从度量上看,信息量可以分为内容与效用两类,其中,内容信息量通常关乎"事实",而效用信息量则关乎"演绎"。图1-4所示是广东塑料交易所总部大楼,主要包括大型塑料仓储中心、科研展示中心和信息中心。但是,这个"铜钱"大楼从外观到内部结构跟它实际的目标"仓储与展示"似乎没有太多的关系。此外,这个长相怪异的"大金环"由于结构复杂,玻璃幕墙安装难度巨大,使得工期一拖再拖,工程造价一度超过10亿。落成后,这一"土豪圆"建筑曾"悬赏"10万元征名,一时间,设计方、施工方、业主方、媒体纷纷登台,于是,关于建筑外观的讨论一度成为广泛关注的"媒体事件"。如果说"仓储与展示"是这个建筑的内容信息量,那么"铜钱"造型以及所处的情境便是效用信息

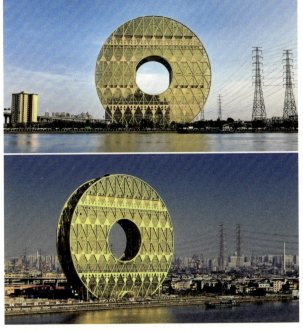

图1-4 "广州圆"——广东塑料交易所总部大楼(2015年)

量。在概念的蓄意"热炒"中，我们会发现这样一个事实：效用信息量与内容信息量在改变信宿信息状况上居然有同等作用。使这个建筑"出名"的，并不是它对功能诉求的诠释方式，而是它塑造出了一种纯视觉性的"景观"，即在一片乱七八糟、高架路横飞的工业区中所堆砌出来的"传统文化意象"。此时，效用信息量已经完全掩盖内容信息量，而这个"仓储与展示的中心"则由应然的"功能建筑"彻底蜕变成了一种视觉性的"信息建筑"，效用信息量对内容信息量的遮蔽，让建筑的伦理意向荡然无存。

　　内容信息量的式微，让我们发现伦理意识淡薄所造成的种种隐忧。即便如此，信息表达方式仍然是一个让我们欲罢不能的问题。的确，同样的信息采取不同的表达方式，会获得不同的效用量，似乎说服力也会随之增强。正是因为如此，如今的设计活动中传媒介入的环节越来越多了，我们总会有这样的关于"物"的错觉："物"本来或应该的样子并不重要，重要的是"大众"认为的样子。而"大众"认为的"样子"往往又是被媒介议程安排出来的结果，"物"的真实性被各种信息效用的投机方式所扭曲。要寻回被"传媒"丢弃的"物"性，就不能回避关于信息量的讨论，更不能回避由此引发的伦理议题的审思，只有在某种价值框架中展开内容信息量和效用信息量的思辨，才能形成对信息主义语境下设计形态意义的公允判断。

　　在设计范畴引入内容信息量和效用信息量两个参照因素，需要我们妥善解决两个极端问题：一是如何对待效用信息量为零的信息？二是如何对待通过炒作而扩充的效用信息量？这两个问题，其实都关乎信息价值的评判标准。效用信息量为零，即意味着社会对此的知晓度和认可度缺失，只要内容信息量犹在，就应该采取措施提升其效用信息量。但是，如果内容信息量也贫乏，那么其实际的社会作用就不大。值得注意的是，通过炒作得来的效用信息量，并不能等值换算为内容信息量，也就是说，两者相关但并不能等同。效用信息量与内容信息量如同天平两端的砝码，任何的重心偏向，都会造成伦理意识的偏颇，信息视角的设计伦理意识就需要致力于维护这种平衡，由此才能产生真正具有社会价值的产品（服务）伦理意识。在现实世界中，一些生态意义的设计内容信息量较大，但是需要一些额外的投入，或是短期很难看到价值预期，这种效用信息量较低的设计，到底应该如何看待？如何走出这样的伦理困局，一方面需要我们重新审视现有的价值评判标准，并将"责任"价值观化，扩充效用评判的价值体系；另一方面也需要认识到，通过炒作而扩大的内容信息量，其实会让我们走向"表达决定论"的另一个极端——"忽悠决定论"。传媒的力量可能能改变设计作品的社会认可度，但终究不能改变"物"真实的价值意义。

（三）学理的信息主义

1. 当代性

自 20 世纪 90 年代曼纽尔·卡斯特陆续出版"信息时代三部曲"之后，关于技术型社会的讨论此起彼伏，而"信息主义"也逐渐成为一种以网络技术为基础的社会形态描述。在卡斯特看来，信息主义造就当代社会的过程就是一个网络社会崛起的过程。① 信息以通信网络的方式构建了社会的新形态，而信息网络化的逻辑，在消解可能的边界之后，实质性地改变了社会范畴的生产、经验和权利，并对文化等精神生活进行了"黑箱操作"，直至形成基于信息技术的"互联网社会观"。因此，卡斯特所说的"信息主义"，其实可以归结为当代性意义上对于信息技术的崇拜。

如果说"现代性"是精英文化的（图 1-5），那么"当代性"则是大众文化的。当代性本身即带有批判意义，是设计批评了解信息主义的一个重要切入口。正如所知，设计与艺术有着不言自明的关系，而设计批评与艺术批评更是血脉贯通。在艺术范畴，我们以"当代"为名做了不少事情——开办当代艺术展、建立当代美术馆、发起当代艺术品拍卖……很显然，这里的"当代"已逐渐褪去其时间指称的意义，俨然同艺术创作或艺术活动紧密联系起来，并成为具有时空轴坐标的"先锋艺术"的

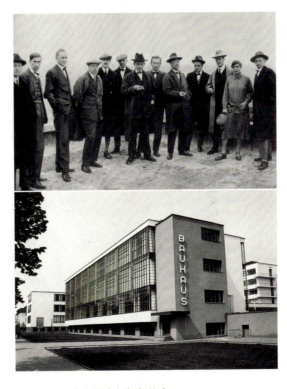

图 1-5 包豪斯的大师们与校舍

① 曼纽尔·卡斯特：《网络社会的崛起》，夏铸九、王志弘等译，北京：社会科学文献出版社，2001 年，第 1-22 页。

代名词。不少学者著书立论，竭力廓清当代艺术的一些关键概念的研判问题。一般而言，艺术范畴所使用的当代艺术概念，主要有时间、类型和风格三方面的意义，具体会依据不同的言说情境有所游移。但需要指出的是，"当代"绝对不是一个纯粹的时间观念，这就意味着"当代"本身与我们挂于嘴边的"后现代"并无实质瓜葛。比较有趣的是，迄今为止对于"当代"的界定并没有一个标准说法，也就是说，关于"当代"可能存在完全不同的想象，这个跟"现代"一体化、趋于理性细分的想象似乎有天壤之别。关于"现代"的认知，其起始阶段就是一些精英的群体化认同（并非身份认同），包豪斯就是精英群体化认同的结果（图1-6）。

红蓝（1918年）（左）赫里特·托马斯·里特维尔德
MT8金属台灯（1923年）（右上）威廉·华根菲尔德
MT49金属茶壶（1924年）（右中）玛丽安娜·勃朗特
嵌套桌（Nesting Table）（1926年）（右下）约瑟夫·阿尔伯斯
图1-6　包豪斯大师们的作品

一般而言，认同总是与分歧相伴而生。包豪斯从诞生开始其实就一直致力于艺术与工业化社会之间分歧的调和。作为现代设计教育的先驱，包豪斯在成立之初就需要面对工业化产生的一系列问题。以瓦尔特·格罗皮乌斯为代表的精英团体以技术批判的视角，提出了"通过向产品注入灵魂来证明工业倍增正当性"的主张，这即是当时精英团体在解决"人与机器抗争"问题时的一种共识。如何践行这种先锋意义的共识？包豪斯强调以批判意识的社群为工作方式，用以打破艺术教学的个人藩篱；强调标准化，用以打破艺术教学的漫不经心和自由化传统；强调将设计的思维从"自由创作"转向"解决问题"，并建立了服务意识取向的设计美学体系；强调将设计理念与工业生产方式相融合，由此也开启了设计造物的实践传统。作为20世纪最具影响力，同时也颇具争议的艺术院校，包豪斯是现代主义设计的乌托邦和精神的中心，也是"批判意识设计共同体"的一次伟大尝试，也正是它所具备的批判意识，才使得它在设计教育理论和实践中获得了无可辩驳的卓越成就。

这群先知先觉的精英团体，认识到机遇和社会观念变革的趋向，在对传统强硬否定的基础上建立起了独树一帜的风格，并影响、改变了当时社会的审美趣味。由此可见，"现代主义设计"是属于精英的，是大师云集的一片沃土。相较"现代"，当代设计通常都是商榷的、不完整的，具有探索性质的，甚至是反传统的，或者其艺术概念本身就崇尚某种缺陷、某种"未完成"、某种程度的"意义贫乏的简单"，甚至还带有直觉批判的意味。很显然，"当代"并不像"现代"那样先知先觉，但"当代"是一种早就发生，或者说是已经完结了的构造。它在过去、现在和未来的紧张关系中成型、发展，表面颓废、茫然，指向的却是未来。这是一种顿悟，同时也是"当代性"之于相关创造性活动的一个终极意义。这种终极意义并不需要锲而不舍地求索，当我们以一种批判的视角，以旁观或切身体验的方式，重新唤起反思的自省概念时，这一终极意义便会悄然浮出水面。

作为信息主义的一种社会表征，对"当代性"的探讨显然具有学理意味，而设计批评范畴的"信息主义"，其实就是一个典型的"当代性"的问题，其中表述了造物活动所面临的种种困扰。在经历"现代""后现代"之后，是否解决了"当代性"的问题，是我们进行设计批评理论构建的关键。

从某种意义上说，"当代性"意味着以更为宽阔和自省的视野去审视以往艺术领域的客观存在，以获得重新投入的信心和方向。无论是艺术，还是设计，都需要打破一元化的创新机制，以更为开放的心态去包容和反思各种可能。与此同时，也需要克服纯商业化、消费化、视觉化的创作倾向，

坚守初心。虽然对"当代性"的意义归属存在诸多质疑，但我们仍然需要去寻找让创作灵感持久的东西。很显然，这些东西绝对不仅仅是技术，或是对技术的洞察力，而是寻找那些能够在一定程度上让人们阐发最深切思考的问题。在对问题做出理性回应的同时，帮助人们理解信息化大潮中那些关乎造物理想的，并与当下现实紧密关联的精神。客观上，信息主义让我们对设计创作建立起某种关于"速度"的印象，需要警惕的是，这种不问内涵的"速度"是不是急于求成？这种偏执的对"速度"的迷恋，会不会影响我们对诸多学理问题的研判？这些问题均值得我们深思。

2. 哲学存在

事实上，卡斯特理解的"信息主义"，遵循了"技术—社会观"的认知路线。这种技术主导的认知路线，显然有些囿于技术表象。毕竟，社会形态描述上的话语主旨是"信息主义"，而不是"信息技术主义"。"当代性"为我们在设计范畴理解信息主义提供了一个基本的视角与方法论，即从对"信息现象"的反思到对"信息神性"的反思。此时的信息主义已经摆脱了作为社会观的存在，而走向作为世界观的存在。由此，相关问题的讨论也渐次步入哲学范畴。

哲学的诞生，从某种意义上说，就是源于对神性的反思。在哲学范畴，"神性"即一种关于本体论的信仰。成为"主义"的信息，显然已经不是技术概念了，它在彰显神性的同时，必然会被拉入哲学层次的审思。其实，信息本身就具有哲学属性，这是因为信息本身不仅可以解释社会，更可以解释世界。正如所知，哲学的思考需要从现实进行抽象，并且需要对信息的本质加以界定，这样才能克服实用信息论对信息概念所做的简单比附，从而促成较为独立的理论体系。例如，维纳将信息比作负熵，并在这种实用主义信息论的基础上进一步对信息的哲学本质加以概括。他将信息从本质上与物质和能量区分开来，强调了信息与物质、能量并置所具有的独立性价值和意义。在这样的界定之后，信息便可以上升为新的世界观，并成为一种能够观照"信息世界"的特殊存在。之后，邬焜提出存在领域分割图，指出："我们面对的世界是一个双重存在的世界。信息世界的发现，世界以及世界上的一切存在物都不在能简单地归结为那种单纯的、干瘪的、混沌未开的、未曾展示自身丰富性、复杂性的直接存在的物质世界了，在这个物质世界中载负着另一个显示着这个物质世界多重规定性的信息世界。整个世界以及世界上的存在物的这种双重存在性，意味着一切存在物都只

能是直接存在和间接存在的统一体，都既是物质体，又是信息体。"① 信息作为一种解释世界的存在，在物质和质量视角之外，为我们构筑了一种世界观性质的图景。在其间，存在领域被分割为直接存在和间接存在两大部分，前者即我们所言的"物质"，而后者即"信息"。也正是引入了作为间接存在的信息以及相关的思维视角，"忒修斯之船"的思辨实验才能得出一个较为中肯的结论。

正如所知，认识论是个体对知识和知识获取所持有的信念。其中主要包括有关知识的结构、本质的信念，以及有关知识来源和判断的信念。这些信念在个体知识的构建与知识获取过程中有重要的调节和影响作用。维纳指出，关于信息的认识论是一种适应外部世界的"所感"，此过程中的"适应"无疑就是一种关于生存的信念，同时也是对世界多样性的能动把握。因此，信息作为一种哲学意义上的存在，其中包含的认识论是实践主义的，并且在很大程度上观照了当代性意义上的社会现实。除此之外，维纳也关注到基于信息本体的世界观、认识论和方法论。在这些哲学命题中，"交互"是信息价值得以实现的基本途径，而"交换的内容"（而不是载体的形式）则是把握"信息"这一哲学概念的关键。

将信息作为哲学存在进行本质意义的讨论，抑或进行实用科学或传统哲学范畴的比附，其实都很难有实质性的收获。换句话说，对于"信息"是什么，当我们以哲学的逻辑进行梳理之后，都会得出一个近乎理性的答案，但践行这一理解的关键则在于对"信息"及其相关事物的态度。由此可见，对于信息本质问题的探求，只有采取哲学层次的批判态度，即对信息"神性"的高阶反思，才可能获得突破。这种反思是一种双重批判：一方面，这是信息所蕴含的哲学存在内涵对于具体科学，当然也包含对于设计艺术学的批判，这一批判意在剔除学科边界给信息概念的理解带来的局限认知，让哲学意义的信息本质描述从具体学科的界域中解脱出来；另一方面，其也是信息哲学对自我的研判，这一研判在很大程度上可以扭转传统哲学对于信息本质与现象的偏执理解，同时也能让对信息的理解从以往的思辨框架中剥离出来，从而获得更宽广的延展空间。

信息是标志间接存在的哲学范畴，它总是依托于一定关系而存在，同时它也是物质（直接存在）的存在方式和状态的自身显示。邬焜在描述这种间接存在时，主要从以下三个方面着手。②

① 邬焜：《信息哲学——理论、体系、方法》，北京：商务印书馆，2005年，第39页。
② 邬焜：《信息哲学——理论、体系、方法》，北京：商务印书馆，2005年，第46页。

一是信息体现了发展历程中的事物与周遭世界之间的关系，其中包括曾经发生的或正在进行的，也预示着那些将要发生的。这是信息的历史关联维度，对于理解和把握信息的本质有重要的参照意义。

二是关于自身性质的种种规定。这些规定在其展示时是显性的，而未曾展示时却是隐性的。也就是说，信息作为间接存在，只有当其依附于某种载体形式时才会显现出诸多的特性与规定。

三是关于自身变化、发展的种种可能，信息的复杂性也体现于此。信息存在于过去、现在和未来的直接存在"物"中，而表层地分析这些直接存在"物"，我们可能会一无所获，因为这些"物"总处于自身发展变化的轨迹中。因此，我们需要把信息视为直接存在"物"和间接存在"物"的统一体，这样才能真正认识到信息体。

以上三个方面具体描述了信息这种哲学存在的历史属性、关联属性和变化属性。设计批评所面对的信息也具备这样三种属性，由此我们也能获得评判思维的一些范畴的启示。更为具体地说，设计批评即对设计文本在历史、关联和变化方面信息的人文解读。信息作为一种哲学存在，在设计批评实践中主要体现为两种形式：一是意识，二是信息的信息。就意识而言，我们可以将其视为设计作为信息活动的主观呈现现象，这种现象是对多类信息进行综合性处理的结果，同时也是信息内化为认知的经验化过程。就信息和信息而言，设计批评就是对设计文本信息的一种能动的处理，这种处理的结果将形成对设计文本的研判，这种批判形态的信息包含态度，也包含对设计价值体系的认知。

三、基于信息本体的"场域"

一直以来，人们对于设计这样的造物实践其实已经形成了一个较为普遍的共识：美学与技术的相关性。的确，美学为技术提供了一个非常有意义的框架。从历史维度看，不同时期的美学理论引导了技术发展的方向。美学代表了一个时期关于"美"的价值观念。当技术开始观念化后，技术与美学的联姻就已成型。

值得注意的是，在过去30年中，计算机技术已经成为设计进程中不可分割的部分，特别是现代计算机技术的"普适性"（ubiquity）和"无形的连通性"（intangible connectivity），已经成为设计的观念与方法发展的重要

方向。这一趋势一方面为设计加入了更多的"交互"成分,同时也使得以文脉(context)为基础的设计进程得到了普遍关注。伴随着普适计算的高速发展,计算机以及与之相关的机能都以信息的方式溶解在我们周遭的世界,无形地与我们的行为密切关联起来。无论是"人"还是"信息"都成了"数字地球"的有机组成部分,在历史的长河中共同演进。

的确,信息与信息技术作为创造、建立和支持用户之间以及用户和周围环境之间的交互性沟通媒介,加速了以"用户为中心"设计观念的完善。同时基于"双向交流"的实用美学也由此建立。如何评判作为现象的交互和作为观念的交互,是步入信息主义的设计美学批评首先需要面对的一个问题。所谓交互,其实是一种基于信息双向交流的复杂行为。在这样的"双向交流"中,信息传递的范围和因此产生的各种回应和反馈在整个过程中都至关重要。不可否认的是,随着信息社会的进一步发展,设计相关的美学都会与这种信息的交互机制关联起来,而设计批评本身,为了应对这种交互式信息流的冲击,在观念结构上则需要有颠覆性的转变。设计美学批评的研究,其对象自然是设计批评本身,而设计批评又应以系列设计活动为基础或依据。当信息以技术的方式参与设计活动并开始观念化,"信息"就不再是技术或技术的代名词,它成了一种设计的哲学场域,并以一种哲学意义的存在作用于设计美学批评的方方面面。

(一)物质本体、能量本体与信息本体

美学理论的创新,首先需要在本体论上有所突破。物质本体、能量本体和信息本体是我们在进行设计美学理论建构时需要面对的根本问题。

现代自然科学对于世界的组成已达成了一种普遍共识:客观世界是物质(包括"实体"或"实在")、能量和信息的"三位一体"。但是,在设计范畴,造物哲学所揭示的"世界",其本原现象总是以物质("实体"或"实在")为认知基础,而缺乏对能量与信息的关注,或者说没有把能量和信息提升到本体论层面上考虑,由此,当观念发展到一定阶段后,难免会出现瓶颈或偏颇。

众所周知,物质本体论是自工业革命肇始,现代设计理论逐步发端以来的哲学共识。所谓物质本体论,一言以蔽之,就是物质是设计活动的本原与终极目标,而意识或者说是精神则是由物质派生出来的,作为物质的"附属品"而存在。所以,就物质本体论看来,设计的活动始终离不开关于物质的实践,而设计美学的议题始终都离不开关于物质的精神。这种物质

与精神的互文，基本上构成了设计美学形成之初的理论范式。在设计批评实践中，我们对于设计家、设计作品的评述也往往会从"人""物""精神"层面进行剖析，由此突出设计场域的客观性。

但是，物质本体论对于解释设计场域的现象也有力所难及之处。因为物质本身存在能量，已不是一个需要科学实证的问题。现代物理学告诉我们，基本粒子作为物质构成的基本单位是有能量的，这些能量或维持或改变着物质的结构，也决定着物质存在的属性和运动轨迹。在设计范畴，对"物"的创造，依托于"物质"，但也不全依赖"物质"。在"物质"之外，还有支撑形态的"能量"。能量本体论让设计不仅关注造物的结果，还关注造物的过程。这种对于过程的关注，让设计开始呈现出不同于艺术的审美特征，甚至这种受能量驱动的"物"的派生过程，孕育了"风格"这种综合"物"的形态和造物过程的创作意识。至此，设计造物的"风格"传统开始成型。

从某种意义上说，能量本体论解释了设计范畴——物质与意识（精神）之间的经验联系，为设计方法论的创新提供了一定的基础。的确，"物"形态的变化，是能量转移、转化的结果，这种转移与转化也会伴随着经验意识的变迁而不断深入。从某种意义上说，设计观念与实践的前行，不单是物质与意识（精神）碰撞的结果，其中还蕴含着能量关系此消彼长的动态变迁。在一般的规律中，意识能量总是由物质能量派生，所以物质能量总先于意识能量存在，而脱离物质能量的纯粹意识能量并不存在。物质能量和意识能量的相互作用形成了设计造物过程中的万千世界。面对气质禀赋迥异的设计文本，我们可以感受到这种蕴藏于可见形态之后的能量关系，并且这种能量关系可以让我们更为真实地洞彻造物经验的真实。

事实上，设计主体和客体所形成的互动，都需要有一个物质或能量的前提，由此这种互动才能体现设计作为社会实践的能动性。在能量与物质的互动联结中，信息发挥了桥接和独立诠释的作用。不得不承认，物质本体论与能量本体论解释了现代主义诸多的设计观念与现象，尤其为解决特定历史条件下，设计的实践、主体、客体之间的关联提供了切入口。进入信息社会后，当能量和物质的互动联结在技术的推动下成为社会观念的重要组成部分时，社会范畴的信息本体论和相关的思潮也开始逐渐浮出水面。

如前所述，设计理论的探究遭遇当代性后，各种价值议题成为观念前行的主导。人们疲惫于"现代主义"和"后现代主义"各种精巧的描述概念，开始发现主体意识在设计实践中的主导作用，于是设计的伦理意向逐渐成为设计解决现实问题的一种进路。如果说设计是一种能动的社会实践，

那么这种创造性的活动本身就应该包含理论和实践两部分。无论是理论还是实践部分，其中都包含一系列推动能量和物质互动联结的信息逻辑，这些逻辑推动了我们的创造意识，同时也决定着所造之物的形态。由此可见，信息本体视角的在场与即时的思辨，成为与能量、物质本体论同样重要，甚至成为独辟蹊径的价值评判路径。

附着了伦理意向的设计，需要在价值反思中寻找意义。这就意味着需要以批判的视角看待现实问题的缘由始末。设计的造物始终需要秉承价值反思的责任意识，尤其是信息本体论的价值责任意识。在设计实践中，我们不仅要分析所造之"物"的物理在场，还要以"入世"的认知观去确切把握它们，关注、深挖它们的意义体系（包括价值、信仰、道德、梦想等），只有这样，才能创造出与"在世"和"来世"都能共存的价值。

以信息本体论的价值责任意识看，设计不是单纯的"造物"，而是"创造价值"。这里的"价值"实际上是一种间接性的存在，具有典型的信息特质。自从维纳提出"信息就是信息，不是物质也不是能量"①后，哲学上就不再将"信息"视为"物质"和"能量"的附属。无论是从科学还是从哲学层面，人们虽然将"信息"区别于"物"，但从根本上还是承认"信息"的存在离不开"物"。在这个层面上，"信息"必须以"物"为载体，不存在完全脱离物质的"裸信息"。回到我们之前谈到的设计"物"的价值，也恰恰体现了信息这种既不等同于"物"，又离不开"物"的特性，此时价值体现在"物"的形式、结构和组织中。我们对于这些所造之"物"形态的"客观不实在+主观不实在"（间接存在）的反思，就可以建构设计美学批评的话语主体。因此，设计美学批评从本质上说，就是构建、阐明、延展某一个价值体系的过程。这个价值体系依托于"物质""能量"和"信息"的集合，是对现实问题的观念性回应。

从信息哲学的角度看，设计美学批评是为消除某种价值议题的不确定性而进行的探讨。从本质上说，这种探讨是一种关于信息结构实在论（structure realism）的反思，它关注设计所造之"物"一系列的、与直接存在相关的间接存在，以及所有存在之间的价值关联。这种设计美学批评的信息结构实在论体现在设计范畴经验与超经验层面，就是对于"物＝形式＋功能＋信息"的认知。其中，功能是"物"形式衍生的能量，而"信息"则是形式、功能的一种间接存在。它是一种与形式、功能密切相关的存在，这种存在不但是"物"自然生命的构成要素，同时也是"物"的社

① 维纳：《控制论》，郝季仁译，北京：科学出版社，1963年，第133页。

会生命的构成要素。所以,对于设计价值评判的内容维度会始终会关乎"物"的形式、功能,以及作为形式和功能间接存在的"信息"。

(二)场域中的主体及认知活动

1. 场域中的主体

一直以来,哲学研究的对象通常是人与世界的关系。因此,设计活动中人与世界的关系,就是一个最为基本的设计美学所关注的对象。信息作为一种普遍存在,构建人的社会属性与价值,而人与世界的关系,在人本意义的信息观下,便成了人与信息之间互构关系最为真实的写照。从本质上说,设计美学是一种典型意义的人本哲学,而设计美学批评实际上是阐述设计活动中人与信息之间、人与信息技术之间的相互规定与影响,以及人与信息之间丰富性的一种重要的途径。

值得注意的是,"人本主义"哲学较之以往哲学最大的突破在于,不试图追问"存在是什么",而是竭力探究"存在之于人到底有怎样的意义"。于是,对于人本主义而言,"存在对于人的意义"才是"存在"的本质问题。由此,无论是哲学,还是涵盖于其中的美学,都开始关注真实世界中的人,关注他们的生存领域、活动领域以及意义领域,这正是当代设计美学批评需要密切关注的三大领域。

设计美学批评的主体论,是将设计的主体——"人"以及关于"人"的理解,置于信息社会的宏大叙事背景中,去理解其意义,并从"人"的视角去理解设计范畴中信息化的"物"形态。一直以来,在人本哲学的框架中理解信息,存在两种不同的信息观,一种是自然主义信息观,另一种是人本主义信息观。这两种观念有一个共同的基础,即认为"信息"是一个我们必须参与才能形成的现象。无论是自然主义的信息观还是人文主义的信息观,其实都是"涉人"或"属人"的。所以,作为设计美学批评的本体论,人本信息观的构建往往需要有"两段式"的认知跨越,即由科学信息观跨越至人文信息观,再由人文信息观跨越至人本信息观,进而升华为一种更为彻底而深刻的"人化"信息观。这即是设计美学批评的主体论需要促成的"两段式"跨越。

科学信息观所关注的是信息系统中与自然科学相关的"人—信息"的技术理解,人文信息观则更看重信息系统中人文社会科学相关的关系属性。这一阶段的跨越,映射出了在设计造物的范畴,关于信息的概念不能只从

纯科学的角度去理解，而需要考虑到其社会文化层面的意义。由人文信息观到人本信息观，是一个回归本质的过程，是将所有"抽象"付诸"具体"的过程，也是将设计哲学的观念作用于设计实践的过程。在这个高阶回归的过程中，人本信息观所诉求的是信息在主体论本质上的"人性"，对这种"人性"的观照与实现，非"科学"也非"人文"现象，而是对"科学"和"人文"进行信息化的主体性思辨，并在此基础上进行创造性观念实践的结果。因此，设计美学批评主体论的主要观点是：在造物活动中，不应把信息视为一种独立于"人"之外的存在，而应将其与"人"的自然属性和社会属性综合考虑，由此才能获得与社会有价值关联的主体认知。

　　正如所知，信息的基石是意义，而意义则体现于社会互动中不同主体的价值观念与信念期望。也正因为如此，面对相同的事物，不同的人就可能会解析出完全不同的信息。此外，处于不同情境中的人对于相同的信息进行价值判断，其结论也会有较大的差异。由此可见，当社会主体将意义附着于事物，就会产生信息，而对信息的甄别，总与特定的情境和社会背景相关联，并且甄别的结果又会与特定社群的价值观念相联系。

　　其实，信息原本就是一个并不高深的概念，它广泛存在于我们的日常生活中，后来被"祛魅"了，反倒成了一个公认的科学概念。但是，这一概念又明显不属于纯科学的范畴，因为无论是信息的内容还是载体，其实都包含人文因素。也可以这样理解，凡是与人相涉的信息，都难免会被打上"人文"的烙印。这是信息所映射的关系所决定的，也与其流转的方式相关。在信息流转中，信息的修饰方式不同，便会有截然不同的流转效果。所以，信息的效能与内容的价值在很大程度上与人文层面的价值赋予有关，而不是纯粹经由科学分析就能达成的。对于设计美学批评而言，在信息社会的语境下，设计主体的信息观需要从科学信息观过渡到人本信息观，这样才能确立主体的能动性，才能让信息成为一种社会意义浓厚的人文现象，才能让信息作为一种设计美学概念真正回归生活。

　　设计美学批评究其本质是一种"人学"。也就是说，其考察的对象状态、属性，都必须与"人"联系起来才有意义。"人是万物的尺度，是存在事物存在的尺度，也是不存在事物不存在的尺度"，这一著名论断出自古希腊哲学家普罗泰戈拉，不管承不承认，他的这个似是武断的存在论，经过数千年的沉淀，已经在深层次上成为我们思考存在问题时起主导作用的意识。"我们"是信息存在与否或存在方式的尺度，所以对于信息本质的追问，总与"我们"对自身的慎思审问联系在一起。设计美学批评的主体是"人"，这里的"人"不单是自然人、社会人，同时也是个信息复合体——

信息人。我们通过各种"涉人"和"属人"的信息，分析设计活动中的"人"，并关注各种"属人"的信息现象，进行关联泛化的理解，由此洞彻设计活动中"人"与"信息"的互动机制。所以，设计美学批评的本体论，其实是一种"人学"的信息本体论，而人本信息观，则是这种"人学"的意义与方向。

首先，从某种意义上说，只有当我们将"信息"视为体现人的本性的存在，并进一步将其把握为表征人文的现象时，设计美学批评才会与时代的脉搏同步，才会显现出勃勃生机。一方面将造物过程中的信息与物质区分，另一方面又在保持信息独立性的基础上方便对"物"的价值的确认，这无疑于理论体系的探索大有裨益。由于信息本身具有无形的特质，所以那些能看见或摸到的，其实并不是我们所言的"信息"，而只是承载"信息"的载体。从生理意义上说，只有感官系统对这种附着意义的载体所形成的刺激在认知层面加以理解，才能形成"信息"。设计美学批评需要透过物质的外壳去发现意义的内核，在这个层面上更表明了信息的存在与意义的理解是紧密联系在一起的，并且这种意义往往就是价值陈述的结构。

其次，将信息归结为一种人文现象或人本存在，可以有效地避免"信息"成为"万能的解释工具"，这种基于本体论的工具理性会体现在我们潜意识的认知行为中，最终使我们走向绝对化的经验主义。从信息视角看，我们总是热衷于将一切物质或能量层面还解释不清楚的机制归结到"信息"上，这样一来，信息就成了一种"终极原因"的代名词。其实，即使信息可以以意义的方式描述价值，归根结底，也只能描述人们认知范畴内的事物，超过这一范畴，信息的实质意义就会大打折扣。当我们把"信息"界定为人文现象或人本存在时，设计美学批评的文本范畴就可以确认，而相关的实践内容与目标也会逐渐清晰起来。

此外，这种人本信息观有效避免了对信息这一"复杂"概念进行纯科学式的理解。因为纯科学式的信息解读脱离了"人本"，也脱离了信息的语义结构，会导致信息的解释效力空洞而无意义化。例如，罗斯扎克（Theodre Roszak）在《信息崇拜》中对申农（C. E. Shannon）的信息定义进行了评述，他认为，以申农的观点，如果仅将信息理解为通信交换的数量单位，那么信息就不再与交流语句的内容意义有任何瓜葛了，这无疑有悖信息流转的初衷。申农关心的可能只是通电话时电话线中的物理机制，而对电话中谈话的内容并不在意，由此得到的推论就是，只要有人愿意传输，

那些毫无意义的噪声也可以是信息。① 很显然，这种"纯粹"的科学理解，无疑使祛魅后的信息再次蒙上了让人难以琢磨的"尘雾"。

事实上，当代设计美学批评的人本信息观是其主体论的重要组成部分，主张发现和厘清设计活动中"信息"和"人"的内在关联，并且设计文本中的"信息"需要从"人"的角度加以解释，才能获得新知。的确，作为设计文本的信息是设计活动中人的实践的产物，与设计相关的信息世界、生活世界和实践世界存在着人文特性的价值联系。在这种主体论的指导下，我们可以形成以下对于设计造物过程中信息特征的看法：

其一，所谓信息的"视觉化"实际上是在设计造物过程中，对信息的开发和价值延展过程。此时的信息肯定不是某种主动性的存在，也不会主观能动的自我显现，而是一种被"人"所把握的，并被一定的意识规范所统摄的视觉行为。此时的信息以"传达"为目的，是"人"信息地展现自我的方式。在这个环节，无信息能力的对象（事或物）只有通过被人"信息化"，才能获得进入设计造物过程中社会关系考量的范畴。这种"视觉化"的程度与"人"对于信息的开发能力和摄取能力相关，也与一定的视觉政体相关。

其二，需要重新考虑"正确的信息"和"错误的信息"的问题。在我们的日常生活中，对于信息的判断往往会有正确与错误的划分。例如，雷声隆隆被解读为大雨将至的信息，但是如果没下雨，则我们会认为雷声所传达的信息是有悖常理的。但是，值得注意的是，这个错误本身并不在打雷，而在于对"打雷"这一天气现象的解读，同时也说明我们对"打雷"和"下雨"之间的关联要素并没有真正把握。由此可见，无论是正确还是错误的信息，其实都是我们对于意义解读的结果，在造物活动中，所有的信息本身并无正确或错误之分，这就回应了我们对于设计文本应采取的评价态度。

其三，需要以人本信息观重新区分"可观察的对象"与"不可观察的对象"。在客观世界中，的确存在那些仅靠我们自身的能力无法认知的对象，在这种情况下，我们会通过一些工具仪器或已知的对象的特征去推导，来获得与目标对象相关的信息。但是，无论采用怎样的方式，其实都离不开观察主体自身认知结构的构建。对于可观察对象，信息主要由人的感官直接构建；而对于不可观察的对象，则需借助仪器和特定的思维逻辑去构

① 西奥多·罗斯扎克：《信息崇拜：计算机神话与真正的思维艺术》，苗华健、陈体仁译，北京：中国对外翻译出版公司，1994年，第9页。

建。前者所形成的信息往往负载经验，而后者形成的信息则包含理论。随着科技的发展，技术对信息的存在形式所起到的作用愈发明显，并且越来越多的信息都是在"人—机"这样的互动装置中构建出来的，于是理解"交互"就成了理解设计活动信息产生机制的重要途径。

其四，人本信息观引申出了信息分类的问题。从人本信息观看，依据对象的种类划分信息往往会遇到诸多问题，由此也会产生脱离主体的冗杂理解，而以人对信息感受形式或人对信息的加工程度来进行分类，就能有效避免这种情况。对于前者而言，就会有直觉信息、技术信息、概念信息等基于认知结构的信息分类，而就后者而言，则会有零次信息、一次信息、二次信息……的区分。无论哪种类型的信息分类，对于设计美学批评而言都会形成切入视角，从而发现不一样的景观。因为这些林林总总的信息，对于批评实践而言，既是分析的文本，也是构成文本形态的要素，对其进行有目的、有意识的分类本身就是形成观点的过程。这种将文本微观化的方式对于设计美学批评的大叙事传统，无疑是一种突破，不仅可以获得宏观叙事之外的视野，同时也可于解构设计生态中的特定现象有所裨益。

总之，信息并非纯科学，对其的认知不能只追求那些无现实意义的"精确解"。在那些计算出来的"纯粹量"背后，其人文属性如何，体现或可以改善怎样的关系，是我们需要关注的问题。关注信息的存在属性，更关注其人本特性，这样才能发现信息作为间接存在的别样风采，这便是设计美学批评在技术型社会中需要具备的场域视野。

2. 场域中的认知活动

信息时代的来临，需要我们重新对人的认识活动进行解释，这种信息化的解释往往从以下三个层次展开。

第一个层次是人工智能。在这一层次，其理论前设往往是将人视为一个信息处理装置，把认识的过程看作对各类符号或信息数据的操作和计算过程。这是一个技术推动的对于人类认知的解释过程，其中很多方法和手段都具有划时代的意义，但这一层次的解释，其局限性也十分明显。它会更多地受以计算机为基础的人工智能相关研究的限制，以至于简单地以比附性解释去诠释人的认知活动方式，这样一来就难免简单化、机械化。

第二个层次是认知心理水平。在这一层次，人无疑是出发点与着眼点。我们运用通讯信息论的方法把人的认识活动当作一种信息传播过程来研究，其中包含对知觉、记忆、学习、想象等一系列高级心理活动的探讨，并以信息加工过程中的内在模式和机理对这些心理活动进行描述。认知心理学

在这个层次所取得的成就是巨大的，它把看似抽象的心理过程具体化为一些信息加工流程式的步骤和模式，这对于量化和深入把握人的认知活动提供了一种颇具实效的途径。但这一层次上的相关研究存在三个方面的局限性：一是仅用信息处理的方式，而对作为信息活动高级形态的认识本身缺乏本质性的理解；二是对于信息加工的模式的理解，还是实验性的、微观层次的，缺乏与之对应的社会实践活动的深刻背景，以及人类认识一般性的宏观模式、机制与规律的理性综合；三是这一层次的机制和模型往往以神经生理学和神经心理学为基础比附构建而成，所以这些模型仍然缺乏实际生活情境的依据，其真理性和有效性就会受到质疑。

第三个层次是哲学认识论。在这一层次，我们往往在既定社会背景的框架下，以信息的元哲学与实践论，跟随对主体间性的把握，去观照特定情境中主体与实践对象之间的关系，由此对人的本质属性和实践认知规律进行思辨研究。这一层次的研究往往因范畴各异，存在着诸多方面的分歧与争论，但这一层次上的研究工作往往是抽象的、综合性的，具有一定的宏观性。值得一提的是，哲学认识论层次的研究可以帮助我们形成元理论框架，在把握关联上能够形成高阶视野。

上述这三个层次的研究其实都属于解释性的，在内容逻辑上并非相互区隔，而是相互耦合的。这些信息化的解释体现了信息主义思潮呈现出来的相互补充、互为基础、相互作用的三个层次。这三个层次基本概括了在信息主义影响下，我们对于"人"的认识及相关活动所持有的一般性观点。以信息认识论作为当代设计美学批评的认识论，用信息的观点解释设计过程中的认识问题，往往可以从两个迥然不同的角度来进行探讨：一是仅仅把"信息"观点作为一种方法，引入设计认识论的研究；另一个则不仅把"信息"观点看作一种方法，更进一步，把设计造物本身也看作一种高级形态的信息活动过程。

其实，设计作为造物实践，即人在不同水平和层次上与周遭环境打交道，其产物就是人与环境进行信息交互的结果。这种信息交互，体现了人的三种身份：首先，人以一般存在物的身份与外界进行信息的交换，由此体现为一般性的生存需求，这种生存需求的形成与满足是设计首要思考的问题，也是设计活动最为基本的参考依据；其次，人又以认识主体的身份在自为、再生的层次把握和加工处理周围的环境和外界的信息，设计作为造物活动的工具价值也体现于此；最后，人还通过自身的社会实践改造环境，并在这一过程中实现自身的目的性，从而达成自我的价值，设计活动所具备的社会意义和能动特性也由此得以体现。值得注意的是，人对于信

息以及相关的认识活动、认识的过程与生物种系的起源和进化有直接的关系，但这种关系的次第构建和发展，在今天与技术的关联程度越来越紧密。尤其在设计这样的造物活动中，人作为信息活动最高形态的体现者，无疑会通过技术的方式，将所有相关的信息形态或层次，以某种全息综合的方式映射、包容并统一起来，并以此延伸自身认识的能力。

在设计活动中，人作为主体，其信息活动可以分为五个基本的哲学层次：一是信息的自在活动，二是信息的直观辨识，三是信息记忆储存，四是信息主体创造，五是主体信息的社会实践。这五个层次的活动会对应以下四个哲学意义上的信息形态。

（1）自在信息

自在信息是信息还未被主体把握和认识的始源形态，它存在于客观世界。对于人的感知而言，自在信息是一种间接存在；对于设计活动而言，自在信息是一片未被开发的宝藏，潜藏着各种未被言说、有关造物的需求、观念与意识，同时也预示着孕育高度自组织、自调节能力信息体的可能。如何理解自在信息，往往会给予设计不同的创新视角，同时也会为我们提供价值理解与判断的依据。关于自在信息，我们可以将其视为造物理想中最为真实的部分，如果沿用柏拉图对于"床"的理解，那么最基本也是最崇高层次的"床"是"上帝"创造的，从某种意义上说，"上帝"之"床"其实就是一种自在信息。

一般来说，有两种类型的自在信息：一是信息场的信息，二是同化与异化的信息。

就信息场的信息而言，这里的"场"是物体与物体相互作用的一个中介场，它是反映物体存在方式和状态的信息。从信息本体看，任何一个"场"都具有两种不同的存在意义，即直接存在的物质性和间接存在的信息性，所以我们可以把"场"规定为物质场或信息场。由于物质和信息是同在的，甚至可以将其看作一个事物的两面，那么，物质场和信息场，究竟哪个才是这一信息流动机制的开端？对这个问题的讨论，还需要回到思辨逻辑的起点。在认识信息的逻辑起点上，我们有理由把信息场视为认识信息及相关活动的开端，因为对于某种具体的直接存在物来说，它首先是将自身外化到一定的信息场中，并通过这一信息场把自身显现出来，这样才能谈得上自身的属性。对于设计活动的产物来说，也是如此。从诞生之日肇始，设计的产品就在通过形式和功能显现其价值。这是一个营造"场"的过程，在社会性流通过程中，这一价值范畴的信息场被赋予了更多意义，于是"物"的属性开始发生变化。在"此物"向"他物"的转变中，设计

活动的产物也逐渐显现出自身存在的意义。

就同化与异化的信息而言，当设计活动的产物在"场"运动中作用于"他物"，就会对"他物"产生影响，这就是同化与异化现象。正如所知，"物—物"之间的信息交互（传递和吸收）是普遍存在的，而信息的同化与异化就是这种信息交互所形成的结果。当一作为信源的物发出的信息为另一作为信宿的物所接受，对于信源物来说，就是异化过程；而对于信宿物来说，就是同化过程。在设计活动中，用户对于"物"的情感始于基于场景的记忆，或是触发情感的"痕迹"，而记忆正是信息同化和异化最直接的结果。这就意味着，设计活动的产物在"场"中的同化和异化现象，只是针对设计活动的产物的部分内在结构、运动状态或性质而言的，正是因为这种"非全部"的特性，才使得异化的过程得以成立。值得注意的是，同化的过程会产生有感和无感的区别，这种区别主要在于是否具有自我意识和回忆的触发能力。于是，自我意识和回忆的触发能力，就成为设计是否具有亲和力的重要标准。回到信息场的话题，信息场其实就是同化与异化的结果。在这个逻辑中，形成怎样的信息场，往往决定了设计活动的产物的价值体系，同时也决定了设计活动的社会属性。

作为自在信息存在的两种基本形式，信息场以及同化与异化现象是信息自在的基本形态。也正是这样两种存在形态，设计的过程，尤其是再设计的过程，就成了直接存在的"物"以信息场以及同化与异化的方式表征过程。与此同时，也将社会、历史与自然的关系状态呈现出来，于是我们得以反思过去，预见未来。而设计美学批评的认识论体系，也成了一种高度自组织、自调节的实践指导体系，让设计行为达成自我意识，从自在走向自为。

（2）自为信息

自为信息是自在信息的主体通过感官把握现实的信息形态，这种形态的信息是主观间接存在的一种初级阶段。对于设计活动而言，这个形态包括有感记忆和无感记忆两个部分的信息。值得注意的是，感知和有感记忆是形成自为信息的控制体，这个就是我们所说的信息控制系统。这个信息控制系统包括人体的神经系统，以及模拟这一神经系统的，借助信息技术构建起来的数据处理系统。无论是神经系统还是数据处理系统，其实都包括感知和有感记忆两部分。

感知是信息的主体对事物的直观辨识过程，包括感觉，也包括知觉。感知既是生理活动，也是认知活动。在感知过程中总是在生理性物质活动的同时伴随着信息的流转，这个过程就是将自在信息转变为自为信息的过

程。在数据处理系统中，这种物质传导的特性会更加明显。即便如此，感知仍然是一种典型的信息传递的活动，这是因为感知所辨识的是反映外界客体特征与变化的信息。其次，无论是神经系统和数据分析系统，通常都不能或无须的被明确感知，它们是关于信息的载体流通方式，并且在机制上不具备独立性。

有感记忆是一种关于印象的"痕迹"构建，是信息活动中主体存储和积累的过程，所以有感记忆的首要步骤是信息自在同化的过程，因为只有通过这样的方式，信息才能得到辨识，并进行有效存储。也就说，与情感相关的信息，例如情绪、思维、印象等，只有转化成能够被人的神经系统，或具有类似机制的机器的数据处理系统能够接纳的状态时，才能被储存，而这些可接纳状态是"认知痕迹"的典型结构。值得注意的是，我们的意识并不能明确把握"认知痕迹"，因为能被意识把握的只是信息的具体内容。此外，在这个基础上还有一个自在信息的活动层面，这一活动层面会将信息内容的结构和状态跟主体认知结构进行比对，一方面将信息内容重新组合以吻合主体认知结构，另一方面也会将那些新的结构和状态纳入主体认知结构中。在设计范畴研究用户的心理模型，有感记忆就是一个本质性的切入口。因为归根结底，用户的心理模型其实就是一种主体的认知结构，而主体的认知结构本身正是一个包含特定质和量的信息凝结体，其中所包含的自为信息，能够为我们洞察用户的真实需求提供了一个"窗口"。

自为信息在形态上包含可辨识和可回忆两种基本的形式，从某种意义上说，具有可辨识和可回忆的物品才能彰显自身的存在，而只有借助这两种基本形式才能实现信息的自为状态，并在一个特定的物化结构中以可辨识和可回忆的方式存留下来。通过信息的自为，信息流转的动力机制会展开再加工的历程，并体现自身的主观性。这是一个新的物化结构的开始，同时也是旧结构的终结，就是在这样的反复中，设计造物的思维逐渐趋于完善。

（3）再生信息

从"人本"认识论的角度看待周遭世界，不单需要认识它，并且需要改造它。对现实世界的改造，往往需要创造新的信息，这是对自为信息进行综合分析，并以新的信息反作用于外部世界的过程。从某种意义上说，设计创新是一种基于自在、自为信息，进行信息的再生的过程，由此才会达成"物"间接存在的形式。这便是再生信息，它是主体认知世界过程中创造力的体现，其基本形式可以体现为概象信息和符号信息。

设计造型离不开形象思维，而形象思维所创造的形象包括形式和功能两部分，而形式和功能其实就是我们所说的概象信息。① 值得注意的是，作为主观能动性体现的概象信息，可以是同类认识对象的共同本质特征的抽象反映，也可以是异类认识对象的不同特征的硬性组合的具体反映。前者是"类概象"，后者则被称为"幻概象"，无论是哪种概象信息，其实都不是对某个外界认识对象的直观反映。图

实体计算器（左）
手机上的计算器界面（右）
图1-7 计算器形态的虚拟化

1-7所示是实体计算器和手机计算器运用程序在界面上的比较。在形态语言上，它们都运用了概象信息，这样的信息形态对于用户而言可使其以往积累的关于计算器的经验能在这两种"物化"形态中无差别地使用，从而能够极大地消减认知摩擦带来的使用困难。值得注意的是，无论是"类概象"还是"幻概象"，都是人脑利用内部机能进行的一种信息创造活动，与这一活动相伴随的是脑中的存储信息载体——各种"认知痕迹"间的复杂相互作用。这个过程总离不开信息场，同时伴随着复杂的信息同化和异化的历程。设计师经过专业训练所具备的专业素养，其实就是概象信息层面的。从本质上说，设计思维创造的"物"是一种包含再生信息的信息体，具有形式和功能的结构，并对应体现为经验特征的记忆"痕迹"。这就是信息视角的设计思维的内在机制。

设计思维是一种典型的形象思维，形象思维并不是一蹴而就的，通常会经历一个从具体到抽象的概象化过程。开始时，各个自为信息会以某种方式再现出具体的感知表象，并在这样的经验加工的末端产生概象。概象会唤起意识和记忆，对意识和记忆的辨识也会形成概象，并逐步累积，当遇到触发点时，便会完成思维的再创造。此时，在概象加工基础之上的创造思维已经演化成一种相对抽象的思维了，也正是这种相对抽象的思维，

① 邬焜：《信息哲学——理论、体系、方法》，北京：商务印书馆，2005年，第55页。

凝结成了设计造物的经验，并通过关于"物"的思维进入人类社会的文明体系，由此，设计造物活动成了书写人类文明历史的重要途径。

在日常生活中，我们总是希冀用明确的方式来交流信息，于是就产生了语言，而符号信息也随之出现。符号信息在意识形成的初期会具有一定的偶然性，例如：人在幼儿时期，会用简单的声音或肢体语言进行沟通，这就是初期的符号信息。这些信息在形态上不具有连贯性，也不能形成完整的思维推理过程。只有在成长过程中不断接受外界信息的刺激，并学习信息形态的规律，才能产生思维的抽象。也就是说，符号信息不仅在量上要达到一定的程度，并且要在质上也显现出与相关事物的多面关联，这样才能产生思维的抽象。客观上，偶然的、片段的符号信息（形态）并不能产生真正意义上的抽象思维，因为抽象思维需要依赖符号信息合乎逻辑的推演与完善才能达成。

符号信息的意义在于有目的地推演，这个过程其实就是思维的抽象。经过思维的抽象过程，才能形成更为高级的符号信息，而对那些相关的符号信息做合乎逻辑的特定排列组合，形成新的符号链信息，也有赖于思维的抽象过程。图1-8是麦当劳在德国地铁的广告，广告中使用了大量的地铁线路图的符号信息，通过结合汉堡、薯条等产品图形进行有目的的推演，来形成暗含商业意图的广告表述。在这个过程中，原本的信息经过关联式思维复杂化，并进行更为情感化的意义表述，这样就形成基于预设推演轨迹的符号链信息。相较简单层次的符号信息，我们可以把这种符号链信息定义为复合符号信息，它是经过抽象思维后产生的更高层次的符号信息。[1]较之简单层次的符号信息，复合符号信息是一种更为抽象的经历高层次思维处理后的信息。它不是对某一事物某一属性通过感官的直接抽象，而是在更高层次上间接反映某一类事物属性的共同本质。在设计造物活动中，符号信息体现了其能动性与创造性，而这个推演过程，就是设计思维的过程。

设计创意得出的是复合符号信息，也就是关于"物"的想法。这往往带有突然性，并且这个过程并不是明确的，往往会穿插各种尝试与探索，这就是我们常说的设计"灵感"或"直觉"。由于"灵感"或"直觉"具有不明确的意识和推理过程，所以总会带有"神灵启示"的意味。从信息的实践认识论看，设计范畴的"灵感"或"直觉"其实是一种潜在思维作用的结果。潜在思维是大脑进行的一种信息的自我调节和储存活动，所以

[1] 邬焜：《信息哲学——理论、体系、方法》，北京：商务印书馆，2005年，第57页。

第1章 信息：成为"场域"的"主义"

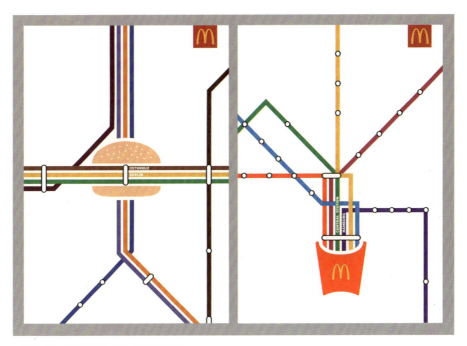

图1-8 德国地铁上的麦当劳广告

不可避免地会伴随"经验""先验"和"超验"的介入，也就是说，这种潜在思维并不是瞬间的迸发，而是一种长期的、实践趋向的意识思维成果。它依赖于意识思维中信息的大量累积，并不断地与周遭事物进行关联性思考，由此"灵感"或"直觉"才能得以产生。所以设计思维的"灵感"或"直觉"是一种经验积累类型的潜在思维，并且与设计师的阅历和素养密切关联。值得注意的是，潜在思维作为一种信息活动，并不是独立的，它体现为复合符号的种种特质。在这个意义上，潜在思维中的"潜在"，其实是某种比喻或类比，只有成为"结论"并显性化后，才能体现其认识论层面的意义。所以，设计的"灵感"或"直觉"，其实也是信息借助神经体系的信息处理机制，与外界环境进行交互而展开的一种信息同化与异化的客观过程。在这里，我们也可以窥视到在设计造物过程中信息自在活动的普遍性与客观实在性。

设计思维的本质是一种信息活动，但这种信息活动与其他信息活动又有着质的区别。首先，它是具有抽象思维能力的主体在信息控制系统中进行的活动；其次，它从符号信息及其逻辑推演的高度对自在信息进行能动的辨识与改造，在这个过程中形成设计造物的经验累积，以此为基础拓展

人的感知范畴,并强化和提升人们的形象思维能力;最后,设计思维体现了感知和记忆、形象思维和抽象思维中信息相互作用的复杂性,这种复杂性也使得设计造物与一般性的信息活动区分开来,而置身于此的"人"则需要一定的专业素养与阅历才能获得实践的"真知"。

(4)社会信息

社会信息并不是一种无他者无涉的信息形态,它是一种综合性的信息现象,包含自在、自为和再生三态信息的相互关联,相互作用(图1-9)。也可以这样理解,在信息社会中,一切信息形态都可以归结于社会信息。

正如卡尔·马克思(Karl Marx)《1844年经济学哲学手稿》中所提到的,社会是人类赖以存在和发展的形式,也是人同自然界的完成了的本质的统一。① 所以,社会的意义体系包括被人所认识和改造了的自然,也包括自在的信息世界和人自身;包括人的主观世界,同时也包括人的价值认同的世界(文化世界)。从学理上说,如果界定了社会的意义范畴,同时也可以界定社会信息的意义范畴。

图1-9 信息的"三态"

① 卡尔·马克思、弗里德里希·恩格斯:《马克思恩格斯全集》第42卷,北京:人民出版社,1979年,第122页。

社会信息涵盖了三个信息世界①的内容：一是被人认识和改造了的信息世界，也是客观间接存在的那个自在信息的世界；二是经历信息主体直接把握后的世界，也是作为自为信息主观间接存在的那个世界；三是信息主体创造，包含概象信息和符号信息的那个再生信息的世界。所以，社会信息就是人类所认识和把握的信息世界的总称。社会信息这种被主体认识和改造的性质，决定了信息社会中的"信息三态"具有不可分割性。

在信息世界 1 中的自在信息，由于被人类所辨识改造，会渐次失去其自在性，进而会与映射在人的认知结构中的自为、再生信息达成关联统一。在信息世界 2 中，人的自为、再生信息活动的本身，其实也具备社会信息的特性。首先，基于认知思维的改造作用，让人们在感知的同时，借助已有的认知结构，将认识对象化、概象化，或者符号化。其次，再生信息虽然是认识改造后的信息产物，但是也可以做再次的抽象处理，这就意味着再生信息通过再次被纳入感知和记忆，就拥有了一个自为态。所以说，自为信息和再生信息在人的认知结构中相互作用并相互规定。此外，自为和再生信息及其之间的关联，必须以自在信息为出发点和依据，这种规定性来自客观世界；而自为和再生信息的感知与记忆，通常也需要以自在信息的同化过程为基础，以确保其客观性。因此，在信息世界 2 中的自为和再生信息与信息世界 1 中的自在信息，相互映射，这是人们将内心世界外化之后的认知结果。不得不承认，信息世界 3 的形成是以再生信息和自为信息为前提的，且是再生信息向客观自在信息转化的产物。但是，单就存在形式而言，它体现了人们在信息的自为和再生中所做的种种努力，它是被信息世界 1 改造了的一种自在形式，但又与信息世界 1 紧密相关。信息世界 3 在逻辑和概念属性上体现了"信息三态"的本质统一，同时也彰显了人类对于自然的改造能力。在信息世界 3 中，人们把自己把握和改造的信息世界进行抽象化，以符号或理论的方式来赋予以人为视角的世界其关系意义。所以，信息世界 3 赋予了自然的人类视角的新质，同时体现了人类社会的本质。

"信息三态"为信息本体视角的设计文本解构提供了一个较为全面的视角和论证纲要；为设计造物活动从"黑箱"走向"明箱"，形成具有价值开放性和思辨性的体系提供了基本路径。

3. 场域中的方法论思维

信息社会缘于一场"从 A 到 B 的革命"，"A"是 Atom（原子）的简称，

① 邬焜：《信息哲学——理论、体系、方法》，北京：商务印书馆，2005 年，第 59 页。

而"B"则是 Bit（比特）。这就意味着信息社会之前的世界是以物质性的原子为基础，而随着信息时代的来临，社会的基础开始转移到信息性的比特。在我们对于世界的认识发生改变之后，比特色彩浓厚的认识论图景也促成了一种颇具时代性的方法论思维——信息思维。

从某种意义上说，信息思维意味着思维方式和过程都需要信息，也可以理解为思维的过程就是一种信息性的过程，或者说思维的结果也是信息产品……但是，如果仅囿于这样的规定，那么人类的思维似乎从来都是信息思维。值得注意的是，信息思维除了对思维过程进行完全信息化的解释，或用信息机制对思维的本质加以说明之外，这种方法论其实也带有明显的认识论意味：对世界的信息化解释，它代表着人类认识世界和改造世界的方式转型。正如所知，"人类科学史上经历了三次大的科学革命，相应实现了三次科学世界图景和科学思维方式的大变革。第一次科学革命迎来了实体实在论世界图景的科学实现，培植起实体思维方式；第二次科学革命迎来了场能实在论世界图景的科学实现，培植起能量思维方式；第三次科学革命迎来了信息系统复杂综合的世界图景的科学实现，培植起信息思维的科学方式"，"最终导致人类的科学观念和科学思维方式从实体观念和实体思维、能量观念和能量思维转向信息观念和信息思维"。①

比较实体（物质）思维、能量思维和信息思维三者，我们会发现，纯粹的实体思维是对人们影响极为深远的哲学意义的思维方式，它以追求终极存在和永恒本质为目标，力图以绝对真理和两极观去解释我们身处的这个世界和世界的单一本性，并且不断尝试从本原观去推论现存事物，甚至预测未知世界。然而，当信息技术成为社会性的主流技术，人们通过与计算机的人机互动，交互性、动态性和网络化的社会交往实践得以实现，这从根本上否定了之前流行的纯粹实体思维。② 从这个层面上说，如果说实体思维强调质料因，能量思维强调动力因，那么信息思维则会更强调形式因和目的因。③

若说信息思维是一种全新的思维方法，难免有些夸大其词。就设计美学批评而言，形式因和目的因一直以来都为批评实践所关注。对形式因的思辨是实体思维的，而对目的因的探究则是能量思维的，但是无论是形式

① 邬焜：《信息哲学对哲学的全新突破》，转引自姜璐苗、东升、闫学杉等编《信息科学交叉研究》，杭州：浙江教育出版社，2007年，第291页。
② 张明仓：《虚拟实践论》，昆明：云南人民出版社，2005年，第293页。
③ 王哲：《信息思维与后现代思维的歧异与会通》，《西安交通大学学报（社会科学版）》2006年第4期，第50-56页。

因还是目的因,其实都需要关注具体情境中的关系和结构,在这个层面上,信息思维有其独到的优势。把关系和结构理解为以比特技术为基础的信息流,就能获得物质与能量之外的视野。在这里,比特技术不但是一种方法技术,同时也是一种直接改变人们思维的认知技术。由此可见,信息思维其实是一种在比特技术基础上,与认识论高度融合的方法论。客观上说,比特技术影响了我们如何看待世界,也必然影响到我们将把世界视为怎样,以及如何在这样的世界中实践,以达成自我的价值,这正是设计美学批评所需要达成的观念旨归。

比特技术毕竟是一种信息技术,信息技术是可以改变人的思维方式的,这一点应该说早已为人所知。"人类智能的演化不仅与语言的演化齐步前进,而且还与支持和处理语言的技术同步发展。"① 这样的技术就是以计算机技术为代表的信息技术,这些技术已经毫无争议地渗透了我们的思想。不管承不承认,它们正改变社会的形态,改变人们的生活方式,甚至改变人们的思维观念。技术是一种客观存在,其中蕴藏的力量甚至可以推动整个社会机器的前行,这就是设计美学批评为什么需要接纳技术,并将其视为一种批评文本的现实缘由。

四、"信息场"与"场交互"

由于信息技术的全面介入,设计造物的理论与实践正面临真正信息时代的到来,其特征性趋势主要体现在如下六个方面。

其一,以信息哲学的观念观照人与人之间的信息交互方式,并以社会关系的重新诠释与改善作为设计创新的一个重要突破口。

其二,在设计创新中不仅关注"物"的形态与功能,还关注用户行为与"物"的形态、功能之间的映射关系,以及背后的伦理意义。

其三,对需求的考量,从个人用户转变为群体用户,注重需求的生理属性、社会属性和信息属性。

其四,从关注产品(服务)中的信息形态和社会化传播的方式到关注信息哲学概念、规律的观念实践,以信息哲学的理念高阶指导设计造物

① 德里克·德克霍夫:《文化肌肤:真实社会的电子克隆》,汪冰译,保定:河北大学出版社,1998年,第251页。

活动。

其五，从关注独立存在的信息和信息载体（即设计物化）到更加关注信息和载体之间的关系（即物化逻辑），注重设计思维的创新。

其六，不再把用户看成简单的自然个体，而是关注用户、社会、地域和范围的主体性生态机制。

面对技术创造的各种可能，信息在设计范畴的适用性问题在"后"信息社会会变得尤为突出。在这里，"后"是一个时间概念，同时也是一种发展程度的体现，而适用性问题也并不是一个功能概念，它侧重的是一种文脉关系。这就意味着在设计活动中，如何将信息恰如其分地"物化"到产品（服务）中，并且这些形态化的产物以怎样的方式传递给用户，以何种方式获得反馈，进而如何形成社会意义上的公共性价值。进一步而言，这种技术催动的设计美学的文脉关系体现在用户在何种情境下、以怎样的方式使用设计的产品（服务），其动机和结论如何，这些动机和结论的社会缘由如何，以及这些产品（服务）如何促成社会关系的改善，如何强化人与人之间的关系……这些才是在技术型社会的叙事背景中所有设计活动的主体需要面对的挑战。

交互设计作为一种设计的观念与方法，其成型与流行，折射出信息意识在设计范畴已不是一种现象，而是一种有哲学基础的"统一领域的设计理论"。它专注用户行为与活动，其理论框架涵盖了用户、物、环境、社会和文化之间的信息关联，其产物也并非实体的"物"，而是一组行为序列。这些行为序列也可以理解为经过优化后的人的信息活动，而交互设计的价值就在于让这些活动具有更高的信息交互效率。值得注意的是，"信息交互"的观念也并非由"交互设计"所独享，几乎所有的设计门类都会涉及"信息交互"的问题。设计范畴的"交互"指的是在某种既定信息场中的信息流转，通过这样的流转来实现或最大化产品（服务）的价值。通过不断优化产品（服务）的形态，提升信息流转的效能，是设计创新需要达成的目标。在如此观念的指引下，设计的流程其实是一个迭代式的美学探讨过程。设计师不应再简单专注于某一个环节、方向或对象，而需要有关联性的视野，通过一次又一次的尝试，去寻找功能与需求的最佳契合方式。这就意味着，即使以"用户为中心"，也需要将用户放在某一具体文脉关系中进行考量。因为用户的每一个行为都会对"物"与使用情境产生作用，而这些作用形成用户体验，进而可以内化为关于产品（服务）的使用经验，对同类型的设计活动具有参考价值。

所以，"交互"作为一种设计观念，是在特定文化背景下对于信息化文

脉关系的一种观照，设计美学也由此成为一种关系美学。在诸多结构化的社会关系中，无论是设计者还是批评者，其实都无一例外地面临着这样的问题，即怎样能够协调用户方——包括用户、用户群，以及用户相关的文脉关系与交互客体——包括产品（服务）、环境以及"社会—文化"的文脉关系之间的信息关联。这样一来，设计活动中的一些具体的环节便不由自主地被纳入某种信息场。所有的设计经验似乎都成了"场交互"的经验，并且设计的过程也成了通过"文脉引导用户良好的体验"的过程，而对设计产品的评判标准也从"好用"转变为"体验好"。

专注用户体验，其实并非只专注那个使用产品的人。因为生理要素并非构成体验的唯一要素，其中还有关系要素。好的用户体验来源于设计者对于文脉关系的把握。所以，赋予产品（服务）产生和使用文脉信息的能力，在信息社会中十分重要。这种能力能够在确保用户基本需求得到满足的前提下增强用户的体验。那么，"文脉"到底是什么？所谓"文脉"，其实是由一系列看似不相关的时间情境所引发的关联。关注文脉，就是用系统观去关注整个事件的发展，它关注事件参与者之间的联系，关注信息交互的目的和原因。相对于关注最终的设计结果，它更关注设计的过程和经验方面的联系。换句话说，文脉提供了一种从信息视角进行设计美学批评的实践路径。这种提倡全面审视设计事件的思维路径，在很大程度上符合设计美学作为过程美学的基本特质。的确，设计美学批评应该关注的不是某种"物化"以后的结果，而是整个"物化"的过程，以及在这个过程中人—人、人—社会之间信息交互的方式及结果。换句话说，文脉代表了既定场域中信息主体、客体、载体之间的关系，而设计美学批评需要对这些关系进行剖析和价值界定。

其实，设计范畴的美学概念并不应该局限于产品（服务）本身，而应有鲜明的社会意义。在这里，设计的"美"是一种多方参与的构建过程，从本质上，它讲述的是一种经验的判断和观察的视角如何被提升为一种思维方法或价值体系的过程。鲍姆嘉通（Alexander Gottlieb Baumgarten）在他的《美学》（Aesthetica）一书中谈及美学的定义，他用了"关于美的感知"这一定义。同时他也认为，美学也是一个哲学概念，它被用来定义"美"，且"美"可以理解为一种在感官认知基础上的完善。在这里鲍姆嘉通强调了这种完善是通过感性认识得到的，其中不可避免地包含了经验的成分。很显然，鲍姆嘉通肯定了美学作为一种实践与经验，面向哲学范畴的建构过程，由此也确定了哲学美学的基本框架。跟随这一感性认识的美学传统，后继者做了进一步的努力，直至 1941 年，丹科（K. Duncker）明确提出

"美"作为一种最为基本的感性认识，与"愉悦"的关联。同时他也提出了"感觉愉悦""美感"和"成就愉悦"三种需要关注的最为基本的感性认识，这一观点基本上将美的认识从传统的"身体—灵魂"相矛盾的论调中分离出来，为美学的研究拓展了思路。

进入信息社会后，美学概念得到进一步扩展，比如迪奇（G. Dickie）所提倡的美学，就是一个"可以被分析的进程"，这一进程中的各种信息要素为美学意义的价值评判提供依据。[①] 菲斯维克（P. Fishwick）探索的是美学与计算机技术相结合的可能性，以及美学在计算机领域中的应用，[②] 这些努力对于信息技术在美学研究中的广泛运用奠定了重要的基础，同时也拓展了关于审美经验的认知。值得注意的是，在这些纷繁的关于美学的理解中，有一个经验相关的维度，相关观点把美学的概念解释为经验和感觉的结合体，一方面强调"感觉—情绪"的价值，另一方面也强调"观念—品位"的判断。这一角度基本上代表了当代设计对于美学典型意义的理解。这些理论十分看重设计范畴中人与环境之间信息交互所产生的感官愉悦，并把这种感官愉悦视为审美判断最为重要的层面。这种关于"美"的理解，可以解释"理念"被用于将经验转化为相应美学要素的过程，这也是设计美学在实践中运用的一般性路径。这是一个将"美"物化的过程，它的意义在于通过把用户与周围环境信息交互的过程经验化，形成"物"与思想层面愉悦的感受，从而将用户的感受体现在相应的设计活动中。

一直以来，设计中的美学问题总会与实用性对照起来探讨，就像特科斯基（N. Tractinsky）所述："对于用户来说，美的感觉和实用性之间有着一种特殊的联系。"[③] 这种联系对于诠释设计中的美学概念具有十分重要的意义。随着大数据概念的流行，借助信息科技进行数据采集并进行美学的量化分析，逐渐成为一种新的趋势。且不言这种趋势的前景与人文理性，但这种思潮之前的确在基于经验判断的美学之外，提供了一种客观取向的研究路径。这种美学感受的量化，可以借助眼动仪、生理仪这样的高科技仪器直接转化；而通过科学实验这样的方法也可以获得不错的效果。但需

[①] G. Dickie, "The myth of the aesthetic attitude," *American Philosophical Quarterly* 1, no. 1 (1964): 56–65.

[②] P. Fishwick, "Aesthetic Computing: Making Artistic Mathematics & Software," *YLEM Journal: Artists Using Science & Technology*, no. 10 (2002): 6–11.

[③] N. Tractinsky, "Aesthetics and Apparent Usability: Empirically Assessing Cultural and Methodological Issues" (Human Factors in Computing Systems, CHI'97 Conference Proceedings, Atlanta, Georgia, USA, 1997).

要看到的是，量化方法的盛行，让设计的审美从感官愉悦的纯主观经验走向了一种基于数据的客观实在。尤其是人工智能和机器视觉技术的普及，使得对关于美的感受研究完全脱离了经验，成为一种计算过程。传统美学的理论与实践正面临信息主义带来的重大挑战。

至包豪斯开始，功能美学在设计领域一直都处于不可替代的位置，进入信息社会后，这种功能至上的美学标准仍有相当范围的合理性。但是，在设计实践中单纯地关注功能似乎并不能满足用户对于设计产品（服务）的体验需求，更多的人文因素开始介入这种以体验为目标的追逐游戏中，如杜恩（A. Dunne）所主张的把美学与反思性设计相结合的观念，[①] 以及加加丁格拉特（J. P. Djajadiningrat）等从信息流程的角度来理解设计的意义等，[②] 这些工作丰富了设计范畴的美学分析框架。需要指出的是，美学在设计范畴并不只是一个为让产品变得更加有吸引力而提供的让附加价值增值的方法，美学要素也并非附着在产品功能属性之上的附加价值，它其实是一种见之于用户体验，并可作为用户体验重要组成部分的核心要素。它体现于设计的理念，同时也作用于设计的实践。它在设计的信息场中形成，也是设计主体共同构建的结果。它从本质上映射出"造物"活动形上与形下的复杂性，并提供了一种解构复杂的高阶视野。

（一）设计美学体验的"信息场"

将设计美学问题置于信息社会的语境，我们首先需要有一个话语本体的转向——是设计问题的美学，还是信息交互问题的美学？这就意味着价值思辨不再拘泥于经验传统与理论谱系的纠缠，而是开始走向实验性质的对设计审美过程的观照，即从关注"人"，到关注环境中的"人"，再到关注文脉关系中的"人"。人际信息交互的方式逐渐成为设计美学审视的对象，这是社会和历史发展的必然。

设计是一种体现创造力的信息活动，其间的信息交互体现在人与物之间、人与人之间，以及人与情境之间。这种交互意义的美学旨归，意在构建用户、物和环境（情境）之间的整体平衡关系，不仅体现在设计观念的

[①] Anthony Dunne, *Hertzian tales: Electronic products, aesthetic experience and critical design* (MA, US: The MIT Press, 1999).

[②] J. P. Djajadiningrat, C. J. Overbeeke, and S. A. G. Wensveen, "Augmenting fun and beauty: a pamphlet" (Dare on Designing Augmented Reality Environments, ACM, 2000).

拓展与革新上，同时也体现在设计方法的创新上。将设计关注的焦点由"用户"转移到"人在信息场域中的行为"，通过找到一种可以平衡用户或社群在信息交互活动中的文脉关系的方法来实现设计方法在技术语境中的进化。当我们明确"场"的平衡是在文脉关系中获得交互美感的关键，那么构建一个具有综合考量的关于"场"的理论框架，就能为设计美学批评提供一个参照依据。毕竟，对于信息交互过程的分析，其实是在构建一个"场"，其中所有的因素之间的动态链接和整体效应，都可以为设计美学批评提供相应的分析文本。在这里，"场"是辅助人们获得美感的，人与人、人与物以及人与情境之间信息交互的代理媒介。而"场"这个概念集中展现了在具体情境中各种文脉关系的实际形态。

在现实层面，"场"的构建至少包含两种信息交互的方式，一种是物理交互（physical interactivity，PI），除此之外还有用户的感知和经验所带动的精神交互（mental interactivity，MI）。在设计活动中，这个"场"是连接用户和周围的环境介质，同时它也与用户的文化背景、心理以及情绪等有十分密切的关系。对其进行解构研究对于洞彻用户在使用"物"过程中的信息交互活动有着关键作用。因此，我们也可以这样认为，用户和空间环境之间的交互结果，实际上体现了"场"的形态。于是，可以明确的是，在信息社会，设计的目的不单是造"可用之物"，还必须设计"具有文脉关系敏感性"的物体系。由此，我们由"以人为中心"的设计价值标准就延展、具体化为"以人的信息活动为中心"，这个转向无疑将会带来一系列颇具价值的尝试。

关于设计范畴信息场的概念，应该包含以下三个特点。

一是能够与设计各要素之间的文脉关系紧密连接。换句话说，"场"就是这些文脉关系中的诠释性概念，它强调了在特定情境中设计文脉关系的抽象性和不可感知性，并且提出对于"场"的把握需要在设计实践中逐步揭示。以此为基础，关于"美"的评判会逐一体现在这一进程与文脉、方法的紧密关联中。

二是能够对用户的体验有敏锐的回应。这种回应来源于对于用户需求的全面理解。在这个层面，"场"提供了一个分析框架，用于洞察用户需求与文脉之间的因果关系，并把这种因果关系用于问题解决方案的提出，或形成一个解决问题的思路。

三是能够平衡设计中各个要素之间的关联。"场"可以为我们展现那些看似与设计不相关的事物之间的关联，以及把握那些难以直接感知、觉察的设计要素，并以高阶的责任意识去平衡这些要素之间的关联，让造物的

行为更具全局意识和"公共性"取向。

从结构看,"场"与用户、情境均有非常密切的关系。在这种关系结构中,用户的特定经验也扮演着极其重要的角色,用户经验对于理解情境中用户的信息交互活动与行为有重要作用。如果需要把"场"的概念理解融合到设计进程中,我们需要考量用户因素群,同时也需要对情境因素群有较为全面的把握。因此,我们可以将"场"分为"用户场"和"情境场"两个部分:"用户场"代表了用户与社群之间的文脉关系,以及用户与设计目标相关的信息。在设计造物过程中,我们需要将这些信息融入特定的设计进程中。对"用户场"的深入分析,有助于将用户感知的相关信息进行直接的视觉化。与"用户场"相关联,"情境场"代表了空间和时间中的信息整体,它由空间环境和时间序列的特征对于用户行为的影响来决定。在设计活动中,"情境场"有助于把时空信息对于用户行为的影响进行直接的视觉化。

一般而言,用户通过物理方式的信息交互获得某种感觉、经验和感知的观念,这些其实都是我们进行美学判断的重要依据。一旦这些要素被视觉化为具体的形象,就可以精神交互的方式影响使用者的心理。从根本上说,信息场强调了设计中的非物质的部分,这就意味着在相互作用的"用户场"和"情境场"的周围,至少包含着人、文化和社会三个层次,而"用户场"和"情境场"就处于三个层次的交叠部分。在这个结构中,人的层次包含了直接对应功能需求的信息交互机制,详细留待后章讨论,此处先按下不表。文化层包含了与信息交互相关的感觉和情绪,与情境相关的记忆和被情境唤起的记忆,以及关于用户对情境理解的经验与知识。文化层通常是用户群体,或者说是社群生活的规则、惯例和文化等特性相关的经验要素,这些经验要素可以借由人际交往相互影响,并逐代传承。社会层则由各种社会关系组成,解释用户需求外在、内在的原因,其中包含用户分享的信息、资源等,以及社会范畴的协作机制等。

(二)场交互:信息社会的设计表征

1. 作为设计方法的"场"

如前所述,"场"是信息社会对于设计审美需求的产物。在这个高度崇尚技术的时代,我们应该清楚地认识到,用户需要的并不是某一项新技术,他们真正期待的是这项新技术所带来的新的信息交互活动的可能。与这些

新的信息交互活动相关联的就是他们在日常生活中的真实需求。也正因如此，我们不能把用户简单地理解为充斥着各种需求或欲望的"人"，而应把他们理解为具体情境中从事不同信息活动中的"人"。因此，"场交互"可视为一种"以人的信息活动为中心"的设计方法论。

不得不承认，关于设计方法的研究，往往会与社会文化的时代需求紧密联系在一起。其实，每一个细分的设计领域都有自己的历史与未来，在面向未来的造物活动中，所有可能的方向其实都是对从前或当下的实践、想法和价值观的重构。因此，无论在世界范畴，还是国家范畴，设计都应保持以实践为主线的传统。当然，这种传统有共性，也有差异。共性产生于所有设计活动共同的哲学基础，因此也会形成不同文化间观念的共鸣；文化与社会境遇的不同，形成不同区域的人们实践认知和履行方式的差别，同时也孕育出不同取向的方法传统。所以，我们对于设计方法的理解需要在历史主义的维度，对一定社会范畴哲学和文化进行深度剖析，不但把握共性，也理解差异。

克罗斯（Nigel Cross）在他名为《设计方法的发展》（*Development in Design Methodology*）一书中提到了四个时期设计方法发展的特点。①

第一个时期——"设计进程的管理"时期，主要的特征性时期是20世纪60年代。在理论逻辑上体现为：对设计中的问题进行拆分，并通过构建理性的设计进程和组织结构来达成系统解决问题的目的。具体而言就是为执行设计的任务来构建系统化的"模型"（models）和"策略"（strategies）。这种设计方法体系主要用于工程领域，在德国尤其盛行。通过对设计进程的管理确立标准的样式，并将设计的进程掌控为一种便于操作的"迭代过程"，用以解决具体的可用性问题。通过把产品带入一个事先假设的工作环境中，并以造型和评价相辅相成的方式，以客观方法去分析各种设计的可能，不断寻找形态与功能的对应关系，直至实现设计的目标。在这个时期，关于设计方法的探索，主要围绕客观、理性以及产品的功能性，着力解决眼前的现实问题。

第二个时期——"设计问题的解构"时期，这种方法在20世纪60年代末十分流行。由于这种方法体系本身即带有批判性，所以在逻辑机制上较前者来说会更理性一些。它首先认为"设计进程的管理"在处理问题的方式上过于简单，此外把设计师置于万能的位置，其实也不符合现实状况。在这个时期，设计方法更注重对于问题本身的研究，并试图找到问题的本

① Nigel Cross, *Development in Design Methodology* (Haboken: John Wiley & Sons, 1984).

质并进行理论层面的解构。强调以新兴的模式与创造性的方法来平衡各设计要素之间的关系，并实现相互作用。在《人工科学》（*The Sciences of the Artificial*）一书中，西蒙（Herbert Alexander Simon）将"设计问题的解构"定义为"对满意的识别"（recognition of satisfactory）或者"适当的解决方案的模式"（appropriate solution-type）。① 他扩充了设计关注的主体：不单关注设计师，也关注设计师之外的"人"和"团体"，关注那些关于感受的"事"以及描述感受的"概念"。在关注之余，他采用各种方法进行实证，考察各种"事实"的客观性。在西蒙的实证方法体系中，"用户计划"是一个很重要的概念，所谓"用户计划"就是把用户作为设计主体的关键部分，而设计师只是作为一个启发者角色，通过运用激励机制推动设计活动进程来引爆创造力，实现设计目标。"用户计划"是民主设计的一种极致体现，但同时也构成了对设计师专业知识与素养的质疑。值得一提的是，在许多情况下，用户其实并不具备做出合理决定所应具备的专业知识，如果单方面考虑用户因素而缺乏专业领域的思考，设计方案的合理性就有可能遭遇各种难以预料的问题。

　　第三个时期——"设计活动的本性探索"时期，这一时期流行的方法体系主要诞生于20世纪70年代后期和80年代早期，其主要特色是通过设计实践中的实际观察来寻求新的设计方法，这是一种较前者更为实证主义的方法体系。这种方法的成型，主要来自对设计活动复杂性的研判。对于设计活动复杂性的观照，缘起于第二个时期各种设计相关人的介入，以及对于各种设计要素及其关联性的参照。由于在设计活动中人员组成趋于复杂，因此众多因素的不确定让人们逐渐认识到，设计中的绝大部分知识和经验都是视情况而定的。对于设计复杂性的理解，引发了不少设计师对设计理论适用性更深层次的思考。这主要体现在当时日本和德国的一些设计师在基于工程学和设计相互关系上做的一些研究。在这个阶段，设计被看作一种特定的工程设计的思维模式，佛朗切（M. J. French）在其《工程师的概念设计》（*Conceptual Design for Engineers*）一书中认为，对设计方法的研究应更关注哲学和心理学的理论，由此才能找到对于设计形式和模式的真正贴切的解释。这些工程取向的设计方法在80年代取得了很大的进展，比较有代表性的著述有：哈伯克（V. Hubka）发表于1982年的《工程设计的原则》（*Principles of Engineer Design*）、克罗斯的《工程设计方法》（*Engineering Design Methods*）以及普埃（Stuart Pugh）的《全方位设计：成

① 赫伯特·A. 西蒙：《人工科学》，武夷山译，北京：商务印书馆，1987年，第119页。

功产品工程的整合性方法》(*Total Design: Integrated Methods for Successful Product Engineering*)等。与此同时,美国的机械工程师协会(American Society of Mechanical Engineers,ASME)举办了一系列关于设计理论和设计方法的国际大会,由此激发了全领域对于设计方法的关注与探讨。

第四个阶段——"设计方法的哲学探讨"时期。在这一阶段,通过对以上三个阶段所产生的一系列设计理论进行哲学层面的综合分析,设计师和学者们试图找到形而上的具有统领意义的观念来指导设计实践。他们尝试构建各种设计理论,或者用那些具有广泛意义的解释或观念模型对设计决策进行引导,以使高阶理论对现实问题的解决发挥指导作用。在这个时期,关于设计方法的探索,理解问题的方式会更倾向于关于"造物"本质属性的探索。解决问题的方案并不局限于技术,而是强调以一种综合性的技术观进行现实问题的分析。从根本上说,这个阶段的设计方法体系仍然强调以实地调查为基础的经验思辨,即使是由经验生成的规范和标准,也需要在实践中印证。所以,较之前几个时期的探索,这个时期会更注重一些本质问题的思辨,在思辨基础上的理念创新是这一阶段设计方法研究的特征。比较典型的著述如明斯基(M. Minsky)的《思想的社会》(*Society of Mind*),该书提及设计思考模型和相关的技术与社会意识形态结构的相互影响等。

通过系统性观察、比较这四个阶段设计方法理论的发展,我们可以发现:对于设计中一些基础理论的探究,一方面经历了逐步系统化、科学化的过程,另一方面也开始走上形而上的理论构建道路。从一个高度概括与归纳的哲学视阈重新审视复合当今社会情境的设计方法,并寻求理论的创新,是一个基本趋势。在这个过程中,需要我们将与体验相关的美学观念融入设计方法的研究中,需要我们打破学科的范畴边界,在信息社会这样高度复杂的社会情境中寻求设计方法转型的途径,由此才能获得方法上的"新知"。

2. "场"的感知与认知

"场"作为一种设计范畴体验美学的概念,其理论基础是现象学(phenomenology)和文脉设计(contextual design)。正如所知,感受是诠释"美"的基础,所以我们怎样感知、认知周遭的世界,就决定着我们以怎样的方式诠释"美"。在常规的设计方法中,设计的进程会将所有用于设计实践的元素具体化,使得所有与设计相关的因素都指向"物"的物质属性,即形态与功能的议题,而一个相对抽象的、用于辅助文脉思考的概念,则

可以帮助我们揭示设计要素的关联性。"场交互"其实就是这样一种概念，它描述了用户行为、认知，以及这些行为、认知与周遭世界的关联。当然，对于设计师而言，这些关联并不是一开始就了然于胸的，而是在设计活动推进过程中逐步清晰的。这一抽象的空间形态的描述性概念，其实是信息视角下对于当代设计艺术中复杂性问题的阐述。"场交互"有两个极为相似且容易混淆的概念——感知与认知，它们是实现"场交互"的基础。

所谓感知，即我们直接观察和感觉到的外部世界，即我们环视周围所看到的、听到的、闻到的、摸到的……这些都是我们感知的结果。相对于感知而言，认知则加入了作为感知主体的主观认知成分。感知是一个经验积累的过程，而认知则是感知获取的经验在现实情境中的演绎。在日常生活中，我们常常会发现一些形态会暗示采用怎样的操作方式才能发挥功效性的作用，而对于这些形态的感知经验和认知结果的预期将会促成这一行为机制的形成。如图1-10所示的几种门把手，通过对形态的感知与认知，我们就知道到底是采用"推"还是"拉"的动作才能对门产生直接的效果，这似乎是一种心照不宣的沟通方式，不需要言语的赘述，单凭对形态的经验就能做出判断。这种给予形态的感知与认知甚至还包含文化意义。中国传统建筑中的门把手就包含"叩"这个文人化的动作形态暗示，不能不说是意义隽永。这些看似奇妙的现象，其实就是来源于我们对于某一形态的经验理解，与设计的造型语言似乎并没有直接的关系，但一旦将这种以感知和认知为基础的"场交互"效应落实于具体的设计形态，那么就有可能产生意想不到的效果。

对交互场域的认知与现象学相关理论有密切的关系。从某种意义上说，现象学关注的是意识与"事件"的分离，也就是说在特定的情况下，也可能是实现设计目标的需要，用户所认知的外部环境，即头脑中的世界与真

叩或拉（左上）
推或拉（右上）
扭并推或拉（下）
图1-10 门把手的形态暗示作用

实的外部世界是不同的。在这个层面上"思维—存在—行动"这三者的关系不可割裂。但是这三者是可以被分别认知的。当然，在日常生活中，我们总是将这三者视为统一的整体，甚至将它们视为一个经验的不同方面。所以，我们常常忽视了思维、存在以及行动之间的实质关联。比如说，笛卡尔哲学的相关理论强调"现象学的逻辑进程"（phenomenological approach）引导的感知进程，以及它在感知进程中的重要性。也就是说，笛卡尔哲学所言现象学，关注的是一种信息不平衡的限制性感知，在这种感知的基础上，我们还需要关心行动和思维的理解，以及它们是如何相互关联和相互影响的。所以，对于感知和认知的区别，我们可以概括为：感知开始于我们对外部世界的观察，而认知则开始于我们对外部观察的经验反映（experiential reflection）。所以，认知的重点是"观察并且理解"，而不是简单意义上的"观察"。只有这两种能动行为在一定情境中同时发挥作用时，"场交互"这种信息活动才能产生直接的效果。

将"场交互"由一种描述性概念提升为美学的分析框架，能够应对技术主体的分析语境中的诸多问题。这样的分析框架，与信息社会人与人、人与物的关系有很强的相关性，主要体现在如下两个方面。

其一，将"场交互"的设计美学分析框架与信息技术的特征相关联，尤其是与"社会计算"（social computing）和"模糊计算"（intangible computing）及它们之间在未来的协作或融合发展的趋势紧密关联。从根本上说，"社会计算"和"模糊计算"在技术层面有一个共同的基础，即"普适计算"，这使得作为设计美学观念的"场"具有了技术认知的基础，同时这样的与技术发展交融的美学分析框架随着技术的发展也会促成设计方法在美学范畴的创新。

其二，"场交互"的设计美学分析框架可以为设计的方法体系提供更为整体的支持，同时也可以为具体的分析评价体系提供参照。由此，在以往侧重质性分析和观念思辨的美学研究传统之外，获得一个新的观察和分析的角度。值得注意的是，"场"是一个综合性的概念，对其进行把握需要有跨领域融合交叉的视野，这样不仅有助于帮助我们理解信息社会中设计活动的复杂性，同时也有助于明晰设计方法创新的方向。

"场交互"作为设计美学的分析框架，包括如下子结构，这些子结构根据设计的内容和对象不同会有差异。这些子结构是分析的视角，同时也是分析的侧重点。

认知场——以用户的直接感知和经验感知的相关要素与关联为中心。

物理场——以现实世界中物与空间、具体形态之间的相关要素与关联

为中心。

心理场——以用户的心理活动、情绪、感受和经验等心理要素与关联为中心。

组织场——以社会性组织（公司或团体）的属性或特征要素与关联为中心。

社会场——以一定社群的价值观、伦理观、道德意识等社会特征要素与关联为中心。

文化场——以一定文化种属的特征要素与关联为中心。

从本质上说，以上这些关于"场交互"子结构的分类，其实就是一种以文脉关系为基础的思考。这些子结构并不是相互割裂、各自为政的，它们之间包含着千丝万缕的联系，这也是进行文脉设计需要整合思考的环节。

3. 基于"场"的活动理论

无论是哪一种"场"的分类，我们的认知都会遵循一个基本的原则，那就是"场"中的元素都在不停运动。在这里，无论文化元素、社会元素或个人元素，都在不停地进行信息交换，而这些信息交换都是作为变量被融合认知的。如果一定要将它们区别开来，那么只不过是变化速度的快慢与程度不同而已。对于这些变量的认知，一般都会以用户的活动为中心。也就是说，在这个庞大的"场"变量系统中，我们的焦点在于分析用户在设计活动中的信息交互行为，以及这些行为对于变量产生的各种影响。从这一点看，对于"场"的关注，其实已经超越了"用户"这一相对静止的概念。

设计范畴的活动理论一般都与"人因"密切捆绑在一起。早期比较有代表性的研究主要出现在俄国，当时相关领域的一些项目的主要研究内容是以"人机工学和人的因素"（ergonomics and human factors）来解决为军队开发计算机系统时所面临的设计问题。我们知道，一般军用计算机往往都会追求强大的计算能力以适应计算弹道轨迹等军事方面工作的需要，而这些计算机的用户通常都是经过专门训练的专业人员。根据这些项目的性质，整个设计过程都会围绕如计算弹道轨迹这一既定的特定任务和用户特征展开。由于设计项目以及使用者的专业性，一些专家提出质疑：专家级别的用户是否还会在意一些细小的功能"可用性"的改善？在经历科学规范的用户研究以后，他们发现其实越是专业级别的任务流程，用户对于任务本身的专注度就越高，此时这些专家用户并不希望花太多的时间在繁复的界面操作上，因为界面本身并不是目的，用界面完成任务才是关键。所以，

无论对于哪个级别的用户而言，操作的便利都是关键。随着计算机和产品技术的突飞猛进，设计活动也越来越多地关注用户的活动，并通过对特定情境中用户活动的研究来洞察他们未曾显露的需求。

在交互设计领域，对于用户活动的研究一直比较活跃，所提出的一些活动理论，常常会看重对于用户行为实际情况的观察与分析，尤其是针对具体案例的描述性分析，这对于展现复杂用户活动的内在机制有着十分重要的作用。在这些研究中，会将用户的行为分类表述为：行动、操作与工具，并研究如何实现这些行为在共同活动与个体活动之间的协调关系。从上面的案例可以看出，以活动理论观点看，"物"的复杂性与用户的专业知识之间并没有直接的"因果关系"，换句话说，并不是专家用户就喜欢使用较为复杂的，或者说是看上去"先进"的产品，以证明其"专业性"，毕竟专业性是需要体现在任务目标上的，只有优化任务目标的实现路径，才能真正实现产品（服务）的可用性。做简单的技术分析，或是用户基本素质分析，有时难免会犯经验主义的错误。

对用户任务目标的优化，主要来源于对文脉的把握。从某种程度上说，活动理论并不是抽象的概念分析，而是一种在密切关联实际中，以设计评价将概念分析运用于具体的路径方法。这种以"在地"研究为基础的分析框架，往往可以衍生出很多具有可操作性的设计观念与方法。值得注意的是，从本质上看，活动理论并不是唯实证的，它也强调与设计的经验主义的契合。例如，参与式设计方法就是一种以活动理论为基础，以经验协作为目标的设计方法。它让设计的主体通过"场"效应的合作来实现设计的目标，他们各自的经验都在设计活动中不断得到论证，并且形态化。

活动理论所关注的"场"，其实是信息交互活动的抽象化。这种抽象化的阶段与阶段之间并没有十分清晰或明显的界限。相反，这些阶段的转换其实是一个渐变过程，也就是说，对于过程的关注，也是基于"场"活动理论的设计方法的显著特征之一。需要指出的是，这种抽象过程并非缺乏目的性的盲目探索，而是通过预先的描述原则，使得设计过程中信息交互的活动更具目的性。也就是说，预先确定的描述原则确保了"场"中信息交互的活动能够被有效地实施，同时也确保了"场"的实用性和现实价值。

活动理论体现在"场"为核心的设计程序上，主要包含以下四个步骤。

第一步，根据设计的目标，对"场"的范围进行定义，这一定义不能局限于设计目标（产品或服务）本身，而需要与信息的文脉关联，围绕用户的活动来界定"场"的范围。

第二步，依据易于把握的文脉关联，对"场"进行分类，并对不同类

别的"场"的相关要素进行归纳与分类，寻找各要素之间的关系结构以及信息在这些结构中的流转方式，基于文脉关联寻找各种形态化的可能。

第三步，确定设计的各种原则，把原本涉及的活动与文脉的关联提升到一个抽象水平，同时形成对于"场"的整体性认知，依据原则对各种形态化的可能进行甄别、完善。

第四步，把这个抽象"场"的活动原则和场内各个要素之间的关联应用到具体的创作实践中，在不断地验证和优化中形成经验。

4. "场"活动的交互性

从用户行为和活动理论看，"场"其实包括了一系列带有信息交互性质的活动。这些活动所体现的多方面的社会文脉关系（社会理解），其实与这些信息交互活动本身就有紧密的关系。例如，在公共汽车上为老人让座的行为，以及乘客之间基于这一行为的互动，在很大程度上就受车厢内"场"特性的影响，而同一个乘客在不同的"场"中也可能会有不同的行为表现。也就是说，了解用户和"场"之间的信息交互活动，对于用户行为的理解和预判会起到十分重要的作用。所以，从社会科学的角度关注这种信息交互活动的社会性和意义，并建立起相应的诠释模型，对于指导设计创作有深远意义。

事实上，对用户活动与"场"相互关系的分析，可以帮助理解"场"在社会和文化文脉关联中的特性，同时也可以帮助我们从更深层次理解技术分析的结果。从另一个角度看，"场"中用户的信息交互行为，不单是群体性的，同时也是个体性的。例如，产品（服务）与用户之间一对一的交互这种个体性的信息交互行为，不单可以以个案的方式解决产品（服务）具体的功能问题，同时也可以为场中信息交互的群体性协作提供相应的参考依据。从某种程度上说，用户对于某个产品（服务）的评价，可以影响整个"场"中的用户对于这个产品（服务）的看法。尤其在信息社会中，产品（服务）评价机制的盛行，更加说明个体对于群体决策的重要性。也就是说，个体的美学意识，在信息飞速传播的今天，其效能已经远远超出了我们对于常规意义上的信息共享的认知。这种美学意识的极速共享，一方面可以帮助用户快速了解自己所面对的境况，另一方面可以让用户为自己的审美意识建立起参与式的自信，设计评价的公共性也由此体现。

"场"活动理论是一种公共性意识的设计方法论，同时也是一种设计美学观念，它在一定程度上体现了信息社会"计算"与"社会"的高度融合，以及信息空间的多重性。这种美学观念的价值意义从一个侧面也说明了在

当今社会，产品（服务）的功能属性已经发生了根本性的变化。功能作为一种设计概念本身，在设计活动中已有各种延展。在此之前，我们关注的产品（服务）的功能，即是与产品（服务）本身与用户需求相关的实用性，而在引入"场"活动理论之后，功能性则拓展为用户之间信息交互活动的实用性。之前作为主角的产品（服务）的物化形态成了这种信息交互活动的承载物，而产品（服务）的实用性更多地为活动的实用性所取代。这是一种技术美学观念逐步渗透的过程，由此，实用性逐渐为一种多样化的信息性所取代。

产品（服务）的实用性作为现代主义设计的一种重要的美学标准，在信息化转向之后，逐渐让位于信息交互能力和技能，于是技术素质仿佛成了设计主体重要的美学素质。这就意味着：

第一，社会意义上的"计算"，在实质上已与设计的"场"深度地关联在一起。这种关联不仅体现在效率层面，而且已经成为一种哲学意义上的方法论。以往在设计活动中的各种经验，由感性层面逐渐客观化。之前对经验的静态把握逐渐走向了动态把握。经验成为屏幕上闪动的数据流，可以记录，也可以进行分析。这样一来，美学评判由"经验（设计实践）—经验（美学批评）—经验（设计哲学）"，走向了"经验（设计实践）—数字（信息手段）—经验（设计哲学）"。值得注意的是，在这个过程中，美学观念已实际缺席，这已成为当代设计的一个隐忧。

第二，在现实世界中，我们总是以实践活动的方式去感知和认知，而"场"多元化的特点，为我们在设计活动中是否需要遵循现实世界中物理空间（环境）规则提供了另外的选择。在信息化的虚拟空间中，我们设计思维的创新有了更多可能，尤其在设计方法层面。此外，"场"活动理论也让之前美学观念并未太多关注的社会结构、制度和文化逐渐浮出水面，通过设计决策，更为切实地驻足于设计活动的具体环节，从而让设计美学由对现实的抽离逐步走向与现实的亲密接触，这无疑是一种进步。

第三，在哲学传统中，美学思想是作为认知和理性的基础而存在的。从某种意义上说，无论信息社会给予设计活动怎样的不确定性，美学思想还是从本质上提供了一个可以被用于建立行动计划的"抽象世界"的模型。在这个层面上，设计主体所理解的外部世界，其实是一种为个体观察和操纵的"物"与"事件"的集合，这一外部世界在很大程度上是受人的认知和理性影响的。从这个角度上看，认知和理性是可以从用户信息交互活动中分离出来的，并且决定着用户是否具有影响外部世界的能力和方式。在设计美学的范畴，经验世界和现实世界是互相印证的，而这些印证就体现

在一系列基于"场"的信息交互活动中,并且,作为现实"化身"的经验也与场中的信息交互活动密切关联起来。这种关联性可以从以下三个方面进行理解。

首先,在设计活动中,信息的交互与"情境设定"有着十分紧密的关系。环境设定,并非与用户、产品(服务)直接相关,而是需要考虑到"任务流程"。应该说,是任务流程决定了用户与用户、用户和产品的直接关联,设定一个适于任务流程的情境,成为设计需要思考的重要问题。在这里,"情境"其实就是产生经验的情境,"设定"其实是就是对产生经验的情境进行综合考量。毕竟,对于用户任何的判断,都需要有参照的依据,而对于情境的分析,一般都能给出合理的解释。

其次,对于"环境设定"的关注,在很大程度上具体化了用户的研究。与用户相关的要素,无论是产品还是任务流程,其实都非常具体,这也决定了需要采用实地调研和观察技巧来解决用户在真实的"场"中所遇到的问题。在设计中一味地"抽象化",比如说剥离实际任务环境的角色建模,其实已经背离了设计的实证传统。无论是工业社会还是信息社会,实证传统对于维护经验的客观性来说都十分重要。

最后,"物"的实体或虚拟在我们日常生活中扮演着不同的角色,并具有不同的价值和意义。信息化并不意味着将一切虚拟化,这是当代设计需要思考的一个基础问题。在过去十几年中,无纸化办公的呼声此起彼伏,但时至今日,我们的生活仍然离不开纸质的文本。纸质文本所具有的权威性和实在感,不单是心理上的,同时也是功能上的。在设计活动中,当我们考虑"物"的形式时,需要去信息化,但也需要真实地考虑日常的体验需求,这样,所造之"物"才能体现其实际的价值与意义。

第 2 章

用户:"真实"或"拟像"的存在

一、作为"人"的用户

(一)自然人、社会人、信息人

无可置疑,设计作为社会实践,最基本的概念是"人"。关于"人是什么"的问题,往往都是我们反思自我与评判他者的基点。关于"人"属性的经典论述,不乏振聋发聩者,如亚里士多德的"人是政治动物"、西塞罗的"人是社会动物"、卡西尔的"人是符号动物"等等。关于人性的讨论,往往是某种理论体系构建的前提,也是界定理论体系内涵与边界的基础。正如埃舍尔所言:"人是试图认识自己独特性的一个独特的存在。他试图认识的不是他的动物性,而是其人性。他并不寻找自己的起源,而是寻找自己的命运,人与非人之间的鸿沟,只有从人出发才能理解。"[1] 所以,"人"的自身和境遇,是建构有关"人"的理论的出发点和基本路径。

"人"首先是自然人,这是设计所关注的"人"的第一属性。一般而言,"人"总是通过对人的"自然生命"这一生存前提的认识来把握自身特性的。在此基础上比较与其他生物物种的异同,是人类认识自身、探究自我属性的一种基本路径。法国哲学家拉·梅特里提出过一个有趣的观点,即"人是机器"。他认为人体是一台活生生的"永动机模型"。[2] 这是在肯定人的"动物性"(如吃生肉会让人的性情残暴)和"植物性"(如水土不服的生理反应)的基础上,从机械论的视域把握人性。应该说,拉·梅特里的《人是机器》是 18 世纪法国第一部以公开的无神论形式出现的系统的

[1] A. J. 赫舍尔:《人是谁》,隗仁莲译,贵阳:贵州人民出版社,1994 年,第 21 页。
[2] 拉·梅特里:《人是机器》,顾寿观译,北京:商务印书馆,2014 年,第 21 页。

机械唯物主义著作。拉·梅特里的观点与笛卡尔关于"动物是机器"的思想一脉相承，他强调肉体和灵魂的合一性①，在表明唯物主义和无神论的立场上，将"人"的自然属性概括得一览无余。

拉·梅特里的"人是机器"的观点是16—18世纪唯理论思想风潮流行的真实写照。那段时间恰恰是西方近现代科学思想的启蒙阶段，那些看似极端的表述，其实希冀着对"人性"的更高层次的把握，即认识到自己是一种"价值生命"的存在，而这种"类性"奠定了以之为出发点的一切社会观的基础。如果仅将"自然生命"视为一种生存的标志，难免会遭遇各种生存条件的"匮乏"，也正是这些"匮乏"所带来的不幸，才使得人们必须利用大脑去适应环境，解决生存的现实问题。这样一来，人才能走出生物意义上"种"的规定，从而脱离"动物界"成为具有独立意义和"类性"的人。在生存竞争中，作为对自然适应能力"短板"的补偿，人必须成为"精神生命"，这样才能获得理智与意识的发展，并以精神世界来超越自然所给予人的初始状态。这就是理智论视域对人作为一种意识存在的观照。

历史唯物主义认为，社会人作为一种价值生命，其实是自然生命和精神生命的有机整合体，而将两者黏合在一起的便是实践活动，或者说是符号的创造活动。在这个过程中，只有人才能有意识、有目的地建立起思想、行为相统一的"价值生命"的共同体，才能真正在相互协作中展开作为社会存在的历史进程。对于动物而言，物种属性便概括了它作为自然生命的一切，并且它们只能存在于动物的一般性规定之中，由此也体现出动物本质的先天性和有关生命活动的同一性。从某种意义上说，作为人存在的类性，所揭示的是人存在的后天生成性和生存发展的个体性，即实践论视域对人性的把握。

综合机械论、理智论和实践论视域对人性的把握，可以这样认为：人不仅是自然性的存在，同时也是精神性的存在、价值性的存在。这是对人"类性"的一种整合性的理解。那么人的这种类性，其基质是什么？一般认为，物质、能量和信息是构成现实世界的三大要素，且这三大要素紧密关联。没有物质，即世界空空如也；没有能量，就不会有任何形式的活动；而没有信息，任何事物的价值意义都为零。如果我们将人界定为物质或能量的实体，其实还并没有凸显其"类性"。但是，当我们把人界定为"信息的符号化处理器"，则马上凸显了"人"之为"人"的根本特性。由此可

① 拉·梅特里：《人是机器》，顾寿观译，北京：商务印书馆，2014年，第20页。

见，信息是界定人的类性最为重要的基质。所以，在自然人、社会人之外，还应该有一个信息人的意义维度，并且这个意义维度，是人类文明演化、发展的基础，并且代表了当下时代的特征。

人是信息化的存在，这并不是进入信息社会才逐渐显露的类性。人与人之间只要有任何形式的联系，就一定会有信息行为。在人类社会中，一切活动都会伴随信息的流转，而人的信息能力是人类理性的重要体现，也是整个社会创造力的源泉。步入信息社会，人们逐渐形成了一些共有的信息行为与心理。这些信息行为与心理，体现为人在特定时代背景中的后天属性，在很大程度上也构成了现代人的时代特质，这是对"信息人"概念的再抽象过程。在这个过程中，首先需要将人本身视为复杂的"信息系统"，然后再将这一理解拓展为广泛认同的符号信息，并且将其视为"人之为人"的规定性，之后再落实于信息交往方式，并在交往实践中提升为对人本质的认知。

不得不承认，人体其实就是一个极其复杂精妙的"信息机器"。这台关联缜密的"信息机器"大约由100万亿个细胞组成，这些细胞都是信息交换器，每时每刻都在与周围环境进行着复杂的信息交换。值得注意的是，这些细胞中每秒钟有500万个会以新陈代谢的方式进行更迭，在更迭中时刻确保信息传递的有效性，并影响人的各种行为反应。作为"信息机器"的人体包括：作为信息接收系统的感觉器官、作为信息传输系统的神经系统、作为信息处理系统的大脑以及作为信息作用系统的效应感官。所以，即使从自然属性看，人体不仅是一个物质系统与能量系统，同时也是一个不折不扣的信息系统。

正是因为人的信息属性，所以人不单是物理的、生理的，而且还是精神的。由此，人才能创造文化，进而成为社会人。应该说信息的交互，促成了自然人向社会人的转变。事实上，人从婴儿时期便开始了复杂的信息交互活动，除了物理层面的信号式交流，还包括文化层面的符号式交流，这就是和他人交往、建立"自我"的初始阶段。当开始语言学习后，这种双重意义的交流就有了新的内涵，我们会不断把自己的感觉和认知同他人、组织和社会的反馈协调起来。于是，家庭、学校和社会便成了社会交往过程中最为基本、最为重要的领域。与此同时，人的社会程度也随之增强，人从自然人逐步走向了社会人。显然，在这一过程中，多重的信息交互，尤其是文化符号的交流，是形成人的社会属性的根本前提。

阿伯特·博格曼（Albert Borgmann）曾在他的《抓牢现实——世纪转换之际的信息本性》一书中提到过三种信息形态：自然信息，即关于现实的

信息（information about reality）；文化信息，即旨在描述现实的信息（information for reality）；技术信息，即被作为现实的信息（information as reality）。① 人是信息的存在，这三种信息的形态具象化了人的存在方式。以此为基础，我们可以将信息人的"类性"描述为以即时性、视窗组合性、多重自我性为特征的空间化存在，并以"三态"信息的接收、存储、处理和输出为生命存续的标志。的确，进入信息社会后，人对于信息表现出越来越深的依赖，而信息也逐渐成为人之存在的必需品。就像对食物、空气、水的欲求那样，"信息欲"是一种人类社会的基本欲求。我们常常把"求知欲"作为人在自然法则中获得与众不同秉性的缘由，而这种"求知欲"便是人"信息欲"的特定呈现。我们会像消费食物和水那样消费信息，这些信息不仅满足着我们的需求，同时也潜移默化地改变我们的生活。

随着信息社会的纵深发展，社会成员的"信息"消费其实已逐渐超过对生活必需品的支出，在社会生活中占据越来越重要的位置。此时，无论是信息的数量还是质量，都给予了"信息人"直接而深刻的影响。尤其是进入新千年之后，我们周遭的信息量开始呈几何级数增长。如此爆发性的信息增量，事实上已经超越了我们大脑思维的"容值"，并形成了"信息焦虑"的种种症状。如果将这些群体性症状都简单地归咎于科技的发展，显然有些武断。科技所创造的信息量井喷，充其量不过是外因而已，而作为人性基质的"信息欲"，才是这些信息时代病症的内在根源。

"信息欲"是一种哲学意义上的实践理性。康德（Immanuel Kant）认为实践理性发挥作用的领域包含先验、经验与超验三个维度。在康德看来，经验知识可以概括为对自在信息的认知，这种认知包括先验也包括经验，而人的认知经验总是囿于对现象的直接观察；超出经验的部分只能"思"而不能"知"，即超验，在这里，超验也就是那些未知或复杂的信息。在缺乏相应的思维工具的情境下，如果忽视思辨理性，对这些理念进行知性认识，就可能会陷入一种"先验幻象"，从而彻底脱离经验而进入信仰的超验境地。② 也可以这样看，"信息欲"是从哲学层次理解设计范畴用户需求的一种方法论理性，其经验维度回答了这种需求的普遍性何如，先验维度体现了这种需求普遍性的根据何在，而超验维度则回答了对待需求普遍性的

① Albert Borgmann. *Holding On to Reality：The Nature of Information at the Turn of the Millennium* (Chicago and London：The University of Chicago Press, 1999), pp. 7, 55, 123.

② 伊曼努尔·康德：《纯粹理性批判》，蓝公武译，北京：中国画报出版社，2016 年，第 1、60、350 页。

神性理解以及应采取的态度。其中，经验维度和先验维度体现了"信息欲"这种方法论形态实践理性的应用层面特性，而超验维度则使得关于"信息欲"的理解成为一种"神性"。由此可见，从康德哲学看"信息欲"的三个维度，其是相互关联又彼此嵌套的整体。在这个认知结构中，经验为认知产生的基点，先验则是认知逻辑和形式化阐明的关键，而超验则鲜明地体现了对于"信息欲"这种实践理性的有限理解，同时也映射出"信息"这一哲学概念的"神性"维度。

从设计美学批评的视角看"信息欲"，它并不是区分"美"与"不美"的方法，而是界定审美判断与非审美判断的依据。的确，"信息欲"具有一定程度的普遍性，但关于"信息欲"普遍性的论证，并不是在试图证实设计中"美"与"不美"的区别途径，而是在尝试探索"美"与"不美"普遍有效性之所以可能的依据。康德在对先验、经验与超验三个维度做关于审美普遍性的论证时，曾提出共通感（gemeinsinn）这一概念，并将此作为审美判断普遍性应然与实然之间的矛盾产物。在这个意义上，"信息欲"其实可视为形成共通感的基本条件。这是一种情感层面的欲求，它往往体现为"信息心理"与"信息行为"的综合性表征，且具有原始和自然层面的普遍性应然，但同时也会因为个体情感的特殊性，表现出普遍性实然的差异。这与设计范畴讨论的"情感化设计"问题极为相似，而这种构成共通感的基础，不但是经验可能之构成的原则，同时也包含一个差异性的调节原则，能够让我们在普遍性的基础上生发一种"情致"的态度，以"人性"视角来面对设计中的用户问题。

客观上，信息交互的方式决定着"人性"观念，而人的信息获取方式也会随着一定的进化路线不断向前演进。按照生命起源和进化论的观点，这一演化过程的最高产物便是人的自我意识。所以，自我意识就成了与"人性"相关的智力活动的具有统领意义的框架。这个框架除让"人"在具备生命意义之外，细化了其作为"存在"的社会文化意义，也使得人的信息活动在价值性的时空序列中具有了相应的伦理意义与审美意义。这其实是对物理时空序列中功效意义的超越，这些结构化意义群随着人的信息能力的进一步提升而不断得到拓展，并以对社会与文化的双重作用来重塑人类自身。

事实上，社会文化就是一个信息的场域空间。"信息人"则是一种在这样的场域空间进行信息交互，创造并共享信息资源的生命体。在一刻不停息的信息交互中，"信息人"展现了不同维度的生命本质，同时也展现了基于生命本质的不同需求层次。如果说"社会人"假说是对"自然人"假说

的某种超越，那么"信息人"则在前两者的基础上拓展了以往"人性假说"的内涵。关于"自然人"假说，已无须赘述，值得一提的是"社会人"假说。从概念的界定看，"社会人"是具有"自然"和"社会"双重属性的人。通过社会教化，我们逐渐认识自我、发现自我，在适应社会环境和学习社会规范中开始履行社会角色的责任和义务，通过获得一系列的认可来获得作为社会成员的一系列资格。行为科学的创始人乔治·埃尔顿·梅约（George Elton Mayo）在1933年发表的《工业文明中的人性问题》一书中首先提出了"社会人"假说①，并在一项采煤作业实验的研究中得到了进一步的验证。"社会人"假说认为：人们对工作中与周围人友好相处的程度的重视，其实超过了他们对于物质利益的追求，由此证明人是独特的社会动物；并且人们只有把自己完全投入到集体之中，才能实现根本性的价值追求。

关于"社会人"假说的观点主要有四点。

其一，人的工作动机是由社会需求引发的，并通过"与人共事"这样的社会协作来获得群体对自身的认同感。

其二，工业合理化的结果，在很大程度上让工作本身失去了对于"人之为人"的意义，而作为主体的"人"只能在工作范畴的社会关系中寻求自身的意义。

其三，"共事"中的人更看重各种社会影响力，对此的重视程度其实要远高于管理者所给予的经济诱因。

其四，"共事"中的人的工作效率会随着上司满足他们社会需求的程度而发生改变。

值得注意的是，这些观点都多次提到社会需求，社会需求体现了"共事"中的人的价值实现。在这个过程中，经济诱因似乎是一个辅助变量，但其作用也不可小觑。有人也因此提出了"经济人"假说，但一般认为"经济人"假说是"社会人"假说的一个前设性铺垫，因为从理论体系看，"社会人"假说比"经济人"假说更完整且科学，尤其是在内涵与外延上，所以"经济人"假说只是"社会人"假说相关理论发展的一个阶段或一个层面，在结构上并不足以并置。客观上，"社会人"假说出现在"经济人"假说之后，它不完全地承认了"经济人"假说中的个人主义价值观，但是把人单纯的经济需求拓展成了一种社会需求，在重新定位个人追求的同时强化社会的归属感，从而提升群体意识对人性再塑造的作用。重视人际关

① George Elton Mayo. *The Human Problems of an Industrial Civilization*（London：Routledge，2003），pp. 53–180.

系的意义与社会行为的动机,并将这些因素视为影响个人积极性的关键部分,则是"社会人"假说的观念主旨。

实际上,无论是"经济人"假说还是"社会人"假说,其根源和沿革路径都与社会的真实形态和人们的社会生活方式息息相关,从历史维度看,它们都具有无可辩驳的合理性。即使是有感"人性自利",并将"成本—收益"核算作为分析人行为动机唯一标准的"经济人"假说,也是工业社会生产模式颇为真实的体现。以卡尔·马克思的观点看,这种个体化的自利经济并不是亘古就有的不变"人性",而是封建社会解体和新兴生产力蓄势待发的产物,这种关于人性的判断就是某个历史时期或某种社会状态的衍生品。这些所谓"人性",会随着社会本身的变化而变化。从理论推演的框架看,以往的人性假说往往是将处在社会中的现实的、复杂的、活生生的人简化,并进一步抽象为简单的、类似于模型的"人"。很显然,这些抽象的、刻板的人性论无法解释信息爆炸背景下全球化、数字化对人本质的深刻影响,也无法揭示在技术情境下人行为本质的内在性,因此很难在信息社会语境中对人的行为给予恰当的诠释。

"信息"之于社会发展的巨大动能,其作用到今天已经有目共睹——其最显著的成果便是将整个世界压平至各种屏幕中。这种"屏幕生活方式"的潮流,预示着人类意识将周遭世界语言化之后,又将其推进到一个新的信息化阶段,在此情境下,以信息的视角解释网络社会中人性特质的"信息人"假说也应运而生。

1. 信息人的"自我"身份

在现实社会,人的身份往往是由各种依托于实体物的信息所组成的,如各种各样的档案、表格、证件等,这些身份材料从各个方面界定了我们的身份,即人区别于他人的信息组。当人类世界逐渐与计算机技术所创造的虚拟世界耦合重叠之后,以往自我身份的内涵就发生了微妙的变化。新的信息技术给予了人类一种虚拟空间的生存体验以及自我意识的多重观照。现实生活中的"实名"人,在网络的虚拟空间借助各种注册的"任务流程",不需要任何宣告或是批准,其身份就可以轻易地发生变异——自导自演,甚至是自我塑造。信息科技所创造的多个"世界"中,我们创造出了一个又一个的"自我"。如果我们对网络行为主体的数据稍做分析,便可以得出这样一个结论——那些所谓的"用户",往往是由若干虚拟身份组成的。实体空间的身份材料只不过是虚拟身份的一种说明,而由一大串数码所描述的网络行为则成了判定其身份的重要依据。以 U. 霍夫曼的观点来看,

在网络世界，发生相互作用的并不是实实在在的"人"，而是"人"的"数码分身"，所以我们可以在网络的虚拟空间不费吹灰之力地构建自己的多个新身份。① 于是，我们开始热衷这样的"身份制造"，进而演化为身份特征虚拟化的"人"，我们的"生命"是由那些设备终端的应用程序（App）组成的，而所谓的"真实生活"，也不过是其中某些 App 而已。设计所关注的"人"此时也成了使用 App 的"人"，而为"真实世界的设计"也成了一种"挣脱不可见绳索"的精神理想。如何发现被技术掩盖下的"真实"，其实已成了设计美学批评需要正视的问题。从某种意义上说，网络中人的身份标识其实没有太多的实质作用，因为人们没有办法从你所提供的"身份符号"中判断屏幕之后的你是怎样的身份和生活状态。我们自己有时也会困惑，是屏幕之后的是真实的"我"？还是日常生活中的才是真实的"我"，在无数次身份撕裂之后，似乎已经无法确认真实的"我"。甚至连这些"科技游戏"的缔造者，其身份也发生了不可预知的"衍射"——连他们自身都无从分辨那个"真实"的"我"究竟在哪里。在网络这样的虚拟空间社区，人的身份被高度复杂化，那个在现实生活中相对确定的"自我"，在网络社区空间可以被任意想象、虚构、创造，也可以穿越、瞬间移动，甚至是不留痕迹地消失……那些代表身份的信息，只是在描述某个时间点、某个空间、某个主体对自我的宣示，相对我们以往对于"身份"的理解，这几乎是颠覆性的。信息人这种对"自我"身份的迷失不得不说是一大隐忧。如今，许多相关议题已经浮出水面，有待逐一思辨与厘清。对于信息时代的设计而言，主体身份的迷失会引起价值观念和伦理意识的游离，这无疑有悖于设计的责任和为"真实"而造物的理想，因此需要我们着力斧正。

2. 信息人的社会交往

主体身份虚拟化最直接的结果就是社会交往模式的"基因突变"。在网络社会，信息人之间的交往，从本质意义上说，其实是一种"间接互动"。换句话说，这种"间接互动"所实现的是带有某种想象性的"真实"交往，这大大有别于现实世界中"熟人社会"的交往方式。当人们摆脱了现实社会众多道德束缚和交往规范之后，以"虚拟实在"的行为方式实现"自我"解放式的多重性的社会交往，在交往的效能上的确有着相较于现实社会无可比拟的优势，但这种社交也有着明显的副作用，那就是关于"虚拟"与"真实"的困惑。我们经常会纠结于"想象"与"实在"，纠结于"身份"

① U. 霍夫曼：《网络世界中的身份和社会性》，《国外社会科学》2000 年第 3 期，第 87 页。

是纯粹的符号还是有实体意义的要件,纠结于人际关系的实质意义。虽然在虚拟社会,一切交往行为的主体仍然是人,但与以往相比,交往方式的可控性已有截然的差别。一方面,信息技术带来的便利让交往行为主体的"主体感"在一定程度上有所增强——主体可以控制交往的方式、场合、时间甚至身份,这种角色扮演式的交往也使得交往方式更为个性化;但另一方面,身份的真实感作为一种与人打交道的基础,却较之以往有了很大的改变。我们无法判断屏幕那一端的人,以何种身份、状态、情绪在与你沟通,在人工智能高度发展后,甚至我们无法判断在屏幕那一端与我们轻松交谈的是否为真实的人。交往的真实感受已经有了不同程度的衰减。

网络空间的交往是一种不具名且身体不在场的交往,由于没有现实世界中主体间交往的时空和物质的可感性和实体性,网络空间的交往是一种功能基础上的虚拟交往,实在性羸弱。借助各种各样的功能界面,去感受与现实生活完全不同的交往体验,这似乎是某种神奇之旅,充满各种不确定与惊喜。首先在身份上,身份的隐匿就意味着关于身份的历史的消失。生活中任何光鲜或颓废,在进入互联网的那一刹那,都会被"格式化"①。现实生活中的道德约束,在此境遇很难发挥实质作用,交往的动机和预期也很难用传统的人性假说加以解释。多样性、模糊性、流变性和游戏性,尤其是可以不受约定的"格式化",使得信息人交往的动机极度个性化,甚至难以预期。值得注意的是,网络空间的交往并不具备现实生活中交往"动机"与"预期"的对应关系,此时的行为动机偏向游戏性,并不具备直接的目的性,而行为预期也呈现出流变性,其行为方式则显示出随意性,很多时候缺乏交往理性的支持。也正是这些信息人社会交往的特征,使得我们通过网络去洞察真实的用户迷雾重重。所以,关于用户的研究不能偏信网络,实体空间的观察在网络技术盛行的今天尤为重要。因为只有在面对面的交流中,我们才能真正发现"动机—行为—预期—需求"之间的逻辑关联,才能发现能为设计创意提供真实素材的用户需求。

网络社会交往所体现的功能实在性,使得与交往密切相关的伦理也面临着利己与利他、自主与从众、多疑与信任、争斗与合作、游离与认同等诸多悖论。作为游走于各类互联网产品中的"信息人",他们有时极端利己,有时却又无私奉献;有时自主自立,有时却又盲目从众;有时怀疑一切,有时却又偏听偏信,甚至上当受骗;有时相互攻击,有时却又精诚合

① 罗杰·菲德勒:《媒介形态变化:认识新媒介》,明安香译,北京:华夏出版社,2000年,第159页。

作；有时游离事外，有时却又情之所至，相互高度认同。这种典型的信息主义的悖论特性，是以往"社会人"假说无法解释的。正是因为这些信息主义的人性悖论，设计美学批评需要提升基于情境交往的人性的理解，由此去获得视角与方法上的突破。在现实社会，主体性和身份特征会使得信息人的社会归属有明确的划分。如我们总是从属于某个国家、某个社区或某个家族等，这些从属关系往往较为稳定，甚至一生不变。但在网络社会，这些唯一而确定的从属关系似乎可以"超现实"了，我们只要切换 App，就能轻易在不同的从属关系中切换，一个简单的类似于点击这样的交互动作，就能让我们跨越时空，跨越从属关系的限定，从而实现那些现实生活中我们无法企及的"梦想"。在这样的技术化交往语境中，那些"社会人"假说的群体感归属理论显得如此单薄。我们可以轻易从属于任何群体，也可以轻易脱离，甚至排斥任何群体。如果想要只身抽离，方便到只需要删除或退出某个困扰你的 App 或视窗即可。

的确，技术带给我们一种可以超越一切时空限制的"信息自由"。在信息的流转再生中，通过思想的聚散与融合、碰撞与激荡，最后实现一种在现实生活中很难达成却又让人向往的生命状态。不得不承认，关于"信息人"的种种论断越来越多地与人机交互这一技术趋势联系在了一起，而作为技术概念的"人机交互"也开始逐渐替代"人际交往"，成为一种社会科学中解释人性问题的依据。今天，世界正通过互联网技术，一刻不停息地加速"信息化"历程，这已是一股不可抗拒的潮流。

当技术已经成型，关于技术的批评就需要获得应该的位置。"信息人"是设计美学批评的一个重要概念和样本，因为它不但解释人，也解释社会的现实状况，它是对当今社会之主体的一种贴切的描述，"以人为中心"的设计信仰正是因为"信息人"假说而开始丰满。信息人正是设计需要洞察的最为深刻的人之属性。这种对人性的诠释，不单为设计的前行与观念的创新提供了全新的可能视角，同时也推进着社会自身的完善。

毕竟，网络社会不仅是现实社会的映射，同时也是对现实世界的反身思考，并寻求观念的超越。恰如阿尔文·托夫勒（Alvin Toffler）所言，我们目前这个世界已经悄然离开了金钱和暴力把控的时代，社会的权力正在向信息拥有者转移。[①] 拥有信息至高权的国家就可以凭借其强大的能力优势，在思想上去征服强大的对手，向全世界宣示自己的存在，这在以往单靠暴力与金钱，都无法实现。

[①] 阿尔文·托夫勒：《权力的转移》，黄锦桂译，北京：中信出版社，2018 年，第 22、461 页。

（二）用户的个性系统与社会性系统

用户即"人"这一论断的理论前设是，将设计视为"以人为中心"的造物行为，这是设计活动的初衷。但是在遭遇各种诱因之后，这一初衷便发生了微妙的变化。在工业革命初期，设计是精英阶层的特权，设计师在一定程度上充当着"上帝"的角色，不但造"物"同时也"训练"使用"物"的"人"。这种情况与当时社会"物"的贫乏，以及人们对"物"的欲求不无关系。在工业革命数百年之后，直到现在，这种以"物"来绑架"人"情况也时有发生。从本质上说，这些有悖常理的现象已经偏离了设计造物"应然"的轨道，动摇了设计主体的权利与利益，值得我们警醒。在消费主义的鼓动下，企图将"人"训练成"用户"，并由此获得各种利益，是造成设计中人性的迷失与伦理失范的根源。例如，将人的不当欲望伪装成合理需求，并将这种"需求"以设计的方式形态化并批量生产，随着这些欲望的产品投入市场，"人"便成了"物"的铁杆"用户"，而设计则堕落为造物者赚钱牟利的工具。因此，重拾关于人性问题的思辨，并迎接设计初衷的回归，是设计批评在新历史时期发现自身价值的首要任务。

值得注意的是，"信息人"不是指人使用信息的素养，而是指一种人性的基质。所以，"信息人"不是某个描述性概念，也不是特指现实中擅长使用信息技术的某一类人，而是对人的本质属性在特定情境中的提炼与概括。"用户"不仅是使用产品的"人"，更是我们言之的"信息人"。这一判断比"用户"是"自然人"或是"社会人"更具实质意义。它认为"用户"行为和思维的解释方式与信息人的生存机制与实践方式有着密不可分的关系。由此可见，认识"人"的信息本质以及"信息人"的关系系统，是在信息社会的背景下理解和研判设计问题的关键。

事实上，在信息社会，用户的个性系统和社会性系统的基础就是"人本身就是复杂的信息系统"这一判断，而"信息系统"拓展成的符号系统（包括文化符号在内）即是"人之为人"特定的标志。值得注意的是，信息交互的活动是提升人信息能力的基本路径。所以，如何定义作为"信息人"的用户的个性系统，主要有以下三个方面的理解。

其一，信息是人的基本生命欲求之一，在人的一生中，信息作为一种生命活动将始终伴随。

其二，作为"信息人"的用户，会关注信息获取、交流与使用的最优

化程度，这不仅体现了用户的信息素养，同时也与他们生存的自然环境和社会环境有着密切而复杂的内在联系。

其三，具有不同个性特质的用户，在不同的互动阶段，与周遭的信息环境所产生的互动，由此形成了特定设计形态相关的信息生态。

正是用户作为"信息人"与其相关的外界环境系统建立起来的复杂关系，才使得用户的个性系统和社会性系统相互关联、耦合，并成为密不可分的整体。"用户是信息人"的判断，对帮助我们在设计艺术学的范畴建立起一个基于信息内在关联的人与人、人与"物"的分析框架，以及形成符合信息社会价值倡导方向的美学判断大有裨益。

1. 用户的个性系统

信息主义语境下用户的个性系统包括本能、需求（社会）、心智模型、能力四个方面。

从本能角度看，作为"信息人"的用户是以信息的接收、存储、处理和输出为生命体征的"社会生物"。在这个层面，信息即用户必备的营养，而信息欲则是他们作为信息人生存的能力源泉。

从需求角度看，对于信息的需求与人的基本状况和所从事的社会职业领域有密切关系。这就意味着，对于信息的欲求，往往是从特定环境下的具体问题出发进行考量的，所以信息的欲求往往与利用信息来解决问题的方式、过程以及解决方案的实现程度和满意度紧密相关。具体体现在设计范畴，信息欲求则与用户自身的心理状况、知识结构有密切关系，同时也与他们的社会经验、行为方式以及社会职业密不可分。客观上说，用户几乎所有的需求都与信息相关，在需求的实现中，他们也实现自身对于信息处理能力的进化与提升。所以，设计活动始终都在追求为用户提供充分的信息以实现其对"物"的使用或体验。设计活动需要关注用户的信息能力，同时也需要致力于实现用户作为信息人的进化。

心智模型是用户个性系统的重要组成部分，这个系统决定着用户的行为和处理事务的方式，其中包含那些在人们心中根深蒂固的，影响人们认识和实践的假设、印象和看法。所以，我们也可以将心智模型理解为一种面向个人的信息管理方式。用户之所以有个性化的心智模型，就是因为他们具有信息指涉的需求和与需求相关的个性化的知识背景（专业或非专业），以及相关决策行为的信念。在现实生活中，心智模型在很大程度上决定着决策信念。一般而言，占主导地位的决策信念，会指引用户采取相应

的决策行为，由此呈现出不同个性取向的行为特征。用户的心智模型不但能方便自己的学习、工作和生活，同时也有助于对自身信息活动中的各个环节进行有效控制。

从能力看，用户的个性系统还包括信息商。和智商、情商一样，信息商是描述人应对环境的能力指标。与前两者不同，它代表的是在一定的信息环境中，社会中个人或社群有效运用信息的理论与实践经验来解决各种问题的能力水平，包括对复杂外部环境的适应力、对于特定情境中事物的控制力，以及主体意识的创新力等。信息商作为一种能力指数，涉及信息观、信息知识和信息能力三大要素，此外也与用户的本能、需求、心智模型有密切的关联。总之，信息商是衡量和洞察用户信息能力的重要指标，它能够在用户研究中提供重要的判定参数，同时也是形成美学判断的重要依据。

2. 用户的社会性系统

用户作为信息人，其社会性系统包括信息哲学、信息生态、信息理性、社会责任四个方面。

信息哲学是对信息的基本问题做形而上研究的学科领域。作为一种具有普遍意义的社会意识形态，信息哲学将信息视为一种间接的客观存在，以辩证认知的进化规律和价值判断尺度对其进行探讨，并从元哲学的高度来建构相应的本体论、认识论、价值论、方法论、进化论、社会论、生产论等。① 用户作为"信息人"，会将信息的元哲学和实践观潜移默化地渗透于设计这种群体性信息行为与思维观念中。一般而言，用户所具有的信息行为，总体现为一种以信息范畴的自由与公平为代表的社会价值观，在此基础上也包括对过去、现在、未来一些现实问题的社会意识与看法。用户的信息思维是一种建构于信息观念之上的关于"使用"实践的路径与方法。它不同于以往设计研究所推崇的实体思维，也区别于那些善于诠释机制的能量思维。它在信息的规定与认识中发现现存的事物结构、关系模式、演化机制，并在体验式的进程中把握和描述所用之"物"的功能性和相关性，或将"物"的属性和使用过程作为信息的载体或符码，从而析出其中包含的现实关系与情感依存、历史状态与未来趋向等有关间接存在的内容、形式与感受等。所以，用户的信息思维不但体现了他们对于事物的看法，同

① 邬焜：《信息哲学的基本理论及其对哲学的全新突破》，《西安交通大学学报（社会科学版）》2006年第2期，第1页。

时也预示着他们行为的方式。

　　用户所处的特定信息生态，是对他们生存、生活和发展有直接或间接影响因素的关系整合，也是他们所处社会境况的特征描述。一般而言，信息生态在结构上主要由信息的本体、技术、时空、制度等因子组成。用户作为"信息人"，需要在特定的时空背景下参与设计活动，行使作为消费者的权利，并履行相应的"信息人"义务，遵守所处信息空间的秩序，由此才能形成良性的关于"使用"的信息生态。在这样的生态环境下，用户参与信息活动，可以视为一种从思维到行动的提升。这个过程包括对资源的使用、个人信息能力的拓展等。用户在此过程中需要行使相应的信息权利，其中包含信息的财产权、知情权、隐私权、传播权、环境权和安全权等。从某种意义上说，用户行使的信息权利体现了以满足一定条件的信息作为权利客体的权利类型，其中也包含了对应的信息责任与义务。为了维持关于"使用"的信息生态系统，用户可以享受信息权利，同时也必须履行信息义务，权利与义务是互动整体之上的信息秩序，而信息秩序便是维护整个信息生态系统正常运行的关系准则。

　　一般而言，"理性信息人"的行动动机只与个人利益关联，这一点似乎与经济学中"理性经济人"的概念颇为类似。也就是说，他们只服从个人利益的理性，并且总是试图以最小的付出来换取最大的收获。所以用户往往希望以最少的时间、精力的付出来获得最多的关于使用产品（服务）的信息，在这个过程中努力追求那些信息不对称带来的优势。但是，从另一面看，用户行为需要同时体现对于社会责任和伦理道德的理性与非理性。在这里，理性所体现的是"利己"，而非理性体现的则为"利他"。在这个关于"物的使用"空间中，用户需要承担相应的社会责任，并遵守使用和消费的伦理道德。值得注意的是，社会责任和伦理道德都建立在一定的经济基础之上，是对社会成员的行为与思想有特殊意义的上层建筑，它们在"物"的使用中可以通过形成规范、在深层次指导心理意识和行为活动来调整和优化人与人之间的关系，其作用具体表现为：在使用产品（服务）的过程中对于高品质相关信息的追求；在产品（服务）信息的传递中强调真实与及时；在产品（服务）信息的交流中强调以诚相待，强调信息的共享，并积极推动相关规范的建立等。

二、作为科技化的生命/生活形式的用户

（一）可以量化的"自我"

在信息社会，量化是一种"破解秘密"的途径，这种方法对于解构复杂的对象有十分显著的效果。在设计范畴，用户似乎是一切问题的起始点，又是一切方案的最终落脚点。所以，对于设计创作而言，用户始终都是一座蕴含无限惊喜的宝藏，而他们日渐科技化的生活方式，使得其深度量化成为可能。在今天，个人计算机可以像衣服、眼镜一样穿戴在身上，根据用户所处的情境与用户进行信息交互，满足各种任务需求。与此同时，这些"传感器"也不断记录各种与我们日常生活紧密相关的数据。这些数据为人的互动提供了依据，同时也构建了人与物、人与人以及人与社会的关系。不得不承认，当可穿戴设备风靡一时，量化"自我"就已经不存在任何限制了。随时随地，不管你愿意与否，各种设备时时刻刻都在记录着你的轨迹。的确，通过量化"自我"，我们可以非常准确地回答各种或宽泛或具体的问题。例如，摄入多少单位的酒精就会被酒驾仪测出，需要睡眠多长时间才能恢复体能，打高尔夫球时挥杆的动作是否连贯标准，等等。作为科技化的生命形式，我们每天都面临一系列只有借助数据才能圆满回答的问题，与此同时，数据成为描述我们生活方式的最贴切的语汇。

人们通过数据来实现对"自我"的认知，所以在很多领域都奉行"查证"与经验主义并用的实证观，在崇尚艺术与科学并重的设计造物范畴也是如此。各种科学实证取向的方法体系，借助突飞猛进的信息技术，为设计的创作提供可"查证"的依据。这种技术决定论，在很大程度上向人们提出了一个存在主义的问题，即：是否存在一个完全数据化的"自我"，是不是只要运用合适的数据算法，就可以对这个"自我"进行彻底的认知？如果说苏格拉底认为未经检验的生命没有任何的意义，那么在今天，我们可能会认为没有经过量化的生命同样也无任何意义。如同笛卡尔的至理名言"我思故我在"那样，对于科技化的生命形式而言，量化其实就是一种赋予价值的过程，即"我量化故我在"。事实上，手持移动终端的我们无时无刻不在"自我"量化，并且把笛卡尔式的自我观提升至更高的"粒度"，甚至那些抽象的思考都可以用数据来表述。在掌握各种技术之后，我们表达自身的能力与欲求达到了前所未有的高度。即使笛卡尔认为意识不是有形的，但非常具体的意识在经过技术化处理之后，却仍可以用各种图像的

图2-1 美国人对气候变化的真实态度（信息图）

数据予以体现。图2-1所示是一张信息图，图中用一系列量化图表描述了美国人对气候变化的真实态度，像这样直观的可视化图在如今随处可见，"一张图读懂……"成为图像世界一种典型的媒体语式。通过传感器、控制器这样的信息技术装置，我们可以进行各种数据的回收与分析，通过这些技术手段，我们可以了解趋势做好应对的准备。图2-2是一张关于癌症注册数据流的信息图，图中将四类数据进行了可视化展示，让我们能够较为直观地发现其中的关联和变化趋势。的确，我们收集、分享各种数据，追踪自己的，同时也窥探他人的，这似乎是在尝试夺回某种对于生活的控制权，因为似乎只有掌控一切才能体会到真正的"安全感"。对于"再设计"而言，数据提供了改变的理由，同时又预示着用户未来生活的可能。无论是"设计"还是"再设计"，其实都预示着数据的决定作用，因为任何形态的设计素材，在今天其实都已悄然数据化了。

设计关注需求，而需求在今天完全可以通过各种方式进行量化。只要我们打开浏览器，开始上网，在世界某个角落的服务器便开始记录我们所有的操作、我们的IP、辨别用户身份的"Cookies"、点击流等，所有指向需求的行为都会被记录在数据库中，通过有目的地读取这些数据，我们就会被个性化的商品广告与商品信息"高效"锁定。基于一个人所在的位置、

设计的终结——走向信息主义的设计美学批评

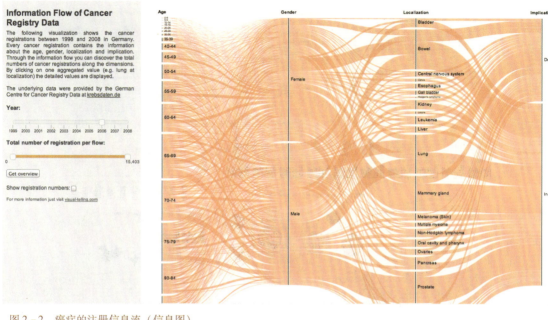

图2-2 癌症的注册信息流（信息图）

他访问及浏览的网站、搜索时用的关键词，我们便可以了解他的性别、种族、社会阶层、兴趣爱好、可支配收入等信息，这一用户的"画像"即一个基于数据的、由算法产生的"自我"，通过对这些"自我"进行读取和判断，就可以构建起有针对性的"物"形态，整个过程似乎不需要任何创作经验与技巧。这对于基于经验进行设计创作的工业社会的设计师而言，几乎是无法想象的。

用技术方式识别用户，在这个大数据的时代蕴含着无限机遇，而量化"用户"的技术与方法对于包豪斯以来建立的"用户理念"无疑是颠覆式的。包豪斯时期，洞察用户可以说是极少数精英设计师的"特异功能"，甚至这种依托经验的洞察几乎带有某种"天赋"的性质——这些技能似乎不可能通过夜以继日的勤奋训练来达成。但是今天，这种天赋异禀的洞察可以说轻而易举——只要掌握了足够有效的数据就可以实现。的确，量化的"自我"为我们提供了一个洞察用户最为"简单粗暴"的入口。我们甚至不需要与他们进行交谈，因为数据说明的"事实"足以让我们在设计判断上游刃有余。但是，这些关于"自我"的数据所反映的真的是真实的自我吗？这却是一个值得研判的话题。就目前而言，即使是高性能的计算机，也还

无法真正描绘出自我意识的"地形图",所以那些数据所体现的"真实",不过是冰山一隅而已。

图 2-3 所示是 Apple Watch 的两款健康应用程序。这两款应用程序通过手表背面的四颗精密传感器收集睡眠和心率数据,用于判断健康程度,并给出专业建议。如今,这样的可穿戴设备流行的趋势日渐明朗,人们把日常生活的管理权逐渐移交给了各式的健康设备,这些设备一秒也不停息地收集各种数据,而这些数据则化身为真实生活中的人在虚拟世界中"客观的"的映像。我们可以通过这些抽象的数据不费吹灰之力地了解用户的潜在需求,从而有针对性地进行迎合设计,由此产生设计的形态,往往可以让我们把握市场先机,获得丰厚的利润。于是,另一个问题出现了:借助数据,设计师真的可以把握用户行为的规律吗?当然,这个还有赖于数据分析技术(算法)的精进,也许在不远的将来真能实现这个目标,但是即便如此,也未必能产生优秀的设计。因为设计"以人为中心"的责任,终究还需要设计主体凭自身的能力去把握。即使我们可以精准控制整个使用过程的体验,以及各种关于体验的感受,并由此获得用户的持久信任,但设计毕竟不是谄媚用户的行为,造物的终极目的也不是投其所好,因此,价值判断尤为重要。所以,以人文观念主导数据的量化,应该成为技术语境下保持清醒"自我"的关键。

睡眠监测程序(上)
心率监测程序(下)

图 2-3 基于数据收集的 Apple Watch 健康应用

依据用户习惯,采用科学的方法对这些习惯进行优化,是现代主义以来进行设计创作的基本传统。这一设计方法论,自工业革命肇始就为我们解决了诸多现实问题。"法兰克福厨房"就是这一经典设计方法论应用的典型代表。20 世纪 20 年代,德国由于连年战争,社会供给出现了各种问题,而针对平民的住宅短缺是其中最为严峻的一个。为了摆脱这一困境,政府急需建筑设计师合理规划城市住宅的布局,由此,"法兰克福厨房"项目诞生了,其任务就是为广大平民家庭设计一个实用而紧凑的厨房。同时,这个设计任务有两个关键性的标准,一是为平民住宅而设计,厨房的面积有

限,但不能牺牲实用性;二是要把成本控制在合理范围内,并且越低越好。维也纳女建筑师玛格丽特·舒特-利霍茨基(Margarete Schütte-Lihotzky)在1926年成功完成了这项设计,并获得了广泛认可。因为玛格丽特本人并不会烹饪,所以她在设计之初就进行了深入的用户研究,并引入了至今仍在广泛使用的"用户观察法"。在建立的一个1.9米×3.4米的厨房原型中,玛格丽特用秒表仔细测量了完成某些烹饪任务所需要的时间,通过耐心观察、认真分析家庭妇女在厨房的操作习惯,绘制了大量的行为动线图,然后从效率和实用性的角度优化动线并合理布局各个操作区域,最终形成了如图2-4所示的设计方案。作为现代一体化厨房的原型,"法兰克福厨房"以泰勒主义工作流程科学管理理论为基础,将家庭小厨房的功能区块在三种大小类型的规定空间范围内进行了高度合理化的设计,同时从基础人体工学的角度对工业化批量生产的成套组合设施进行了布局,让所有重要的

图2-4 法兰克福厨房(1926年) 玛格丽特·舒特-利霍茨基

厨房用品伸手可及，从而缩短了厨房工作的操作过程，提高了家庭主妇的劳动效率。这种用数据研究来催动效率提升的设计是现代主义设计方法探索的典型代表，同时也为当代设计中关于用户的研究奠定了思维方法的基础。

阿尔文·托夫勒在他的专著《第三次浪潮》中指出，技术的发展就像是一波一波的浪潮，新的浪潮不断冲击旧的观念与机制。像这样的浪潮，在托夫勒看来已经出现了三次。第一次浪潮产生的背景是农业的发展，其核心是人类的劳作取代了狩猎和采集的文化。第二次浪潮的核心要素是大型机械的使用，由此爆发了工业革命，此后各种"规模化"的产业开始蔓延，现代设计的思潮也由此萌生。第三次浪潮即信息时代的来临，分众化时代下，我们可以以微小的"粒度"去准确感受用户的所思所想。如此一来，设计几乎可以实现某种"开创性的民主"，"用户"成为设计的主体。事实上，以"用户为中心"的设计并不是亘古不变的真理。即使存在上帝造物，也并不意味着上帝是"投其所好"地造物，因为上帝作为真理的化身，不可能成为为人类欲望服务的奴仆，他之所以造物，归根结底是还是为了以造物教化人类，希望人们在其中有所感悟。所以，当我们面对各种用户数据时，以批判的眼光进行立足于更广泛利益价值观的甄别尤为重要，这便是在技术语境中保持设计创作初衷的应然之道。

在应然价值观的指引下，数据的确可以让我们更好地与用户沟通。当手中的数据积累得足够多时，我们就可以利用数据分析在其中寻找规律，这些规律即是与用户进行实质性沟通的基础。但是，这种把握规律的沟通也不是一锤子买卖，尤其是那些关于需求的隐性规律，往往需要多次探究才能触及。于是，迭代设计就成了量化用户之后一种十分流行的设计方法。在这种不断的试错和完善中，设计创作者可以以数据铺路，逐步形成有指导意义的用户画像，并在其中获得创作灵感。

其实，我们认不认同作为设计方法的量化似乎都不太重要，重要的还是所提供的产品（服务）的有效性。数据可以从多个相互独立的维度来描述与设计的目标息息相关的用户，并且精确概括他们的特点。在应然价值观的指引下，"物"的形态似乎可以更为贴切地与现实"咬合"，这样，对于具体问题的解决之道无疑是精准有效的。因此，量化可以让设计师基于设计经验的沟通更为客观。如果说包豪斯时期的设计师有极为个性化的设计哲学，并且这一颇具个人魅力的设计哲学能让他们产生独树一帜的作品，那么进入信息社会之后，用"个人魅力"去把握用户就成了天方夜谭。信息时代的设计师，他们信奉的是一种体验，这种体验似乎难以用某种个性

化的经验来诠释。因为在今天，被消费主义和各种信息诱惑"锤炼"的用户，其复杂程度已经远超从前，各种不确定性为设计决策平添了不少难度。面对这种与日俱增的不确定性，量化还是一种不可或缺的设计方法。既然是设计的方法，关于合理性的思辨就是使用方法过程中非常重要的一环，只有这样，才能在"鸟枪换炮"之后，对于工具的价值形成新的认知。

（二）为用户"画像"

以设计的视角看，用户是社会的主体，也是设计活动的社会资本。他们参与社会资本的运作，同时也在使用社会资本的过程中进行自我完善。用户是具有科技化生命/生活形式的"人"，这就意味着，以技术的方式洞察他们的所思、所想、所觉十分重要也十分必要。在信息化生活情境中对用户进行描述性的研究，通常是设计活动不可或缺的参考依据。我们可以用一个非常直观的方式——"画像"来阐述对用户的描述性研究。值得注意的是，这里的"画像"所用到的材料并非纸、笔这样的绘画工具，而是一组一组的复杂数据，所使用的技能也并非造型艺术的方法，而是数据处理（算法）的方法。

对用户进行"画像"的方法体系主要有如下四种。

1. 基于信息技术与信息系统使用状况研究

在信息社会，信息技术和信息系统对于社会资本的形成有十分重要的作用，而社会资本对于用户对新技术的采纳、扩散和使用，发挥同样重要的作用。社会资本从本质上说是一种社会关系资本，而信息技术和信息系统从开发初始就以满足"信息欲"这一人性基质的需求与供给的匹配关系为终极目的。所以，从社会资本和计算机通信技术的关系中，我们可以从需求层面形成对用户的描述性理解。对于设计活动而言，借助社会资本理论可以解释设计流程与信息技术之间的一致性是如何影响设计效果的，并且可以揭示信息技术与设计流程单元之间，社会资本对用户价值的实现所起到的促进作用。同时，我们也可以形成对用户价值体系的整体性理解。正如所知，信息技术与信息系统对于社会资本的构建有十分积极的作用。信息技术和信息系统对于用户知识体系的重构，会直接影响他们对于一些"事"或"物"的体验与感受。由此，通过研究用户对于信息技术与信息系统的使用，可以发现社会资本与情感之间的复杂关系，同时也可以通过社会资本理论，了解信息技术与信息系统对用户生活已然或将会发生的影响。

对于社群化的用户而言，信息系统的使用无疑提升了整个用户群的沟通效率，同时也为社会资本的作用开辟了新的空间。尤其是在社群中，人与人的交互关系和共同愿景会影响个体对产品（服务）使用的意愿和感受。从社会资本的视角，我们可以将那些社会资本的相关因素视为产品（服务）使用情境的调节因素。这些因素可以具体为一系列推动信息合理共享的规范和身份认同等，通过对这些因素成因和关系机制的研究，我们可以将体现价值关系的社会资本转变为对用户行为的理解。这些理解不但有助于我们理解社群关系中的用户，同时也可帮助我们理解用户社会关系的诸多特征。

2. 在线用户参与式研究

以社会资本的方式来理解用户，我们可以十分方便地找到用户在网络空间的信息行为的解释性框架。在这个框架下描述在线用户间的相互关系，以及行为的结构和行为所涉及的内容维度。由于社会资本从根本上说是一种关系资本，对于特定情境中的社会关系有较高的依赖度，并会具体体现于基于这些社会关系的社会连接。在现实世界中，社会连接往往需要人们有意识的行动，并获得相关人的信任与支持。所以通过社会资本提供的研究路径，我们就会比较方便地对用户行为进行直观地理解。

在线用户参与式研究中，我们有两部分需要重点关注：一是参与的影响因素，二是参与的行为研究。

在面向产品（服务）用户研究中，了解用户参与产品（服务）社群的相关因素，对于设计师了解他们持续使用产品（服务）的动因，以及产品（服务）的迭代发展都有至关重要的作用。也就是说，产品（服务）的使用与多种社会资本之间都有十分紧密的关系。通过梳理这些关系，并进一步挖掘这些关系背后隐藏的价值，就可以发现并感知社群成员之间信任机制与互惠共赢的机制，并共同作用于社群身份的认同，从而最终促成对产品（服务）的持续使用。例如，对于产品（服务）持续使用的情境因素与技术因素，就与社会资本中的多种构成要素存在显著相关。社会资本的结构维度、认知维度和关系维度都会正向影响社群用户的归属感和参与度。此外，这些社会资本的构成要素也会深层次作用于设计方法以及推广方法的创新。

在线参与的用户行为研究也是形成用户画像的较为流行的方法。例如，与互联网产品（服务）用户使用行为相关的参考因素有使用时间、隐私控制、互惠程度等。其中使用时间就与社会资本中的桥接资本相关，而对使用时间区间的体验感受，如消极或积极的体验，则与社会资本中的纽带资

本相关。隐私控制与社会资本相关的行为包括好友选择、隐私控制程度强弱，以及个人信息暴露的程度等。从某种角度上说，在线参与用户的隐私与社会资本之间有着隐性的复杂关系，很难一言蔽之，但是用户隐私对社会资本的创造的确有一定的影响。从互惠程度来说，用户对于公共事务的参与程度，主要与行为利益的相关性有密切联系，在这个角度，社会资本也能促进社群成员的凝聚力，对于培育强大的公民社会有较大的辅助作用。所以，与用户紧密相关的社会资本甚至可以简化为只有两个维度，即归属感和互惠规范。从这两个维度也可以对用户的在线参与行为进行有效预测。

值得一提的是，信任问题是与社会关系密切关联的基础问题。信任是对他人预期行动可靠性的肯定程度，它对大多数的社会性人际交往有很大帮助，所以它是社会资本重要的构成要素之一。通过分析用户在线参与的信任结构与关系，我们可以论证与用户相关的社会资本是否是在网络空间的社会交往中获得认同的结果。需要指出的是，社会资本和信任并不是单向的因果关系，而是双向互惠关系。基于这一判断，我们可以认为，拥有社会声望的人往往在社会交往中能够获得较高的信任，并且最有可能从社会关系中获益。此外，社会成员之间疏密远近的社会关系直接体现为信任关系，而整体信任水平的提升，无疑就能够促进成员对"共同体"的认同。

3. 知识贡献或共享研究

对用户的知识贡献或共享的意愿、行为以及动机方面的研究，也是形成对用户的直观认识的重要组成部分。相关内容会涉及社会资本的各个层面，厘清这些内容，有助于促进作为社会资源的知识的生产和流通，同时有助于生成新的社会范畴的知识资本。在很大程度上，信息科技为用户和其社群提供了知识资本的各种组合方式，以及联结与沟通的平台，这也同样会对知识资本的结构丰富程度与使用便利程度形成助力。所以，对于设计相关的用户及用户社群的构建，基于信任的知识共享机制的构建，基于共同价值的成员之间的义务以及服务规范的构建，都可以帮助形成具有实际意义的用户画像。

知识贡献或共享的意愿体现了用户在使用产品和服务过程中需求表达的典型层面。一般而言，如果某个用户在社群或社群关系中处于结构的中心位置，或者具有较强的主体意识时，关于产品（服务）知识的贡献愿意，即结构资本就显著，而认知资本和关系资本在这种情况下所发挥的作用则不明显。在一些情况下，具有较多认知资本的用户，会更愿意进行产品（服务）知识的贡献和分享，以在社群中博取较高程度的认同，这便是认知

资本显著。还有，一些用户也更希望与其关系密切的社群成员分享产品（服务）的相关知识或感受，这就是关系资本显著。无论哪种资本显著，都可以为用户的画像提供较为直接的依据。另外，知识共享的数量与质量也体现了用户社群或个体的愿景。

一般而言，信任、社交关系的强度和互惠均正向影响用户的知识贡献行为。值得注意的是，产品（服务）的内部因素对于用户的知识贡献行为的影响并没有想象的那么大，尤其是用户关于产品（服务）的隐性知识。相反，产品（服务）的外部因素对用户知识共享的行为有十分显著的作用，如在一定社群中的信任、社交关系和互惠程度等，这些都会直接影响用户关于产品（服务）的知识共享行为。

4. 产品（服务）的表现绩效研究

产品（服务）的表现绩效是用户研究的一贯关注点，也是最为直接地洞察用户需求的切入口。产品（服务）的表现绩效，往往见之于用户对于产品（服务）相关知识的整合。因此，我们也可以把这种产品（服务）的表现绩效理解为知识整合的绩效，认知资本、结构资本和关系资本在其中都有十分重要的作用。此时，技术的影响力并对于产品（服务）的表现绩效来说，并没有我们想象的那么高。用户与产品（服务）的交互质量除了直接受产品（服务）自身的品质和服务流程的效率影响之外，同时也受联结社会资本和桥接社会资本的影响。通过分析用户及其社群的联结资本和桥接资本，我们可以得到在产品（服务）可用性研究之外的收获，这些收获来自信息层面的社会关系解构；同时也可以进一步解释用户作为社会人对于产品（服务）的感受，以及这些感受背后的成因。值得注意的是，联结资本和桥接资本在用户行为上可以体现为互动以及互动产生的价值，这也是产生信任最为基本的途径之一。一般来说，用户对于产品（服务）的绩效评价会集中体现在社会资本的中介效应上，这是对以往将产品（服务）的需求描述仅局限于内部因素的有益补充。

如前述，社会资本的理论可以为我们提供一个与传统的用户思维完全不同的视角。由此会产生一系列设计范畴用户研究方法的创新，这些创新会聚焦于社会资本作为自变量对用户行为的描述性作用，也会体现社会资本在设计范畴的工具性作用。要对设计活动进行价值评判，从工具视角很显然有一定的局限性。我们还需要建立起一种批评层面的价值体系，也就是说，在设计范畴，需要对相关社会资本的价值理性有更为深入的反身性思辨，这样才能架起理论与实践之间的桥梁。以社会资本的相关理论与规

律对用户进行研究或测度,除了自变量之外,还需要有因变量的支撑,这样才能获得较为全面的研究视角。以社会资本理解用户,其实是一个在理论假设之后的实证过程,相较传统的基于设计师经验判断的用户理解,具有一定程度的优势,但同样也存在一些问题。例如,将文化因素纳入之后,对这些与用户相关的社会资本的测度,如何解决相关要素情境描述的本土化和标准化问题;如何界定设计范畴的"社会资本"概念,这一概念在不同语境中相互关联但又意义不尽相同的问题;如何解决社会资本测度在个体层面和群体层面关注上的差异问题;等等。这些部分其实都是设计美学批评在用户层面需要关注的具体问题,这些问题能够帮助我们从高阶视角去理解那些使用产品(服务)的人。

三、作为社会资本的用户

(一)社会资本的辩证含义

社会资本是一种基于社会关系的资本。纵观其理论发展的脉络,其核心思想即将社会关系作为对解决问题有实质作用的资源。在研究旨趣上主要关注通过人与人之间的互动来创造社会关系网络,并在社会关系网络中获得相应的收益。这种基于社会关系的收益可以是个体层面的,也可以是群体层面的。在信息社会,社会资本是诠释设计中各主体之间关系的重要切入口,其原因就在于社会资本体现了设计中人与人之间的信息互动关系,以及这些关系对于设计活动的产物,如产品形态、服务流程等价值体系的深远影响。

社会资本是 1985 年由皮埃尔·布迪厄(Pierre Bourdieu)提出来的一个与物质资本有着对立统一辩证关系的概念。布迪厄认为,社会资本是一种显性或隐性的资源,这种资源通过占有体制化关系网络获得。[①] 也就是说,社会资本可以存在于任何社会经济体制内,它体现为一种人与人之间的关系网络,并且这样的关系网络在社会生活中往往体现为一种解决现实问题的支撑性资源,善用这些资源就能让人们获得一定的社会利益。这种基于

[①] P. Bourdieu, "The Forms of Social Capital," in *Handbook of Theory and Research for the Sociology of Education*, ed. J. Richardson (New York: Greenwood Press, 1986), pp. 241–258.

关系的资源获取方式，似乎与物质资本运作的方式相去甚远，因为它主要来源于信息互动的人际交往，并能在特定社会经济结构中帮助人们拓展相互关系。社会资本体现了社会结构的关系状态，或特定的信息资本类型。在这种认识的基础上，人们把对社会资本研究的注意力更多地聚焦于评价指标的选择、基础数据的收集、关系模型的建构及其对现实问题的作用机制等方面。很显然，这些研究均具有鲜明的现实指向性。

在设计范畴深化社会资本的理论内涵，仅执着于应用显然不够，对于一些设计场域基础问题的研究也极为重要。例如，社会资本在设计范畴有着怎样的特征性价值体系？这一价值体系的本原是什么？促进价值增值的机制是什么？如果设计场域的社会资本能够促进价值增值，那么增值部分由谁占有？形成并推动这种增值的设计策略或制度是否有利于社会资本的发展？在设计活动中认识社会资本到底有怎样的理论价值与现实意义？等等。这些问题均在一定程度上触及社会资本的本质，对其进行分析，有助于形成有现实意义的设计美学批评。

一般而言，物质资本是我们以产业方式判断设计问题不可缺少的因素。历史上，设计意识的繁荣总是与产业革命息息相关。工业革命是目前学界普遍认可的现代设计思想的发端。从社会学视野看，工业革命的本质就是物质资本的变革，这种变革影响了社会生活的方方面面，其中当然也包括与造物相关的思想与活动。当物质资本被极致利用，并且互联网技术逐渐成为社会发展极具后劲的推动力量时，社会关系（实体或虚拟）即成为人类社会资源创新的重要突破口。所以，如何认识这一日益重要的资本，已成为设计理论创新的关键路径。

首先，社会资本在概念上就区别于物质资本。在很大程度上，生产性资本、货币资本和商品资本是物质资本最为典型的形态，这些形态往往都是有形的实体，而社会资本则没有实体，它是社会主体之间相互关系的体现。社会主体在实践活动中以包含信任和规范的社会网络为基础构建相互联系，并且让这些联系发挥价值激励的作用，从而进行价值创造。在对社会资本的概念描述中，我们可以发现它在定义和形式上与物质资本相较起来区别明显。在马克思看来，价值额只有在它产生剩余价值，并实现价值的增值时才能变为资本。[1] 并且，此时资本已不是成本和生产出来的生产资

[1] 卡尔·马克思：《资本论》第3卷，中共中央马克思恩格斯列宁斯大林著作编译局译，北京：人民出版社，1975年，第920页。

料的总和了,它是已经转化为资本的生产资料,并进入新的价值循环中。①马克思所言之资本即物质资本,能够使自身价值增值的价值额,是其最为重要且最为明显的本质特征。很显然,从社会资本的特性看,它并没有体现在任何有实体形态的"物"以及价值上,而是体现在以信任和规范为基础的社会网络上,以及社会规范的这些"非物"观念意识或关系内容上。这些无形的"契约"是"非物"观念意识或关系内容的集中体现,在很大程度上制约着处于社会关系中的人的行为,并构建着各具特征的关系结构。

第二,社会资本较之物质资本对社会经济生产活动的作用方式完全不同,并且各具特征。就物质资本而言,生产资料在生产过程中总是与劳动力要素有机结合,产生产品的价值和使用价值。因此,作为资本的生产资料和劳动力要素对物质产品的价值和使用价值的形成发挥了直接作用。值得注意的是,社会资本的运作并不需要有形的生产要素参与资本的生产,在机制上,社会资本总是通过影响社会主体之间的关系结构来影响他们对于物质资本的作用方式,由此更大限度地发挥社会主体和物质资本在价值创造中的作用。在设计场域,用户(或用户社群)就是一种社会资本,他们的需求会影响设计者对于设计问题的判断,进而体现在设计的思维路径和产品(服务)的形态上,但是这种影响相对物质资本来说较为间接,有时这种观念的传递需要经过长时间的设计迭代才能产生实质性的效果。此外,物质资本与社会资本相比,其收益的性质也会有一定的差别。一般而言,物质资本可以直接提升生产力,通过提升生产力水平又可以降低个别价值,当社会价值高于个别价值,两者之间的价值差就构成了超额剩余价值,而超额剩余价值在一定情况下便可以转化为超额利润。从表面看,社会资本并不像物质资本那样,可以通过优化生产力、提高劳动强度或延长劳动时间来获得价值收益。社会资本通过间接的方式作用于物质资本,然后以物质资本代言其在生产过程中的作用。值得注意的是,我们不能因为社会资本的这种非直接的作用方式,就对其对价值收益的促进作用进行否定,因为社会资本的价值创造力在今天一点也不逊色于物质资本,有的时候甚至还发挥着更为基础的作用。此外,社会资本的收益不是由社会资本的提供者所独享,通常这种收益总是为所有的使用者所共享,这也让社会资本的收益带有更广泛的社会意义。由于设计所造之"物"多是社会关系的体现,所以设计范畴的资源总以社会资本的形式存在。于是,如何创造

① 卡尔·马克思:《资本论》第 3 卷,中共中央马克思恩格斯列宁斯大林著作编译局译,北京:人民出版社,1975 年,第 353–355 页。

性地甄别、使用这些资源，就成为设计创新的关键。

第三，社会资本在属性上与物质资本有本质区别。社会资本的社会属性占主导地位，经济属性较弱且不明显；物质资本有很强的经济属性，而社会属性不明显。社会资本可以具体体现为一定范畴的社会信任、社会规范和社会网络。这些社会资本的形态其实都可以归结为人与人之间的关系形态。在这个层面上，社会资本带有比较明显的外部属性，这也是社会资本"公共性"的体现。如果从社会资本的视角来理解用户，那么用户这个概念并不是某个使用产品（服务）的人，也不是一群使用某件产品（服务）的人，而是一种在使用产品（服务）过程中建立起来的人与人之间的关系。其中包括设计师与产品（服务）使用者之间的关系，使用者与使用者之间的关系，以及使用者与产品（服务）利益相关者之间的关系。这些关系有时会体现为社会信任，有时也会显示为社会网络，有时还会形成相关的社会规范。无论这些关系的表现形式如何，都需要在一定的"公共领域"中运行，这便是设计"公共性"的体现。

在一定程度上，物质资本需要通过明确产权关系来消除其社会属性和外部性，这使得物质资本的内部性要明显强于外部性，而社会资本则相反。正是因为社会资本的外部性和社会属性过强，所以很难通过明确产权关系而内部化。这也是设计资源总遭遇到知识产权问题尴尬的本质原因。也是因为如此，投资社会资本的主体一般不是个人，而是群体化的组织，如政府机构或社会团体。只有通过这些主体的投资或规范管理，才能形成一定程度的产权关系共享。一般而言，社会规范可以由社会共同约定推行，也可以由行政机器制定执行。作为社会资本的基本形态，社会规范有正式和非正式之分，无论哪种社会规范，都需要由社会成员共同构建，共同遵守。认识到社会资本和物质资本之间的属性差别，对于明确设计造物活动中社会资本和物质资本的投资主体和收益归属，进而调动投资主体的积极性、主动性和创造性，都能发挥积极作用。

物质资本由于具有使用价值和价值，所以可以直接实现价值的增值。当然，社会资本也有价值体系也可以实现价值增值，但两者价值要素的构成方式却不尽一样。在设计范畴，物资资本和社会资本其实都具有使用价值，并在产品（服务）的设计、生产过程中共同发挥作用。但是物质资本所具有的使用价值体现为实物形式的资本品，并且物质资本使价值增值需要以一定的所有制形式下的制度安排为前提，由此才能让剩余价值转化为增值价值。正如所知，在私有制下，通过占有物质资本而获得的价值增值就是马克思所言的剩余价值，这也体现了物质资本为基础的私有制特征。

在生产过程中，借助制度安排的价值转移机制，物质资本转为产品的转移价值，而除产品转移价值之外的必要价值和剩余价值则通过对劳动力的使用达成。

社会资本中也包含各种价值类型。但是，与物质资本不同，这些价值并没有凝结在实体产品中。没有看得见摸得着的实体产品，我们如何理解社会资本的价值内涵？社会资本与物质资本的价值内涵区别在哪里？这些问题都是需要在实践中不断论证的。社会资本的构建需要成本，因为无论是社会信任、社会规范，还是社会网络的建立，都需要费用支持，这些费用有物化的部分，也有精力投入的部分。虽然社会资本并没有表现为实体，也不可能像物质资本那样，通过某种制度安排下的交换来获得高于成本价值的价值，即便如此，设计造物活动中的社会资本也可以创造收益。那这部分收益体现在哪里？社会资本发挥作用时物质资本的收益会高于没有社会资本发挥作用时物质资本的收益，而高出部分就是由社会资本所创造的收益。所以，在设计造物活动中，社会资本在一定的运作机制中，完全可以实现价值的增值。可以看到的是，社会资本所实现的价值增值其实是从与物质资本共同创造的价值收益中切分出来的，这与物质资本的价值增值方式有着明显的区别。虽然不能否认社会资本的价值体系中也包含剩余价值，但社会资本的价值增值并不依赖剩余价值的转化，其是由社会关系间接形成的。

凡是资本，均具有价值和实现价值增值的特性，借助对劳动价值和剩余价值的剖析，马克思认识到物质资本的价值机制。这一价值机制对社会资本也有一定的诠释意义，但需要注意的是，社会资本所有者并不具备像物质资本那样"配套"的制度安排，以确保他们可以名正言顺地占有价值增值。物质资本的所有权规定了其所有者享有对物质资本的占有权、使用权、收益权和处置权，在这些权利的规定下，他们可以将生产资料和劳动力价值进行转化，形成必要价值，也就是劳动本身的价值和通过使用劳动力而产生的价值增值，即剩余价值。物质资本的这种排他性决定了物质资本所有者可以独享由此产生的所有价值。在物质资本的价值运作机制中，必要价值由劳动者所有，而剩余价值则由物质资本的所有者无偿占有，通过这样的机制来实现物质资本的价值增值。相较起来，社会资本虽然也可以实现资本的价值增值，但由于外部性，资本占有者始终无法实现对价值增值的独享。在任何所有制形式下，社会资本的投资者均需要承担成本，而在获得价值增值收益之后，却需要和社会资本所有的使用者共享这份收益，这是社会资本的外部性决定的。当然，物质资本也有外部性，但是这

种外部性可以通过产权关系内部化来简单化归属,这样一来,所有者仍可实现对其价值增值的独享。需要指出的是,社会资本的外部性是无法通过产权界定的方式来实现内部化的,这是因为它以社会关系为基础,而社会关系的复杂性和所涉及主体的多样性,使得界定产权几乎不可能。

社会资本的外部性使得其具备了物质资本之外的属性,值得注意的是,外部性并不是社会资本较之物质资本的优势,在一些情况下,社会资本的外部性需要控制。例如,作为个体的设计师没有建立社会信任的意识,那么,其所处设计师团体也不可能建立较高的社会信任度。个人社会信任度是社会组织的社会信任度的基础,而个人社会信任度也会随着社会组织信任度的提升而得到承认。在设计活动中,设计师的诚信与责任,就是一种个体化的社会信任,只有建立起这样的责任意识,才会让整个行业拥有社会信任。然而,作为社会资本的一种表现形式,个人的社会信任度收益实际上不可能为个人所独享,如此,个人就会丧失投资社会信任这样的社会资本的积极性。没有个人社会信任的累积,社会组织的社会信任也就无从说起。在整体社会的社会资本结构中社会信任的缺失,其后果可想而知。由此可见,有针对性的制度安排尤为重要,通过制度明确社会资本的权益附属,使得造物活动的相关者有意识地承担起更多的建立社会信任的责任,这样的制度安排无疑将会带来"双赢"的局面。

正如所知,社会网络为个体的社会生活创造了场域空间。所以,良性的社会网络有助于最大限度发挥个体参与社会实践的主观能动性,并自觉为整个社会的发展做贡献。从某种意义上说,社会组织通过经验传承这样的方式帮助个体融入社会网络,社会媒介也可以通过信息的流转、分享来推动个体加入社会网络,而政府的制度安排可以优化社会网络的形态与效率,使得其得到有效拓展。因此,社会资本的壮大,需要社会组织、社会媒介和政府各司其职、发挥作用。值得注意的是,社会组织、社会媒介和政府的运作都需要成本,这些成本也构成了社会资本的成本价值,这也是社会资本的投资者需要面对的现实问题。不得不承认,社会网络形态的良性与否与效率的高低会直接关系社会经济的建设,并且会产生直接的效益,所以社会网络中的收益会直接体现在社会资本的价值增值中。由此可见,社会组织、社会媒介和政府都可以是社会网络收益的关键部分,并可以共享社会资本运作带来的价值增值。

值得注意的是,除了以上三个部分,社会主体也需要积极参与才能让社会资本有较好的发展态势。另外,在现实中,就特定的社会资本而言,其获利者和投资者之间的权益并不对称,并且这种状况并不利于社会资本的良性发展。一方面,社会资本的使用者无须付出就可以"合情合理"地

享受社会资本的红利,这就使得他们不珍惜社会资本,于是造成了社会资本流失和不当使用;另一方面,社会资本的投资者,其中包括社会个体、社会组织和政府机构,因为很难直接看到社会资本的投资回报,久而久之便会对社会资本的建设投入有所懈怠。为有效避免这种情况,需要健全相应的制度安排,优化社会资本建设的业务流程,减少社会资本外部性负面效应的影响;也需要明确社会资本的责任主体与范畴,进而加大社会资本建设与维护力度。的确,社会资本的发展离不开相应的制度安排。需要指出的是,资本在社会影响上总有两面性。这就意味着,社会资本也好,物质资本也好,都有积极或消极的作用。因此,我们需要有相应的制度安排,强化社会资本作用的积极面,并抑制其消极面。此外,社会资本在制度安排上难以把控的原因就在于其外部性,我们也没必要花大力气来应对这种难以把控的外部性,而是需要采用恰当的制度安排来强化外部性的积极作用,例如以伦理意识来疏导社会资本外部性消极作用就是一条重要途径。

客观上说,辩证看待社会资本对于设计美学批评来说有这样几个方面的意义:

首先,能够以社会宏观的视角看待设计活动中的物质资本和社会资本,有助于理解在设计活动中,作为主体的人的价值体系和作为客体的"物"的价值体系,从而对设计的发展方向给予引导。

其次,有助于以社会信任丰富设计范畴用户研究的理论内涵。通过关系的视角将用户视为社会网络的主体,以社会信任和社会规范来健全和完善设计的伦理,从而促进设计范畴社会资本的增值与共享。

再次,有助于进一步认识设计师作为、设计机构作为、社会组织作为以及政府作为的关系与边界,明晰相互的关系以及社会责任,为整个行业的可持续发展以及社会责任意识的形成提供理论基础。

最后,社会个体很难以一己之力来承担社会资本的供给职责,社会组织和政府机构也应该是社会资本建设与供给的主体力量。因此,需要建立设计范畴的价值共同体,形成面向社会资本建设与供给的社会组织。此外,政府层面也需有相应的制度安排,才能真正拓展设计造物范畴中的社会资本。

(二)资本化的用户信息行为

1. 用户相关的社会资本

我们知道,社会资本与人们在社会关系结构中的位置有关,并体现为

一种关系资源的集合,它可以为个人利益服务,也可以作为集体行动的依据。如前所述,用户是对产品(服务)使用过程中人与人之间关系的描述,这种社会关系会体现在一定的社会利益结构中,同时也可以作为一定集体行动的参照。因此在设计范畴,用户的信息行为其实就是一种颇具实际意义的社会资本。我们可以通过社会资本的视野,对用户的社会行为进行分析,由此来获得对于用户现实社会生活的真切理解。

用户相关的社会资本包括结构资本、关系资本和认知资本三种类型。

(1) 结构资本

这里所言"结构",其实是一种非正式的人际关系网络,可以分为"强关联"和"弱关联"两种类型。对于设计范畴的用户而言,互动是结构资本至关重要的构成机制,如果成员互动频繁,那么所形成的人际关系网络的密度就越大。所以,我们常常用"社会性交互"这个概念来诠释结构资本。在这个层面,社会性的信息交互对用户知识系统的形成有着重要的作用,通过信息交互,用户不单可以获得显性知识,同时也可以通过组织记忆获得隐性知识。在产品(服务)使用过程中,用户之间频繁的信息交互可以形成关联纽带,由此也会产生一种社群意识的归属感。从某种意义上说,互动不仅会让用户产生归属感,还会促使用户更加主动地参与和产品(服务)相关的信息活动,这主要是因为用户在互动的过程中产生了心理认同。客观上,互动频率、互动程度和互动环境都会显著影响用户对于与产品(服务)相关社群的归属感。

(2) 关系资本

信任是关系资本的基础,也是衡量关系资本的重要指标。就用户群落而言,依托不同的基础,信任划分为经济关联信任、信息流转信任和产品(服务)信任。客观上,信任决定着知识共享行为是否成立并产生实际效益。在设计范畴的关系资本中,信任往往是用户产生知识共享意愿的基础,在此基础上才能产生知识共享的行为。所以,在关系资本中,信任决定一切,其中包括对社群成员品质与能力的信任。对成员能力的信任,其实也代表了相信社群成员在某些方面的专业性,并相信他们有能力提供有价值的信息。在信任的基础上,用户满足自身的信息需求,从而提升他们参与社群活动的动力。对社群的信任表示用户认为社群成员真诚可信,并愿意与其共享资源,分享心得。值得注意的是,信任可以降低用户在社群中的焦虑情绪,但是也会有消极的部分,例如会降低用户的风险意识,比如说隐私风险。

（3）认同资本

认同资本表示提供共同解释的资源，可以用共同的语言与愿景来反映。一般而言，社群成员只有拥有共同语言，才能进行实际意义上的知识交换。有了共同语言，团队成员才能在交流中确定共同目标，才能形成一致的行为活动。共同的并具有一定特征的语言体系可以增强成员的归属感。在认同资本中，还有一个要素就是共同愿景，它体现为团队成员基于共同价值观的目标与渴望，在它的统摄下，团队成员才能形成合作，并在协作中创造价值。共同愿景的阐发通常需要以价值认同为基础，共同的价值观是社群的"灵魂"，也是社群共同奋斗的核心追求。通常来说，当我们以参与式设计方法进行设计活动时，往往会协同确定一个核心概念，并从这个概念出发来进行产品（服务）各环节的设计，那么这个概念所蕴含的便是社群意义的价值观。

2. 用户的信息行为

在信息社会，有三种十分典型的用户信息行为：一是互动，二是自我揭露，三是社群学习。这三种用户行为会在一定的社会连接中形成各种类型的社会资本。

就互动而言，我们可以将其分为人机互动与人际互动两类。其中人机互动是人与机器的互动，形成这种互动需要特定的"接口"。当用户触发"接口"，机器就会对用户的任务要求进行反馈，进而提供更为具体的功能界面来实现深层次的互动；人际互动是人与人之间借助信息媒介所进行的互动，在设计活动中，设计主体通过信息媒介形成信息交换，并在这种信息交换中分享感受，形成观念。在一定程度上，社会资本是人们借由互动汇集资源产生的，也可透过信息传递、社会规范、认知、责任、期望及道德基础建立，所以互动在很大程度上也有利于智能型资本的发展。

自我揭露是信息社会较为典型的用户信息行为，此用户行为包括四个层面的意义，一是自我揭露的意图，二是自我揭露的数量与深度，三是自我揭露的正负两面性，四是自我揭露的诚实性。其中，自我揭露的意图是人们透露自身信息的意愿和对这种意愿强烈程度的衡量；自我揭露的数量与深度是人们透露自身信息的数量及这些信息反映他们内心世界或隐私的程度；自我揭露的正负两面性代表人们所透露的自身信息是积极或消极的；自我揭露的诚实性代表人们愿意透露的自身信息是否是他们内心真实的想法。使用网络媒介时，一些人会热衷于分享自我的感受与心情，他们拥有较多的"在线"朋友，并且对"在线"人际关系的满意程度较高，他们是

高度自我揭露的人。一般而言，自我揭露行为越频繁、自我揭露话题往往也会越深入，这样的"在线"方式的沟通给人的真实感就越高，由此产生的实际价值就会越明显。值得一提的是，自我揭露的行为在一定程度上可以让人们获得更多的社会支持，也可以减少因为缺少沟通所造成的冲突与误解。

社群学习也是一种较为典型的用户信息行为，其模式主要有两个环节：一是满足内部成员需求，二是通过满足内部成员的需求进而产生价值并向外延伸。在第一个环节中，通过广泛的沟通发现存在于内部的具有价值意义的需求，致力于达成这些需求，让用户发现社群归属的价值，并从"认同感"来创造对外辐射的价值。另一方面，通过改善社群学习的环境条件，让用户从"认同"到"归属"，并让社群心理的变化产生价值增值效应，进而达成外拓。因此，用户的认同感与归属感对于社群学习来说十分重要。用户在社群学习中可以建立强有力的社会关系纽带，并通过时效性的信息交互提升对社群的情感依附，进而提升其社群学习的积极性。社群学习作为一种新兴的引导用户行为的模式，已经有了诸多尝试。对用户的社群学习行为进行有效的挖掘，不但有助于设计创新，也有助于产品（服务）的迭代优化，同时也为以社群方式理解用户提供现实依据。

四、作为"命定之物"的用户

"具体—抽象—抽象"作为后现代设计思维的视觉表征路径，预示着一个意义终结的"物"，这个"物"便是鲍德里亚"命定策略"下带有宿命色彩的虚物，也是仿真之物。它完全脱离了物的功能属性，不具备符号意义，也无辩证意味。在被安上命定（fatal）前缀之后，"物"开始主宰一切。鲍德里亚在对"命定之物"做解释时，给出了一个极具"体验"色彩的公式，即"比×更×"①。例如，比漂亮更漂亮，比真实更真实。"命定之物"在一定程度上重组了设计活动中看与被看的视觉关系，从而显现出一种新的视觉性。在消费逻辑和技术幻象中，各种各样的"物"通过名曰"设计"的活动，参照"用户"被制造出来，设计从造"物"行为转为造"像"行为，而"用户"这一设计活动的核心概念，逐渐褪去了其主体性，

① Jean Baudrillard, *Fatal Strategies* (London: Pluto Press, 1990), p. 9.

由使用过程中的"人",或"人"与"人"之间的关系,转变成为光影迷离的媒介镜像中一种类似"先验图式"的虚物。

(一) 消费逻辑中的"用户"

信息社会的消费逻辑是有关"物"的流通逻辑,这里,"物"承载着信息,或者其本身即信息,所以其流通并非像货币那样周转,而是意义和快感的信息的传播。在这个过程中,大众通过意义和快感的生产进行信息层面的自我消费,同时扮演着生产者和消费者的双重角色,并形成"大众—意义/快感—大众"的典型路径,这是当今社会颇具代表性的信息化的消费逻辑。它几乎控制了一切"物"和有关"物"的活动,设计当然也被裹挟其中。在一定程度上,信息化的消费逻辑抹煞了设计与传媒的界限,让"用户"与"大众"完全地重叠起来。在"用户—意义/快感—用户"的翻版路径中,设计思维所指向的"物"由"可见"变为"不可见",需求和欲望被混为一谈。那些颠覆快感的设计,空壳化了无意义的快乐,那些忽视客观需求、不断寻求欲望满足的形态,已勾勒出了当今社会众多设计活动真实的意图。

在功能设计中,用户需求往往是设计考量的第一要素,它代表了人客观而普遍的需要,是设计活动需要达成的第一要务。而在消费取向的设计中,欲望则是衡量"用户"合理性的唯一标准,它指明了具体所需之"物"的符号意义。这种以"用户"为名的设计思维,其实是一种被商业概念绑架的造"物"思维,它通过时尚之"物"的幻象构建起一个虚妄化的主体意识,用户成了醉心于幻象的"用户",而造物实践则深陷拜物教的囹圄,不能自拔。

客观上,"物"的消费逻辑不但决定着设计活动的"形而上",同时也左右着设计活动的"形而下"。如果在海德格尔(Martin Heidegger)的理论中还有"存在"和"存在者"的差别,那么在鲍德里亚的"命定策略"里,这种差别已完全消失。被消费逻辑俘虏的设计已将"物"与"物的实在性"完全剔除,剩下的只是一个貌似与"物"有着密切关系的"用户"。在这里,无论是"物"还是"用户",其实都已经成了可供消费的幻象。在设计思维的视觉转向中,设计活动所产生的"物"成了"心中之物","物"的确定性不过是"心中之物"的仿真,而"用户"也不过是"心中之物"的替身或是传播的噱头。鲍德里亚在解构法国蓬皮杜文化艺术中心(图2-5)的建筑形制时曾提到,物的内外结构共同构成了沉默的"物",

第 2 章　用户："真实"或"拟像"的存在

或者是无可命名的东西(thing)。① 那座被称为艺术中心的建筑，所有供电、供水、供暖、通风的管道统统暴露在外，这种"翻肠倒肚"式的建筑形式，与现代建筑设计的功能主义完全背离，人们在功能模糊的语境中已弄不清楚这座建筑的真实用途。② 一批批"参观者"被吸引进去，一批批"大众"被输送出来。"用户"在消费"文化信息"的同时，被传媒彻底改造成了"大众"，而这些"大众"对功能的实质需求已全然麻木。

图 2-5　乔治·蓬皮杜文化艺术中心（1969 年）　　伦佐·皮亚诺、理查德·罗杰斯

（二）技术幻觉：走向"无"的"用户"

媒介技术催动设计活动，通过视觉话语的生产、流通和接受，作用于社会及其主体，使他们日益抽象化。虽然，媒介技术是设计思维视觉转向

① Jean Baudrillard, *Simulacra and Simulation* (Michigan: The University of Michigan Press, 1994), p. 61.
② Jean Baudrillard, *Simulacra and Simulation* (Michigan: The University of Michigan Press, 1994), pp. 68-72.

105

背后隐藏的一条重要线索，但技术决定论却不足以描述设计活动中视觉性弥散的信息现象与表征。事实上，设计思维的视觉转向是信息主义语境中消费和技术共谋的结果。

无可否认，技术一直都是设计思维的重要组成部分。代表用户需求（欲望）的可见之"物"是"技术装置"，设计所造之"物"是"技术装置"，就连设计方法在如今也成了"技术装置"。"技术装置"是信息主义设计的事实主体。如果没有工业革命到信息革命的技术变革，我们周遭的"物"和"物"的价值就不会有如此深刻的变化，而这场技术变革也是设计造物思维走向"视觉"的幕后推手。

设计思维通过"技术装置"实现其视觉性。在设计活动中，对于信息技术的怀疑、信任乃至崇拜导致了设计的物性观念从实趋虚。在技术的推波助澜下，无穷无尽的"拟像"以及无穷无尽的"超真实"，在"设计"这台机器中以流水线的方式输出，有关功能的信仰淹没在了对功能的无边欲求之中。设计的"物"成了有关技术的标榜，而在技术"景观"中，物性为视觉性所取代。鲍德里亚在《消失的技法》中曾做过一组有趣的类比——"摄影是现代的驱妖术。原始社会有面具，资产阶级社会有镜子，我们有影像"。在这个类比中，面具、镜子和影像其实都是"驱妖"的"技术装置"，而"妖"即"物"自身。"物"依靠"技术装置"来制造幻觉，其间"物"因无人关注而消失。之后，鲍德里亚又进一步分析："我们认为通过技术可以随心所欲地支配世界。然而，其实是世界这一边通过技术向我们强调它的存在。这个主客体关系的反转发挥着惊人的、不可轻视的作用。"[①] 就像"消失的技法"那样，设计作为"技术装置"的缔造活动，其本身即炫耀技术的存在。如果说在包豪斯时期，人们对于设计活动本身还存在某种超验性的猜测是因为当时的设计还是少数人独享的特权，那么在信息社会"技术祛魅"之后，沉湎于技术的设计思维已完全消泯了设计主、客体的界线，致使设计成为一种彻底的"民主化"行为，"共同创造"因而成为信息社会设计行为的显性表征。于是，设计开始以技术方式成为仿制的仿制。在某种程度上，技术用时髦主义彻底磨灭了造物行为的价值初衷，而景观化的"共同创造"则名正言顺地成为设计思维的主流模式。在传媒技术的深度介入后，技术的幻觉最终成为意义的幻觉。

从工业社会到信息社会，"用户"这个设计范畴举足轻重的概念经历了

[①] 让·鲍德里亚：《消失的技法》，载罗岗、顾铮主编《视觉文化读本》，桂林：广西师范大学出版社，2003年，第76页。

从"人"到"幻象"的戏剧化历程。"用户"之"人"的阶段体现为各种有关人性基质的探索。"自然人"让造型更加方便实用,"社会人"让产品(服务)具备更多的社会价值与意义,关于设计价值观的追求开始体现群体的意愿,由此也形成了"现代—后现代"主义的设计体系。不得不承认,包豪斯是将设计"关于人"的风格推向巅峰的浓墨重彩的一笔,精英设计师们不但造出了经典的"物",也造出了有关造物行为的风格观念。不过,当经典成为"执念",对于风格的热忱便会不可避免地走向样式,此时的"用户"即成了一种诠释样式的"经验"。进入信息社会后,"人"的信息属性逐渐从技术的迷雾中清晰化,作为"信息人"的"用户"让设计造物有了各种令人兴奋不已的可能。我们曾经唏嘘不已的难以琢磨的用户喜好变得如此唾手可得,只要有足够"大"的数据和足够"灵"的算法,就可以轻松把握用户的需求,即使我们从未与用户进行过任何实质性的沟通。的确,"信息人"让"用户"从样式设计的桎梏中挣脱出来,设计开始走向彻底的民主化。完成一个设计只需要一个数据描绘的用户模型,我们就能有的放矢,达成所愿。在大数据、算法这样的技术概念的裹挟下,"用户"不但可以成为设计的资源,甚至可以远程参与设计,设计师的地位开始出现某种不可预知的动摇。不管这种"用户主义"的设计民主是不是一种噱头,此时的"用户"已不是一个单纯的"人"的概念,而成为一种与技术深度融合的社会资本。追求经济利益是资本的基本属性,如果设计造物的目标仅是市场效果和经济利益,其结果可想而知。在为技术狂欢的今天,用户是设计活动中事实缺席的"主体",不仅被消费逻辑绑架,同时也被技术逻辑所束缚。正是因为如此,重拾设计造物有关"人性"的追求变得如此重要,这也正是走向信息主义的设计美学批评需要解决的主体认知问题。

第 3 章

反思：认知的经验与超经验

一、反思的基点

（一）反思的哲学基础

在现代哲学的理论体系中，反思是批判性理论框架的基础，而批判性理论的根源则是启蒙哲学。自霍克海默（Max Horkheimer）和阿多诺（Theodor W. Adorno）引出"启蒙自我摧毁"[①]概念以来，关于启蒙的问题就一直在后现代主义浪潮中居于风口浪尖的位置。门德尔松（Moses Mendelssohn）和康德在面对"启蒙"的概念定义时，都提到了"理智"和"智慧"。这两个概念都有鲜明的主体性，结合汉语中"启蒙"一词的直接意思，即"去蔽、解蔽、使……摆脱蒙昧"，可以让我们对现代哲学中的"启蒙"概念有一个基础性的认识。"启蒙"其实就是运用理性和智慧去面对世界的过程，"启蒙"的最终指向并不是引导者，而是自我规定的认知论主体和批判性主体。所以，启蒙其实是一种通过反思来获得新知的过程。

在哲学史上，作为群体性反思的运动，启蒙批判主要有三条路线：第一条路线是文化传统启蒙与理性启蒙之间的对抗，这其实是关于启蒙的源头之争。第二条路线是对"启蒙与主体性关系"的论证，该话语的主体关注启蒙过程中主体性是如何确立起来的。第三条路线是对"启蒙与自主性关系"的论证，这里的自主性诉诸独立思考、道德自由、反对强制的微观权力。这三条路线在很大程度上确定了批判性反思的三大传统。这三大传统虽然角度各异，但都反对权威理论对认知观和实践观的强权，认为人作

[①] 马克斯·霍克海默、西奥多·阿道尔诺（即阿多诺）：《启蒙辩证法：哲学断片》，渠敬东、曹卫东译，上海：上海人民出版社，2003年，第1-49页。

为主体应通过自在和自觉去感知和体验这个世界，并在这个过程中实现自我诠释。

由启蒙批判的理论框架我们可以凝练出与设计相关的批判性反思的三个基础性问题。

其一，是基于价值的反思还是基于目的的反思？理性作为人类具有的依据所掌握的知识和法则进行各种活动的意志和能力，其工具特质明显。所以，现代性理论架构中的理性总是借由实验、实证等客观方法形成在解决实际问题时的策略，这其实就是典型的工具理性，它在本质上与价值无涉。自工业革命起，以目的为驱动的设计造物活动，成为现代主义设计的一大传统。所以现代主义设计一般都不关注方法，而只关注目的。方法是包裹在"黑盒子里的精英特权"，而目的则显而易见，是可以衡量的。这种目的主导下的"效率优先论"在工业社会初期曾发挥十分积极的作用。一件产品是否能够准确达成使用的目的，则最终决定了这件产品的价值。于是，"物"的工具价值被无限放大，而"物"对于使用者的意义仅仅在于"是否好用"而已。由于脱离了文化、情感和人际关系的描述，这些"极简"的功能化产品显得如此冰冷而缺乏生活趣味。设计的目的最终还是需要以价值理性来进行研判，脱离价值理性的工具理性会失去其主体意义。

其二，是关注主体间性还是关注主体性？从事设计活动的主体，不单是具有认知能力的主体，同时也是包含社会交往与活动的实践主体。设计造物活动不是孤芳自赏的自我发现，而是需要在与人互动中实现共有的价值。这就需要注重人际互动中的主体间性，并对"他人"的意图有合理的推测与判定。在拉康看来，主体总是在其自身存在结构中，被"他性"所界定、激活，而"他性"便是他所言的主体间性。从海德格尔开始，主体间性在很大程度上就具备本体论意义，这样的主体间性的依据就在于生存本身。从某种意义上说，生存并不强调主客二分，它通过对客体的征服来实现对主体的建构。对于社会性生存而言，其是主体间依托某种关系的共存，如果一定要二分的话，即是"我"主体与"对象"主体之分，并且两者始终都在某种信息的互动中。需要指出的是，这种互动其实并未缺失客体，客体是主体之间关系的介质，它与主体是间接关系，也就是说，在主体与客体之间存在着主体间性，而文化、语言等其实都是主体间性的派生物，所以在设计活动这样的社会实践中，主体间性比主体性要更为根本。在设计造物活动中存在着两种行为，一种是交往行为，另外一种是工具行为，交往行为是主体间性的，而工具行为则是主体性的。要推动实践意识和效果的前行，交往行为是关键，因为"物"也好，"工具"也好，其实都是为

改善社会关系服务的。

其三，是个体的反思还是群体的反思？在如今的社会化媒体中，常常充斥着大量的、琐碎的生活记录，人们越来越在乎"自我"的情绪，于是越来越"自我"的宣泄就会导致各种伦理问题。个体的反思追求的往往是"自由"，而群体的反思总是"秩序"取向的，个体在向"自由"的进发中发现其主体性，而群体则在反思中获得对主体间性的总体认识。个体的反思常常需要以道德为启蒙旨趣，这是追求主体性的原则，其中也包含了对个体自由与共同秩序的筹划。由此可见，个体的反思与群体的反思其实是浑然一体的，丧失其一，必失全部。个体的反思与群体的反思需要有共同意识，这其实是实现"启蒙"的普遍原则，即与他人一起思考才能最有效地达成启蒙。在《判断力批判》中，这个原则有较为明确的表述。① 首先，一个人需要自己进行独立思考，这是一个没有偏见的人的准则；其次，以他人的观点来思考，这是一个心胸开阔者的准则；最后，总是一致地进行思考，这是共同意识的思想准则。康德将第一个准则称为知性准则；第二准则呈现出开放性特征，康德称之为判断力准则；第三个准则面向的是一个共同体，这是理性准则。这三个准则描述了反思过程中个人与群体之间的关系，同时也概括了设计这样的社会实践形成反思性设计需要遵循的方法路径。

综上所述，批判性反思在人类认识周遭事物和不断进化的主体间性关系中发挥了举足轻重的作用。作为人类有意识地进行价值选择的工具，批判性反思帮助我们将设计的经验提升至设计伦理的范畴，并使我们有意识地去遵循和倡导，由此也开拓出一种新的经验视野。由此，我们才能不断地跃出当前的藩篱，一次又一次认识不断变化的世界。反思是设计范畴建立伦理秩序的一种途径，其中包含了态度，也包含了能动实践的行为。

（二）公共性：设计伦理意向的"应然"

伦理作为人类社会形成、稳定、发展的基础，诸多人类实践活动在发生之初就与之关联，由此形成价值观，也形成林林总总的方法路径。因此，伦理是推动实践前行的无形力量。正如所知，设计的本质是一种价值判断主导的形态转化过程。在这个创造力实践中，人的内在伦理意向会在设计中被物化，并呈现于功能意义的产品中。因此，设计所造之"物"与人际

① 康德：《判断力批判》上卷，宗白华译，北京：商务印书馆，1964年，第138–140页。

道德之间的价值归属问题是设计伦理的焦点话题。

进入信息社会后,各种信息化的表征让相关实践行为的伦理意向得到了前所未有的关注。尤其是互联网语境下对"公共性"的探讨,逐渐成为相关伦理议题的焦点。一般而言,伦理体现为某种有尺度的道德关系。虽然关于"公共性"的探讨,学界莫衷一是,但就其伦理价值而言,已有了基本共识,即尺度意义和作为公民社会的道德范式。据此,我们可以将"公共性"视为一种公共理性的伦理意向,用于指引设计实践,同时也可以利用"公共性"对造物过程中的"人性"问题进行深度审思。设计范畴的"公共性"其实是设计在人的"生理尺度""心理尺度"之外的一种道德"律",其中包含公共价值理性的"自律"与"他律",同时也包含与此相关的一切认知与行动。也正是这个道德"律"的存在,设计才能成为一种负载价值的社会实践。

就设计而言,"公共性"可理解为差异性视点评判下对产品(服务)的公共价值所形成的共识。这种共识基于开放、对话和公众舆论,并着眼于"物"形态的社会意义。它不单体现为"公共性"为伦理意向的设计"前思维",同时也体现为"物"的形态、功能及所有相关的预设与规划。可以说,"公共性"让设计的伦理具体化,它勾勒出公民社会关于产品(服务)形态的"共同体想象",并指引了一条通往"应然"世界的路径。在这个层面上,"公共性"体现的道德关系不仅是设计的认识问题,同时也是行动问题。

但凡伦理议题,总会提到"应然"。"应然"是一种体现伦理意向的结构性词汇,它一方面暗含了对"实然"的批判,另一方面也在顺应道德"律"的基础上指出了实践的方向。"应然"意味着以怎样的价值理性去平衡已经出现的问题。在这个意义上,设计伦理意向的"应然"似乎有别于"动机论"和"效果论"两种典型的伦理评价思维,它是一个围绕设计主体,紧扣设计流程,并伴随一系列价值判断的过程,其目的在于构建一种德性的设计思维范式。较之"动机论"和"效果论",这种"实践主义"的伦理意识显然可以让设计伦理的相关思考走向与现实世界紧密相关的行动,从而避免"浪漫乌托邦式"的道德说教。

设计范畴伦理意向的"应然"至少包含四层"公共性"的含义。

其一,设计主体的社群意识。互联网时代,社群是一种体现公民社会特质的社会资本,同时也是设计重要的"用户资源"。社群意识有效避免了"以用户为中心的设计"(user-centered design,UCD)主导的设计方法在伦理意向上可能存在的偏差,在明确设计师价值中立的协调职责基础上,较好地平衡了设计主体之间的关系。

其二,设计过程的对话意识。设计不是社会精英独享的话语特权,其

中应包含一系列平等、开放、共享的公众参与机制，并依据社会化网络中符合公共理性规范的人际关系法则，经由引导性沟通，实现从"人机和谐"到"人际和谐"的价值转变。

其三，设计评估的价值理性。把社会意义的价值批判作为设计决策的依据，并将"公共性"的考量纳入设计的评估机制，注重但不局限于信息的传播效率，避免以功能理性一概而论地解决设计中的问题。

其四，设计伦理教育的实效性。避免脱离实践的伦理说教，在教学中将"公共性"的"理"与"技"相融合，用情境关联的方式解构设计伦理问题的复杂性，避免"只说不做"或无实际意义的理论拔高。

达成设计伦理意向的"应然"，有两条实际进路：一条是"自律"之外的行为限定，另一条是"他律"之外的责任反思。这两条实际进路不仅指向了功能范畴人与人、人与自然的关系，同时也指向了人与社会（社群）之间的关系，由此可以让"公共性"成为设计"先行具有"并贯穿始终的伦理规范，并可在实践层面对设计的伦理意向进行动态斧正。

（三）"自律"之外的行为限定：设计伦理的公共性规范

正如所知，"吃"是一种颇具文化意味的人类行为，如何"聚而食之"，是研究一定区域伦理关系十分有参照价值的素材。就西餐而言，在我们熟悉的刀与叉之外，还有一件至关重要的东西，即置于餐盘之下的餐垫（place mat，图3-1）。从其英文的字面意义，我们不难理解它的实际作用——它优雅地限定了进食时每一个人的活动范围，同时也折射出西方文化中十分典型的"领地意识"——平等、独立和有前提的个人自由。其实，中国的八仙桌（图3-1）也有类似的伦理结构，即划分四方位置的桌沿。无论是餐垫还是八仙桌，都可说明这样一个事实，即行为限定在不同文化中对于形成稳定的道德关系有潜移默化的作用。在这个意义上，即使是"自律"，也需要有一个限定，这个限定会让"自律"保持预定的轨迹并具实效性。需要指出的是，"自律"之外的行为限定虽有一定程度上的权威性和约束性，但并没有过于明显的强制力。这种道德"律"是一种关于规范的共识，主要用于委婉地提示和柔性地引导，其理论前设是一般性道德经验的普世价值观，如"是"与"非"、"好"与"坏"等这些关于规范的共识，往往不需要额外的说教。其实，面对伦理问题，绝大多数人都能做出符合常理的判断，但由于各种内在因素或外界影响，在付诸行动时却南辕北辙，在这个时候进行必要的行为限定，并循循善诱，就有可能起到相应的正面作用。

图 3-1　餐垫和八仙桌

需要指出的是，行为限定应体现对文化的尊重。再回到餐垫和八仙桌，我们会发现两者在共性之外也有较大的区别。体现在结构上，西餐的餐垫具有完整的独立结构，且边界清晰规整；八仙桌虽具有均衡划分四方位置的"线"，每一方位可坐两人，但方位"线"之内，人与人之间的界限却是模糊的，如此结构十分贴切地描述了中国文化"和"的内在意义，这与西方文化中的"个人领地"意识可谓迥然不同。由此我们不难看出：任何行为限定都需要参照并尊重文化传统。

不得不承认，信息技术的发展极大地便利了产品（服务）的设计，但同时也为作品的产权保护带来了诸多挑战。长久以来，我们总以狭义的方式去理解设计的实貌，以至于总将一些能体现设计伦理意向的关键环节排除于设计思考之外，例如"作品的产权意识与保护"就是这样一个经常被忽略的重要环节，由此造成的"短板"让我们一直羞于言说。如果说中国的设计师缺乏知识产权意识，也不尽然，在过去的努力中，我们明白了伦理"自律"的重要性。但仅此"自律"显然不够，在消费社会中，人性往往都会承受各种诱惑的锤炼，所以在"自律"之外构建共识性的行为限定也十分重要，它不仅可以加固人性"自律"的"堤坝"，同时可以让行业的伦理形态更为完整。

共识性的行为限定的一个典型例子就是"知识共享"（Creative Commons，CC；图 3-2）。CC 是推动知识产权意识的非营利组织，也是一种颇有时代特质的著作权授权方式。通过 CC 授权，创作者可以提升作品在互联网中的流通性和可及性，CC 为人们提供创意资源共享的行为框架和约定，以此为

出发点寻找适当的法律，以确保作品知识产权在流通中得以体现。值得注意的是，这一组织对创意作品的授权方式就是基于互联网上针对创意作品的共识性限定。一般而言，设计作品所涉及的著作权要么"保留所有权利"，要么"不保留任何权利"，这种权利属性的极端化，显然有悖互联网世界的"共享"精神。"知识共享"则是在"共享"精神的指引

图 3-2　CC 的四种核心权力和六种协议组合

下，发现一种弹性并相对宽松的著作权方式，使得创意产品的设计者可以在"保留部分权力"的伦理实践中，在互联网上分享自己的创作。"知识共享"在内容上保留了几种涉及版权的核心权利或权利组合，是一种相对宽松的产权协议。

　　署名（attribution，BY）：必须署原作者名。
　　非商业用途（noncommercial，NC）：必须为非营利性用途。
　　禁止演绎（no derivative works，ND）：必须保证原作原样。
　　相同方式共享（share alike，SA）：允许二次创作，但必须使用相同的版权协议发布。

　　除此之外，CC 版权协议还包括六种协议组合。

　　署名（BY）。
　　署名（BY）—相同方式共享（SA）。
　　署名（BY）—禁止演绎（ND）。
　　署名（BY）—非商业性使用（NC）。
　　署名（BY）—非商业性使用（NC）—相同方式共享（SA）。
　　署名（BY）—非商业性使用（NC）—禁止演绎（ND）。

　　借助以上方式，产品（服务）的使用者可以清楚地知道作品版权的使

用范围，从而避免侵犯对方权利，合理合法地共享作品资源。同时，CC 也提供了描述协议的 RDF/XML 诠释资料，以利于采用技术的方式自动追踪定位。以尊重互联网精神为前提，"知识共享"能够在一定程度上让我们合乎规范、平等地分享创意产品（服务），同时也促成"权限文化"更加开放合理地传播。

整体而言，"自律"之外的行为限定是以公共理性为基础的设计传播规范化的过程。其中，设计师"自律"的实质内容通过公众舆论的评判成为一种指导性的共识，并体现于对"实然"即现实问题的改造。在这个意义上，行为限定是一种有关设计实践的道德行动，它与"自律"所包含的道德认识和情感相互联系，相互促进。所以，设计伦理其"公共性"规范的构建其实是伦理"自律"的外化，并对社会风气有实质性的影响。一方面"自律"为行为限定提供观念上的引导，另一方面也巩固并发展了"自律"的实质内容。

（四）"他律"之外的责任反思：设计伦理的公共性意识

作为一种设计主体的意识，"公共性"的伦理意向是一种关于责任的反思。这种责任反思首先体现为设计师在设计活动中对伦理因素的主动"关注"，并见之于一系列价值判断和对设计思路的开拓；其次，责任反思并非独善其事，而是将更广泛的社会关怀纳入设计思考，尤其是对"人"的社会本质的重视。此外，责任反思强调任何关乎设计主体功能的"物"都有社会属性，因此，"造"和"用"都应担负相应的社会责任。在这个意义上，责任反思一方面反映了设计者对自然规律、社会现象、文化观念这些外在认知的敏感程度，另一方面也体现了设计者将觉察到的外在认知融入设计活动的能力。

一直以来，我们都热衷于讴歌伦理意识的高尚，并对中国传统文化中一些朴素的哲学观进行乐此不疲的诗性解读，以至于让一些设计伦理议题的思考应景附会，空泛而无所依。责任反思作为"他律"之外重要的实践进路，不单是一种对外界事物的"感悟"，更是一种"感悟"的行动外化，即公共性意识的构建过程。这就意味着以信息生态的视野重新理解传统的造物观念，并促成技术与人文的深度对话。

一直以来，设计都高度崇尚"技术理性"。在"技术理性"的框架内，设计师的角色更像是"信息处理器"——定义各种不清晰和非结构化的问题，并不断优化问题的求解过程。例如，在可用性研究中，设计师总是试

图给各种可能性套上"救生圈",力图让产品(服务)的功能预设万无一失。为了准确界定问题,"技术理性"高度重视设计的目标,并将优化理论和自然科学中的定律视为其依存的模型。这种纯正的客观思维会让许多问题迎刃而解,但当外界信息环境高度复杂,并对目标系统形成干扰时,"技术理性"主导的设计过程就会因为无法有效梳理各种不确定性而陷入进退维谷的僵局。例如,如何缓解人在信息情境下产品(服务)适应的焦虑,是我们在设计时需要面对的现实问题。"信息焦虑"作为一种时代的"顽疾",其诱因十分复杂,如产品(服务)的快速迭代使得其使用周期急剧萎缩;社会交往的高度虚拟化使得自我封闭和离群索居的现象普遍化;技术的高度发展加剧了海量信息与人的认知局限之间的矛盾;等等。面对如此复杂的人文问题,"技术理性"显然无法逐一框定,此时就需要一个基于情境的反思,帮助我们以设计主体的姿态去认清符合价值理性的目标,并寻求达成目标的途径。这其实是一种情境化的行为,强调真实情境下对体验和设计过程社会视角的审视,并以群体性创造的方式去应对各种现实问题。

图3-3所示是一款植物环保凳的设计,它的灵感来源于设计师在童年时期对海藻的记忆。每年都会有大量的海藻被冲到岸边,形成丑陋的"棕色毯子"。可以想象,来这里旅游的人们希望看到的肯定不是眼前这番景象。为了提升旅游的人气,相关部门会支付高成本的费用,将这些海藻运送到垃圾填埋场进行处理。通过对情境的反思,设计师考虑利用海藻这种天然资源,并萌发了设计一款"海藻凳子"的构想。通过有偿向当地居民收购这种海藻,处理开发成一种基于海藻纤维增强的生态塑料用于凳子的设计。由于这种材料质量轻且耐用,可降解也可循环使用,所以呈现出良好

图3-3 海藻凳子(2017年) Carolin Peitsch

的有机品质。如果对深浅不一的海藻进行分类,还可以制作出颜色不同的凳面,由此也可体现出一定的风格调性。

客观上,责任反思作为一种"公共性"的设计伦理意识,包含了自发性的行动与价值判断,以及在实践中不断积累认识并将认识内化到行动中的过程。虽然这种蕴含在行动中的隐性部分很难描述,但其效果却十分明显。在现实层面,责任反思与设计的流程高度吻合,并让设计伦理的实际意义得以凸显。其实服务设计就是这样一个以责任反思为主线的设计思维过程,其中贯穿了一系列以"公共性"为价值基础的度量与审视,主要体现在:首先,服务设计的过程是由一系列对话组成的,在对话中理解用户的真实体验,并对体验的社会属性进行价值评判。其次,服务设计的过程也见于一系列多维度的情境思考和动态的行为调试,让产品(服务)的设计体现出"行动中认知"的特性。最后,服务设计还是一种基于社群自我价值实现的过程,这使得产品(服务)的设计成为一种基于体验的平等开放的"共同创造"过程。

服务设计总是致力于解决寻常生活中那些看似琐碎但又十分重要的事情。例如,在生活中与药品打交道往往比小毛病本身更麻烦,人们需要到药店购买药品,需要留心药品的生产日期,每种药又有各自的服用要求和适应证,这些琐碎但又十分重要的事情,稍不注意就可能造成严重的后果。一家叫 PillPack 的线上药店服务希望让整个体验更加简单。PillPack 致力于建立一个处方药送货到家的系统(图 3-4),让整个过程变得更省心。他们与 IDEO 设计公司合作,携手改善产品(服务)。通过三个月的驻地设计调研,设计团队将设计重心放在了让 PillPack 与用户所有的互动接触都简单直接、安心可靠上,不论是线上的注册、购买服务,还是日常的产品使用,都

图 3-4　PillPack 的处方药到家系统 IDEO(2014 年)

需要体现出 PillPack 的责任意识和对用户无微不至的关怀。经过完善后的 PillPack 服务流程是这样的：PillPack 的药剂师从医生处获得处方，之后药剂师会依据处方配药，然后依据药品类别和用户个人的服用剂量整理为独立的小包装，每个包装上也会附上用药指导，这些干净清爽的独立小包装上有日期和时间标签，直接配送到用户家里。与此同时，用户还会收到一个可供两周用药量的分药盒，用户可以依据盒子上的图片提示，把每天需要用的药剂（片）装到分药盒独立的小隔中。此外，PillPack 的药店在任何时间都可通过电话或邮件来回复问题，满足用户关于药品的咨询需求。

总之，在服务设计这种设计思维的范式中，我们可以看到伦理意识方法化的可能，尤其是基于责任意识的反思也可以成为设计方法探索的重要途径。

（五）设计伦理的终极指向

无论是"自律"还是"他律"，其最终指向都会聚焦于对"人"的价值评判。在这里，"人"是社会意义的复合体，与真实世界的生活境域紧密关联。因此，对"人"的价值定义决定设计的伦理意向，同时也决定设计的社会职能。在这个伦理实践活动中，"人"的伦理意向会先于产品（服务）的形态，具有先在性，而设计的伦理意向与产品（服务）的结构同时发生，同时存在，并直接映射"人"的伦理意向。

在前工业时代，人与世界的联系是简单的"物"。这些"物"越是在人类文明的早期，所包含的精神力量就越强大。图3-5所示是良渚时期的玉琮以及上面的"神人兽面像"。像这样刻有"神徽"图案的玉器在人类文明的早期是用来跟神明沟通的重要介质，那时的人们都笃信这样的器具包含超自然的神力，通过对这些"物"的崇拜，精神信仰具象化了。这种"物"构筑

图3-5　良渚玉琮以及上面的"神人兽面像"

的信仰体系，犹如一张柔软而巨大的毯子，帮助人类抵御寒冷和恐惧，而这些"物"所映射出的人与世界的紧密关系，在时代的变迁中，其意义也越发隽永。在"物"的所有价值中，实用性无疑是非常重要的，因为它指向最为实际的需求，除此之外，美观的外表、舒适的体验、安全的保障、社群关系的改善、自我价值彰显……都十分重要，这些价值的标准最终都由"善"来统摄。"善"体现了良好的秩序与和谐的关系，由此也构成了关于"物"伦理的结构。所以，设计的伦理通常包含两个层面：一是价值取向的理性，其中也包括科学和公共意志；二是行为属性的道德，其中包括文化的意义。这两个层面伦理的实现都与"物"的形态和对人—人、人—环境、人—社会关系阐述的方式有着紧密的关联。

从本质上看，设计伦理探讨的是"物"应以怎样的形态表述，或是改善人—人、人—环境、人—社会之间的关系。在前工业时代，人类总是努力去适应这些关系，在"顺应"为主导的行为框架中去发现自身的价值。从工业时代开始，随着技术力量不断冲击和刷新人们对于自身价值的认知，"控制"成为人们行为的主导方式。对技术的过度迷信让人们产生了一种可以随心所欲掌控一切的错觉，在毫无顾忌地索取之后，一系列生态层面与社会层面的矛盾开始尖锐。值得反思的是，"控制"的最终目的还是"消费"，即对于各种资源最大限度地利用，这完全是出于无限膨胀的欲望与对欲望的无休止的满足。于是，"建设一种长期责任感的伦理"逐渐成为设计伦理实践的目标。一方面，我们需要从自身与社群的价值省度出发，去审慎看待消费社会的各种欲望。消费并不是我们索取的目的，它只不过是让我们产生某种幸福感的手段，如果这种幸福感转眼即逝，那么，它的价值何在？设计造物需要以让消费符合健康和生命的标准为目标，而设计的责任意识就应体现于此。另一方面，在抨击极端化欲望消费的同时，我们也需要避免那些过于理想化的伦理意向。用那些过于移情的地球意识来对抗功利性的消费主义，或是完全抛弃人类社会的主体意识来寻求绝对的自然权益等，其实都不利于形成伦理共识和对责任的担当。设计伦理意向需要立足于对现实世界的改造，改善人—人、人—自然、人—社会之间的关系，去寻求并推动主体意识的和谐共存。

设计的伦理指向应是全人类的共同福祉，这意味着不将人的幸福与科技的进步相捆绑，而需要将人的幸福与真实的需求关联起来。因为技术问题并不是设计伦理最终归属，技术的进步也并不代表着幸福即将到来。伦理问题归根结底是一种关于人类社会何去何从的全局性的问题，设计伦理的实践需要致力于可持续发展，需要以关联性思考去满足与引导需求，这

样才能获得共同福祉的长远生机。由"可持续发展"理念衍生出来的"可持续"设计已成为设计伦理实践的关键路径。可持续设计是关于生态的设计,这种生态观念不单是自然生态的,更是社会生态的。图 3-6 所示是一种居住装置的设计。正如所知,逐渐拥挤的城市空间和日益飙升的住房成本使得伦敦这座"创意之都"渐渐只允许有固定住房和稳定收入的人居住生活。然而,人的创造性不能被生活成本和居住条件所限制,创造性理应源于自由意志下的行为、活动和生活,人们需要一些能够承受得起的空间。面对这个问题,设计者设计了 Minima Moralia 这个具有反思意义的居住装置。这个居住装置采用可循环使用的环保建筑材料,在不影响城市风貌的前提下可以置于城市中任何一个建筑的天台,由此也大大节省了施工成本。Minima Moralia 为生活在伦敦的设计师、画家、音乐家等艺术工作者提供了一个微小如细胞的工作

图 3-6　Minima Moralia 居住装置（2016 年）
Tomaso Boano

空间,让那些初来伦敦的艺术家们可以临时进驻这些私人空间进行艺术创作。这些零星散布的创意工作室构成了一种突破物理空间的创意社区,同时也形成了一种 Minima Moralia 式的协作创新的设计生态。的确,地球的文明史发展至今,自然生态与社会生态已经完全融合在一起,有时甚至难分彼此。所以,可持续性设计通常解决的不仅是环境议题,也有社会议题。在这些伦理意向的推动下,设计的产出不但包含物质形态的产品,同时也会延伸到社会关系层面。由此可见,设计伦理在实践中需要整合技术与生态视角的考量,具体可以从以下四个层面展开:一是对现有的"物"体系进行生态层面的回归设计;二是以责任伦理观念进行新的产品（服务）设

计；三是基于"物"形态规划新的产品（服务）和消费系统；四是为可持续观念的生活方式创造新的情境。

伦理实践性的设计，需要我们对现今的生活加以反思，以此来思考设计的未来。这就需要对那些我们认为"理所当然"的生活方式和观念进行深入反思，这是具有颠覆意义的甚至痛苦的过程，但不得不面对。这可能会触及我们对幸福意义的理解，因为在"以人为中心"的世界，幸福就意味着对物质及所有相关资源的占有，为了追求幸福甚至不惜以暴力掠夺。而对于自然资源的索取，更是觉得天经地义。一些观点甚至偏激地认为，实现幸福就需要消费，基于需求的消费是合情合理的。但是，消费刚开始时可能是出于基本的需求，但随着"物"的丰富，这些合理的需求便开始走向欲望化和非理性。可持续性设计意味着需要对社会消费模式进行全面的调整，在现有商业模式催动的"物"体系之外寻求各种可能，尤其是使用可再生资源生产，这种共识在全球范围内已基本达成。

在20世纪70年代兴起的各种环保主义运动中，人们深切反思了工业革命以来的社会和产业发展模式，并进行了各种方式的拨乱反正，但这种反思行为在各种可能性的尝试之后，开始出现过犹不及的态势。一些观念带有明显的另类和非主流的倾向，甚至有些完全是自我标榜的噱头，还有一些不过是"反工业"的老调重弹。可持续性设计不是形式上的"绿色"，而是从头至尾的统筹思考。需要认识到的是，回收利用其实并不能完全解决我们资源破坏的问题，我们需要考虑从设计到生产、使用、废弃，整个产品的生命周期。所有的环节都应该纳入一个整体性的思考，以实现"从摇篮到摇篮"设计伦理实践的革新。"从摇篮到摇篮"其中最为重要的环节就是材料的选择和处理。比如，从可再生也可降解的天然材料中寻求灵感，或者使用可循环使用的材料等，这些都是对可持续发展理念合乎自然规律的演绎。图3-7所示是"笃行"系列竹自行车。设计者在创作

图3-7　"笃行"自行车（2013年）　　杨文庆

中尝试通过材料、技术、工艺、流程的选择去实现减量、再利用或再循环，通过降低资源的消耗和产品的环境影响等方式将可持续设计的理念和方法运用于产品设计。图中所示这款自行车由于采用原竹代替传统的金属车架，整车的重量减轻了30%～40%，并使车身具备高度的韧性和良好的吸震特性。创新的铝竹嵌合工艺可以让自然生长的竹子适用于标准化的生产方式，从而大大节省材料成本。这一设计不但体现了可持续发展的设计观，同时也倡导了绿色出行的生活方式。

实现设计伦理的终极指向，意味着我们需要有跨文化的伦理观，需要有可持续性的资源利用实践观，需要有非物质化的、观照整体利益的价值观。这也意味着，人们需要从根本上重新理解幸福的意义：所谓幸福，不应仅依靠物欲的满足来维系，而应与资源合理使用与精神富足联系起来，这些恰恰是设计变革的根本驱动力。

对于人—人、人—自然、人—社会关系的反身思考，会让我们重新审视设计造物的各个环节，在价值追溯中进行合理选择，从源头上考虑设计价值的重塑问题，逐渐从"善后"走向"预防"，这其实就是设计的创新思考。一直以来，我们的造物思考总是在"理想主义的道德情怀"和"欲罢不能的无穷欲望"之间徘徊。由此产生的"物"便是某种矛盾调和后的结果，其中包含各种价值诉求的博弈，也包含诸多层面的利益平衡。如何找到平衡点？我们需要客观中肯的思考。我们无法回到原始社会的生活状态，也无法进行纯粹的、清教徒式的自我约束，因为那样有悖社会发展的整体愿望和客观规律，进而走向空想的"乌托邦"。设计造物的伦理毕竟是实践伦理，是关乎真实世界的"自律"与"他律"，是理想之于现实的社会改造。

伦理意向介入设计实践，需要对各种可能性进行探索和尝试。这种可能性与"造物"的流程有着密不可分的关系。面对真实世界的生活境域和信息社会的本质特征，设计流程与伦理实践其实有着鲜明的异质同构性。也就是说，"人"的伦理意向与设计的伦理意向在实践层面是完全重合的。在这个意义上，"设计"与"伦理"不能分而论之。片面说"设计"，会使得伦理的视野囿于功能而走向异化；片面说"伦理"，则会使伦理成为说教，继而走向实际意义的"无用"。从客观上说，来源于真实世界的伦理不是简单教化的结果，而是经年累月习养而成的。这一过程需要依据一定的价值观念，经由"自律"与"他律"共同作用才能产生实质效果。在设计活动中，对于人的价值理解是"自律"与"他律"的观念基础，其伴随实践和真实世界生活情境的变化而变化，这体现了"人"的社会价值中的集体意向和个人意向在具体生活境域中的共存。开放，思辨，并"新陈代谢"，设计才能成为社会情境中的设计，显现出更为明朗的时代性。

二、反思的方法论立场

理性是我们把握现实的方法论路径，也代表着我们思考和解决问题的方式、态度。所以，理性是人类所具有的，依据所掌握的信息、经验和法则而进行有目的的活动的意志与能力。由于理性是从人类的认知思维和实践活动中发展出来的，所以理性可以分为思辨理性和实践理性。前者常常以真理为目的，后者则往往以活动为目的；前者处理的是已经被抽象、完善的东西，后者处理的则是具象、可变的东西。无论是哪种理性，面对的其实都是真实的世界，只是前者形成理论，而后者产生的是经验。

反思作为造物方法的理性，就是为了解决实际的问题。正因如此，反思往往包含明确的目的性，这种目的既包含思辨，也包含意志。以反思作为驱动力的设计总是朝着一个既定的目的在前行。所以，反思总是按部就班地循着某种既定轨迹不断调整前行的步调，在这个过程中会有偶然的惊喜，但是一切又都被限定在某个既定的方向，并遵循一定的轨迹。其实理性在很早就渗透了人们的意识和行为，但作为一种方法体系被明确却始于古希腊。在当时的社会精英团体中，思辨意识逐渐生根发芽。人们开始相信生活中的事物其实具有内在关联，这些关联都映射出某种共性，而要辨识这些关联往往需要调动理性来进行发现与求证。这是人面对周围世界时的一种特有的认知能力，它帮助人们在看似混乱的生活中重建秩序，并通过融合与重组形成以直观感受为基础的科学体系。所以，以米利都学派为起点，古希腊的哲学、物理学、天文学等都以理性主义的方法构建出相应的理论体系。可遗憾的是，希伯来文明的入侵导致欧洲理性主义的精神传统遭到长达数个世纪的封印，直到12、13世纪，"上帝"威慑下的理性主义精神才得到解脱。在文艺复兴和启蒙运动以后，理性精神成为当时社会思潮的观念内核逐渐进入社会生活，并开始悄然改造人们的精神世界。在这个理性意识觉醒的过程中，人们意识到了自身所应具备的主体意识，意识到了"自觉"应具备判断力，意识到了用理性方法与观念去认识周遭世界的重要性。于是，他们不再无缘由地听命于某种理论或精神权威，各种宗教信仰对社会的控制逐渐消退，人与外在世界的关系开始发生根本性变化，直至现代性开始登上人类社会思想变迁的舞台。

作为一种哲学意义的方法论，在17、18世纪的欧洲，理性开始成为一

种具有主导意义的方法论体系，具体体现为逻辑推演基础上的思考过程，也体现为人们解决现实问题的指导原则与方法。一个成熟的社会人，需要用理性的方式去思考，去探寻问题的答案，因此理性是能力，也是一种实践过程。在追求真理的过程中，理性人有权质疑一切有碍事实发现的任何事物，在质疑中不断验证，最终确认事实。在理性主义感召下，人们开始认为理性要高于直觉和感官，因为直觉和感官似乎发现的都是表象，洞察本质则需要理性主导的逻辑判断。但是，关于理性精神的追寻，并没有就此完结，因为人终归还是要回到经验演绎的实践中。从某种意义上说，在经验主义和理性主义的碰撞中，理性主义的排他性也逐渐展露。在"自我"与"他者"严格划分的基础上，西方社会开始陷入狂热的理性崇拜，从20世纪现代主义设计的发展历程看，这种排他意识几乎贯穿始终。一切情感、历史和人文因素都从现代主义的风格体系中被剔除，而被理性主义所豢养的人类野心也极大地改变了人对自然的态度。在狂热追捧理性主义的几个世纪，人类所犯下的一个显而易见的错误是，认为自身的理性可以掌控包括自然在内的一切。也因为如此，人们切断了同自然的联系，自然作为"他者"，被理所当然地"控制"了。这种不计后果的方式已经让我们付出了惨痛的代价。设计造物的历史是人们以理性的方式探索造物观念的历史，探索用所造之物去协调人与人、人与社会、人与自然之间关系的历史，也是一部典型的理性主义的思想史。其中的主体开始意识到理性主义的"原罪"，试图用"物"去平衡各种关系，也开始用可持续发展的意识来规范自身的发展。

以理性主义为传统，设计主要以逻辑实证为方法主导，去探索各种形态化的呈现方式，其中包括造型、材质、颜色等。这是一种将无形信息化为有形的能动创造，它从"用户"出发，用"严谨"的方式将复杂的问题简单化，并致力于创造见解。当然，"物"作为技术美学的视觉形态，也难免纠结于诸多形上之思，如，"物"的形态是否真实地再现了事实？它们是否如同我们所知的那样？我们看到了什么，理解到了什么？造物之人是怎样做的？等等。诸如此类关于设计方法与观念的困惑，其实都是在特定范畴中技术美本体方法论碰撞交融的结果。厘清这些困惑，需要我们对设计实证主义方法论做深度的思考，由此才能扫清迷雾，洞彻本质。

（一）矛盾："实证归纳"与"观念思辨"

设计作为理性主导的社会实践，包含"实证归纳"与"观念思辨"两

大方法体系。它们谱系传统各异,方法路径与价值诉求也有所不同。其中"实证归纳"可追溯至西方经验哲学的"实用信仰",方法路径上体现为以"物质现实"为出发点的求证,价值取向上则致力于追求"利益与用途"以及"人类生存状况的抚慰"等功能取向的命题。与之截然不同的是将精神生活置于举足轻重位置的"观念思辨",它以先验主义玄学演绎为主旨,主张以纯抽象的方式来思考关于美的问题,并将"批判"作为方法选择的最终依据。"实证归纳"和"观念思辨"的矛盾与西方哲学史上经验论和先验论之争不无关系,虽然培根与康德以"经验"明确划分了"实证"与"观念",却始终无法真正厘清两者的纠葛。黑格尔虽精致地提出"实证"与"观念"统一的形上之方法,主张"经验观点和理念观点的统一",但仍需具体范畴的美学实践予以补充。

 一般来说,"实证归纳"作为设计美学的形而下部分,往往以人的有限目的为基本目标,在方法思维上体现为一种占有性的时空意识,它所遭遇的是产品(服务)的"可用性"问题。"实证归纳"通过瞄准"需求"输出技术产品,让产品(服务)深层次地进驻现实生活,甚至改造我们的精神世界。在一定程度上,"实证归纳"促成了强制性产品(服务)形态源源不断的输出,这些"物"的形态正悄然改变着我们的生活,让我们沉醉其中。此时,"物"以设计的方式变身为"信息装置",而"操作"便成了唯一能体现用户存在的行为,甚至连社会交往也成了某种信息处理的过程。在媒介科技的推动下,观念信仰沦为技术的"奴仆",技术性的表现独占鳌头。的确,在追求以用户为中心的"实证"运动中,我们已习惯地将功能概念理解成"设计美",把产品(服务)实用功能的完善与"美"完全等同起来,进而不自觉地将"功能价值"夸大为"价值"。于是,漫天飞舞的"实证方法"开始套路化,走个过场即可贴上"科学"的标签,甚至连设计案例的研究也走起了"实证"路线。在力量悬殊的较量中,"实证"开始技艺化,成为工艺学里的方法流程。

 当然,"实证"与"观念"的事实对立,在设计的实践中并非表现得那么剑拔弩张。"观念思辨"一方面在实证的挤压下妥协为某种关于技术的"说辞";另一方面又被祭于高台,成为标榜精神世界的"图腾"。这种"实证"与"观念"的貌合神离,在设计美学的实践中屡见不鲜。无论是"技术说辞"还是"观念图腾",其实都是方法立场矛盾的现实表现。"观念思辨"在设计中解决的是人文问题。很显然,"人文"并非一个事实世界,而是价值与意义的抽象空间,它是"观念思辨"以现实为蓝本建构的,同时也是设计活动的现实标杆。"观念思辨"不是脱离物质属性的冥想,而是设

计方法的深度自省，它通过对传统人类中心论的批判，深层次地挖掘设计方法的能动内涵，其中既有因人而异的自为性，也有为己所思的自在性。在实践中，"观念思辨"的缺席往往会让设计因缺乏形而上的规范而变得日益狭隘。当然，我们为"观念思辨"正名，也并非要以"观念"来克服"技术"，而是为了让"物"的形态真正达成"人性"的圆满。

（二）并置：设计方法论的前行路径

方法论一直都是美学历史沿革的精神工具，整个美学的历史也可以说是审美方法生成、演进的历史。美学范畴的方法论，一方面承担着认知工具的职能，另一方面，也是追寻美的思维方式。如何将"实证归纳"和"观念思辨"并置于设计的美学追求中？我们需要从现实路径来思考方法论的立场问题。在此，海德格尔关于"筑"与"居"的思考颇值得我们借鉴。海德格尔认为："居"即某种"自由的在场"，有珍爱关切之意；而"筑"则是以"让……居"为基本诉求。在他看来，"筑"不是由形而下之工艺所决定，而是取决于形而上的"居"。"居"之内涵也会随着"筑"之工艺不断丰富而丰富。当人类发明完善了"筑"之工艺，却又"筑而无居"时，会出现居于豪宅却无"居"之感。当人们追求"居"之精神寄托，却无"筑"之工艺以实现时，"居"就不得不终结于"抽象"。海德格尔"筑"与"居"之思与经验论和先验论的理论诉求完全不同——它不关注有关工具意识的主客体关系，也没有主导地位的博弈，而是强调一种"非基础主义"的社会构建现实。在他看来，"居"与"筑"，其实是一个无法割裂的整体，作为一种社会层面的事实，它们互不为基础，也无形式上的互动，它们之间的联系是有机的。不得不承认，海德格尔的"筑"与"居"之思，为"实证归纳"与"观念思辨"提供了一个跨越矛盾的思路。为了达成两者的"并置"，我们有两个路径可以探讨：一是"回归具体"，二是"泛化边缘"。

1. 回归具体

依常理，我们对于任何事物的认识一般都会经过从具体到抽象、从个别到一般的过程。但研究产品（服务）的审美感受，从思维抽象回归思维具体十分重要，毕竟具体才是"物"形态的最终归宿。借助哲学式的美学研究方法，关注现实生活中有关"物"的审美问题，例如，在产品（服务）的结构上如何具体运用美学规律来提高用户接受的程度？如何以用户研究

的方法来达成用户的审美需求和心理体验,并实现对产品(服务)美的感知?等等。与此同时,我们需要关注表征但又不局限于表征,如此才能将技术美学的思辨与产品(服务)功能形态合理性融合起来思考。这是一个从分析形态审美现象开始,进而回归审美立场的探索历程,即从"感性具体"到"思维抽象"再到"思维具体"。在这个"回归具体"的思辨之旅中,从"感性具体"到"思维抽象"由"实证归纳"实现,从"思维抽象"到"思维具体",则由"观念思辨"发挥根本作用。

其实无论是实证类型的研究还是观念美的哲学概括,都应是社会现实的具体化,而不应是技术或是抽象概念的自娱自乐。这就需要我们将视野落实到产品(服务)的形式、结构和功能以及这些美学要素对应的用户心理需求中,并形成思维抽象的基本素材,而在"思维抽象"的环节则需要对这些基本素材进行设计伦理和传媒伦理的甄别与判断,再以"观念思辨"回归"思维具体"。这样一来,"思维具体"即是一个社会构建的事实,它一方面为用户需求提供了一个功能意义的解决方案,另一方面也会在社会层面形成相应的价值判断。在一些看似艺术化的设计实践中,我们总是习惯把具体的美学要素(技术)作为技术美学研究的逻辑起点,然后以越来越抽象的概念描述盖棺论定,于是"实证"和"观念"几乎无法在一个平台上对话。客观上,上升为"思维具体"后的技术美学形态,可以达成对"质的规定性"多方面的把握,产品(服务)就可在一定程度上突破单纯的实证审美或观念审美,从而走向对真实世界的人文关怀。

2. 泛化边缘

设计作为技术美学,其基本特性是跨学科协同的美学实践。一般,设计总是从理解需求开始,但需求也会伴随一定情境而来,如冷之需衣、热之趋凉等。在情境中分析需求,才能把握需求之源,形成一揽子的解决方案。设计是将需求具体化的过程,这一过程通常需要从各个角度进行综合性的考量,努力突破边界并进行创新思考。我们说的"泛化边缘"不但与方法的主旨相关,也与方法的具体路径相关。当设计作为技术美学进入社会学研究的视野时,我们可以用"代偿"和"内爆"具体描述"泛化边缘"的方法思考。

就"代偿"而言,设计其实一直都在致力于打破实体空间与虚拟空间之间的壁垒,让产品(服务)营造的信息空间高度契合我们周遭的物质世界。近年来,虚拟现实技术的盛行以及基于这一技术的设计方法均可以"代偿"为旨归。"代偿"作为方法主旨,即让"用户"在虚拟空间中获得

如同置身现实世界的"在场"感,并且这种"在场"还可自行操控。不得不承认,"代偿"是技术实现的边界消解,它给予用户跨越现实空间羁绊的可能,同时也凸显了设计独特的审美方式。由"代偿"衍生出的方法总是将用户体验置于至关重要的位置,通过将感官体验进行量化、复制和再造,进而让现实在光电世界中尽可能地隐退、消逝,使人们获得在现实中无法满足的体验。但需要看到的是,在技术的光环之下,有关"代偿"的副作用也依稀可见,尤其是"代偿"引起的对产品(服务)形态的深度沉浸所引发的一系列社会问题,甚至是技术对人性的反噬,这些都值得我们警醒。

"代偿"作为技术美学的方法论,创造一系列"优秀"的沉浸式体验,但是这种沉浸却让人们越来越远离正常的社会交往,这种技术营造的无形隔离对于人的身心健康会造成难以预估的伤害。尤其对于青少年来说,由"沉浸"引发的"沉迷"已经成为我们对于"未来"挥之不去的"隐忧"。不少游戏公司其实已经看到了事态的后果,纷纷推出了针对青少年的"守护平台",逐步构建起针对游戏的"事前设置""事中管理"和"事后服务"的防沉迷机制。例如,游戏《王者荣耀》就推出了相应的"健康系统"来统计未成年用户的累计在线时间,将游戏时间与游戏收益机制挂钩。角色的收益是指游戏中与游戏角色成长升级相关的所有数据,如经验值、荣誉值、声望值、称号等的提升以及获得的虚拟财产,包括道具、装备、虚拟货币等。每天3小时内为"健康"游戏时间,角色的收益为正常数值;超过了3小时而未超过5小时是"疲劳"时间,角色的收益会下降50%;超过5小时则会被判定为"不健康"游戏时间,角色的收益会为0。此外,这个"健康系统"还引入"公安权威数据平台强化实名校验"以验证游戏用户身份;加入金融级别的人脸识别验证,防止未成年人逾越年龄限制进行游戏消费,并对未成年人游戏消费申诉进行受理;对家庭提供免费的未成年人玩游戏辅导等。这些责任举措对于"代偿"引发的一些社会问题的确能够起到一定的作用,但这些方式毕竟是事后的"弥补"做法。实际上,责任意识的先行植入在游戏设计概念成型的初期就应该完成,那样才会产生更深远的效应。

"内爆"是社会学的经典概念,也可以准确描述设计中的方法现象。"内爆"在鲍德里亚看来是意义的"内爆",主要关注真实与虚拟之间的界限以及媒介与技术在其中的作用。在设计活动中,"内爆"的机制特征可体现于各主体之间的关系中。首先,"内爆"是对关系秩序的颠覆。信息革命之后,设计师与用户的关系已不再是简单的"服务"与"被服务"的关系,而是目的一致的"共同创造"。用户直接参与设计迭代的过程,为设计评价

提供基本的参照依据,并与设计师一起把握设计的方向。其次,包豪斯以来设计师"个人英雄"的地位开始动摇,一方面,他们的工作内容更多地体现为跨界的协调和资源的调配;另一方面,设计师的创造力对于技术的依赖度也逐年上升,设计的形式已不再拘泥于单纯的视觉呈现,而是加入了更多的群体性分析。用"内爆"这一概念描述设计中主体关系和美学实践范畴的变化,一方面意味着设计方法的复杂性趋势,另一方面也预示着设计主体的深度位移。的确,在泛化边缘之后,无论是设计师还是用户,都面临角色的重新定义,转型的思考已迫在眉睫。

需要看到的是,"回归具体"和"泛化边缘"作为设计美学批评的方法取向,进一步揭示了在设计的社会化实践中,方法本身,或实证或观念,已然不重要,而在于那个被方法立场所构建的"物"的形态是否具有真实而自由的审美本质。事实上,只有抛开基础主义的决定论,从社会视野深度了解设计中的主体,才能获得方法的创新与突破。

(三) 立场的再认识:实证主义或科学建构主义

为设计的审美实践贴上实证主义的标签由来已久。一是因为设计美学的实证传统,二是因为设计自身的技术品性。在很大程度上,实证主义的自我膨胀是设计方法论矛盾的症结所在。客观性定量概念的壮大,已经引发了客观性定性意识的深度流失,如此产生的偏颇已经有碍于设计方法的创新。方法论立场问题已经成为设计这艘巨轮"船底的暗礁",无法回避。

一般来说,实证主义习惯从设计造物的自然规律出发,从心理和行为视角分析产品(服务)的有效性,但事实上产品(服务)的有效性并不像实证主义者认为的那样坚不可摧,如果将产品(服务)作为社会化沟通的介质,社会适应能力同样也是其有效性的重要指标。值得注意的是,产品(服务)自诞生起,其本身便会具备一定的社会价值倾向。这种价值倾向是由设计师的视野和文化背景,处理、转化设计资源的方式,以及与之互动的用户共同决定的。在媒介政治的把控下,产品(服务)的形态其实已经不受之前的"自然法则"所控制,用户的使用行为和设计师在设计中观察、分析和处理的过程,几乎无法保持真正的客观。设计师的道德素养、"编辑性工作"的偏向性,已经在视觉性形态的掩饰下,深层次地影响了设计造物的气节。由此可见,在媒介社会,实证主义方法论立场的社会性盲区是一场难以摆脱的无奈。

其次,实证主义方法通常借助"观察"来实现经验的获取。比如说在

设计活动中，借助直接或间接的"观察"来获得对用户的认知，而对用户的认知既是设计活动的依据，也是设计评估的标准。一般实证主义认为"观察"是客观的，而在"观察"的过程中，也会尽可能地排除人的主观因素，并将"观察"的过程还原成言语层面的"实验报告"，用于陈述关于事实的命题。例如，在设计中广泛使用的"用户研究"，其实就是实证主义"观察"的产物。用户研究的结论最终形成了对于产品（服务）的美的判断，它用一系列记录语句去描绘用户的使用现象，并以一种严格定量的方式对"实用"加以描述，因为"实用"就意味着直接与"美"的事实相符，无须辩驳且不证自明。但是我们还需看到，设计师总是不可避免地被一些经验前设所引导，这些经验前设其实是一种整体性的审美习惯，它会直接作用于"观察"的描述和数据的采信。所以在设计中，实证主义所依赖的"观察"其实是"理论渗透"（theory-ladeness）的。这也意味着：其一，理论会先于观察，并占据指导地位，而观察的目的不过是重复检验理论；其二，观察结论的解释总在某种前设经验的理论框架中，甚至对于观察结论的陈述也需要以特定理论为基础。正如汉森（N. R. Hanson）所言："看是一桩渗透理论的事情。对x的观察是由关于x的先行知识构成的：用以表达知识的语言和记号也对观察产生影响；若无这些语言和记号，就没有可以作知识的东西。"① 由此可见，在设计的美学实践中，实证主义的方法论立场在"理论负载"下几乎无法做到纯粹客观。

从某种意义上说，无论是"回归具体"，还是"泛化边缘"，其实都在强化"严谨性"之外的"相关性"。自费希特倡导实践美学以来，美学曾试图科学化，但终究以丰满的"人性"回归。人关于美的理解，总会先于"观察"并对观察过程产生潜在影响，而观察的过程不但受美的先验所提示，而且也会不自觉地印证先验。所以与实证主义相比，科学建构主义似乎更适合于设计美学方法立场的描述。

科学建构主义的"真理"和实证主义的"真理"的最大区别在于：前者的"真理"被定义为一种定量与定性的共识，而后者则把"真理"描述为准确反映现实的一系列表述。实证主义的设计力图控制变量，对现实加以解释，而科学建构主义的设计则关注信息的理解力和对行动力的激发。这是一个重复、分析、批判、再重复、再分析、再批判的持续过程，直至建立起某一社会事实的结构。此外，就"美"的主体身份而言，实证主义

① N. R. 汉森：《发现的模式：对科学的概念基础的探究》，邢新力、周沛译，北京：中国国际广播出版社，1988年，第4页。

的设计师是测试者，他们立足于解释，对于作品进行检验的需求远远大于对其创作的需求；而科学建构主义的设计师则是一种学习者的身份，立足于理解，他们会面对复杂，而不是一味简化，通过运用自己的知识，提出疑问，运用多种研究模式——除了客观定量之外，也包括那些社会科学的经典理论等——来检验数据。需要看到的是，科学建构主义作为一种"后"实证主义，并不是对前者的推翻，而是一种适时适地的完善与变通，这对于技术美学语境下的设计有着极其深刻的意义。

对于方法论立场而言，设计实践与设计批评具有同源性，它们都是一种多层次、多样化的主、客观并重的社会性行为。与此同时，设计实践与设计批评也具有伴生性，两者在创造性社会行为中承担着不同的角色，设计实践创造"物"，而设计批评对"物"进行综合性的价值判断，并在此基础上进行"再创造"。"再创造"包含两种深意：一是设计批评的资源来自设计实践，只有基于丰富社会实践的评价，才有可能在价值发现上实现"再创造"，这是设计批评的内在根本。二是设计批评与设计实践需要交织在一起发挥作用。两者不是设计造物活动的不同阶段，而是推动设计意识前行的不同的力量。设计批评通过富有创造性的社会价值阐述，将价值观念重新植入设计文本的"写作"中，用文字语言或造型语言对"物"的形态进行再创造，这其实就是一种践行科学建构主义的态度与行动。

设计批评的"再创造"，首先需要发现并揭示设计现象背后的价值与意义，揭示设计主体的行为方式的经验意义，运用多学科的知识和时代特征的视野对"物"与"事件"进行交融判断；其次需要立足于设计实践的现实语境，发现"物"的独特"亮点"，发现"未确定"，进一步发现"再创造"的理由，拓展其内涵、价值和意义空间，并把"建议""主张"落实到具体的文本上；最后，"再创造"形成的"物"和"事件"不是单一的文字符号，而是一个多元的意义阐述文本，这个文本直接照亮问题本身，同时也实现更深刻的社会影响。所以，"批评"这个概念不单是评判，其最高的意义其实是"创造"，甚至是"创造"的"创造"，而于设计者而言，没有批评的能力实际上就没有真正意义上的创造能力。此外，"再创造"并不是对"诠释"的"诠释"，而是一种关于设计的沟通方式建立的过程，这一沟通方式的建立需要寻找共同的价值基础，需要建立对话的话语体系，需要建立公共性的伦理意识，由此才能形成有价值闪光点的批评文本。

如今，关于设计实践和设计批评的思考已经不再是简单的"实用""风格"这样的表层问题，而是如何进行科学的社会构建的问题。无论如何界定信息主义带给我们的"利"与"弊"，设计都需要描绘清晰的形象，这就

需要我们在信息社会的宏大叙事背景中理解设计的方法论立场以及其中蕴含的巨大能量。事实上，对于这个问题的思辨，可以让我们看到设计的美学实质，并获得方法创新的启示，这是发展的原动力问题，值得关注。

三、反思的实践进路

（一）基础：价值范式的构建

1. 作为价值载体的反思性设计

设计造物总会情不自禁遵循某种哲学规定，这说明设计活动本身即一种观念实践，其中包含经验也包含对经验的反思。设计的产物有两种类型："物"与"非物"。"物"包含实体空间的"物"，也包含虚拟空间的"物"；"非物"并非指虚拟空间或虚拟意义的"物"，而是特指造物的观念。无论哪种类型其实都是关于价值的文本，都是反思设计的对象。反思性设计在一定程度上体现了我们对于现实问题的思辨和对某种乌托邦通路的探讨。它是一种批评形态与取向的设计，是一种关于经验或对经验进行反思的"文本"。这种"文本"不单是价值观察的视角、讨论的路径，同时也提供更为具体、指关现实问题的映射物，它以一种特殊的直观呈现来提问，启引思考。这就意味着，不单是文字，各种各样的符号都可以作为语言工具用以思考，这样一来，设计批评的呈现形态可以是文字，也可以是直接指向问题本身的跨媒介概念"物"，或是用来揭示某个活动事件和关系意义的规划设计。图 3-8 所示是一个名曰"吐司机"的项目。在这个项目中，设计师 Thomas Thwaites 提出了这样一系列问题：吐司机光滑的按钮背后隐藏着什么？提取和加工这样一台吐司机的制造材料涉及什么？为了回答这些问题，他进行了一系列调研，了解到普通吐司机由 404 个不同的独立零件构成。他将重点放在铜、铁、镍、云母和塑料上。在之后的 9 个月里，他开始了自己的吐司机制造之旅，从当地的电器商店到英国的矿山，从矿石中提取出铁，在苏格兰找云母，走过了近 2000 英里的旅程，收集齐所有的原料，然后再到他母亲家的后院——他在那里最终做出了勉强能够实现基本功能的吐司机。Thwaites 向我们揭示了每天都使用的产品的真实构成。这个项目最有趣的不是最终的产出，而是经过反思后的观念收获。"吐司机"项目帮助我们反思消费文化的成本和风险，以及以牺牲环境为代价大量生产吐司机

和其他类似消费品的荒谬。Thwaites 指出，产品设计应该更有环境意识，用更少的构成部件，所用材料也需更容易回收，这样会使得"物"的使用时间更长，由此产生的废物也会更少。在这个层面上，设计活动也是一种关于"文本"的写作，在功能建构的基础上，进行关于意义、关系以及生活可能性的追问。所以，反思性设计是一种通过设计创作将批评意图注入对象，进而明确问题本身的探索性行为，也是一种对比传统以语言文字为载体的批评的新实践。

图 3-8 "吐司机"项目（2009 年） Thomas Thwaites

关于设计的价值，往往会跟各种需求联系在一起。唐纳德·诺曼（Donald Arthur Norman）在《情感化设计》一书中认为可以通过本能层面（visceral design）、行为层面（behavioral design）和反思层面（reflective design）的设计，来满足人关于"物"的需求。其中，满足"本能的"需求是对设计形态最表层、最基本的要求，如视觉感受上的美感、听觉感受上的愉悦感等。本能层面的需求满足往往是首次接触产品时的感官经验，而行为层面的需求满足则与长时间的使用经验相关。在这一层面，设计形态的可用性便是衡量经验价值的关键，其中包括效用、性能和功能实现程度等。反思层面的需求满足，一方面有赖于本能和行为层面的"回忆（印象）积累"，另一方面也有赖于设计形态对于人与人之间关系的改善程度，这是一种"重新评估"的过程。所以，反思层面的需求满足其实是高于产品（服务）实际的使用价值的，其中不但包含"物"的意义，也包含主体间性的意义。这种层次的"物"的形态往往能够在人与人之间发挥深刻的信息交互作用，同时也很容易受个人价值体系和文化价值体系的影响。所以，反思性的设计，其价值应体现在以上三个层次。当一个产

品（服务）被购买以后，使用者就开始了体验过程，由此产生的"回想记忆"和"重新评估"会交织在这种以使用体验为逻辑的主、客体的建构中。产品（服务）会参与到使用者的生活中，并最终被使用者所接纳，成为使用者自我身份确立和认同的象征，而这种象征会作为"重新评估"的依据在之后的使用体验中发挥潜在作用。

在反思性设计中一般存在三个主体（或者一个主体具备两个或三个身份），即设计者、批评者和使用者。他们对于产品（服务）的反思总是贯穿在与职责相关的体验中。所以，在设计体验的框架中，其实包含三种活动：经验、体验以及共同体验。经验是对过去某一经历的认知理解，体验是对这一认知理解的价值评价，而共同体验则是在社会化信息交互背景下，对某种价值评价的共享与创造。在互联网语境中，共享的过程有时也是一种协力的创造。所以，由经验到体验的过程，体现的是"物"个体反思的价值，而共同体验阶段所实现的是群体反思价值。

体验是反思性设计的价值承载物，进入信息社会后，这点尤为明显。从"产品"到"服务"再到"体验"，在设计活动中，我们所建构的是怎样的客体，其概念一直都在流变中。这其实是对设计这种社会化实践的纵深理解过程，从创造外界存在的"物"，转化为存在于内心世界感受与情感，在对主体间性的深入叙述中，设计的主体性逐渐确立。设计创造的价值归根结底是一种体验，这种体验可以描述为情境中的事件以及对这一事件的价值判断。当我们在谈论体验的时候，其实关注的重心就从有形的外在进入无形的精神世界了。具体而言，设计所创造的"体验"实际上是由一系列"事件"构成的，在经历这些"事件"之后，使用者的印象便帮助完成了"体验"。也就是说，"体验"其实并不是靠设计师的一己之力就可完成的，通常它本身就是一个参与式的过程，并且是一种反思性的参与，其中包含一系列价值判断，须在这些相互启发式的价值判断中，设计的方案才得以形成。

图3-9所示是耳机的包装设计。我们知道，当用户完成购买开始使用之后，产品的包装就完成了其使命，进入"弃之"或"不用"的状态。这个耳机的包装在材质上采用了可回收的木质材料，用户拆箱后可以将这个现成的"鸟巢"挂在树上，成为鸟类栖息的住所。这种体验似乎已经超越了使用包装本身，由体验包装的实质功能到参与回馈自然的环保活动，关于产品（服务）的体验得到了更进一步的升华。值得一提的是，这个耳机的包装设计颇具"寓言"意味：作为包装，它为"音乐机器"（耳机）提供保护；作为鸟巢，它为"音乐精灵"（鸟类）遮风挡雨，设计形态的本体

图3-9　耳机的包装设计（2018年）　Merlin Didier

与喻体完美对仗起来，在倾听完这个"寓言"故事之后，我们对人与自然的关系会有更为感性的理解，这便是一种反思性的参与过程。

设计所追求的价值可以具体化为各种取向的"体验"。一直以来，作为社会实践的设计不懈探索"以用户为中心"的方法，互联网思维催生了"共同创造"的"体验"，这将个人经验的价值进一步放大成了社群的价值，由此也促成了设计方法的创新。

2. 设计美学批评的价值问题

在设计范畴，价值范式可以具体为"意义的概念"，而"意义的概念"则是由意识和直接经验关联形成的。一般而言，设计意识往往依赖已形成的经验"流"，一旦明确了经验"流"，经验的单元在这些"流"的组成序列和原则上就变得可重复。在这个层面上，经验本身并不与价值观直接联系，直到它在经验"流"上规则化，进而被反思为"超经验"，才能主导经验"流"，进而形成"意义的概念"，即价值范式。

我们知道，批评表述的是经验的价值，而经验则是观照对象（客体）的某些特点而产生的认识。因此，在批评中就会形成前后两个逻辑相关的部分——批评部分和技巧部分。批评部分阐述的是"价值"，而技巧部分阐述的则是"特点"。在大多数情况下，涉及经验的产生或触发经验"流"的途径和方法都是技巧的，而批评则是关于这些途径和方法有无价值的理由评述，所以，批评部分往往涉及价值判断，并竭力促成对经验的超越。在这个层面上，技巧部分则多是经验的表述方式。由此可见，批评的两大支柱就是在一定社会背景下对经验的交流和对价值判断的记述。在此基础上，以反思对经验价值的重构来实现对其的超越。

就现状而言，设计美学批评需要超越方法性的技巧记述，进而转向人

文层面的价值思辨才能形成突破。在这个过程中，我们一方面需要借助历史学家的概念框架形成对史实的观照，另一方面也需要向社会学家和哲学家寻求观点支撑，运用人文理性去界定现有设计观念所带来的得与失。从根本上说，人文理性是一种有限的理性，因为追求艺术真实性的人其实都是有限理性的人。所谓有限理性，强调相对性和对情境适宜，并灵活变通地付之于行动。在这个意义上，批评不能脱离标准，反而更要依托标准来结构化各种价值的诉求。有限理性告诉我们，设计美学批评的标准并不意味着要对多样化和个性的美进行绝对化的排斥，由此形成一种共识性的批评标准。事实上，由于设计自身并非一种有组织的结构，学科交叉、涉及面宽广复杂，加上互联网时代复杂的信息生态，如此情境之下，依托共识标准的批评无疑会是一种观念的"乌托邦"。

"标准"的不可为并不意味着我们无可为，"社群"相关的理念，能给我们一些有益的启发。从本质意义上说，"社群"是一种拥有共同想象的群体结构，其成员的"自我"价值与"社群"价值相互依托，而这一基于价值的共同体，往往会推崇某一共同的价值范式，这样一来，形成设计美学批评的"共同体想象"就成为可能。"共同体想象"可以为我们提供一个批评分析的框架（或者说可能性），以有限理性对设计实践中遭遇的现实问题进行动态的归纳，在这个过程中，批评者以设计观察者的姿态去发现问题，探寻基于事实的解决问题的方法。面对信息社会多元化、延续性的价值裂变，我们一方面要形成批评的"共同体"，去观照信息社会的现状；另一方面也要形成能体现社会公共性意识的"共同体想象"，以此引导设计美学批评前行。

具体而言，我们可以从以下七个层面对设计美学批评所涉及的价值问题进行思考。

其一，设计作为动态的矛盾统一体，其主体、客体在特定的信息生态中呈现出怎样的纷繁图景？

其二，适"度"才能做出恰如其分的批评，设计批评与设计实践的"度"包含哪些内涵与外延？

其三，产品（服务）的形式从根本上离不开文化语境，也离不开民族性的审美感知，在设计中到底应该如何看待民族的传统文化？

其四，技术是设计的显著属性，如何用人文的理念去规范技术，从而避免主体的缺失？这是设计在技术狂欢后需要面对的现实问题。

其五，在互联网语境中，设计的功能和形式将衍生出怎样的关联？这些关联将体现怎样的社会意义？

其六，设计在观照社会现实层面具备哪些伦理议题？在设计中如何以观念实践的方式实现设计伦理的意义补充？

其七，从未来的角度如何看待设计的现状问题？为确保其健康合理地发展，我们需要做哪些有实质意义的工作？

客观上说，在具体的批评实践中，对于以上七个问题的追问，有助于我们立足现实，形成较为广泛意义的价值评判框架。

（二）对象：用户身份的重新认知

正如前文所述，信息社会中的"人"往往以一种自然生命的科技形式存在。因此，设计其实是在为"科技人"创造某种"科技的自然"，并以人文的体验促成"科技的生命/生活形式"的良性发展。由此，产品（服务）与相关的行为实践承载了诸多社会人文的内涵，并成为"科技文化"的重要表征。从某种意义上说，设计参与构建的"科技文化"，实质上是一种"距离文化"。在信息社会中，"距离文化"是最为典型的文化形态——网购、网聊、网游、网恋等几乎所有以互联网为基础的信息行为，都与"距离"相关，而无论多远多近的距离，都可以借助信息技术，压缩至"人"与"界面"的咫尺之间。不得不承认，信息社会这种"距离文化"使得界面成为社会化沟通的基本介质，不但用于符号的积累与再造，也最直接地体现于多样化的产品（服务）形态的设计中。

但是，界面作为"距离文化"的表征物，由于其与纷繁的信息行为相关，其本身也是一个众多矛盾的集合体。在"距离"议题上，界面一方面在不断试图消解虚拟世界与现实世界的距离，另一方面也在无形中拉大现实世界中人与人之间的距离。在通过界面的交流中，我们往往处于"分身"的状态——除了真实世界的"我"，还存在若干个虚拟世界的"我"，这些不同界面中的"我"在大多数情况下是完全区隔、撕裂的，这就使得价值观念的分裂成为一种较为普遍的社会现象。这种价值态度的非理性撕裂所造成的社会问题已逐渐尖锐化，所以在谈及设计的社会责任时，有必要看到"距离文化"的悖论，而消解这一悖论，则必须从行动和实践两个层面来理解设计的对象。

首先，在信息社会中，我们通常将文化视为一种象征性的实践。在这里，实践和行动有着截然不同的意义。以文化范畴看，行动是个人主义的，它指涉的是一个关于"我"的问题。在设计活动中，以用户为中心的设计逻辑，就是基于"我"的思考。比如在方法上，设计会将"我"进一步具

体为典型意义的"用户",以此进行主位研究。在这里,"用户"其实是一种关于"我"的行动模型,以高度抽象化的个人来提取各种需求,并用于功能的生产。由此可见,如果设计只是关注"我",就很难摆脱功能主义的巢窠。较之"行动","实践"则是个具有社会意义的群体概念,是关于"我们"的问题。在设计中,对用户社群化的思考就是以"我们"为出发点,探寻设计的主体性与社会价值的过程。关于"我们"的设计实践是承载社会责任的实践,也是设计美学所推崇的"至善"。值得注意的是,实践而得的"物"会天然地具备社会层面的前瞻性和功能的社会视野,所以,面对"距离文化"的悖论,由行动的描述转为实践的记录是设计美学批评的重要方向。

其次,我们还需看到,虽然实践取向是批评的观念旨归,但并不意味着行动就是意义贫乏的。从认识论和方法论层面看,行动和实践在设计相关的认知行为中其实是紧密关联的。具体而言,在设计活动中,行动处理的是市场层面用户偏好的序列和路径的选择,这个过程常常与设计的调研、决策相关。在方法上往往采取实证主义的预设,关注实效,且经验在其中发挥积极作用;在效果上注重对设计对象的实质性改造。与之相较,实践则会更专注背景假设、视野和群体性的习惯。因此,实践的过程其实是前意识的且先验的,甚至带有精神层面的指导性,用于形成具体的观念。落实为方法,批评的实践一般奉行的是诠释学的预设,即在对系列现象洞彻的基础上,通过获得超越经验的认知,并以隐性的方式回归具体的群体性的行动。在这里,经验和超经验运行在同一逻辑序列中,体现为设计主体的系列行为与实践以及对良善愿景的规划。

"用户"作为设计造物的目的,是诠释"物"形态的最直接的标准。实际上,当人使用某件产品(服务)时,他的用户身份就已经确立了,在"设计者—产品(服务)—用户"这条逻辑链上,设计者和用户总是处于相对的位置,设计者是事实的实践主体,用户和产品(服务)被需求捆绑在了一起,成为被造物活动构建的客体。在这个过程中,"用户"是参照的模型,也是有形的目标,设计者可以设想他们的身份、爱好、社会角色,并以此为基础提取他们应该具有的"需求",然后找到需求所对应的功能,再把功能形态化。所有这些看似合理且环环相扣,但用户这种被模型化的客体,其真正的期望与设计者的设想就真的会不谋而合吗?两者相对而坐的交流,其实也只是停留在"说"与"听"的范畴,能达到"想"的层面已属不易。而我们常用的用户研究方法无外乎访谈、问卷、测试、观察,前三种都是用技术的方式引导用户说出想法,而第四种则是设计者经验介入

的"看"。这种主、客体二分的研究得到的往往只是设计师想知道的,用户到底怎么想则无从得知。

在反思性设计活动中,我们在观念上首先需要打破"设计者—产品(服务)—用户"这条逻辑链。将设计者、用户共同置于主体的位置,并把产品(服务)视为主体间性的产物,于是,便有了洞见用户真实所想之门。在把主体间性的意识引入反思的对象认知之后,我们面对的"用户"变成一种多重身份重叠的存在。首先,他是参与者和使用者的身份重叠。在反思性设计中,用户以参与者和使用者的双重角色参与设计事件,并在具体的情境中把体验的感受直接描述出来,让他们在行为上主动、有意识地去回应他人的观念,并对自身的体验进行反思性评价,在这个过程中形成"共同体验"并激发"共同创造"的热情。在这样的群体中,用户会对自身的价值进行思考,同时也会对自己的价值需求进行思考。当个人反思拓展为群体反思之后,就有可能形成关于"物"最理想状态的想象,由此也会形成创新的动力。其次,用户也是设计者和研究者的身份重叠。当用户以设计者和研究者的身份参与到设计活动中时,其主体意识的高涨会让他们更多地为推进设计实践的价值而工作。他们会与设计者一起面对不同设计环节需要解决的问题,成为工作上的"拍档"。在用户、设计师交换视角之后,设计的方向、方法和技术将会在这样的反思中获得全新的突破。值得一提的是,研究者这个角色在以目的性为主导的设计流程中是设计者与使用者之间的桥梁,其主要的工作是"翻译"和"协调"。当用户与设计者和研究者的身份重叠之后,他们会站在协作的立场对设计造物活动所面临的一切束缚和不得已抱理解态度,同时也会为理论的构建提供便利的经验共享,于是研究者的职责将逐渐溶解在设计者与使用者的精诚合作之中。

在20世纪初,亨利·德雷夫斯(Henry Dreyfuss)提出围绕创造良好体验的设计原则,并以对"人因"的把握来实现"体验设计"的诉求。当然,这个时期对于"人因"的研究还只体现为收集相关的使用数据,或是对一些经验数据的整理。随后,可用性概念的提出与完善进一步量化了用户研究的标准,让停留在感性层面的用户体验成为各种可测量的标准,从而实现了设计创作的可控性。但此时用户其实仍然还是被排除在实际设计活动之外,他们没有话语权力,除了是各种描述行为特征的数据集合,在设计活动中并不具备其他意义。真正在设计活动中引入用户是在20世纪70年代,在斯堪的纳维亚半岛国家。共同设计(co-design)概念的提出,让用户开始作为独立的、有思考的人被邀请到设计的用户研究中,在多种身份的融合之后,他们不只对自身的体验进行表达,还与设计者一起进行创造性

的活动，并构建反思性的体验。在把用户逐步纳入设计实践活动之后，用户的行为研究从之前的数据取向走向了价值取向。如果把用户视为数据的提供者，那么，我们往往会借用的是人类学、社会学的方法，把他们看作被调查者，是行为的样本，而样本的诠释却与他们无关，因为此类方法本身就没有他们对自我诠释的思考。进入信息社会后，民主化的设计思潮推动用户的主体意识逐渐强烈，在一些设计活动中，用户对自身行为和价值的解释受到重视，以"用户说"为主要形式的方法，赋予了用户表达感受的权利，这不能不说是一次权利的解放。但是即使这样，此时的用户仍然处于被动状态，并且整个过程被设定好的议程主线所把控，甚至结论都是被引导的。在现实中，有意识的表达或在引导中的表达其实并不能展现人真实的内心世界，真正有价值的信息其实很大一部分就隐藏在无意识的举手投足之间，它们并不能被言语和意识化的行为表述出来。为了挖掘用户无意识行为背后的创意价值，像角色扮演、肢体风暴（bodystorming）等让用户充分展示自我的研究方法出现了，配合情境因素的引入，使对用户身份与行为的反思判断更为贴近实际状况。

（三）路径：从"共识"到"共同体想象"

1. 参与式设计：关于设计创新的"共识"

不得不承认，进入信息社会之后，设计正从以造物活动为核心的社会活动升级为处理复杂关系的社会实践，有一些问题的根源与社会的文化与经济基础已经深深地关联了起来，要妥善解决这样的问题，势必需要我们在设计知识的广度、深度与复杂度上有相应的突破，如此才能促成设计的创新。

创新需要有目的，因为设计的创新总是需要立足于社会的现实需要。维克多·帕帕纳克（Victor J. Papanek）提出"为真实的世界设计"，在他看来，"真实的世界"就是我们所处的社会和其中包含的价值。他认为，对社会价值的深切关注是设计创新应该遵循的目的路径。为"真实的世界设计"就是为了整个社会的可持续发展而设计，其中涉及社会发展和全民福祉这样的当今世界的重大议题，而这些系统性的复杂议题，通常需要多主体参与和跨学科领域的协作才能逐步实现。

从字面的意思看，"参与"强调的是人对相关事情的介入，即除了关注过程中作为参与者的"在场"，还关注作为参与者在这个过程中的产出。因此，我们可以把参与界定为主体通过行为、认知和情感三方面的投入，与

其他主体共同生产结果的过程。参与式设计其实是一种关于创新"共识"的结果,强调个人的付出与作用,同时也强调人与人之间的合作。从参与式设计的发展历史看,这种设计范畴中的民主与整个世界民主思想的进步存在很大程度的相关性。20世纪70年代,参与式设计出现在斯堪的纳维亚半岛国家。虽然它起源于政治性的运动,但在设计领域其发展的空间显得更为充裕。参与式设计是一种多主体介入的设计方法,同时也是一个沟通与协调基础上的合作过程。这个过程首先面对具体问题的协作,是一种社会性的主动反思,通过相互的沟通、交流与学习来获得设计观念上的相互理解与尊重。作为基本的原则,参与式设计尊重使用者的能力与技巧,高度认同使用者在设计活动中的价值与作用。① 诺曼把用户相关的概念群视为问题域,而把设计相关的概念群视为方法域,用户参与式设计则是将两者对应起来的最佳途径。② 这种设计的方法提升了设计知识转化的效率,并可实现客观而快速地将用户需求转化为设计形态。在多用户的参与式设计中,能够帮助设计者准确而完整地定义需求,实现在"共识"的基础上实现相应的设计目的。诺曼认为,用户参与设计活动的方式可分为两种:一是设计师主导,通过用户研究工具进行深度的用户需求挖掘;二是所有设计活动相关人共同参与协商,达成观念共识,并形成设计决策。③ 由此可见,参与式设计就其本质来看其实就是一种社会互动。安东尼·吉登斯（Anthony Giddens）认为,这种社会互动包含社会个体之间任何形式的接触,而社会生活其实就是由这些多种类型的社会互动构成,并且体现于面对面的正式或非正式的情境中。④ 约翰·麦休尼斯（John J. Macionis）则认为社会互动是人际交往中采取行动并做出反应的过程,⑤ 这里提出的社会互动既体现了设计范畴的主体间性,同时也体现了在社会互动中的"个性"与"自我"。因此,社会互动是发生在拥有共同属性的人与人之间的,以某种情境为条件的群体活动,并且这一群体活动的社会化过程是以互为条件的一系列社

① K. Battarbee, "Co-experience: Understand User Experiences in Social Interaction" (PhD diss., Unversity of Art and Design Helsinki, 2004).

② 唐纳德·A. 诺曼:《设计心理学》,梅琼译,北京:中信出版社,2003年,第195 - 196页。

③ F. Karlsson, J. Holgersson, "Exploring User Participation Approaches in Public E-service Development", *Government Information Quarterly* 29, no. 2 (2012): 158 - 168.

④ 安东尼·吉登斯:《社会学（第四版）》,赵旭东等译,北京:北京大学出版社,2003年,第900 - 901页。

⑤ 约翰·麦休尼斯:《社会学（第11版）》,风笑天等译,北京:中国人民大学出版社,2009年,第168页。

会行为为基础的。当社会行为被纳入某种互动仪式链中，即构成了社会结构。所以，作为社会互动的参与式设计，需要关注宏观情境也需要关注微观情境。宏观情境是以文化传统作为支撑的社交活动，这是以文化认同为基础的仪式性互动，会对产品（服务）的深层价值属性产生影响；而微观情境则是人际互动，常常会具体到使用者的行为场景，这种类型的情境行为与具体功能形态的可用性及情感触发相互关联。值得注意的是，参与式设计不单是情境互动的社会行为，同时也是群体互动的社会行为。

图 3-10 是星巴克（Starbucks）发起的一项社交媒体互动计划 My Starbucks Idea，用户可以通过其网站上专门的平台分享他们对于星巴克的建议、想法、讨论、反馈等，这些来自群体互动的信息可以为星巴克在产品创意、体验创意和参与创意方面收集有价值的资讯，通过将它们转化为商业智能，获得企业发展的全新动力。在 My Starbucks Idea 设立五周年之际，星巴克已经采纳了 275 个用户想法，通过将它们具体化以改善整体业务，从而促进了用户与品牌的互动，并扩充了忠实用户群。

图 3-10　星巴克发起的基于社交媒体的互动计划（2008 年）

群体互动在参与式设计中起着重要作用，其方式在运作机制上包含事件、身份和关系三个要素，同时也包含从个人认同到社会认同的心理流变过程，所以群体互动也可以看作人际到群际的"过程连续体"。这样的互动常受到群体动力因素的牵制，是多个主体共同参与下的动态过程。詹姆斯·索罗维基（James Surowiecki）在一系列跨学科研究之后提出：群体比作为个体的精英，在整体上显得更为聪明。在解决问题、合理决策、促进创新，甚至在预见性上，群体都要优于个体精英。① 因此，参与式设计作为信息社会设计创新的模式具有一定的理论基础。事实上，网络基础为群体智慧的发挥提供了优越的技术条件。在不断加速的信息流转中，整个社会的结构都在发生微妙的变化，这些变化既体现在社会群体行为模式多样化、复杂化的趋势上，也体现在群体行为在整体智慧的提升中所呈现的高组织水平以及"智慧性"上。

由设计创新的"共识"而形成的创造性社群是需求与机遇共同选择的结果。这些需求是为应对问题而生并且通过价值判断后重新界定的，而机遇则是来自传统的存在（或关于传统的记忆）和现有的条件（实现构想的技术与方式）的多样组合。值得注意的是，这两个基本要素都需要以观念和价值体系的共识为基础，并且需要一方面让成员用一种开放、民主的方式了解并管理复杂的设计生态系统；另一方面也需要让成员可以在人际关系的组织架构中进行活动，满足自身的需求，构建自我价值实现的未来。通过创造性的社群，参与式设计可以将个人利益融入社群以寻求解决方案，在创造资源中利用资源，由此形成个人与社群的共赢。

图3-11所示是乐高公司推出的一项参与式设计的创意计划——LEGO IDEAS。在这个互动计划中，用户可以利用乐高积木进行创意设计，创作他们心仪的作品，并将创意上传至LEGO IDEAS网站。如果创意能获得1万个支持，由设计师、产品经理和其他主要团队成员组成的乐高评审委员会就会对这些作品在可玩性、安全性以及与品牌的贴合度上进行审核，确定哪些产品的创意可以成为乐高正式的产品，之后会将其实现并投放市场。作品被采纳的用户就会成为"乐高粉丝设计师"（a LEGO Fan designer）。通过这种参与式设计，LEGO专业团队与"乐高粉丝设计师"共同完成产品开发工作，从而促成乐高独具魅力的"群体智慧"的产品传统。

① 詹姆斯·索罗维基：《群体的智慧：如何做出最聪明的决策》，王宝泉译，北京：中信出版社，2010年，第3-25页。

图 3-11 "乐高粉丝设计师"计划及其成果展示（2008 年）

 参与式设计体现了信息社会"群体智慧"机制的作用，体现了设计范式从"产品性"到"服务性"设计的转变。从包豪斯开始，现代设计从以制造技术为基础的"产品设计模式"发展到现今以信息技术为基础的"交互设计模式"，具体产出从"产品"转变为"服务"，设计的呈现形态从单纯视觉层面的"造型"转变为关系指向的"行为"，而对象主体也从"用户"逐渐转变为"社群"。这一系列的转变并非只体现于那些可见的"物"的形态上，更体现于整个设计产业与社会风貌上。这些设计范式的转变，说明基于服务的以非物质产品（服务）为主的信息经济社会正逐步成型，信息机制代替生产机制成为设计范式的支撑，正在深层次改造"物"的观念体系。设计范围已经超出预期的泛化，微观层面的功能形态似乎已经无

法满足人们那些复杂的社会性需求，而重新界定设计的边界成为理论创新的关键。对设计边界的重新界定，需要有社会化的参与机制，需要将设计造物的方式理解为"谋事"的方式，需要着力形成关于设计目的的"共识"。

2. 关于社会创新的"共同体想象"

设计不是简单的"造物"，而是在造以"物"为介质的"关系场"。"关系场"动态反映了人、物之间的显性关系与隐性逻辑，这些结构便是设计创新的关键，同时也是设计需要"谋"的"事"。设计创意的形成过程是发现那些有价值的关系，并用形态或模式将这种关系固定下来。所以，界定"物"，需要以明确它与人、行为、情境、意义的关系为前提，"物"的形态体现了"事"的结构，而"事"则是"物"形态合理性的描述。设计创新的合理性很大程度上见之于对"事"的合理描述。的确，在信息主义语境下，设计正从以"造物"为核心的社会活动逐步转变为改善或诠释复杂社会关系的活动。值得注意的是，在新的历史条件下，以"谋事"为主导的设计创新并非绕开"造物"的职能，而是在谋事中让"造物"的目标与特定的关系对应起来。毕竟，设计的本体规定性要求"谋事"需要以关系这样的抽象对象为逻辑分析的基础，通过对这些抽象对象进行分析，为"造物"提供更多的依据，从而实现时代赋予"造物"行为的价值目标。

设计作为社会创新的实践，其目的是"创造人类健康、合理的生存方式"，这是一种信息社会的关于设计的"共同体想象"。催生这一愿景的是实践层面的设计方法论。我们知道，技术的变革加速了设计大环境的变化，由此也带动了设计需求和原则的变化。在现代设计的概念体系诞生之初，关于设计方法的主导思想是"为谁设计"，这其实是技术/专家/决策者驱动的方法。表面上看，这似乎是"以用户为中心"，实际上是"按指示而设计"。即使在这个过程中有探讨性的对话，也只是专家/决策者组织的带预设引导的对话。近些年来，设计思潮受技术的赋权，使得"与谁设计"逐渐成为一种关于设计方法的创新思路。这是一种置身于使用情境中的，关于使用者的设计方法，它指出设计作为以人为主体的社会实践活动，应由所有相关主体协作完成。这种方法带有一定的包容性和开放性，由设计生态所呈现出来的复杂性和不确定所决定，通过这种自组织的应激反应，能够实现以所有参与者为主导的协同创新。马克·第亚尼（Marco Diani）在《非物质社会——后工业世界的设计、文化与技术》一书中认为，设计一直处于现实与观念的两极之间，在现实的一极是技术化的社会现实，在观念的一极是以人为尺度的造物理想。在工业社会，我们借由少数精英创造的

"物"来理解和践行对外部世界的认知,我们瞻仰那些带给我们便利并如同艺术品一般的产品,它们刷新我们对于自身和所处世界的认知,因此,我们竭力保持与那些精英设计师一致的审美感受,并在这种经验的习得中获得观念的提升。进入信息社会后,我们在技术的加持下获得了更多的话语权,我们可以借助各种媒介形式参与到设计的游戏中,与设计师一样无差别地享受各种信息资源,并共同经历设计造物的历程。① 经历了物质匮乏时代的我们总偏执地认为"以人为本"就是"以需求为本",因为人就是不停寻求"需求"满足的生命体。这种对"以人为本"观念的误读,在很大程度上让我们的创新走向了一种伦理虚无的境地。人是有思想和价值观的生命体,事实上,调动人改造世界的主观能动性,才是一种面向社会创新的"以人为本",只有万众创新,新的"人口红利"才会产生。

社会创新是一种发现、解决社会问题的新方式。从某种意义上说,社会创新并不是一种理论性的概念,而是一种实践性的概念。作为实践性的概念,其本身就强调协同和泛边缘化。信息社会的社会创新不单是关于产品(服务)的新想法,而且是关于模式的新想法,这些新模式负载价值权衡,也负载社会责任,它们能创造出新的社会关系(或改善现有的关系),并能够促成新的社会协作。总之,社会创新是一种推动社会发展的行动力,它超越了设计学原有的边界,将原来囿于产品(服务)创新的视角,拓展到了整个社会形态,以可持续、系统化的模式统筹产品(服务),并实现设计价值与责任的社会化。社会创新意义的设计实践往往会通过挖掘自然资源和社会资源的潜力,去形成有关系指向意义的产品(服务),由此形成功能和意义的创新。在这个过程中,设计会以更为客观的态度去看待用户需求和公共利益,通过吸引更多的社会主体参与来合理化公共资源发掘中的价值提取,会将视角更加聚焦于社会结构的优化和社会关系的改善。

用社会创新来驱动设计造物,需要建立拥有共同价值观的"共同体想象",需要形成多元化的社会群体,其中的每一个成员都会有意识或无意识的采用反思性的设计思维,在价值观共识的基础上来进行价值的确认,并参与到共同设计中。通过社会创新类型的设计实践来解决现实问题,在协同解决现实问题的同时,提升公民的责任意识,提升对国家和文化的认同。所以,从本质上说,社会创新其实就是获得价值认同的人共同参与的创新。

设计驱动的社会创新,是建立在经验反思基础上的创新,也是一种反

① 马克·第亚尼:《非物质社会——后工业世界的设计、文化与技术》,滕守尧译,成都:四川人民出版社,1998年,第72-75页。

思性的设计实践过程。反思性的设计实践产生"物",也产生"造物"的理念。因为"造物"本身就包含一系列价值评判,所以在这个过程中引入设计批评十分重要。设计批评就其本质而言,是一种多主体参与的反思类型。这意味着,主体不再能够把对象统摄到一个概念或若干规则之下,尤其是在互联网语境下,各种去边缘的传播让以往的信息概念以及相关的规则发生了本质性的颠覆。在这种情况下,批评的主体需要以主体性去寻找"规则",但这个"规则"并非简单的"共识",而是一种关乎共同体利益的"想象"。的确,在互联网语境中,观念的共识似乎总是可望而不可即,但可以肯定的是,虽然"共识"难以企及,也还是需要范式和实践的路径,以无限靠近那个观念中的共同体"想象"。符合"共同体想象"的设计美学批评其实是一种集体的参与性反思,对这种反思方式的批评有别于以往单向的、专家主导的评判路径,其强调批评不在于制定规则或执行规则,而在于在不断的对话中形成具有参照意义的价值范式。从本质意义上说,社会层面的设计反思,能让我们对设计的责任、传统、真理有更为开放的理解。由此可见,反思作为一种设计美学批评的进路,主张的是一个开放的文化与和而不同的理念,强调的是情理交融的价值范式。在这里,批评的主旨不在于说服或对抗,也不在于让公众单纯地、无条件地接受关于产品(服务)的"美"的规则,而在于在价值范式的引导下达成一种价值理性的自觉,并形成社会风气。

不得不承认,公众多样化的感受是重要的批评依据。因此,将批评置于有代表性的公共领域,广泛地接受公众与舆论的监督,在批评中言明立场、启蒙反思是关键。事实上,当我们回顾设计理论发展的历史,可以看到一个明显的趋势,即现代主义把人看成"功能抽象"的传统正在受到巨大的挑战,也就是说,多样性逐渐成为设计批评普遍颂扬的问题。突破功能敏感设计的局限性,在设计中不聚焦于给用户"想要的",而是根据社会的价值范式,给用户提供一个思考的空间。此外,多样性意味着不再重复"同样",也不再复制已有的"真理",而是在维护设计主体性的基础上鼓励价值敏感的设计,鼓励真正民主化的设计,强调以多元的价值理性丰富现实问题的解决途径。由此,才能在技术的迷雾中获得认知的经验,并感受设计造物超经验的价值魅力。

第 4 章

联结：社群化的视觉逻辑

一、社群与人脑云

（一）基于信息交互的群体

正如所知，世界总是以某种方式普遍联系。信息就是这样一种不同于物质间纯物理规律的普遍联系，它体现了被某种意义系统所同构了的关联。信息对于主体而言具有的非凡意义，同时也定义了自身在环境中所存在的方式。生物往往要通过信息来判断外界事物的状态，越是低等的生命，其用于交互的信息层与外界物理层之间的关系就越简单。从低等生命过渡到人，信息交互的行为渐次走向极度复杂化。如果说信息是普遍联系中的某一个层次，那么知识便是信息通过人脑观念认知后的产物，在范畴和抽象层次上高于信息。在知识之上是智慧，智慧是知识在现实（实践）中的体现。客观上说，人脑的进化已经让主体间的普遍联系提升许多，这也让我们早已忘却了我们作为生物群体与外界最为基本的信息交互行为。的确，我们可以在思想的领域信马由缰，并自以为技术赋予的"自由"无边无际。在信息科技高度发达之后，这种自信逐渐膨胀为自大，使我们忘记了需求和欲求在动机上的差异，忘记了我们作为生命体与外界最为质朴的沟通方式，忘记了索取与责任的对应关系，以至于在今天，我们不得不面对一系列或显性或隐性的危机。的确，技术为我们带来了现实的便利，但同时也蒙蔽了我们的双眼。虽然技术让那些看似不可能的事情成为现实，但同时也让我们忘却了作为客观世界的存在所受的限制。

在技术型社会建立起合理的批判意识很重要，但无论是哪种批判，都需要面对人之为人最基本的属性，在此基础上才能构建起具有指导意义的价值评判体系。要透过技术表象，才能洞彻实质。当我们执着于信息交互

的声、光信号,以及不可思议的传输机制与效率,是否会反问:我们需要的究竟是什么?是技术,还是技术背后真实的生活?的确,再炫目的技术,其实都是为了解决简单的需求问题。就像我们面对那些五花八门的通信手段时,其实最为在乎的,只是把自己的意愿清楚地传递给接收方,至于采用什么样的语言或设备,并不是关键。

　　用户对于技术,并不像我们想象的那么敏感。每天,我们扫视握在手里的手机,是否想过有哪些功能是我们从来没有用过的?我们为什么总将这些"黑科技"式的功能遗忘?的确,它们体现了技术型社会的富足,但却大多不是我们真正需要的。用户需要的只是事物本来的样子,并且只是想用最简单的方式去解决生活中那些具体的问题,这才是设计需要关注的最为本质的需求。作为信息主体,与外界进行最为单纯的交互,比如说情感的回味与体验,其实是用户最需要达成的功能意愿。这种切身感受是美感产生的源泉,是对人作为复杂生命体不可逾越限制的一种补偿,同时也是让我们感受到生命终极价值的方式,这些才是设计需要达成的功能目标。因此,从这个角度看,技术与其说是一种美学,还不如说是一种美学实现的手段。就像我们熟知的那样,我们总习惯通过自己所在的(熟悉的)知识领域对世界展开认知,这也就造成了我们思想的有限性,而突破这种有限性,就有赖于信息交互。信息交互不仅仅是层次性的,它更多地会呈现出领域性的特点。但是,这种领域性的思维方式难免会造成"孤独"感,所以有必要在我们所固守的领域造就一个信息交互的话语体系,才能帮助个体找到思想相似的伙伴。其实,设计美学批评不应是一种碎片式的、以经验印象为基础的批评,而应是一种以共同价值目标为基础的信息交互的话语体系与社群,这样才能形成具主流性的思想领地,才能派生出种种具有积极社会意义的设计信条。

　　作为社会人,我们隶属于不同的社群。在信息技术高度发展的今天,网络成为一种极为普遍的信息交互手段,它的虚拟性以及身份隐匿的特性带给了我们一定的安全感,我们在其中畅所欲言,进行思想的碰撞。于是,这个虚拟的空间具备了建立某种批判意义社群的基础。值得注意的是,一方面,这些社群由于网络"距离控制"的种种特性,使得个体与个体之间的交流蜷缩于"浅"而"窄"的情绪宣泄,缺乏思想的纵深发展,由此也造成了"思想贫瘠之症"在网络社群或个体之间蔓延;另一方面,由于社群与个体之间思想领地各自固守,造成思想内容的极度碎片化,不仅信息形式是碎片化的,连信息的阅读方式也开始碎片化。我们常常以所谓的"技术常识"对社群进行分类,而忽视了社群整体思想的连续性和逻辑关

联。这样一来，很多社会性思想便难以聚合，更别说孕育成型，这是值得我们深思的问题。在人文思潮活跃的18、19世纪的欧洲，许多开创性的社会思潮都诞生于市井街巷的小酒馆、咖啡吧中，这些公共领域为什么能成为文化精英们忘情流连的精神乐土？究其原因无外乎两点：一是这些非目的性的日常生活场所更利于思考和观念的自然流露；二是人们在真实情境中的交流会更注重话语交流的价值理性以及与自身社会身份的相关性。我们常常感叹，设计范畴已数百年没有"文艺复兴"式的思想感动了。这是为什么？是当代耕耘于此的人缺乏人文情怀，是快节奏的生活和无休止的欲望让我们已无暇顾及思想上的窘迫，还是我们再也无法复制那些让文艺巨匠醉心创作的思考空间？的确，我们可以归咎于各种复杂的外因，但真正能够让我们摆脱困境的并不是对这个时代的不已的唏嘘，而是行动起来，发现并践行我们对于这个时代的理解。

碎片化、印象式是当代设计批评现状最为贴切的描述。主观情绪宣泄较多，价值体系构建较少；个体梦想呼吁较多，思想共同体意识较少。纵观设计发展的历史，每个重要的时期都会建立起相应的设计批评话语体系，信息社会也应如此。这样的话语体系能够为设计相关的社群与"他者"建立沟通的情境，而只有在这样的沟通情境中才能形成设计价值观念的碰撞，才能让设计成为一种实践合力。

具有价值导向性的话语体系是社群重要的实践动力。不得不承认，社群是人类社会生存发展的基础环境，技术和文化的进步都离不开社群。在一定程度上，社群能够促进个体信息处理器官的进化，同时也能提升整个社群的信息能力。这是一种相互影响、相互促进、潜移默化的过程。社群以价值导向的话语框架进行高效率的内外沟通，这种沟通越深入，就越能促进信息处理器官的进化，并且能大幅度提升主体对于信息的判断力。值得一提的是，语言在这个过程中所发挥的作用无可否认，它打开了一扇通往人类内心世界的大门，使得群体的意识能够从个体的内心世界萌发。从进化论的角度看，类人猿（早期人类）的心智其实徘徊于精神世界之外，这是因为生存的压力迫使他们没有太多的闲暇去关注物理世界之外的东西，也没有语言来作为情感表述的介质，他们只能用简单的叫声来表达浅层的感受。在语言产生之后，人对自己内心情感的表述日趋细腻，借助语言，人类能够到达相互认知与心灵共鸣的更深层次。于是，社群之间的凝聚力也在不断精进的语言沟通技巧中强化。但是，语言并不是社群运作的机制，它只不过是一种沟通的渠道，而社群中每一个价值个体才是它连接的对象。确切地说，语言更像是连接不同人脑的媒介，而真正让社群向着共同价值

目标前行的则是人脑云这样的信息机制。

（二）人脑云的产生与进化

1. 社群的运作机制：人脑云

设计美学批评的理论建构需要社群意识，而在社群意识的形成过程中，人脑云的作用十分关键，它不仅是观念，同时也是一种方法。

我们不能否认技术形态与人类社会的组织形态之间所存在的关联。因为技术的研发通常都会锁定现实社会中的需求，所以以人类社会的组织形态作为切入点，一方面能帮助我们理解技术事物的内在逻辑，方便我们充分开发其使用潜能，另一方面也能针对具体的问题形成具有可操作性的方案，而这些方案的累积就可能对人类社会组织形态的优化产生作用。因此，两者之间总是对应关联，并且相互作用。一个典型的例子就是云计算的技术框架和人脑云的概念架构，这两者的机制逻辑十分相近，这种镜像式相关性在很多"社会性技术"中都可以窥见一斑。这说明技术的衍生和发展不能独立于社会关系之外，任何类型的技术其实都是某种社会关系的产物或体现，同时这种"关系技术"对于社会关系的发展也会起到相应的作用。

社会化学习是特定社会关系的体现，也是社群发展的重要途径。它所体现的其实就是人脑云的运作方式。正如所知，个体的人的认知、智力以及生命都是有限的。社群提供了这样一个基础，它能够将不同个体的认知连接起来，使其相互借鉴，从而形成对事物长久而深刻的认识，并且这种认识会以经验的方式在社群中普及。这种受个体能力限制但又不以个体意识为转移的知识积累与创造过程就是社会化学习。在这个过程中，语言是连接不同个体知识及经验的媒介，语言让人类个体之间的联系从信息层走向知识层乃至智慧层，并在智慧层形成具有社群指导意义的话语体系。

语言在人类交流方面起到双向的作用，一方面，因为有了语言，人可以通过精致的信息形式表达细腻的情感；另一方面，对语言的使用，也进一步完善了人类的理性思维，尤其是反思性思维，使得人之为人的思维深度远远超越了以往任何的生命体。语言的产生，代表了人的进化由体力向脑力发展的一种转向。这种转向意味着人不再仅仅在意自身个体同环境之间的联系，或是群体中个体思维的纵向联系，而开始关注自己与"他者"之间的关系。于是，关系的构建在人的社会生活中开始占有重要比重。在日夜不停息的社会关系网的构建中，人的心灵世界得以深化。值得注意的

是，这种信息交互式的关系深化离不开两个必要条件：一个是分享，这让不同个体间能共享某些价值信息，也使得知识和经验得以社会化，并实现自我价值和社群价值的增值；另一个就是思想的碰撞，不同观点间的相互切磋，迸发出新思想，让思维的层次得以深化。

这就开始涉及社群社会化学习的第二个维度：不同个体间的横向交流。可以这样说，个体纵向的思维深化过程是横向社会化联系的基础，但是我们也应该看到，整个社会化学习的过程是在个体的横向交流中实现的。在这个层面上，社会化学习不仅促进了知识的社会化进程，同时也加速了个体对知识的学习效率。通过对社群已有知识的习得，学习的过程不必从零开始，甚至不用亲身实践或经历就可以掌握相应的知识或经验。每个人都可以在前人取得的知识的基础上开始自己的学习历程，以减少走弯路的概率，同时，在经验的"护卫"下也可以一往无前。

"云"是一种存储信息的方式和介质。如果一定要用"云"来类比社群的信息共享机制，"云"即一种知识的社会化存储。社会化学习的机制将不同个体的大脑连接在一起，并通过整合发挥其共同的效应。在这个过程中，语言无疑是人脑云相互连接所依靠的最初媒介。不同的个体可以通过语言这种信息渠道达到认知、经验、知识等方面的共享，从而能够促成彼此的合作，在认同的基础上共同解决在社会领域遇到的问题。

当群体试图共同解决某一问题时，他们首先会进行信息交互沟通。这实际上就是人脑云不同构成部分（个体大脑）间的信息传递过程。这个过程通常是问题得以解决的前提。当群体共同解决所面对的问题时，实际上是共享"计算"的资源，也就是说，群体的智慧在此时已经发生作用，即通过某种记录和沟通方式（包括语言），共享"存储"的资源。从根本上说，设计美学批评的目的是解决设计活动中的问题，引发人们对于问题的讨论，并促成设计思维和价值观念的完善。这个过程在信息社会情境下很难靠几个"个人英雄"支撑起来，而需要群体智慧的共同努力，由此才能产生一定社会阶段相对完满的结果。现代主义的设计理论体系就是这样一个在当时看来相对完满的结果。它解决当时迫切需要解决的"物"的缺乏问题，同时也在"物"的机器大生产中，有限地眷顾了基于人性的功能需求。值得注意的是，所有这些也不是某一个现代主义设计大师能够促成的，而是一个又一个的像德意志制造联盟那样的设计群体，通过不断地与公众对话才得以达成的。当时的这些先锋设计群体，在很大程度上就是由人脑云这样的社群机制所驱动的，它们不但发挥着设计观念社会化的巨大能量，同时也培育了一批现代主义的精英设计师。

第4章 联结：社群化的视觉逻辑

由于生理限制，我们的记忆力是有限的，但社群却能够将记忆的内容进行分解、类别化，由此实现社会化的知识存储。这些社会化的知识存储通过文化、传统、经验的方式代代传承，这些知识，或者附着知识的物或事，就成为一个社群独一无二的历史。图4-1所示是"奇普"，所再现的是古代印加人用来计数或者记录历史的方法。这种古老的"书面文本"由许多颜色的绳结编成，作为一种与众不同的三维立体的书写体系，"奇普"能够记录非常复杂的信息。在结构上，它由一根主绳，上串着上千根副绳所组成。主绳通常的直径为0.5～0.7厘米，上面系着

图4-1 古印加人的"奇普"（Quipu或Khipu）

很多细一些的副绳，一般都超过100条，有时甚至多达2000条。每根副绳上都结有一串令人眼花缭乱的绳结，副绳上又挂着第二层或第三层更多的绳索，这种绳结编织的形式类似古代中国人用于防雨的蓑衣。"奇普"这种结绳交流的方式便是古代印加人保存社会化知识的"设备"，其中蕴含的文化意义足以支撑印加文明千余年的演进历史，这种会意"文字"充分体现了安第斯文明独一无二的源头。

再回到社群沟通的基本媒介——语言。由于时空的局限，在辗转流变中，语言原本的意义常常会模糊或丧失真实性，所以我们可能只能从古代遗留的只字片语中揣摩古人的生活状态及思想。语言虽然在一定程度上能够建立人脑之间广泛而深入的联系，但这种联系常常受到时空的限制而脆弱易逝。不得不承认，信息科技尤其是互联网，极大地强化了语言作为人脑云的连接介质的作用。无论从时空还是本身的传播特质上，互联网对于语言的缺陷都提供了有效的补偿。首先，高速的传播极大地提升了个体之间交流的效率——只要在线，你的表达就能瞬间传递到任何地方；其次，互联网遍布在各个节点的存储设备，高度保障了信息传播过程中的完整

性——你说了什么，借助定位技术都可以实现有据可查；最后，互联网突破了语言形成的文化藩篱——我们可以通过翻译软件这样的应用，比较轻松地与不同语言体系的人进行沟通。

人脑云是社群的运作机制，但其作用远超于此。它是一种信息化的思维方式，在互联网高度发达的今天，以这种思维方式为模版，创造各种各样的技术原型，如云计算、区块链等。作为一种社会化的学习方式，人脑云的思维方式对于设计美学批评来说也有深远的意义。首先，它提供了一种理论体系的构建方式，即群体智慧和个体思辨的融合，这种融合需要创建公共性的交流情境，需要有信息的"场交互"意识；其次，也要对技术进行人文思辨，批判并善用技术去强化社群内部和外部、成员之间的沟通效率，由此才能形成具有批判意识和社会担当的设计群体。

2. 来自人脑云进化轨迹的启示

人脑云不是一个新概念，作为一种社会学习的方式，在人类诞生之日就已然存在。人脑云在其初级阶段十分低效，只有在被连接的成员数量足够多时，才能发挥更好的作用。数千年之后的今天，很多互联网产品在运作机制上其实都与人脑云这种古老的知识社会化模式息息相关，微信的朋友圈、知乎、小红书等这些现代人的App生活方式，其实都是技术形态的人脑云模式。对于任何线上互联网产品来说，只有用户足够多，并且用户贡献的内容足够有价值（这些用户通常被称为优质用户），产品（服务）才拥有广阔的延展空间。在这个意义上，这些互联网产品的设计目标是给用户提供各种方式链接世界的可能。这些链接体现在技术层面，就是流量。这也解释了互联网公司如此重视流量的原因，因为流量代表了用户使用产品的时间、频次、体验……以及所有关于产品有效性的评价指标，而这些指标之后便是丰厚的利润。但是，流量是这些产品（服务）的真正目标吗？绝非如此，构建起技术形态的人脑云才是事实目的。一旦某个产品（服务）有了完善的人脑云机制，它就会逐渐显现出功能意义。所以，设计总是需要一次又一次地迭代优化，致力于形成产品（服务）独具魅力的人脑云机制，才会在激烈的市场竞争中脱颖而出。

在人脑云进化的初级阶段，语言可以将一个部落内的成员连接在一起。弗洛伊德在《图腾与禁忌》一书中提到，语言跟人的内心世界建立起对应联系之后，人才开始更好地认识后者。[1] 由此，才能形成抽象思维，才能形

[1] 弗洛伊德：《图腾与禁忌》，文良文化译，北京：中央编译出版社，2005年，第70页。

成强大的精神世界。种种证据都表明，集体的心智结构在较为频繁的语言交流中才能发展。当社群人数较少时，其创造力也往往有限，因此只有依靠较为开放的社群，才能为人脑云提供更大的动力。从人类发展的历史轨迹可以看到，那些封闭的社群几乎很难在人类文明的历史进程中走在前列。

火在人类文明的进化历程中发挥着不可小觑的作用。中西方文化中都有关于火的神话。中国有"燧人取火"，西方有"盗火种的普罗米修斯"，这些都是人类文化史上的英雄，因为他们不仅为我们带来了光明，也为我们带来了各种能力的提升，由此人们才能告别茹毛饮血的原始生活。所以火的使用标志着人类文明的开始，其实并不为过。的确，火与人类的生产劳动甚至体质的进化都有着密不可分的关系。

值得一提的是，自火被人类所使用以来，那些穴居的人类便有了围坐火堆周围的闲暇时光。正是这些闲暇时光，才使人们在生存压力之外可以去面对自己的内心世界，也正是这些闲暇时光，人类的思维才会在心灵的碰撞中获得决定性的发展。因为只有当人类围坐篝火旁时，才会开始把注意力转向"自我"。此时，他们才可以从狩猎、采摘的种种艰辛中短暂地解脱出来，获得片刻欢愉，享受宁静的欢乐时光。此时，他们才能思考所有跟"美"相关的问题，由此艺术及相关的活动才得以产生。这种"围火而坐"的仪式，拉近了个体与个体之间心灵的距离，内心世界也被笼罩于集体氛围所赋予的安定与温暖之中。此时，他们仿佛走进了一扇门——一扇拥有共同内心世界的门，这种沟通便是建立人脑云联系的开始。在这个意义上，篝火与现在的电视机、电脑、手机这样的智能终端所起到的作用是一样的，它是一种沟通仪式的"通灵之物"，它强化了人与人之间的关系，同时也促进了人类思维的发展。"围火而坐"是一场社会化的仪式。今天，我们在闲暇时刷微信朋友圈很像是这种仪式的"科技版"，虽然没有腾腾的火焰和热烈的话语声，但在手指的滑动间，各种愉悦溢于言表。"围火而坐"和"刷朋友圈"作为社群化的仪式，产生了不同时代的人脑云，这些人脑云有着不同的技术外壳，但是其核心机制却没有太多的改变。

当原始人类捕捉到猎物或有话题时，他们会在篝火边，通过朴素的初级语言，或是张扬的肢体动作（原始舞蹈）来表达他们内心的感受。在这样一次又一次的仪式化沟通之后，人类的心智变得越来越完善，表达的方式也开始附着各种细腻的情绪，而这种情绪表述的精细化使得之前的语言也开始精致，其内容也逐渐深刻。当这些精致而深刻的语言再次作用于沟通时，人类的理性思维和抽象思维便得到了飞跃式的发展，由此更为抽象更为形而上的观念便由此产生。当然，这一过程也许经历了上百万年的时

间，其间产生了各种形态的艺术，以及指导人们认识生活和周围事物的哲学。所以，从某种意义上说，当代的设计美学批评需要建立的话语体系不但需要"社会化的仪式"，同时也需要"渐次深刻的话题"，需要"社群化的沟通"，也需要"技术化的语言方式"。从根本上说，这个目标不是某几个专家以"梦想家"的方式奔走呼吁就能达成的，也不是坐等某一天某一群人的恍然顿悟，而是需要一步一步营造一个"围火而坐"的仪式，在对话中发现现实问题，并对问题进行逐步深入的思辨，也需要借助信息技术强化社群沟通的效应，在优质的对话中进行社会化的学习，这样才能发现美学观念的批评介入设计造物最为恰当的路径。

的确，有了共同的语言，社群的人脑云才开始运作，最初的社会化学习才能启动。语言在社群的人脑云机制中发挥的便是技术介质的作用。语言包含言语的方式和内容指向，其中言语的方式就和信息技术息息相关。在一定程度上，言语的方式决定着社群化沟通的效率与效果，而内容指向则体现了沟通的实质意向，两者在人脑云的运作机制中均不可或缺。

人脑云的运作目的就是形成确保整体利益的统一认识。其实，从原始的人脑云开始就开始致力于达成一致的协调，形成群体性的认识，并运用群体的力量才能在艰险的生存环境中获得生存下去的资源。当然，这种群体性的认识也并非客观，因为这原本就是一种感性交流的产物，没有经历科学意义上的客观论证，所以原始的群体性认识通常都是客观现象的主观反映，与人的心智完善程度和生产力水平以及社会意识发展水平都有直接的关系。也正是由于原始社会的人、社会的种种局限，才出现了图腾崇拜、泛灵论等非理性的群体心态。不管这种深藏在原始信念之后的心理机制是什么，信息沟通的方式（比如说语言）能够让群体达成认知上的心理协同，从而让最为原始的社会群体在风云变幻的自然条件中以突破自身限制的方式获得生存的空间，直至通过人脑云所不断积累的知识打破这种平衡。这般，人类才能在一次又一次的祛魅和对客观现实不断的重新认知中走向更为进步的阶段。

人脑云的进化，从某种程度上说就像协同中开放的系统，每一次平衡都体现为一定的社会发展的阶段。在社会发展历程中，经过人脑云的知识积累和这些知识的社会化实践，新的平衡理念就会呈现于前。这种平衡一开始总是代表着一定先进社会群体的价值诉求，而随着整个系统的进一步发展，这种平衡如果没有得到与时俱进的维护，就可能会成为一种阻碍社会前行的障碍，直至新的平衡理念成为社会发展的动力，在其感召下即召唤出新的平衡状态。社会实践中的批判意识就是这种平衡的推动力量。

第4章 联结：社群化的视觉逻辑

从工业社会到信息社会，每一次设计观念的创新，都源于人脑云推动的批判意识对于平衡理念的追寻。这些平衡理念包括设计的价值观、主体意识以及本体追求等，由此也产生了设计范畴多样的风格体系。人脑云作为设计创新的推动机制，也决定了批判意识的显学——设计美学批评的理论，是一个与社会发展的步伐协调一致的结构，它在一定程度上反映设计造物实践与社会整体价值观念的协同，也反映社会发展的阶段和现实生活的真实状况。进入信息社会后，人们更加关注人与人、人与社会和人与自然之间的平衡关系，这种关注其实就是基于"跨域信息交互"的社会主体自省行为，当它映射在设计造物范畴，便诞生了生态设计思潮。如何界定生态设计，其实代表了一种人对于整个外部世界的态度，因此学界和业界都心照不宣地采取了极为宽松的方式。宽松并非不严谨，而是为批判性设计留出更大的空间，去发现其价值归属。生态设计，也称为绿色设计或生命周期设计，从本质上说，这一概念并非对某种风格取向设计形态的描述，更多的是从观念层面以人脑云的方式帮助形成负责任的设计决策，从而引导出一个更具可持续性的设计、生产和消费的系统。生态设计是人脑云在经过工业社会的自我膨胀期后，人对于关系认知产生的一种新的平衡理念。生态设计主要包含两个角度的考量，一是实现生态意义的可持续发展，并尽可能减少资源消耗；二是以可回收的方式降低成本，实现从"摇篮到摇篮"的循环经济的设计。值得注意的是，生态设计并不是风格样式的设计，更不是简单通过颜色、材质、造型来宣称"绿色环保"的"招贴画"设计，其需要在设计的过程中充分考虑公众多方面的利益、考虑可持续发展、考虑社会知识的积累与完善，才能不落入样式设计的俗套。图4-2是On and On 系列的椅子设计作品。这些椅子方便叠放、节省空间，也有很好的舒适性，更重要的是，这些椅子所使用的材料能够无限回收利用，从而体现了设计者对于"循环经济"的承诺。这样的设计在功能满足的基础上赋予了"物"更多的意义。

图4-2 On and On 椅（2019年）
Barber & Osgerby

157

生态设计就是人脑云追求平衡的产物，它不是一两个精英设计师的突发奇想，而是整个社会群体对于生存空间和生存方式的再思考。当人类从洞穴的群居状态转向以家庭为核心的生活方式时，之前所建立的人脑云之间的联系会有不同程度的降低。在这个过程中，人们从群体性的交流转向了家庭内部，交流的范围缩小了，作为补偿，在城市、村庄中出现了酒馆、集市和广场这样的公共领域，为人们在家庭之外开辟了信息共享的空间。这些信息共享的空间为人脑云的再构建创造了机会。在这个阶段，最具代表性的是古希腊的集市。那里可以聚集更多的人，人们可以进行物品的买卖或信息的交换，而社会的风貌、人们的思想动态，也可以在那里一览无余。不得不承认，集市为古希腊思想的繁荣发挥了极为重要的作用。两千多年前，先哲们为生活、也为了信息的交流聚集到集市，在那里展开激烈的学术辩论，发表慷慨的个人演说，淋漓尽致地展现自己的才华，并形成了理性反思的社会风气。人类理性在这样的环境中获得了第一次伟大的觉醒。在集市宣讲中，古希腊的学者们向我们展示了他们极为深刻的内心世界。就思维的深度而言，经历了数千年进化的现代人在他们面前，都会觉得汗颜。进化论、光速极限以及地心说……这些在思想领域改变人们观念的理论，早在那个时期就有了基本的雏形。古代文明历史封印了原始社会的愚昧与贫乏，而人脑云也在古希腊达到了一个新的发展阶段。的确，古希腊开了理性思维思辨之风的先河，由此也开启了西方哲学的诸多传统。

　　反观技术高度发达的今天，我们较之以往具备了更多的话语权力和机会。但是，思维的深度却没有因这种话语权力和机会的井喷而得到扩充和实质性的发展，这是当代批评学人需要深切追问的话题。我们虽然活跃在各大社交媒体所搭建的"集市"之上，但我们的思想却是那么浅层、碎片化。我们醉心于具有"实际意义"的价值创造，有意回避与之相关的哲学思辨，因为那会让人觉得"太理论"，而"不够实干"。在设计艺术领域，向来就有"搞理论"与"搞设计"这样的职业"二分观点"。"搞理论"的去"搞设计"叫不专业，"搞设计"的去搞"搞理论"叫不务正业。这种对于"工艺"的过于崇拜，并把追求"工艺"的"劳作"作为精神理想的观念，在如今的设计领域蔚然成风，这其实是对设计造物的一种曲解。设计作为一种富含价值观念的社会行为，应该与批判意识与哲学思辨结合起来。设计师不是为造物而"劳作"的人，而是因造物而"思辨"的人，毕竟设计就是这样一种观念先行的社会实践，而观念的孕育发展与思维的深度有极为密切的关系。

　　需要指出的是，技术并不是"万恶之源"。"思维的深度"并不以鄙视

"技术的深度"为前提。思维需要技术，技术可以帮助达成思维深度与广度。如果完全独立于技术型社会之外，关于设计造物的哲学便成了曲高和寡的"玄学"。哲学层面的思考往往可以让设计的思维有高阶的视野，而技术则能让设计思维在这种高阶视野的指引下获得更大的效能。就语言来说，如果完全舍弃技术，这种最基本的思维工具的弊端也会凸显。在信息技术的蒙昧期，语言对于思维的效力仅局限于少数人在有限的时空交流，这极大地限制了人脑云的进化。因为要让人脑云发挥更大的作用，就需要使之在时间上的纵向联系和在空间上的横向联系都得到强化，这体现了信息技术发展最为直接的社会需求。信息技术需要为加强人脑云的联系效能服务。于是，形象化、可视化、瞬间化就成了信息技术革新的方向。这可以证明社会化思维特征对于信息技术走向的深刻影响。我们总是一谈到设计中的技术问题，就将其分而视之，甚至将设计中的技术问题剥离出完整的技术美学体系。不可否认，技术在很大程度上拥有重构设计方法论的力量，但我们也看到了各种技术反噬的现象。技术如同野马，需要以某种智慧去驯服，而驯服技术则有必要将其嵌入某种主体间性的关系结构中，这样才能获得结构性的理解。

在信息社会，人脑云的构建离不开技术特质的言语沟通。是不是越技术的言语，沟通就越深刻呢？其实，人们以语言为介质的交流，更多的是信息层面的直接交流，触及内心的沟通并不太多。在日常生活中，也不难发现，即使是相谈甚欢，有时也难以掩饰心灵之间的隔阂。性格、学识以及社会地位都在不同程度上束缚人与人之间深层次的沟通。在一些社会性的场合中，言语的交流通常都是即时性或礼节性的，由于没有时间做深入的思考，很多真实的意愿难以被觉察，更难以流露。从这一点看，书写的文字就不一样了。我们在书写时更有时间和空间来面对真实的自我，更能够从头脑中挖掘较为深邃的精神内涵。虽然文字是语言形象化的表示，但对人脑的作用机制却完全不一样。在言语沟通中更多的是切合场景的交流，但这种沟通通常都是人脑之间低层次的交流。与之相较，书写的文字却可以让人脑之间有更为审慎、深刻的沟通，并且书写过程对人的逻辑和理性思维提出了更高的要求。一方面，较之言语，这种深思熟虑的表达可以让人的心智得到进一步的锻炼与提升；另一方面，作为某个时期人脑云的一种普遍的连接方式，书写在一定程度上突破了言语在时空交流上的局限性。在时间的纵向维度和空间的横向维度上，人脑云之间的联系都会更加深刻，由此才能派生出以文字为基础的文明体系。

我们可以这样理解：文字是被赋予了技术的语言。文字和书写技术让

我们与千里之外的联系成为可能。在电报发明之前，在这段漫长的历史长河中，人类都是用笔与纸（或同类媒介）进行信息交流的，这也极大地促进了整个社会的记忆能力。虽然在有效交流的基础上，言语能够完成记忆的分解与拷贝，进而提升社会记忆的能力。不过，人脑的记忆能力毕竟是有限的，口头的言语始终难以与文字记载相媲美。文字作为技术化的语言，构成了人脑云更好的"硬件存储体系"。人类的个体也可以从沉重的记忆负担中解脱出来，从而可以集中精力进行更为复杂的思维探索。的确，文字的产生让在不同空间的大脑可以建立更为广泛的联系，这种联系不仅是时间的也是空间的。文字有助于让具体问题抽象化，这是理性思维发展的基础。所以，文字在学科分化中起着至关重要的作用。文字和书写技术的这种记录特性可以极大地方便人脑云的完善，甚至是社会化思维的构建。我们可以凭借各种文史典籍，在前人思考的基础上添砖加瓦，也可以让社会化学习轻松进化到"科技时代"。的确，文字的进步可以让我们更为详细地了解历史，看待当前的问题，同时也可以让人类的知识以较简单的方式不断地积累，并让文化以某种稳定的方式传承。

回顾历史，新的信息技术手段所带来的社会作用往往是惊人的。火的使用让人脑云开始成形，语言的产生和普及虽然晚很多，但对于人类的社会化学习来说，作用是空前的。文字在语言之后开启了一个全新的文明状态。当文字成为一种社会化的沟通手段之后，与书写相关的信息技术成为推动社会观念前行的重要力量。

在文字成型的初始阶段，轻便、能长久保存且成本较低的书写材料很难找到。古埃及的莎草纸虽然廉价但是不易保存；亚述巴尼拔图书馆所藏文字泥板虽易于保存，但太笨重了，而且在泥板上书写也是一项不那么容易的工程。此外，金属、兽骨、石头、竹片、绢帛等都存在这样或那样的问题。直至纸的发明，才解决了书写材料方面的问题。纸作为书写的材料，其缺陷也十分明显。例如，中国历史上无数的珍贵典籍由于各种天灾人祸，被焚毁者不计其数，其中不乏孤本善本。由此可见，书写材料的改善也没有从根本上解决保存的问题。另外，书写后的文字是知识与文化的重要载体，而无论知识还是文化，只有在传播中才能体现其实际价值。所以，如何有效地传播，是文字阶段人脑云发展的重要问题。不得不承认，这个过程是极为漫长的，直至较为成熟的出版机制出现后，才大大缓解了文字在传播方面的不足。在早期，书籍的传播只能依靠对原本的誊抄，再借助马、船、助力车这样的交通工具向外运输，传播方式也只是点对点的，并不具备广泛性。值得一提的是，后来印刷术的出现极大地方便了文字的复制，

较好地解决了传播过程中的复制的问题。也正是复制问题的有效解决，才使得之前点对点的信息传播方式有了根本改善，为人脑之间建立一种技术特质的新型连接奠定了基础。所以，印刷术的发明是人脑云信息联系演化过程中一个里程碑式的事件。它极大地降低了书籍的传播成本，使得知识不再是富有阶层的文化特权，通过书籍的大量印刷与传播，普通的民众也获得了学习的机会。点对面的出版发行体系为观点的传播提供了便利，由此，更为广泛的思想碰撞才得以形成。

的确，印刷术改进了人与人之间的信息交流方式。人脑云的运作机制也迈上了一个崭新的台阶。读者数量的累积与传播的便利可以让更多的智力资源整合起来，而通过阅读也可以使更为广泛的学术讨论和知识传播得以形成。正是知识快速而广泛的传播，带动了社会思想的变革，由此，新的人文思想所带动的更为深刻的自我认知才开始浮现。为了纪念古登堡（Johannes Gutenberg）发明的铅活字印刷机对社会知识和文化传播的贡献，1971年迈克尔·哈特（Michael Hart）创立了最早的数字图书馆，并用古登堡计划命名这一项目。这一在文化传播史上具有划时代意义的创举，与古登堡发明铅活字印刷机有着几乎相同的历史意义，它把纸质的文献搬到了网络上，通过数码化，不但解决了文献的保存、复制问题，同时也让思想传播的速度得到极大提升。

如果说迈克尔·哈特为虚拟空间的人脑云发展奠定了技术原型的基础，那么信息科技的发展为人脑云在虚拟空间成形并完善提供了有力支持。19世纪，美国人摩尔斯（Samuel F. B. Morse）发明了有线电报，使得人类的信息传递与交通工具完全脱离，传播速度有了质的飞跃。马可尼（Guglielmo Marconi）无线通信的发明让信息传递突破了物理介质和时空的局限，以此为基础，后续的通信技术不断精进。贝尔（Alexander G. Bell）发明的电话使得语音能够实现远距离实时传递，贝尔德（J. L. Baird）发明的电视使得图像的瞬间传递成为可能。之后的互联网更是从观念上颠覆了人脑云的运作方式。社群成员之间的沟通可以随时随地进行。人脑云之间的连接，可以点对点，也可以点对面。这种信息传递模式，可以视为之前所有通信模式的高效率合体，而这种综合性的通信模式，在宏观上也使得人脑云的运行模式变得更为复杂高效，其结构和运行模式也越来越像人类大脑中的神经系统。信息交互模式的人脑云使新的社会化合作模式得以成型，基于网络的知识创造活动展现了人脑云的无限潜力。在这个方面，最为典型的例子就是维基百科（Wikipedia）。维基百科是一部依托互联网技术和多用户协同编写的百科全书。它可以让不同语言环境的用户参与到知识资源的创造

中来，对于用户提交的知识资源条目，维基百科建立了相应的审核机制，其中有民主评议的环节、专家核定的环节。对于大部分知识资源条目而言，采取的审核机制是民主的，遇到有争议的环节会启动专家核定程序。在维基百科的系统里，也有专门的管理者来控制上传条目的内容质量，清除破坏及封锁恶意破坏者的账户。此外，如果遇到一些敏感的条目内容，则会组织专人来负责修改、审核。这种依托于互联网技术的人脑云形态，代表了信息社会极为典型的创造力机制：对于知识财富的共同创造已成为时代的主旋律。

基于网络的社会化协作，对整个社会知识财富的增值起到了至关重要的作用。不得不承认，信息社会的惊人生产力，主要有赖于这种人与人之间信息交互方式的优化。信息技术特别是互联网技术彻底改变了人与人之间、人与物之间的联系。人脑云之间高效的互联方式减少了不必要的沟通成本，资源的利用效率得到了极大提升，智力资源总量的提升与开发逐渐成为首要问题。

的确，相对于以往各种信息手段而言，互联网有着无可比拟的优势。如果说书籍让人类的知识与文化得以存储与传播，从而提升了人脑云的存储能力和传播能力的话，那么，现代通信技术则让信息以光速传播和分享，极大地提升了人脑云的信息传递能力。较之以往，互联网不仅在信息的存储能力、传播能力上有了质的飞跃，更为重要的是，它还引入了强大的计算和信息处理能力。这使得人脑进一步从机械计算和重复性信息处理这样繁重的负担中解脱出来，为人们更为专注地从事创造性的工作提供了可能。由此，技术的工具属性和理性思辨开始成为各种实践活动需要面对和妥善解决的问题。由通信技术和计算机连接的人与人的网络，就其本质而言，还是以人脑为主体的人脑云，它是人与计算机两种主体相互协调的产物，这种技术与人的融合已成今后信息技术发展的一大趋势。

从语言到我们可以手持的"互联网"，人脑云的联系模式发生了好几次深刻的变化。从单纯的言语交流所构成的以生存为目的的社群，到以文字书籍传播观点而构成的文化传承社群，再到今天无处不在的基于互联网技术的智慧生活社群，人类社会的组织结构正在发生质的变化。人与人之间信息连接模式的进化历程，与人神经网络的进化竟如此相似。在历史长河中，个体的生命何其短暂，就像浪花一样转眼即逝，而信息科技让这些转眼即逝的生命幻化为文化的痕迹，得以保存。如此年复一年地积累，人类社会的知识总量以及个体的能力，在人脑云这样的社会化学习机制中不断成长。客观上，这种借助互联网的群体化学习会让人脑内部的神经连接不

断发生进化，而社会成员之间的联系会以技术的方式不断改善。人类社会分散在个体头脑中的智力资源也会随着这种社会化学习网络的不断发展，发挥出更大的效能。

的确，互联网让人与人之间、人与物之间，建立起了实时互联，并且这种联系逐渐显现出人工智能的特征，互联网已不是一种单纯的信息交互的媒介，它已成为人类社会管理自身、影响自然界的工具。从信息交互的角度看，互联网的构成机制越来越像人类社会进化千余年的人脑云，借助这样的新工具、新信息交互方式，人类可以进行更具创造性的社会劳动，生产出更多的知识财富。

（三）社群内在动力：人脑云的信息交互模式

将社会群体成员的智力合作比作"云"是一种形象化的比喻。事实上由社会成员构成的这个庞大的社会学习系统与我们常规概念中的"云计算"既有联系又有区别。

1. 云计算

"云计算"是计算机科学中的一个技术概念，它是基于互联网的相关服务的存储、使用和交互模式的总称。这一技术性的构架，其功能是通过互联网来提供动态且易扩展的虚拟资源。

在互联网诞生之前，关于共享电脑运算能力的想象其实就已成型。同为一种可以社会化的资源，电脑运算能力应该可以像电力在电厂中生产并借助遍布各地的线路调配那样，进行高速传输。就运营而言，这种中央枢纽方式的数据处理，很显然可以节省大量的资源，并且获得较高的效率。在 20 世纪中叶，一些颇具远见的学者就曾预言，未来电脑运算有可能会像电话系统那样成为一种公共服务平台。蒂姆·伯纳斯·李（Tim Berners-Lee）在 20 世纪末曾尝试用一个在当时容量巨大的公共数据存储器，通过数据的传输网络来实现数据的存储。这就意味着使用者不需要拥有数据存储器，只需要接入特定的网络即可。由于这一公共的数据存储器可以远程读取与写入，它可以位于任何地方，而使用体验像近在咫尺。即便云计算的雏形在互联网建立的初期就已成型，但事实上并没有得到迅速的发展。这一技术前行的最大障碍就在网线上。由于要替代个体终端中的硬盘，需要所连接的网络具有极高的数据传输与处理能力，才能保证使用者的正常使用。这在依靠电话线拨号上网的时代来说，简直是天方夜谭。如果采用软

件的方式来提高数据传输和处理的效率，会有一定的效果，但马上会使电话线和网络设备运载能力超负荷，造成难以修复的损坏。这种情况在光纤网络出现后，得到了根本性的改观。由于传输瓶颈的突破，信息的传输可以像交流电那样，突破任何地理空间的限制，只要有网络线路存在，传输几乎可以是瞬间的。这样一来，为远距离的用户提供电脑的运算能力就不成问题了，并且提供服务的设备可以位于世界任何地方。

除了光纤网络的助力之外，虚拟化技术也在云计算的技术演化中发挥着重要作用。所谓虚拟化技术，其实就是用软件来模拟硬件。这种技术对于电脑芯片的性能有极高的要求，而近年来，电脑芯片的效能呈指数级上升，也让虚拟化技术得到了迅猛发展。以往，在服务器上运行一两台虚拟机就会严重拖慢运算的速度，但如今，即使是普通民用的电脑芯片都已变得非常强大，甚至可以同时运行多台虚拟机。可以想象，专门的针对虚拟化技术的服务器该具备怎样的令人惊叹的处理能力。

在网络和虚拟化技术的合力之下，云计算的实用性与发展前景得到了前所未有的凸显，并在社会生活的方方面面显现出其价值。

2. 人脑云的交互模式

计算机所构成的"云"是一个逻辑缜密的系统，在内容上只是集合了庞大的计算能力和信息处理能力，但是它的运行仍然依靠程序化的计算机指令进行工作，其程序代码和运作流程不能存在任何的矛盾，否则将无法运行。所以，在整体上哥德尔定理（不完备性定理）仍然是云体系巨大的"魔咒"，并成为一种本质的规定性。与之相比，人脑云的复杂性更高。由于人脑构成的云是由人组成的，作为一种包含主观和客观，并具有相应能动性的社会个体，由人组成的社会化知识体系本身就充满了悬而未决的问题，同时也充满了大量的矛盾，因此社会化知识体系的运作机制总是具有各种难以想象的复杂性。

在社会群体中，个体间信息交互的模式在很大程度上决定着人脑云的性能，同时也决定着它在未知知识领域开疆拓土的能力。如前所述，人脑云的发展经历了口头、文字、广播和互联网四个阶段，每个阶段都对应相应的信息交互模式和特征。

第一个阶段，口头的言语交流是主要的信息交互方式。这是最为古老、最为普遍，同时也是最为基础的信息交互方式。通过口口相传，我们至今也许还能了解到古代的人们面对万千世界时的所思所想。虽然这些信息流传到现在已变成那些玄幻模糊的神话故事，但是这一阶段的信息交互对人

脑云的启蒙发挥了重要的作用。在这个漫长的历史时期，人与人之间的联系是分散的、小规模的。因为口头言语交流本身的问题，建立大范围的信息交互是一个很难突破的瓶颈，而仅口头言语进行的交流，对应的也只是一种极为零散的社群状态。语言的差异和空间的距离成为信息交互不可逾越的障碍。也许正是因为单纯依靠言语建立起来的人脑云受到了诸多限制，才导致人类在蒙昧状态徘徊了如此久的时间。那时人们被划分为一个个小规模的零散群体，他们畏惧自然的神秘，依靠自然微薄的给予而生存。由于

图4-3　四川金沙遗址出土的太阳鸟（上）和黄金面具（下）

对自然现象的困惑，他们不得不将那些本身属于自身的情感或意愿赋予那些无法被解释的自然现象，而这些自然现象也赋予了他们带有共性的人格特征。这种质朴的信息交互方式，其实都来自内心世界信息交互的欲求。当远古时期的人们把更多的内心情感赋予所接触的自然事物，同时也在尝试建立内心与自然事物同等层次的信息关联。图4-3所示的是四川金沙遗址出土的太阳鸟和黄金面具。其中太阳鸟是当时部落的图腾，这是对自然事物的某种神格化，而黄金面具则是人能够与神明进行沟通的媒介物。那时的人们为了达成这种心灵交流式的信息交互，会忽略客观世界的真实性，由此，泛灵论成为社会的主导意识潮流，于是内心世界便把外在世界完全修饰并遮盖起来了。值得注意的是，正是这种以自我内心世界为中心的世界观，使得在部落小群体中，心理结构很容易达成某种协同，一些信念也会在社会群体中达成共识，由此也产生了一些群体性的社会风俗，包括节日的欢庆仪式、祈雨仪式以及丧葬仪式等等，于是独特的社会风貌与文化形态得以形成。

　　的确，口头言语这种初级的信息交互方式建立起来的社会化群体，其

实非常脆弱。因为这种信息交互的方式基本无法形成大规模的社会性信息交互，加上各个部落之间的语言不尽相同，所以语言不通的部落之间几乎是完全隔离的。这种隔离在自然资源极其有限的情境下就会造成各种误解、仇视，甚至是战争。此外，单纯由言语建立起来的连接，是极度扁平化的。彼时，人基本无法去直接面对前人的经验与知识，对于后人的言传身教也仅限于口口相传。很显然，这种经验知识的传递方式不客观也不可靠，由于言语本身是易逝的，所以人类知识根本无法积累，大部分的知识和经验在时间的长河中消失了。文字的发明是从这种分离状态走向融合提供了可能。

第二个阶段，通过文字建立更为广泛的群体。从某种意义上说，文字产生之后，人类才开始步入真正的文明。文字在很大程度上突破了语言的局限，让建立更为广泛持久的社会联系成为可能。借此，人的思维可以在更大的群体范围内激荡，于是出现了一些划时代意义的创新，这些创新为人类文明"大厦"的建立奠定了坚实的基础。作为一种以记录为基础的信息交互方式，文字的效能与它的承载物密切相关。常规的文字承载物因其具有一定时间和空间范围内的存储能力，方便了文字的传播与流通。它让人类早期的知识能够得到保存、流传，并在不断积累中为文明的发展夯筑基础。

当人类熟用文字之后，一些分散各地的小部落被文字联系起来，而书信则成为一种最为常见的信息互动方式。此时，人脑云好像进化出了新的神经连接，并且这些连接开始出现功能化分区，使得整个人脑云开始倾向于整体发展。相对语言时代，文字交互所构建的人脑云具有开放性、整体性和可存储性的特征。就开放性而言，文字所表述的内容是开放的，可以通过旁人的不断增补、修正而趋于完善。文字造就了可讨论的信息空间，让人脑云可以有更多的机会交流碰撞；就其整体性而言，文字不但可以将信息传播到远方，同时还可以让社群的联系更为稳定。使用同种文字的社群成员可以通过现实反观自身，从而实现对社群文化的共鸣。这无疑有助于形成具有一致性的文化形态和社会习俗，由此也会体现宗教、信仰和理念共性，从而形成一个统一的社会文化体系。

当然，单纯口头的言语交互也可以形成群体性的组织，但是这种原始的社会组织形态更多是以血缘、生存为目的的群体联合，而不是知识或文化。虽然也可以分享一些习得的经验，但更多呈现的是部落或家族小范围的社群特征。从这个层面看，以文字为纽带的群体关系更多体现为知识性和文化性的特征，即使在生存上仍然是竞争关系，但这种知识性和文化性的纽带能够让更多的社群连接起来，成为社会意义的共同体。这种共同体是社会化学习的基础，大量的创新知识得以产生，而这些知识成果也能够

在文字载体中得到更好的保存。的确，知识积累对于社会进步而言极为重要。同时，知识积累在社会化学习中也是一个十分重要的环节。它不是一个简单的逐层累积的过程，而是知识在不同的大脑中激荡，并逐步增值的过程。每个人出于情感和知识的积累，对同一个事物会产生不同的观点，但是正是这种不同，才促使了广泛交流中创新的形成。从某种程度上说，创新是建立在知识积累中的，与不同的思想进行碰撞交流的过程，是一种量变到质变的过程。创新后的知识具备了更多的存储价值。文字交互的可储存性让知识的存储不再局限于人脑记忆的能力，文字书写的材料承担了很大部分记忆的压力，这让形成文字的记忆不会在口口相传中变形失真，同时也可以在不断创新中逐渐丰富。

文字的发展经历了漫长的时期，以其为主要信息交互方式的社会智力也经历了同样漫长的成长期。我们了解一个古代的文明，其文字是一个重要的切入口，因为文字是对文明最为全面的写照。不得不承认，农业文明与以文字作为交互方式的人脑云有着与生俱来的适配关系。就像当下人们以平静闲淡的心情去欣赏乡村的风景所感受到的那样，那时的人脑云就沉浸在这样惬意的田园风光中。我们可以想象，当时知识流动的速度与农业时代的生活节奏多么合拍。正是这种近乎闲暇的宽松，让我们拥有了更多的思考空间。具有开创意义的哲学理论与观念就出现在这个时期，并形成了较成体系的世界观、价值观、宗教观等。人类的知识结构趋于健全，人们对自己的认识也趋于理性。在文字这种信息交互方式的推动下，新的社会认知形态在世界观以及宗教观这些上层建筑的指引下，逐渐达到了一种新的平衡。

值得注意的是，高级的宗教体系其实包含深奥复杂的思辨过程，无论是对世界的认知还是道德的信条。而对复杂信仰体系的探讨与传播，显然有赖于文字的书写。例如，早期基督教圣经的传播就主要是依靠抄经人的工作，而在印刷术尚未发明的古代，这是一项极其艰巨的工作。完成一部手抄本，几乎要抄写80万字。现在流传的圣经内容几乎都来自各个时期的古卷抄本。在圣经的古卷抄本中，被认为最早且最为完整的是死海古卷（图4-4），娟秀整齐的字里行间，抄经人的虔诚一望而知。在千余年的抄写与保存过程中，坚实的信仰体系被逐渐打磨而成。当然，一个强大的宗教体系的传播不可能靠某个人的一己之力完成，即便是宗教的创始者，所留下的也只是一个基本的认知体系框架和思辨内核。让整个宗教体系变得有血有肉的，则是那些追求内心解脱、人数庞大的信徒群体。这个过程需要经过数代人的努力——尤其是那些具备文字能力，能够把自己的认知与思

图4-4　圣经的死海古卷抄本和发现地——昆兰洞（Khirbet Qumran）

辨以最具感染力的方式记录下来的信徒的努力。如此，通过文字构建起来的认知、思辨和道德体系才能让后来的信徒们欲罢不能。

的确，文字为宗教的传播提供了便利。我们应该看到宗教的核心成员大多都是具有较高社会地位，且具有文字读写能力的群体。他们较之普通

第 4 章 联结：社群化的视觉逻辑

的民众而言，具有知识的特权和影响民众的能力。为了确保地位、获得更多的社会利益，这些祭司阶层往往会和统治阶层相勾结，以维系控制社会生活的权力。同为思想传播的介质，较之言语，文字有着得天独厚的优势，但是这些优势必须建立在传收双方拥有共同的语言基础之上，如果存在语言或言语能力上的差异，文字的传播力便会大打折扣。于是，与文字能够起到互文作用的图像就发挥了重要作用。唐卡就是这样一种互文性的知识文本转换图像（图 4-5）。作为一种宗教卷轴画，其题材涉及历史、政治、经济、文化、民间传说、世俗生活、建筑、医学、天文、历算等方面。这些图像不但包含着宗教的世界观，同时也包含着指导普通民众日常生活的方法论。出于宗教传播的需要，同时也为了解决普通民众不识字的尴尬，唐卡在藏传佛教的传播过程中发挥了极其重要的作用。

格鲁派上师（左）
藏医（右上）
藏药（右下）
图 4-5 唐卡

随着时间的推移，以"先进"信息交互能力为基础的"知识霸权"极大地妨碍了人类知识的进步，于是人脑云的交互方式开始在技术意识的推动下逐渐平民化，普通的民众开始获得更多的信息，于是各种形式的思想启蒙出现了。需要指出的是，具有创造力的社会一定是信息高度顺畅、知识充分共享的社会。所以，当文字书写时代所产生的"知识鸿沟"发展到一定程度后，就会对社会的发展造成阻碍。当这种阻碍成为社会发展的桎梏后，一种新的进步力量将会引燃社会发展的"推进器"。值得一提的是，我们可以将印刷理解为一种颇具效率的书写方式，书写文明之后的印刷文明便将文字这种具有划时代意义的信息交互方式的效率和质量推向了新的高峰。

第三个阶段，这个阶段主要的信息交互模式是广播式的。也就是说，我们专注于发出的信息，但不太关注相应的反馈。此时，信息交互的方式是"点对面"的，值得注意的是"面"这端的反馈，可以获取但无法实时，并且需要经过专门的方式或过程。这一阶段，信息交互的基础媒介包括语言也包括文字，甚至还包括图像。古登堡的印刷机其实是这一交互模式的标志性开端，而之后出版和传媒业的迅速崛起让整个世界发生了翻天覆地的变化。

就传递成本而言，印刷成本相对于手抄又有了极大的降低。书籍等知识载体的丰富与普及，让社会底层拥有了同样的学习机会。这样一来，人脑云就可以在更为广阔的社会群体中发挥作用了。一方面，像古登堡印刷机这样的"信息设备"可以让信息高保真地复制与传播，更多的人可以得到无失真的知识内容。作为信息交互技术飞跃前的"助跑"，印刷使得文字的书写效率得到了大幅提升。统治阶层对于知识的垄断力在这样的信息交互模式下显得越来越力不从心，而这种信息交互模式的进步也为社会的结构性变革提供了助力。在数以万计的印刷出版物面前，每个人都可以直接面对前人或先锋人士的知识、经验与思想，而这些无疑会为人们的社会参与提供一种具有时代意义的参照标准。这些标准在投入社会实践之后，将逐渐具备社会监督的职能。

社会信息的传递模式的升级，提升了整个社会的知识储备能力。值得注意的是，这种广播式的信息、知识传播方式是新的社会文化形态形成的根本动力。对于推动社会范畴的文化及制度体系的变革，启发社会思潮有着难以想象的作用。因为技术会作用于甚至改造人们的思维方式。我们知道，人的思想难以被降服，却又容易懈怠。宗教通过完整的体系锁住了人们的思维，但一旦人们发现自己能够平等地站立在知识宝藏面前，那些以

神之名构建的思想体系就会在经受一次又一次思想启蒙的冲刷之后,逐渐溃败。于是,以伽利略和牛顿等人为代表的科学认知革命出现之时,欧洲也在经历如火如荼的宗教改革。这是当时的宗教对信息互动模式所推动的各种"祛魅"运动所做的自救行为。这种自救行为在广播式的人脑云面前显得如此软弱——这并不是先进技术和落后技术之间的博弈,而是技术推动的人脑云和以规范为目的人脑云(信仰)之间的博弈。在这个意义上,广播式的人脑云所要求的社会精神内涵其实是区别于以往的,它对应的是一种更为客观理性的思维形态,这种思维形态的转变过程极为漫长。但当无线电广播和电视普及之后,这种广播式的人脑云开始有了根本性的效率提升。

可以这样说,坚固的宗教信仰体系在广播式的人脑云面前逐渐土崩瓦解,与之相适应的是人类思想的一次彻底启蒙与解放。在印刷术面世之后,人类的理性和真挚的求知欲的觉醒开始变得迅速而广泛,人类社会不可阻挡地奔向了颂扬科技的时代。宗教在人类社会事务中的影响力大不如前,各种批判性思潮此起彼伏。哥白尼向天主教的世界观发出了挑战,之后,伽利略又将这场观念的革命推进到新的高度。直到牛顿的时代,理性世界终于获得了胜利。如果说这种广播式的人脑云让社会理性以顿悟的方式开化,也不其然。早在古希腊,类似"日心说"与"进化论"的观念就出现过,只是为什么直到牛顿的时代才形成完整而科学的体系?这就不能不说技术推动人脑云在其中起到的作用。在那个时期,不仅在科学领域,在人文以及艺术领域的思想革命也相继发生。至此,人类开始在更科学客观的世界观基础上建构各种价值体系以指导自己的社会实践,人的思想得到了空前的解放,而人文意识的繁荣也随之而来。

历史演化的现实告诉我们,人很容易忽视自身认知的边界,所以无论哪个时代,都很难真正建立起绝对客观的世界观体系。人们甚至不会太关注这个世界的真实样貌,他们更在意自己观念中的那个世界以及那个世界与自身的关系。正是因为如此,那些真正尊重客观世界,并对其进行真挚反思的人少之又少。越是手握看似无所不能的技术,人的自负心态就越膨胀。所以,在互联网高度发展的今天,人脑云所需的技术支撑已不是问题,但是在这种技术富足的情境中要构建一个思想体系,也并非我们想象的那么容易。技术可以帮助我们认识世界,同样,技术也会掩盖世界的真实样貌。尽管我们已经获得前所未有的文明成果,但我们仍然需要面对世界的真实样貌,因为只有那样,才能审慎地面对人类不断壮大的自身。

客观上说,即便是信息社会(或者说网络时代),科学与宗教在人类心

灵之中的涤荡其实还远没有结束。应对之策，除了反思自我，还需要认识到世界的那些未知。我们需要以更为科学的态度去看待宗教，并赋予它适度的理解与尊重，同时也需要有意识地反思，以理性去洞察那些未知。技术带来的高频高效的信息交互，可以让我们的心智水平获得旷日持久的提升，但是这样的信息共享其实并没有让人脑云中的社会性知识获得总量的提升。要获得知识总量的提升，不单需要维持人脑云高效运转的信息技术，更需要基于对技术的辩证理解的人文思辨。只有这样，人文知识和科学知识才能以一种相互包容的方式融为一体，才能实现知识总量的提升。值得肯定的是，人类心灵的发展必定是朝着客观、科学的方向迈进，这种趋势不但是自然科学领域的，也是社会科学领域的。

当我们的生活与互联网密不可分时，人脑云实际上已步入网络时代。从印刷文明到网络文明，其实经历了许多重要技术环节的飞跃，如通信技术、计算机技术、大数据技术、人工智能技术等等。我们发现，通过电信号进行信息的传递，其优势始终都大于物化形态的信息传递。今天，在我们的生活中充斥着各种信号，如声音信号、图像信号等等，这些信号极大地丰富了我们的感官体验。在印刷时代，这些感官上的愉悦几乎是不可想象的；1946年，世界上第一台电子计算机ENIAC诞生，由此开启了人类的计算机时代；在20世纪70年代，通信技术和计算机走向融合，第一个远程分组交换网ARPANET开启了人类的网络时代。正如戈登·摩尔（Gordon Moore）所预言的那样，在很短的时间，计算机便走入了普通家庭。网络时代的来临，让移动智能终端深刻介入人们生活的方方面面。在这不到一个世纪的信息技术的发展区间，几乎每一项信息技术都在关注人与人之间的信息交互模式，都在致力于诠释人与人之间的关系连接。

其实，我们不用刻意去关注每个技术的内在机制，因为技术的前行，始终都会与社会的意识自然关联。如果我们抛开技术光环的表征现象，转向人与人之间真实的信息交互模式，关注人脑云对于人与人之间关系的诠释与再造，就会很容易发现这种技术与社会意识之间相互促进的模式。

网络时代的人脑云让我们看到：第一，人与人之间的信息传递不再受传统物理介质的限制，海量的信息可以以光速传递，这无疑从根本上提升了信息交互的效率。第二，虽然语言、文字时代的信息交互方式相对单一，形成的人脑云在效力上局限明显，但这也使得人们更专注于思想和智力资源的生产。直至广播时代，人们看到了技术对于人脑云运作效力魔幻般的作用，关于技术的研究热忱空前高涨。在这个时期，对前人的总结也让人的思维深度有了贴合时代要求的飞跃。进入网络时代后，多媒体技术让信

息传播模式多样化，与此同时，信息交互的体验得到了极大的提升。信息技术的效力几乎可以到达"想即所得"的地步，但是当"体验"作为衡量产品（服务）优劣的标准，技术的助力作用开始突破人性真实需求的"度"，而使产品（服务）成为一种仅供"体验"的"物"时，对智力资源的享受式共享就开始逐渐消耗掉人们的创造热情，技术对人性的反噬现象渐次明显。第三，网络式的人脑云在很大程度上保存了广播式信息传递的优点，并且在速度和范围上极大地提升了信息交互的能力，工作的生产效率得到飞跃式的发展，生产效率的提升使人们从繁重的劳动中脱身出来，数字娱乐业开始体现出巨大的发展潜力与势能。人们对于屏幕化生活的疯狂痴迷，让社会生活逐渐走向虚拟化，如沉溺游戏这样的社会问题逐渐尖锐。第四，资源的数字化形态极大地提升了信息资源的传递、处理及存储能力。尤其是在存储能力上，多媒体技术的发展使得文字外更多类型的信息都可以得到很好的保存，比如说音频、影像等。这些信息的数字化形态使得它们能够被轻易备份，不仅如此，存储的安全性也得到极大的提升。数字化技术开始助力文化的发展与传播，大量的文化资源，例如古代文献、文化遗产，通过数字化的方式保存下来，成为信息时代人脑云的宝贵财富。第五，点对点的信息交互模式还引入了一种有巨大社会作用的技术力量，那就是计算机拥有的强大的运算能力，这意味着大规模的数据处理成为可能。由此，大数据成为一种新的社会思维。于是，人脑云机制中出现了一个新的主体——计算机。计算机信息技术不仅为人脑云提供了强大的存储能力，还为它提供了强大的计算能力，更重要的是，这些为计算而制造的机器，开始出现人脑思维的一些特征。人工智能从计算机领域的概念语汇逐渐时髦化并流行起来。

应该看到的是，无论网络技术如何一日千里地发展，计算机网络仍然是一种关于人的网络。它是人脑云技术的组成部分，其核心的任务还是强化"以人为中心"的社会联系。的确，人与人之间信息交互的速度和方式都完全突破了时空的限制，只要有互联网的地方，人与人之间的信息交互就可以实时进行。通过互联网，我们可以与物质世界建立更加丰富的联系。与此同时，我们也可以通过互联网，以人脑云的方式参与技术条件下新的精神世界的创造。不得不承认，网络时代对于人类社会生活方方面面的影响是如此深刻，在惊喜连连中也隐忧不断。

面对无处不在的互联网，难免会让我们有这样的感受，那就是一切社会活动的中心似乎都是互联网，人的主体地位似乎被计算机驱动的网络所代替。于是，主体的迷失成为网络时代人脑云面临的最为关键的问题。值

得反思的是，互联网不过是在人与人、大脑与大脑之间的一种技术连接方式。从这点上看，它与语言、文字其实没有本质差别。即使它提供了存储和计算这样的人脑辅助功能，但实质上，它至少在现阶段并不具备与人一样的社会主体性，人仍然是这个信息交互系统中的核心。随着人工智能技术的进步，计算机这样的"智慧"机器会不会获得主体意识？会不会再现工业社会初期机器对于手工艺人社会地位的挤压？如此这般技术威胁论不能不让人担忧。其实，与其担心技术会发展成怎样，还不如思考一下如何获得技术发展的决定权。这是人之为人的社会主体性的重要体现。面对一日千里的技术"野马"，把握住价值思辨的"缰绳"很重要。

不管技术将何去何从，把握当下仍然是重中之重。我们有必要回顾信息产业对于当今社会的作用，可以肯定有这样两个方面：一是基于信息的产品（服务）通过技术的方式进行设计、生产、投入使用并高度渗透国民经济，而这些信息化的产品（服务）对于产业经济和消费的拉动作用已有目共睹，"互联网+产业"成为当今社会产业模式创新的基本方向；二是通过提升信息传递的速度、敏感性以及优化信息交互方式来提升生产生活中人们的工作效率和资源利用效率，这让人们真切地感受到各种技术的便利，人们热衷于以科技的方式生存、生活，由此也引发了社会观念的深刻变化。以上这两个作用，相较起来后者更为重要，因为这体现了信息作为人脑云的神经系统，对于人类社会产生的最为基础性的作用。的确，在互联网时代，我们可以把整个人类发展的历史与遗产都以某种恰当的方式信息化、资源化。这些文化成果蕴藏着人们对于整个世界、人类自身以及内心世界丰富的认识，当这些资源被数字化共享后，不单有助于保存，而且也使得其发挥的效能以几何倍数提升。互联网加强了人类跨越时间长河的联系，数千年历史的积累在一瞬间被压缩，并以某种容易释读的方式展现出来；互联网加强了不同区域用户与用户之间的联系，并且这种跨区域的互动如同面对面交流那样便利，这样一来，不同文化背景、带有不同认知观念的人能够随时聚在一起，对某个问题各抒己见，各种创造性的观点也会由此迸发。不仅如此，人还可以和物质世界本身建立联系，这种依赖信息技术的"通灵"，让人们可以借助各种各样的传感器、计算机终端以及强大到难以想象的计算能力远程操控物质体，为自己的生活创造各种便利。像物联网、智慧家居这样的未来世界的技术模型，也逐渐开始走向现实生活。所有这些，其实都还是人脑云之间的联系。值得注意的是，这些联系并非一种常规观念中的技术联系，究其本质，其实是社会性的。无论是大数据技术还是量子计算机技术，其实都是为了强化人与人之间的联系。大数据增

加了情境描述的数据量,让被观察的众多对象能建立起与主体相关的联系;量子计算机更进一步提升了数据的计算和处理速度,让计算机的思维如同人的思维那样贴切情境、反应自然。所以,无论是大数据还是量子计算机,在改进主体间联系的角度上,它们的作用其实并无二致。

我们把光电应用于信息通信技术到互联网被普及这样一个技术跨度深远的阶段,可以归结为人脑云发展的第四个阶段。在这个阶段,人与人的联系较之以往有了质的飞跃。值得注意的是,这一阶段还有一个重要的特征,即"物"的"人化"。这是人与物质联系中看似比较极端的现象,但这一现象已经毫无悬念地预示着某种未来。如果"物"具有和人脑一样或相似的思维,那么我们与其的关联会像交谈那么简单而直观。"智慧家庭"就是这样一个例子,我们通过语言或工作,可以轻松地控制家用电器,甚至这些电器产品能够揣测我们的潜在愿望,这种奇妙景象应该在不远的将来会让人习以为常。无论技术产生怎样不可思议的景象,人总有属于自己的作为一种独特物种的情怀,这种情怀是理想世界的,同时也是现实世界的。这会让我们可以以一种"微妙"的方式把握技术,时刻关注各种"度",并且致力于寻求技术的各种价值理性。的确,我们正在把周围的一切都纳入一个智能的资源体系,这对于设计的创新而言无疑将会是一个全新的平台。这个平台因为网络时代的人脑云而公平、普适。由于可以实时互联,人们的社会协作也在发生翻天覆地的变化,视频会议、众包、协同编辑等都成为社会化协作最为普遍的方式。如果将每一个大脑比喻成一个脑细胞的话,那么,不断前行的信息交互技术所形成的脑神经足够将这些以个体为单位的"脑细胞"联系起来,"社会大脑"终有一天会发展成像人脑这样的复杂水平。这种高度协作化的社会实践,会将人类社会推动到一个完全崭新的时代;不单是科学领域,也会体现于文化、艺术的领域。在一定程度上它会重塑人们的思想体系、文化以及艺术形态,让科学、理性为核心的思想真正成为人类社会的主导。

的确,人类社会的发展必须通过相互联系和协作才能获得前行的动力。没有社会学习,我们不会有今天发展的水平。正如所知,社会化学习的基本机制就是信息的交互,作为一种智慧性的联系,这种大脑之间的联结往往会依托某种介质与途径,在这个层面上信息技术发挥的作用不可替代。语言、书写(文字)、印刷(文字和图像)、互联网分别代表了四种不同的社会信息交互模式,这几个阶段很像"社会大脑"发育的不同阶段。每一阶段的社会平均思考水平都有与之相适应的信仰、价值和文化体系。从某种意义上说,人脑云的角度可以帮助我们在设计范畴更好地认识历史发展

的规律，更好地认识人类自身以及人与周遭事物的实践关系。从这种联系本身看，不管信息技术如何发展，人其实都是这一系统的核心。我们的造物行为最基本的目的就是以产品（服务）的形态去更好地强化人与人之间的联系，让主体意识从根本上丰富人与世界的联系。

展开想象的翅膀，在信息交互方式上预想一下是不是还有下一个模式。我们能想到的是不同大脑更为直接的联结，这种联结不仅是视觉和听觉信息的交互，也是触觉、味觉和嗅觉的，甚至是思想、记忆和感受的，所有这些都可以毫无损耗地在人与人之间传递。大脑的运算、思考等诸多智力活动内容能够直接连接在一起，从而形成一种面向社会学习的"超级大脑"。其实这种"超级大脑"在如今已有了基本的雏形。表面上看似乎"超级大脑"是不折不扣的技术体，但当我们仔细厘清技术背后的社会需求之后，我们会发现，这种技术性的结构其实是一种最为质朴的人类社会寻求生存和发展的愿望。

二、设计意识的社群化

从根本上说，人脑云为我们提供了一种社群化的设计意识。在信息社会，造物行为其实就是以人脑云为机制的社会实践行为。人脑云作为一种社会化学习的信息交互模式，不单可以为设计创作提供方法上的指引，同时也可以提供观念上的指引。的确，互联网引发的信息革命带给我们的冲击无疑是巨大的，它不仅改变了我们的生活方式，同时也让我们的价值观念发生了深层位移。在社会生活的各个领域，我们开始对"信息"这一既熟悉又陌生的概念进行重新考量。如何驾驭这一概念？如果仅囿于功能范畴，肯定只能看到浅层的现象表征，当我们以人脑云的视角重新看待信息的种种哲学意向，会发现信息带给我们的不仅仅是资源，更是一种人脑云式的社会性思维方式，而这种社会性思维方式对于设计创作而言有极其重要的作用。设计的意识需要社群化，这是设计造物的时代要求，也正因为如此，包豪斯以来的设计观念开始迎来转型的契机。信息作为一种"准确"的"抽象"，逐渐成为设计造物价值创造的核心力量。以人脑云的方式去驾驭信息，成为设计意识社群化的重要路径。

（一）设计的主体意识：从"用户"到"社群"

毋庸置疑，"用户"在设计中是一个基础性的概念。它是整个设计活动的起点，也是终点。值得注意的是，我们所说的"用户"并非一个实体性的存在，而是基于客位研究的工具性存在。在设计实践中，我们为理解需求，以模型的方式创造"用户"，并以此来实现"以用户为中心"的造物理想。无可否认，在以功能为诉求的设计活动中，"用户逻辑"的作用不可小觑。但当我们重新审视这一逻辑，不难发现这里的"用户"其实并没有太多的情感与自主话题。以消费为前提，我们为他们贴上各种标签，并将这些标签作为信息形式的参考进行功能主题的形式创造。我们以"人本"的名义制造了"用户"，却忽视了他们作为"人"的社会属性。事实上，在"用户逻辑"中，"物"才是设计价值的事实归宿，而"用户"不过是达成"物"圆满的"阶梯"。

我们在模拟真实的实验环境中观察用户，用那些看似客观的方法来验证各种关于物欲需求的猜想，然后在设计中进行放大或再造。但当我们重新面对那些数字堆积起来的研究报告时，会发现用户的心理远比想象的要复杂，而解释这些抽象数据似乎又超出了我们认知的范畴。依托群体抽象而建立的设计判断的确很难实现对真实"人"的洞察。事实上，在网络技术搭建的虚拟社区中，这些具体的"人"已演化为某种构成性的力量——从被动地接受设计到能动地主导设计，这是一个由技术推动、关乎设计主体意识的嬗变，客观上它已主导设计用户观念的前行。

从某种意义上说，信息技术所造就的设计生态与包豪斯时代相比已有了质的差别。信息"持续的不稳定性使自我去中心化、分散化和多元化"，深层重构了社会的现实。各种媒介资源从垄断走向泛化，信息传播的边际成本逐渐趋向于零，常态的媒体泛化让用户对信息有了极其个性化的需求，这些都为设计实践带来了新的挑战。而应对这些挑战，单靠技术思维远远不够，社会层面的价值思考才是形成突破的关键。

一直以来，用户需求都是设计关注的焦点。洞察用户需求，用客位研究的方法可能会收到一些实效，但也难免会陷入各种误区，如形式化的实证主义——将测试评估流程化，忽视或刻意掌控测试结果；绝对化的工具主义——片面强调工具理性，对人文意义的价值理性不闻不问；等等。如此一来，"用户需求"即成了技术化的指标——技术不但成为需求的全部，也成为达成需求的唯一路径。对于技术，用户其实并没有我们想象的那么

热衷，他们总是在寻找主体意识过程中发现技术的价值。例如，他们并不在乎微信朋友圈的信息架构，却十分在意微信朋友圈中那个"自我"的形象。他们用解释或展现"自我"（发朋友圈）、评论"他者"（点赞或评论）的方式去感受、发现这种技术化社会交往中的主体意识。这一主体意识的实现与信息产品的"社群"机制息息相关。在微信朋友圈这样的"社群"中，我们关注的"用户"其实是一个复合性的价值存在，他们是生活在"社群"中的"自我"，并且"自我"的价值就通过"社群"的归属来实现。在实现价值的互动中，各种需求才得以产生。因此，把握用户需求，理解"社群"尤为重要。

事实上，如何利用群体力量在复杂的环境中制定出最完美的决策，并以此来引导公共行为趋向自组织化，已成为当下最常见的"群体想象"。所谓"社群"，意指人们在自然历史进程中，为了谋求生存和共同发展而形成的较为稳定的群体结构。社群成员具有相同的行为习惯、共同的价值目标以及相似的心理特征。他们在共同的行为规范中相互依赖，频繁互动。关于"社群"，我们可追溯至古希腊"城邦"居民对于"善"的共同追求。古希腊人认为，"城邦"既是共同体，也是"至善"。如亚里士多德所述，所有城邦都是某种共同体，所有共同体都是为某种善而建立的（因为人的一切行为都是为着他们所认为的善）。由此可见，作为个体的"自我"在"城邦"中的意义。事实上设计所面对的"用户"就如同"城邦"里的居民，他们有着共同的"善"，在追求共同"善"中产生需求，在需求的满足中实现"自我"的价值。此时，用户不再是设计分析中的"样本"，而是被赋予了和设计师一样的创造力。在这样的社群逻辑中，设计的主体走向一种社会关联性的存在，人性在技术祛魅之后得到了本质的回归。

"社群"是多样化的，不同的"社群"有不同的价值目标。就像不同的"城邦"追求的"善"不尽相同那样，在不同的价值目标驱使下，人们会以不同的方式去维系相互之间的关联，我们需要从明确"社群"的价值目标开始，去规划价值关联的互动机制，并用创造性的信息形式加以诠释。因此，有必要在个体"自我"与"社群"之间建立一种双向的价值协同，这样一来，作为点状需求的"自我"才能汇集成拥有强大自组织力量的群体。

在设计的实践中，我们以"社群"的方式理解用户，其意义在于：可以将设计实际上的"物本"诉求转化为真实意义的"人本"诉求，用社会的视角去考量用户被物欲掩盖的主观能动性，并以价值理性去衡量其在设计中的重要意义；可以将抽象概念的"用户"转化为拥有共同价值观的社会单位，使我们能够用更为客观的方式去分析他们的需求，从而为他们提

供更为人性化的服务。

（二）设计的产品意识：从"界面"到"平台"

一般而言，设计所提供的价值服务总是通过界面来实现的。界面是信息传播的介质，同时也是功能的承载物。界面的运作方式很像一个"同声传译员"——将用户的指令传达给机器（工具），然后再将机器（工具）的执行状态反馈给用户。界面通过"功能预设"来实现信息的交互，而"功能预设"则依据用户的任务流程来集成界面的功能。在这个意义上，界面是个纯粹的技术产品。但当这个技术产品进入社会化传播并在人际交往中充当重要角色之后，就会被赋予更多的意义，更为复杂的需求也会随之产生。这就意味着，需要有一个社会化的产品机制去承载那些不确定的需求。事实上，信息高频率互动所产生的需求，也并非只是与物化的功能界面相关，在很多时候，其隐性部分与社会精神层面的价值观念也密切联系。

当更多的人掌握新媒体话语权后，界面形态的信息产品实质上已成为一种公共话语的空间。就像中世纪欧洲的乡村酒馆那样，在那里，人们能够获取信息、表达思想，并获得某种交往体验。此时，酒水服务已不是关注的焦点，如何成就"自我"并满足相关的需求成为人们频繁光顾的缘由。如今，琳琅满目的信息产品几乎囊括了人们关于"物"的所有奢望，在功能的过度刺激下，他们对"技术神话"开始麻木，而对信息产品的社会交往价值开始青睐有加。无可否认，信息是社会交往的重要基础，用什么方式承载传递信息则直接决定了社会交往的方式和效率。的确，在互联网时代，方式和效率就是产品价值的显性指标，因此设计的产品意识不应止于功能化的"界面"，而应以"平台"的观念去强化社会化的交往。

从"界面"到"平台"是一个产品意识延展的过程，我们有必要对"互动"有一个重新的认识。"互动"不单是用户社群化的推动力量，也是社群存在和持续发展的核心要素。信息产品的"互动"主要体现为三个层次，即社群成员之间的互动、组织者和社群成员的互动、组织者与社群之间的互动。也就是说，在社群逻辑下，设计的最终产品并非一系列"界面"，而是一个不断优化的"平台"。这个"平台"不是"需求—功能"的一对一满足，而是体现为整个系统对互动模式的安排能力。因此，"平台"似乎更像是一个能够容纳深层互动的容器，社群成员在"面对面"的生动沟通中享有完整而真实的生活方式。这就意味着：一方面这个"平台"需要为社群成员提供更多的即时沟通机会，强化信息的流动，降低信息检索

的成本，并尽力消除信息不对称所带来的沟通壁垒；另一方面也需要形成一种生态意义的创新模式，涵盖制度（规则）、管理、激励和利益保护的方方面面，而产品（服务）的价值也着眼于此。在这个意义上，设计的创新也集中体现为模式的创新。

实际上，我们可以从三个方面优化"平台"的体验，即用户社群的范围、互动方式和凝聚力。从用户社群的范围来看，需要确定平台服务的对象，用生态视角去理解服务对象的需求和利益相关性，在此基础上构思成员的互动方式。对于"平台"来说，互动方式主要是指信息相关人与"他者"之间建立社会关系的途径，所以这是一种社会关系的构建机制，而不是单纯的功能使用方式。在"人—平台—人"的互动方式路径中，设计思考的范畴不但应包含功能与形式，也应包含"自我""社会"等一系列价值命题。凝聚力是"平台"形成情感依赖的关键点，也是社群价值和"自我"价值相互协调的途径。凝聚力不单体现为成员对"平台"的认同，同时也体现为成员与成员之间价值观念的相互认同。一般而言，有凝聚力的产品（服务）总会有较好的用户黏性，而用户黏性也是这些产品（服务）获得竞争力优势的决定力量。

产品意识的延展使设计的美学标准的内涵具备了更丰富的意义——从简单的"用"，到共同的"创造"；视觉美感相关的形式问题渐次走向"标准化"，并形成文脉关联的一贯性风格；单纯风格意义的视觉创新已不具重要意义，"模式"成为"形式"的主宰，进而上升为关于"美"的追求中至关重要的一环。此时，设计师似乎更像是"资源的协调者"，让设计的美学标准更符合"社群"的共同利益，让产品（服务）的功能价值和情感价值在创新意义的互动中得以凸显。

（三）设计的创新意识：社群中的"自我"

从根本上说，互联网的特质推动了设计方法论的前行。一方面，社群化的生存方式让设计主体间的边界趋向模糊，尤其是设计师与用户、用户与用户之间新型协作关系引发了一系列关于设计方法的重新思考；另一方面，平台化的价值创新方式让设计的产品意识逐渐突破功能视野，各种"去中心化"的设计让大众参与、共享共建成为互联网时代的经典范式。在如此情境下，设计需要解决的核心问题已不是"如何有效地告知"，也不是"形式美感和功能诉求"的平衡问题，而是"如何构建互动社群关系"的问题。要构建这样的社群关系，我们需要理解用户的"自我"意识，以及如

何围绕这一共享式的"自我"观,去实现产品(服务)的价值诉求。

关于"自我",这是一个恒久的哲学命题,但在设计的社群逻辑中,"自我"其实是一种实践意义的方法论路径。"自我"是存在于"社群"之中的"自我",而"社群"则是若干"自我"的整合。值得注意的是,"社群"中的"自我",其边界并非封闭的,"自我"与"他者",以及"自我"与"社群"处于一系列的互动共生之中。理解"自我"是构建"社群"的基础,所以,社群逻辑中的"自我"并不是一个抽象的概念,而是一个秩序和规则的源泉或实践活动的原则,用以指导多种多样的创造性活动。

1. 叙事的"自我"作为设计创新的方法

叙事其实是一种解释"自我"的方式,它可以让"自我"便于理解,所以叙事是理解"自我"与"他者"言行的路径。如微信朋友圈就是一种视觉类型的叙事方式,我们可以在其中以图像的方式表达实时的所见、所思,也能通过"刷"朋友圈了解其他人的近况和关注。只要略加分析,我们甚至可以得到他们清晰的"性格画像"。

新媒体技术的叙事,是互联网时代最为普遍的社交方式,而对于设计而言,叙事也是搭建互动平台最为常用的方法,很多流行的产品(服务)通常都会以叙事作为设计思考的路径。通过搭建某种特征性的叙述系统,使用户能在其中形成"自我"的品格以及处事原则。此时作为主体意识的"自我"与"他者"共存于彼此的叙事生活中,而只有在叙事这样的框架背景中,人们才能相互认同,进而深层互动。

互动平台中的用户其实很像某种"说故事的动物",他们用故事构建叙事者的"自我",故事也能赢得"他者"对"自我"的认同。所以,设计也是关于叙事系统的设计,通过这个叙述系统,用户在"社群"中搭建属于自己的生活方式,并通过互动实现"自我"的需求。这个过程对于设计来说极具参照意义,因为其中既包含用户真实的体验,也包含证实用户行为、言语和反应合理性的依据。

叙事的"自我"通过将个人生活描绘为特定文化群体中某个特征化的文本,使其能够解释"自我",触发情感。一般来说,以叙事方式解释"自我",主要解决设计中事实与价值相关的议题,而事实与价值总与情感相联系。所以,设计中的情感化设计方法往往围绕事实与价值的阐述展开。通过这样的阐述,才能进入情感的反应序列:情境—评估—情感。在这个序列中,"情境"是对所阐述事实的感受,"评估"是对所阐述事实价值的审视,由此才能引出情感的六种基本社会化情绪——爱、快乐、惊奇、悲伤、

愤怒和恐惧，而对这些情绪的描述与分享，也是"自我"与"他者"互动的重要渠道。

2. 关联的"自我"作为设计创新的方法

关联的"自我"强调在价值趋向明确的基础上对用户"身份"进行创造性的演绎，以实现社群价值与个人价值的相互协调。

首先，关联的"自我"是一种价值相关性的设计方法思考。在很大程度上，"社群"并非简单意义上经营社会生活的集体，其中包含每一个成员个性化的价值追求。所以，我们可以将社群理解为"自由人的联合体"，它既代表了一种制度，也代表了制度规范下人与人之间的一种关系。在互联网语境下，设计在很大程度上就是这样一种关系规则的设计，在这个意义上，模式就是关系规则的集合体。设计具有积极意义的关系规则，需要洞察主体关系的逻辑结构，并且制定规则优化这些逻辑结构，让其中每一个"自我"的价值都得以最大化，由此才能形成模式的创新。这就意味着：我们需要承认个人的价值意义和需求，也需要承认每个人的目标愿望，这种目标愿望不仅不能妨碍他人的价值需求，而且还需要为他人价值需求的实现提供条件。因此，设计需要致力于营造一种在社群范围内价值相互实现的生态关系，并将这一生态关系体现为序列化的界面集合。

其次，关联的"自我"还是一种关于"身份"的设计方法思考。用户通过取得"身份"来获得服务或实现价值需求，而"身份"在很大程度上也体现了设计的"人本"观念。通过对具体的、真实的、多样的"身份"的界定，让平台中的人与人之间关系和谐，而恰到好处的"身份"界定也会让用户的体验更具趣味性。"身份"不但可以确保关系的规则在既定轨道上运行，而且还可以让社群成员在"自我"确认的基础上，明确其言行的价值意义。的确，在社群中，用户的"身份"是被各种意义包裹着的关系复合体，而这些关系的复合体一般体现为一系列权利和义务的对等结构。具体而言，"身份"可以被赋予各种权利，但同时，"身份"也需要承担相应的义务，由此社群成员的价值需求才能真正得以实现。所以，社群成员的"身份"不是某种体现阶层差别的概念，而是一种建立在复合平等基础上的、对权利与义务的规范方式。以此为前提，才能对用户的任务流程进行有效的梳理。

3. 对话的"自我"作为设计创新的方法

如果对设计的产品（服务）意识做进一步的深挖，我们会发现，无论

是界面还是平台，其实都是社群这个"语言集体"进行"公共讨论"的场所，这是信息产品的功能实质。但是，能在其中进行高质量的"对话"，似乎也不是个简单的功能性议题，其机制与"公共性"的运作规则也密切相关。毕竟，设计的产品（服务）最终都会体现为具有某些公共特质的"集体"，在这些"集体"中，人们用专属的语言进行沟通，此时语言既是一种设计元素，同时也是形成社群"公共性"的重要媒介。

的确，语言营造了氛围，而氛围能够触动对文化的情怀。在虚拟的社群中，我们用专属的语言与"他者"对话，也用这些语言与自己对话。此时，对话是对"自我"的解释，而解释"自我"才能创造沟通的可能。强化专属语言的"对话"会让产品（服务）更具张力。如果想让产品（服务）形成独特的气质，在设计中注重特色语言的塑造是一个颇具成效的方法。在这个方面有一个典型的例子——表情符号的设计。表情符号在界面情境的对话中有着意料之外的气氛调节作用，其中蕴含的言语意义甚至会超越文字的内容，让人忍俊不禁。所以，互联网产品，尤其是社交类互联网产品一般都十分注重专属表情符号的开发，这些符号化的语言可以使社群成员的交谈达到甚至超越面对面交流的体验，同时也会让对话性的"自我解释"轻松而自在。

如果用"社群逻辑"来主导设计，那么设计的过程可视为一种动态的、基于专属语言的"对话"过程。这也是互联网语境下的设计区别于其他设计门类的重要特征之一。设计师通过"对话"理解或洞察用户的需求，用户通过"对话"进行"自我"解释与界定。因为只有在与他人的对话式的关系中，才能形成对需求的"自我"解释。所以，理解且善用"对话"，才能真正形成人性化的解决方案。我们在"对话"关系中推动设计的进程，并在这个过程中发现各种各样创意的可能。我们可以将信息产品视为"对话"协商的结果，用户通过"对话"最大限度地参与设计，而设计师通过"对话"真正看清用户的所思所想。

和其他众多的设计门类一样，设计的方法论遵循了这样一条轨迹，即从客观转向主体，从外在规定转向内在依据。在这个过程中，主体的社会属性会逐渐发挥越来越重要的作用。设计的社群逻辑也暗合这一规律。我们以客观的方式研究用户，但在一定程度上忽视了其作为设计主体的能动性；我们努力寻找需求与界面的对应关系，却很难看清需求的缘由。社群逻辑作为设计的方法论思考，能够让我们对现有的设计方法进行重新审视和归纳，并在遵循现实和人性的基础上对其进行创造性的演绎。

不得不承认，互联网为设计带来了新的机遇，但同时也带来了众多不

确定性。这样一来，掌握方法论远比掌握具体的方法更为重要。因为我们需要找到那个真实意义的内在依据，这样才能推动设计观念与方法不断前行。

三、设计思维的视觉性

（一）视觉性：设计思维的另一个维度

1. 设计成为视觉文本

按照解构主义艺术家的观点，世界就是可供解构的"文本"，艺术的欣赏过程便是这种观念的完美宣示。尤其是面对像装置艺术一般的设计作品，这种感受会尤为深刻。但装置艺术的作品意向，甚至连它的创作者都不见得能够完全把握，因为观者能够自由地根据自己的理解，进行视觉化的解读。从这个层面看，装置艺术是一个"自我"的世界。对于观者来说，既陌生又似曾相识，他们需要在这个新奇的环境中找到以往遗忘的经验，由此形成自己的理解，并进一步强化这种经验。于是这种"文本的写作"便得到了观者的帮助，而那些视觉化的装置本身仅仅成了一种"容器"，它们可以容纳任何创作者和观者希冀放入的内容，也可以不断在观念的"排列组合"中发现不同的意义。图4-6所示是一组名曰 *Life Support* 的作品。设计师提出以消费或娱乐为目的的商业化动物繁殖可以作为外部器官的供应者，旨在思考服务型动物能够通过某种技术性的装置来实现与病患共生，由此建立起依托于技术的共生体。在这个共生体中，资源的提供方和接受方作为生命机制的整体，相互依托关联，而医疗设备则是这些关联实现的支撑平台。这个看似装置艺术的作品中，其实包含一系列设计思考，例如，将商业培育的比赛犬收归英国国家医疗服务体系（National Health Service，NHS），并训练其成为呼吸辅助犬，作为主人的呼吸辅助设备，为主人提供氧气，与主人共生；还有用与病患血型匹配的转基因绵羊作为其肾脏透析"机器"，每天夜晚，病患的血液流经羊的肾脏，并在羊的肾脏中进行净化，第二天早上，病人血液中的杂质再通过羊的尿液排出。对这个作品进行分析，首先我们不能纠结于它到底是设计作品还是装置艺术作品，这个作品的真实意义在于它将人与自然的关系描绘成一种技术景观。功能性显然不是它的诉求，视觉性才是它真正的意义。随着设计的功能界定意义逐渐弱

化,设计与装置艺术之间的界限也会逐渐消解。这意味着什么?当信息技术终结了设计的历史叙事议程之后,视觉性将让设计迎来另一次的终结?这的确是值得我们深思的议题。

从工业社会到后工业社会再到信息社会,近代设计已经从专注物质产品的制造转向系统和服务,从讲究良好的功能和形式转向追求非物质的"体验",从"以人为中心"转向基于信息共享的"共同创造"。随着范畴的逐渐拓宽,包豪斯时期建立起来的设计思维范式似乎已很难将其囊括。从造"物"到行"事",设计所关注的"人"每天都在发生深刻的变化,由此产生创作方式的变革在一定程度上颠覆了包豪斯

图4-6 *Life Support*(2008年) Revital Cohen & Tuur van Balen

以来设计师的"个人英雄"地位。用户参与设计的环节越来越多,设计活动与新技术的关联也日趋紧密,设计思维作为一种具有独立意义与价值的视觉叙事方式,正悄然渗透并改变我们的生活。

不得不承认,技术与社会意识形态的深度位移打破了"人"与"物"原有的秩序,也重构了两者的权利关系。从某种意义上说,"物"价值流通方式的巨变,促成了消费社会世界观的形成,而这种"物"化的世界观,在今天已成为人们理解世界、整体把握世界确实性的命题基础。设计作为"人"与"物"秩序的制定者,在"物"化世界观的诱惑下悄然开始了文本化。这直接体现在设计所造之"物"越来越多地呈现出政治、社会及文化意义,而这些意义已从功能的从属位置上升至支配位置,甚至决定了整个造"物"的思维路径。如此,设计和有关设计的活动看上去更像是一个阐释过程——依据一定的视觉规则进行景观(spectacles)化的言说(或反

对某种"景观"规则的言说)①。在这样一个揭示意义的场域空间,设计的主体和客体共同进行着视觉表意的实践,并将视觉性附着到一切可附着意义的事物上。设计思维成了视觉建构的思维,而设计自身则成了具有特定"观看之道"的视觉文本。

2. 设计思维中的"视觉"

设计思维不仅是一种能力或社会文化范畴的对象,还是一种能动的视觉行为与实践。自包豪斯以来,对设计思维的理解,似乎多钟情于它的工具理性。比如说,将其视为设计活动中积极改变世界的信念体系;或是一种形而上的意识形态——高屋建瓴,制约一切关于设计的活动;或是一种进行创新探索的方法集合,即设计创意的"工具包",即拿即用,方便快捷;等等。显然,这些观点均指向设计思维的工具理性。在设计成为视觉文本之后,设计思维中潜藏的视觉机制为洞察其价值理性提供了可能的入口。

我们知道,人的视觉总不可避免地具有社会或文化属性。因此,有关视觉的研究大都并不指向视觉对象的物质性或可见性,而是指向"看"的行为以及隐含于其中的全部关系。所以,设计思维的"视觉",一般总包含这样两个命题,即视觉性和视觉化。其中,视觉性偏"质",视觉化偏"方式",两者共同构成了设计作为视觉文本的整体机制。

就视觉性来说,它包含一个基本的假设,即"设计中的视觉之所以为视觉的特殊性"。其中,视觉性提供了"物"可以被设计活动视觉化的可能,同时也确定了途径和方式。从更高阶看,视觉性在一定程度上标示着设计作为一种视觉文化的本质规定性。尽管在后现代语境中,关于本质主义的意识已然淡漠,但用"视觉性"来界定"视觉"和"非视觉"却也顺理成章。值得一提的是,设计思维的视觉性并非指代设计物的外观,而是指海德格尔意义上的"世界图像化"。设计思维在视觉性的引导下竭力打造各种本质为视觉的"物",使"物"的实在性成为"图像",并掌控我们对于"物"的认知。

视觉化可以被视为设计思维的流程或流程中的某个环节,其作用是让"不可见的东西可见"。其中"不可见"关乎设计活动中人的生理限度和认知限度,以及设计实践情境思考中的技术限度和社会限度。它描述了设计的限制性因素,但这种"不可见"往往也是设计思维需要逾越的部分。它

① 居伊·德波(Guy Ernest Debord):《景观社会》,王昭凤译,南京:南京大学出版社,2006年,第10页。

们为设计活动提供了若干预期与可能,同时也为造"物"思维的前行提供了动力。一般而言,设计思维的"可见"包含了认知和技术两个维度。一方面,设计中的认知行为,特别是一些设计范式会左右技术的发展,比如说生态设计作为一种设计范式,会加速节能技术的发展,而另一方面,技术的深度介入也会建构出一整套所谓"新兴"的设计范式。总之,认知维度的思维"可见"体现了设计活动中人的主体力量,而技术维度的思维"可见"则提供了具体的方法途径。

(二)"类型"与"类型"的异化

1. 类型:设计思维的视觉政体

所谓视觉政体(scopicregime),是马丁·杰(Martin Jay)关于视觉中心主义的一种延伸性阐释。视觉中心主义可追溯到古希腊先哲有关精神活动纯洁性的思考,柏拉图和亚里士多德都是这一规制的诠释者。他们认为,视觉在感官等级制中始终处于中心位置,它把人们引向对对象的距离性沉思中,引向审美,由此倡导德行并净化人的灵魂。视觉政体是视觉中心主义在消费社会的弥散化,它是一套建立在视觉性标准之上的认知制度,其中不仅包含视觉中心主义传统的价值秩序,也包含用以建构视觉从主体认知到社会控制的运作规则。在一定程度上,"类型"就是这样一种控制力量,它不但定义了设计活动所特有的视觉属性,即"一种在可见物与可说物之间特殊的连接体制"[1],而且也定义了设计思维关于"看"的行为的社会构建问题。就像米克·巴尔(Mieke Bal)所述,"看的内在是被构建的,是构建性的和阐释性的,是负载有情感的,是认知的和理智的"[2]。这就是"类型"——一个设计思维视觉性的实践和生产系统的内涵实质。

设计的"类型"一般需要服从三重约束:一种是特定设计语汇的可视性模式,它是设计活动中"物"的形式框架。这不是一个诗意的美学标准,而是一个妥协的结果。在这个形式框架中,用户的需求和设计师的专业理想达成了某种共识。另一种约束来源于传播和情境效果的关系调节,其中传播效果是公众意见的可视化,而情境效果则是一种用户体验的判断。"类

[1] 雅克·朗西埃:《图像的命运》,张新木、陆洵译,南京:南京大学出版社,2014 年,第 16 页。

[2] Mieke Bal, "Visual Essentialism and the Object of Visual Culture," *Journal of Visual Culture* 2, no. 1 (2003): 9.

型"会参照二者,并平衡它们之间的关系。还有一种约束是"类型"对于所谓"合理体制"的再造,它使设计语汇摆脱了"物"的真实性和实用标准,让"物"与"造物"行为服从视觉规制中"逼真"和"契合"的潜在原则,让先验理性和经验理性完全剥离。"类型"作为设计思维的视觉表征,在如此约束下已不再是思想或情感的编码表达,也不是简单的摹本或解释,它成了一种视觉层面上"物"的表意方式。

如果用福柯的"话语/权力"理论来观照设计的"类型",那么"类型"也可被视为某种视觉权力的表征。它通过"全景敞视主义"(panopticism)来构建设计的话语权力——不直接依附于政体化的权力机关,也不作为其直接延伸,而是借设计活动中那些细小的、日常的、经验的、技术的视觉机制予以维持。这不是常理以为的视觉权力"个性化",而是名副其实的视觉权力"自动化"。此时的视觉权力已脱离了主体意识,完全受控于其自身的机制。于是,设计的视觉权力不再拘泥于个人,而是直接见于大众的群体性围观。

设计的"类型"指明了前后相继的两个阶段:先有一种简单的关系,它产生"物"本身,但并非完全忠实于"物"的客观价值,所以这仅仅是一种"拟物";然后是一场操作的"游戏",它产生视觉范畴设计的文化和社会属性。经历以上两个阶段后,"类型"已从自然属性的"分类"蜕变为一种视觉性的不在场的"可见物"。

2. 现代主义设计的"类型"

设计反思的传统,在工艺美术运动时便可见端倪。作为一种设计改良运动,工艺美术运动缘起于设计师对于工业化大生产所带来问题的重新审视。虽然这一运动以历史维度看并非积极,但是为后来的设计运动提供了一种将反思作为风格创新路径的参照。较之工艺美术运动,现代主义设计则是对传统的完全颠覆。设计师以功能取向的反思打破了千年以来设计为贵族服务的立场,凭借设计的民主情结和对技术材料的革新,编织了一套样式特征鲜明、彻底批判传统的风格。这种对于几何形态功能的推崇很快就演化成了一种社会意义的审美思潮,就这样,设计从对传统的群体性反思走向了类型化。

一般而言,设计的类型化往往遵循一个特定轨迹,即"具象—抽象—具象",这很像一个传统技艺的分享和传承过程。其中,"具象—抽象"是设计师经验的积累与归纳,解决的是历史问题;而"抽象—具体"则是设计师经验的演绎与推广,解决的是现实问题。我们可以从德意志制造联盟

及其代表人物彼得·贝伦斯（Peter Behrens）的设计范式中窥见此类型化轨迹之一斑。

始于 1907 年的德意志制造联盟是德国工业革命后的第一个设计组织，也是积极推进设计社会化水平的舆论集团。德意志制造联盟在观念上首先强调设计师是社会的公仆，而不是许多造型艺术家所自认的社会主宰。以此为基点，德意志制造联盟一方面批驳了设计领域的"装饰主义"，另一方面也针对机器大生产的现实问题，提出了设计造物的基本要求。通过这些让"大众"欢愉并在当时颇具先锋意味的主张，德意志制造联盟牢牢地确立了它在西方设计史上的重要地位。

从某种意义上说，德意志制造联盟孕育了现代主义设计的"类型"，这种"类型"在彼得·贝伦斯的设计活动中体现得尤为突出。贝伦斯作为德意志制造联盟的灵魂人物之一，是一位不折不扣的统一视觉和功能主义视觉的拥护者。他希望一切都要服从于视觉统一的原则。在担任德国通用电气公司（AEG）的设计顾问期间，他让通用电气的视觉形象成为"典型"（图 4-7），同时也让设计的"视觉"成为一种社会的话语体系。在类型化的创作之路上，贝伦斯试图让"物"的生产回归到整齐划一的样式：去除物品和图像上任何装饰性的华丽外衣，去除一切满足消费者和商品惯例的东西，去除满足消费者无知奢侈和享乐梦想的东西……贝伦斯一生都致力于让"物"和与"物"相关的视觉回归其本质，就像柏拉图所述"神创造的床"① 那样，把一切回归到最为质朴的功能。这是一个概念化的过程，不但包含对历史的批判与澄清，同时也将德意志制造联盟的理念积极推演，

图 4-7　德国通用电气公司（AEG）涡轮机厂房（1908—1909 年）　彼得·贝伦斯

① Edith Hamilton and Huntington Cairns（eds.），*The Collected Dialogues of Plato*（Princeton：Princeton University Press，1961），p. 530.

并创建出一种基于功能属性的"类型"。贝伦斯的"类型"让精雕细琢的维多利亚式或哥特式的经典崇拜回归到了对于"直线"的颂扬,并成为社会的"共同理念"。于是,"物"的创造从"精英"走向"大众",并以"视觉"作为价值言说的最终依据。

的确,贝伦斯的"类型"在很大程度上贯彻了德意志制造联盟的一贯原则,它指挥人们修复对风格的偏执,在追求形式和内容的契合上,强化了设计作为一种视觉化社会存在的内在机制。此时设计中的"物"已不是生活中物质的形式,而成为一种新的、共同的生活构成原则。于是,设计的"类型"转化为传播意义上的视觉事件,在媒介话语的粉饰下,"物"的视觉风格成了一种令人追捧的生活风格。

客观上说,德意志制造联盟和贝伦斯的"类型"基本确定了包豪斯和包豪斯之后很长一段时间设计风格的主流取向。直至"二战"之后的乌尔姆造型学院,这种现代主义设计"类型"的精神实质——"理性及社会性优先主义"开始走向极致。

3. "不可见"的"类型"

显然,现代主义设计的"类型"严格遵循上述"具象—抽象—具象"的实现轨迹,因此,设计的"物"也相应呈现出"可见—不可见—可见"的形态变迁。我们注意到,"可见物"仍然是这一旅程的终点,而高效地造更多的"可见物",恰恰是机器大生产时期人们的普遍信条。由此,我们不难发现机器生产与现代主义设计之间千丝万缕的联系,而这种生产线主导的"类型",也基本确立了设计思维视觉性的"现代"模式。但进入信息社会后,这种现代主义设计的"类型"受到深度消解,"类型"开始趋向"不可见"化。

非物质主义设计是设计走向"后现代"之后一种极具典型意义的设计思潮。设计的产品意识开始转变为服务意识,也就是说,设计的结果不再拘泥于物质化的形态,它可以是一种方法、一种程序或是一种服务,用于解决人们现实生活中的"问题"。对服务的专注使得设计的"物"从"真实"隐身为"虚拟",使设计的内容从"有形"延伸到"无形"。在消费和技术"棱镜"的折射下,"类型"成为鲍德里亚笔下的"拟像"。"人"与"物"的稳定秩序烟消云散,命定的符号价值取代了设计思维中"物"的真实价值。此时,"类型"指向的不再是"可见",而是情境,或者说是有关"物"的幻觉。这主要体现为:"类型"同"形象"画上了等号,并成为商业说服的"艺术"。正如乔纳森·施罗德(Jonathan E. Schroeder)所说,

"在当代社会大多数成功的市场实践中，形象占据了主导地位，而产品被看作能表征形象的变量"①——谁控制了产品的外观，谁就可以通过诉诸公众的感觉来控制消费者。在此语境下，"类型"作为视觉政体的统治力与日俱增。

其实，在信息社会，设计活动更像一场群体性的视觉游戏，全民的广泛参与强化了主体对视觉的迷恋与欲望。而在"类型"消亡之后，"体验"成了"类型"的代名词。"物"以及"物"的属性不再是设计活动关注的焦点，"体验"成了关键。在一片欢呼声中，设计沦为展示的策略。视觉性在设计思维中高度弥散。不单是设计的产品，还包括设计的过程，都是看与看的他者，而看与看的方式就是"体验"。如果说"体验"是一种感官，也未免有些简单化，它其实是一种准则。如果说现代主义设计"类型"的实现路径是"具象—抽象—具象"，那么"体验"作为一种设计思维的视觉表征，则是"具象—抽象—抽象"：第一个抽象与"类型"的抽象性质相同，而第二个抽象则是一种幻象，或者说是"沉浸感"。如今，人们面对设计所造之"物"，越来越难辨真假，这种被称为"沉浸感"的观看经验，使得人们对于物质性和实在性的依赖程度大幅降低，"体验为王"的口号完全抽象化了设计造物的理想，而作为一个概念的"类型"，随即走向了消亡。

① Jonathan E. Schroeder, *Visual Consumption* (London: Routledge, 2005), p. 4.

第 5 章

路径：对"数据神话"的思辨

一、数据的影响力

（一）数据的当代性

大数据和算法是这个时代的两大"神话"。也正是它们，标示出了这个时代鲜明的特征。

大数据和算法其实是两个各有侧重的技术概念。前者包含整套数据流入的过程：数据的接入、预处理，然后再用数据来解决实际的问题，其最终目的就是让数据产生价值。后者在技术属性上似乎更纯粹，在流程上先把现实问题转化为数学模型，然后把模型的数据处理能力调解到极致，通过数理的方法让模型处理数据，并力求完美地解决问题。大数据与算法可以在一定情境中前后相继地处理具体问题，在技术逻辑上具有相关性。值得一提的是，无论是大数据还是算法，对于计算机科学领域来说，其实都不是什么新概念，但这些概念一旦社会化后，似乎披上了"时髦的外衣"，成为标榜技术富足的概念。当这些概念被当作人文思想领域的表征文本时，即会产生一系列基于现实问题的思辨议题。对其进行深挖，不但有助于厘清技术的人文属性，也会对技术的前行方向起到相应的扶正作用。

1. 设计范畴的当代性

几乎整个20世纪，设计领域都在探讨"现代性"。作为工业社会精英设计的风格，现代主义设计为工业革命后社会的发展立下了汗马功劳。其话语体系所强调的现代启蒙理性，涉及现代化、现代主义等各个社会性描述概念的多个层面。通过一些系列以工业化、民主设计为主题的观念变革，改写了手工业社会的人们对于社会生产活动的理解。由于当代性议题的被

边缘化，现代性设计也开始走向异化，各种问题随之出现，如可持续发展的问题、消费主义的问题等等。"当代性"是"现代性"之外的一个经典的批判语境，也包含相应的话语框架，它从一种较为宽泛的"时代性"和"现实性"的视阈对实际问题进行分析。值得一提的是，这一框架总会以一种具有系统特质的审美机制去涉足那些诸如内容与形式之辩、主体和客体之辩、个体与整体之辩等议题。其实，无论哪种审美机制，都在寻求一种形而上的统一，这也是大多批评语式的基本主旨。

进入信息社会，设计在面临一系列社会思想变革之后，对于当代性的观照从零星的"呼声"一跃成为某种暗示趋势的"潮流"。在设计美学批评的理论建构中，重提当代性话题不单是设计反思的需要，同样也是设计实践确保其价值意义的需要。就目前看，对当代性内涵与外延的界定，学界总会有一些刻板印象。例如，在文学和艺术领域，当代性往往被界定得随意而散漫，"当下"和"此时"的随性而为便是当代性特征形象的集中概括。由于以"多样存在的合理"作为理论前设，因此当代性独特的时间属性并没那么容易体现出来。比如说，将当代性视为一种人文表征，并且这种人文表征是以对多样性的认同为前提的。如此，批评语式的文本在当代性论域中常常可见。但是，稍作斟酌便会发现，这里的当代性不过是强调了对"现代性"的批判，而这种批判只不过是建立在"时过境迁"基础之上的唏嘘感叹，于新的理论建构并无意义。其实，以哲学范畴看，"当代"并不是历史维度的时间区隔概念，而是一种永远在场、不断流动的当下视野。这是一个典型的"本体论"提法，其包含了对当下主体的深切反思。从某种意义上说，观照现实的本体论总是在诊断现实问题或境遇中去获得把握过去和未来的力量。所以，对当下现实问题的反思，势必会成为当代性话语体系的主题。现代性只有在其身处的历史语境中才能够获得叙事形式，而当代性只有在截取的某个历史片段中才能对现实问题进行分析与解构，于是，"终结"某个时间演进的序列，成为当代性获得叙事语境的前提。所以，对于设计范畴当代性的探讨而言，只有终结现代性的叙事结构，才能进入对当代意义的问题思考中。从设计史观看，在设计范畴探讨当代性，不同于对现代性和后现代性的风格探讨，而强调一种与当下生活同时发生、同时在场的价值研判，其对象包括设计中的人、物与事，也包括蕴藏于其中的各种关联逻辑。

对当代性的界定，往往会影响我们对当代设计的理解。从当代性自身的意义内涵来看，尽管当代性并不具备时间维度的敏感性，但是对现实问题的界定总离不开"社会"和"历史"两种维度，所以我们有必要从"社

会"和"历史"两个维度来理解当代性,而当代性的问题也往往会具有社会和历史两种属性。无论是社会属性还是历史属性,都不是一成不变的,因此,设计的当代性问题其实就是对流变中的设计观念与行为进行的永不停息的价值思辨。并且,这种美学意义上的价值思辨不是一种现象的概括,而是一种对现象的反思。

当代设计的以当代性的语汇描述了一种"前经典"的现象,其中包括那些碎片化、流动性、个性化的表征现象,这也是当代设计与现代设计的差异所在。当代设计从根本上说是一种公众化的设计,通过以开放的态度面对公众的舆论,并让公众参与到设计中来,由此来实现设计的自身价值与社会意义。图 5-1 所示是位于芝加哥千禧公园的一件地标式的公共艺术作品,名为"云门"(Cloud Gate)。这件艺术品通体为不锈钢质地,其镜子效果让人联想到游乐园里的哈哈镜。这种游戏般的视觉效果有着更为严肃的造型目的,它让巨大的"云门"看起来相当轻巧,同时也展现出了以之为"主体"的周遭世界。参观者在走入塑像中央位置后便可以与它亲密接触。通过反射天空、参观者、行人和周围的大厦,"云门"让参观者每次只能看到局部扭曲空间的映像,由此便出现了由固体变成液体的幻觉体验。这种参与式的审美体验,寓意着客观世界与主观世界的"异"与"同",同时也阐述了人主观实践的局限性。

图 5-1 云门(Cloud Gate)(1999 年)
安尼施·卡普尔

公众化的设计让普通人无差别地参与到设计审美的创造之中,这就从实质上有别于现代设计唯独对于精英的褒奖。也正是如此,公众取向的当代设计便具有了各种可能,其中包含了社会结构、时代需求的动因,也包

含了技术及其价值体系的动因。也正是因为如此,"前经典性"似乎是描述当代设计特质颇为恰当的语汇。"前经典性"是一种未经人为选择的本原状态。的确,当代设计不像现代设计那样,是若干精英设计群体经过经验优化的选择结果,其以非精英化和非等级化的视角去发现那些被隐藏的平民主义。从某种意义上说,设计美学的当代性,其实带有很强的方法论意味,即:以当代性视角或视觉思维介入设计造物的现场,发现问题,并在不断对话中对设计潮流进行引导,参与时代特征的构建。

值得注意的是,"当代性"不单适用于对当代设计的美学批评,同时也适用于对现代设计的美学批评。站在"当代"维度并以此为视点加以观照,现代设计的"当代性"便尽收眼底。当然,"当代性"只是问题的冰山一隅,但这"一隅"却能洞观社会的别样风貌。不得不承认,时代的变迁使得各种研究的样本总会出现一定程度的失真,所以,对"当代性"的研究不应只看到对问题、现象的诠释结构,而需要研判现象并找到解决问题的方法。

设计范畴的"当代性"主要体现在两个层面:一是技术深度介入后,设计主体之间的互动方式和创新机制;二是以现实问题为出发点的设计反思以及以反思的方式重构的技术语境中的设计价值体系。因此,当代性强调设计美学的当下性、即时性、参与性,这里的"当代"并不是一个"史"的概念,更多是一个与生活同步的批评的概念。需要指出的是,设计美学批评与设计的美学研究在某些情况下会混用,但细究起来,此二者还是有些区别的。设计美学批评是批评家就设计作品和一定的设计现象提出自己的判断、评论意见,并提出未来的方向。在这个过程中,需要对批评文本的新异性进行"在场"和"即时"的跟进。而设计的美学研究更看重客观性、厚重性和历史感,并主要指涉设计范畴关于"美"的相关问题的形而上的学术研究,以揭示美学对象的本真、解释这些对象映射的设计造物活动的内在运行机制为旨归。如此看来,它似乎与设计美学批评所追求的个人性、灵动性和时效性殊途不同归。如果我们以"当代性"概念作为参照,回顾以上的描述,就会感觉设计美学批评的个人性、灵动性和时效性似乎有些印象式,且缺乏系统性的理论架构。事实上,不管是设计美学批评还是设计美学研究,只要是发生在当下这个时代的历史的或社会的事件,都会打上当代性的印记。也就是说,不存在所谓"纯粹"的设计美学批评或设计美学研究,这是由客观现实条件所决定的,并不以人的意志为转移。所以,当代性普遍存在于一切设计范畴的研究中,它可以是认识论,也可以是方法论,关键在于对象是什么,解构对象的语境是什么。同样包含"当代

性",设计美学研究和设计美学批评的区别在于:设计美学研究以哲学视野去寻找诠释设计事物的新理论,通过这样的理论建构去改变这些设计文本的时代评价;设计美学批评则追踪正在成型的设计文本,或对已成型的设计文本进行介入式或在场式的品评,并以这样的方式影响设计文本的风貌。这似乎是理论与实践的区别,但需要看到的是理论与实践的相关性以及实践理性的二元特征。正是因为设计的实践理性为我们对于现实问题的研判提供了立场,才需要我们打破此二者之间的壁垒,寻求二者融合的可能。

2. 大数据与算法对设计艺术当代性研究的学理支持

很显然,无论是社会维度还是历史维度,"当代性"都是设计美学批评的一种十分重要的路径。但是,这一路径也会遭遇各种质疑。其中最为典型的就是对象价值与批评价值之辨。如果我们将现代设计作为一种经典的设计样式,这就意味着当代设计在经典性上的有所不及。而以此为对象,似乎连批评本身的价值都有待商榷了。所以,在看重权威性和严谨性的学界看来,当代性层面的设计研究似乎是"下里巴人",只能偏居一隅,难获本质上的正统地位。从经典设计美学看"当代性",或者说与技术相关的"当代性",其实都是"芜杂之作"。这种偏见也有合乎情理的一面,反观设计范畴的很多批评文本,多是流于"口号"与"情怀"的即兴之作,而对于现实问题的阐述,多止步于"技术即浅薄"或"消费即罪恶"这样的刻板印象。这种抱着经验印象的对设计范畴当代性问题的研究,其实产生了一些很不利的影响。需要通过对现实态度与行动的慎思,才能摆脱当代性研究的这种难以名状的尴尬状态。否则,要么会陷入曲高和寡、自我边缘化的境地,要么会走向其内无物的感叹或抱怨。

毕竟,究其根本,"当代性"其实是一种立足社会现实的批评路径。在信息社会,技术的现实意义是毋庸置疑的。"技术歧视"并不利于我们持客观中肯的态度去看待这个社会的种种存在。接纳技术,并以当代性作为认识论和方法论去构建关于技术的价值观体系,这对于存在于当下的设计活动而言,无疑将是一种负责任的态度。而关于设计的当代性研究,首先必须面对的是一系列关于技术的命题,并提出相应的看法。尤其是需要对大数据和算法这样的对于人的观念和生活方式产生巨大影响的社会性技术概念进行客观评述,才能以"在场"和"即时"的方式感受客观存在,发现客观现象,并提出行动的理论支撑。如此才能为新历史条件下关于设计造物的研究提供现实层面的学理支持。

设计归根结底是一种负载技术价值观念的社会实践。因此,设计理论

的研究始终都不能抛开对技术的审视与省思。大数据和算法是信息社会典型的技术概念，其中的逻辑不单是技术的，同时也是社会的，而理清这些关联对于设计艺术当代性的研究有十分积极的作用。

何为"大数据"？何为"算法"？首先，对大数据概念的描述可以从"5V"入手，即 Volume（体量）、Variety（类型）、Velocity（速度）、Veracity（真实度）、Value（价值量）。所谓"大数据"，即通过具有这五种特质的数据来发现海量数据背后蕴藏的实际价值。"算法"则是一种依托足够"大"的数据来进行判断的模型。这种数学模型提供的往往是实际问题的解决方案，所以，算法也可以理解为一种有问题指向性的数据处理模型，这个模型包含用系统方法描述并解决问题的策略机制。从技术逻辑上，我们可以用空间复杂度与时间复杂度来衡量算法，而算法解决问题的策略也会体现对这两个维度的方法机制的观照。在这个层面上，设计美学批评似乎也有类似的机制。首先，设计美学批评需要面对大量的批评文本，这些文本虽然有主观的印记，但其构成方式越来越偏向于数据。其次，设计美学批评最终需要形成判断，或者是指引行为的方法路径，这便是策略。这些策略常常在空间和时间上界定设计形态的复杂性问题，由此才能形成对价值的研判。所以，我们会发现，作为技术概念的大数据和算法，其内在机制与人文范畴中的设计美学批评有着某种潜在关联。也正是如此，这些计算机科学领域的技术概念，才能为人文思辨理论体系的构建提供学理上的支持。

具体而言，大数据和算法这样的技术概念，一方面可以为批评样本的精细化提供可能。通过对数据的收集、整理和归类，我们可以在海量的数据中发现问题，并对问题进行细致的界定。另一方面，大数据和算法在提供"原材料"的基础上也提供了与之前设计美学批评质性研究截然不同的研究框架，这一点尤为重要。进入网络时代，随着用户消费意识的复杂化，之前建立在个人评判经验基础之上的"立意抽样"方法，已逐渐不能把握复杂的用户使用心理。为了不偏颇地再现设计现象背后的复杂原因，设计造物的实践越来越多地跟信息技术关联起来。大数据和算法可以让我们通过关键词检索、数据库构建和在线用户行为跟踪等技术手段，十分快速、便捷地掌握某一设计活动或现象的全貌，并且在很大程度上提升对象资料采集和选取上的客观性，同时也弥补了个人经验、局部样本带来的视野盲区。对于改变目前设计美学批评研究的模糊性与经验性的缺陷，能够起到一定的现实层面的效用。

其次，大数据和算法的对象描述，往往是"以数据说话""以事实为准

绳"的实证结果。这样一来，可以在一定程度上避免陷入以批评者喜好或以关系应酬为中心的"人情批评"和"红包批评"。由于当代性的设计美学批评的研究对象多为同时代的设计师、设计作品或设计现象，对这些批评文本的解读也多采用"当下"和"在场"为视点，因此与纯理论研究相比，其更容易陷入各种人际关系或社会舆论的纷争之中。大数据和算法等现代信息技术将一些实证性质的方法带入设计批评的视野，在很大程度上消减了话语垄断权威所带来的种种弊端。通过大数据和算法获得的数据评判，在阐述一些客观对象或现象时常常有较高的信服度。例如对于产品（服务）的可用性、可供性和可及性的述评等，如果基础样本的评判结论以数据和算法模型进行精确计量，然后再在此基础上进行立意的拔高和诱因洞察，其产生的研判显然会有较强的说服力。

最后，设计"当代性"的研究相对于产业和社会相关范畴多元化、信息化发展的态势而言显得滞后、失语和空洞，这种现状也可以通过大数据和算法这样的信息技术手段来改善。正如所知，设计"当代性"的研究以"介入现场"为鲜明的特征属性。但是，由于近年来网络与平台化的运作已成为设计造物活动的典型方式，在"市场规律"和消费主义的簇拥下，设计"当代性"的研究对设计活动现场的"介入"其实并不太明显，当代性视角的思辨几乎处于停滞状态，即使遇上能静心研究且敢于对问题发声的学者，也未必能对当前的现实状况产生些许作用。的确，就目前来看，设计造物关注技术，其实并不是有多在乎技术本身，而是痴迷于技术带来的附加价值。这种被技术遮掩的对市场效应和消费引领的过度颂扬，使得对产品（服务）的伦理评价被事实上忽略了。不少观点认为，一个产品（服务）伦理意向的判定可以在其投入市场后，依据公众的反应而不证自明。这其实是一种不负责任的观点，不仅会造成不必要的社会负面影响，而且一旦造成不良后果，其挽回的余地也微乎其微。因此，将"当代性"的批判思维融入设计造物刻不容缓。

设计范畴批评的式微，究其根本还在于过于迷恋现代性设计的精英传统。现代性设计一方面以功能和形式主张亲近大众，另一方面又以时尚之名将其与"异类"的风格趋向区别开来，这种隐性的隔离自然也会体现在批评者对待实际问题的态度上。如果说，现代主义设计推崇的是精英设计师，那么，现代主义的设计批评推崇的则是精英专家。这种挥之不去的精英情结导致了设计批评的话语结构的经验主义取向。各种设计批评的文本，要么聚焦于批评者本人的经验与趣味而弃用户使用的真实感受于不管不顾；要么将现代主义的"精英"情结抬高并极度艺术化，由此鄙视一切设计的

创新与尝试,尤其贬低一切来自技术的创新。如此这般的批评,其实在很大程度上偏离了设计批评"应然"的宗旨与趋向。

现代主义以来的"精英"传统,其实让设计的"用户导向"成为一纸空文。首先,精英设计师笃信自己的经验判断远胜于用户的真实感受。因为在他们看来,用户不过是充满各种欲望,借以说服甲方的"模型"。在这种情况下,缺乏专业设计训练的用户自然也不可能提出有实际意义的建议。即使有一些使用心得,也不过被归于"一些出于自身原因的抱怨",不足采信。所以,精英设计师往往是将设计推崇至艺术,甚至比艺术还要"高尚",在他们看来,设计的精神追求始终比具体而琐碎的现实问题要重要。这样一来,现代主义设计中的用户便成了精英设计师们"代偿"式的经验,可以佐证自己,但不应喧宾夺"主"。在这种观念下,设计的美学讨论不可避免地走向了"小众化"的自娱自乐,用纯粹的精神信仰构建起来的评判理论由于缺乏对现实问题的洞察,显得如此空洞而理想化。

重视真实生活情境中的用户,重视他们遇到的问题,是设计成为"显学"并走向客观化的关键,同时也是让各种关于设计的理论真正具有现实意义的开始。真正重视用户,是设计当代性研究的核心,让用户参与设计并不会有损专业情怀,而是以科学、客观的态度看待造物实践,从而让观念和理论的研究落地。如今,在大数据和算法这样的技术辅助下,洞彻用户的所思所想,解释他们的行为意愿,其实已经不是什么难事。对用户数据进行深度挖掘,能精准分析哪些产品(服务)受欢迎、受欢迎的程度、受欢迎的细节……这些对于设计迭代目标的精准化和现实问题的解决都有直接作用。从根本上说,借助技术对用户进行科学的研究,不但能在功能层面,而且会在价值层面启发设计师去进行思辨意义的设计。技术让更多的设计思考成为可能,由此派生出更为丰富的设计形态,而对这些技术深度介入后的设计形态的当代性进行研判,也可以让设计美学的体系更为完整。

在信息社会宏大的叙事背景中,我们不得不正视这一事实:将普通公众的意见纳入设计美学批评的视域,将会形成具有实质意义的突破。我们可能发现、发展出某种创新的设计理论,也可能归纳、提炼出更为时代性的设计观念,从而让设计从技术的民主真正走向观念的民主。的确,在大数据和算法这样的社会性技术的推动下,设计的"大众主义"时代正不可逆转地到来,我们需要有转型的意识,更需要有转型的准备。

对于设计而言,大数据和算法的作用不单是技术的,还能克服设计美学"当代性"研究的浅层化、碎片化的弊病,引导其向纵深发展。从目前看,设计范畴的当代性研究往往被视为浅薄的"印象主义批评",而不被主

流学界所看好。对历史维度事实的不够重视、缺乏理论的建构,也让设计的当代性研究显得有些思想匮乏和经验停滞。相关的研究不但需要注重技术的"在场",也需要注重观念的"在场",需要看重价值判断的"即时",也需要看懂行为实践的"即时"。但是,"在场"并不等于去理论化,"即时"也不代表非历史化。在此基础上,设计美学批评也不能因为缺少对客观现实的观照而沦落为被学院派不屑的"媒体批评"。如何观照现实?其实大数据和算法这样的信息技术可以发挥积极的作用。通过这些技术对设计文本的收集、整理和归纳,给当代性研究更多更深的拓展空间,从而弥补设计当代性研究浅尝辄止的缺憾,进而发现设计形态不一样的社会图景。对于一件设计作品而言,以往的批评可能只是基于批评者的印象和经验,但若运用大数据和算法技术,则可以从其社会意象、创新依据以及用户体验等方面来具体分析,甚至量化作品的特色与社会价值。还可以从创作谱系的角度去寻找设计生态中横向的创新关联,或以数据挖掘的方法来证实或证伪,为设计作品的评价构建更具现实意义的框架。

(二) 用数据进行创作

1. 可能性

"艺术"一词,从词源来说,其实就已经包含"文艺"和"技艺"两部分意义。从"文艺"看,艺术往往都是通过形象来反映社会,表现作者的视角和思想的;从"技艺"看,艺术有了诸多的形式划分,如语言艺术、造型艺术、表演艺术,以及像电影与戏剧这样的综合艺术。我们也可以将艺术理解为以创造性的方式方法来表达的一种艺术家视角的独特、优美和丰富多彩。其中"文艺"的表达其实都离不开"技艺"性的诠释,这种诠释来源于人的能动性,其中有感性,同时也有理性。

不同时代、地区、门类的艺术家用他们的经验和认知创造着风格迥异的作品,这是一种技艺层面真实而客观的艺术现象。冈布里奇在《艺术与错觉》这本书中,将这种艺术现象法归纳为一个词——风格。[①] 但是,需要看到的是,风格是运用艺术语言表达的技术、技巧,并杂糅艺术家的经验的创作手法或作品形态,并不简单指代那些艺术家凸显"个性"或构建

① 冈布里奇:《艺术与错觉:图画再现的心理学研究》,林夕等译,杭州:浙江摄影出版社,1987 年,第 73 – 75 页。

"自我"的方式途径。基于这些复杂性，风格似乎飘忽神秘，但它又是客观存在的：存在于艺术家创作的举手投足之间，存在于艺术的各种理论之上，存在于一生苦心经营的作品的独特风貌之中。风格有感性成分，也有理性思辨，这也是艺术独特魅力之所在。

如果将艺术放在人类文化的大系统中，对其进行历时性研究，我们会发现艺术的风格与生俱来包含经验理性。这种经验理性对于客观理性而言，其实就是一种"错觉"。对绘画这门视觉艺术而言，画家和观者对于画作的理解其实并不相同。这是一些复杂原因造成的差异，通常这些差异会与客观经验、视觉处理、际遇经历等有关，于是便产生了"错觉"。"错觉"往往是观者对于作品所描述的情境在认知理解上的偏差，也是画家所见的现实世界和映射在他脑海中的成像之间的偏差，如此种种。"错觉"的产生在很大程度上可以理解为经验理性的差异，由此也形成了艺术感受的多样性。经验理性并不是纯抽象的，它往往会体现在各种艺术理解的"图式"上。例如，绘画艺术中的"透视"，其实就是一种关于"错觉"的图式。作为在平面上描绘物体空间关系的方法和技术，透视是人眼对于空间和空间中事物的一种经验理解。但是，这种经验理解并不是客观的，而是一种主观认知的再现。这种基于观察经验而进行的客观抽离，其实是一种"为在平面上表达立体"而进行的依据图式的再现。也正是这些经验图式，造就了西方绘画注重视觉细节与写实的特征。图5-2所示是一种典型的透视绘图方法——三点透视，这种方法一般用于景物、建筑的俯瞰图或仰视图。从基本的"图式"结构上，画面通常有三个消失点，依据站点的高低，这三个消失点的位置有所不同。一般两个消失点位于地平线上，而第三个消失点则是在垂直于地平线的纵向轨迹上移动。这种高度经验化的图式基于人眼的生理特征，是一种人眼感受到的"真实"，它不见得与客

图5-2　三点透视

观事实符合,但是它能让我们以技术的方式再现某种观念化的"真实"。这也是我们往往会认为西方绘画更为贴近"现实世界"的原因。

作为经验的技术,有文化、地域的差异,透视作为一种描摹现实的技术,也是如此。中国画也有"三点透视"这样描摹现实的经验图式,但是更为主观随性一些。例如,中国画中的"散点透视"就颇具特色。散点透视对于观察经验的描述并不局限于某一固定的点,而是不断移动且多视角的,如图5-3所示的《清明上河图》(局部)。欣赏这幅巨作,就像跟随画家畅游汴河两岸的自然风光和繁荣景象那样,在视点的不断移动中发现各种"神奇"。画面中每个视角在局部都构成相对独立的透视关系,所以在观看画作时很难找到画家所在的确定位置。此时,画家对整个景物的描绘不再是单张的画面,而更像一连串的影像序列。这有点像我们现在在爬山,走一段,拍张照,再走一段,拍一张,然后拼贴起来。画面中画家的视点是不断移动的,因而产生了多个消失点。如何处理那么多个消失点的相互关系?散点透视中一条最为基本的原则便是"近大远小"。早在南北朝时期,宗炳的《画山水序》中就说:"去之稍阔,则其见弥小。今张绢素以远暎,则昆阆(昆仑山)之形,可围千方寸之内;竖画三寸,当千仞之高;横墨数尺,体百里之迥。"他说的即是用一块透明的"绢素",把辽阔的景物移置其中,就可发现这种"近大远小"的经验现象。

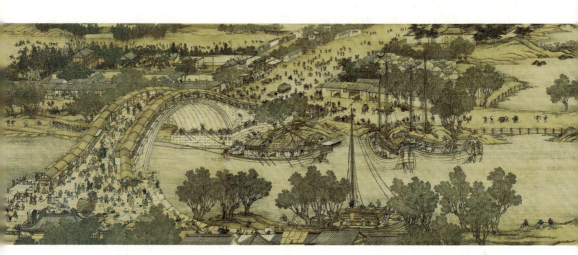

图5-3 《清明上河图》(局部) 张择端(北宋)

透视是一种关于观察的经验图式。在绘画艺术中，也有一些是关于创作技法的图式，并且这些图式造就了中国画风格迥异的画风。就中国的当代山水画而言，其在主体意识上仍然传承了宋元时期的创作技法图式，并且这些图式在不断的经验探索后逐渐走向经典，许多创新也都在此基础上形成。在经历了数个朝代无数画家的探索后，中国的山水画创作已形成了丰富的图式积累。虽然不同时期、不同画家在用笔、设色和构图上风格迥异，但是其中也形成了不少意义隽永的共性，这也是中国画作为一种文化内涵深厚的艺术形式的精髓所在。中国画讲究用墨，强调"墨分五彩"。西方绘画中虽然也有讲求用黑白灰来体现空间关系的素描或速写，但真正以墨来"写意"的，却"独此一家"。在中国画的创作中对于墨的使用，也有意义隽永的图式。不得不承认，中国画中的山水形态、远近大小、透视关系，甚至在比例的处理上都独具魅力。这种建立在客观世界经验理性上的认识，是对现实生活的一种抽离和高度理想化的呈现。这就意味着这种中国画的图式经历了至少两次的经验理性的处理，即大自然—大脑、大脑—画作。由此可见，图式其实存在于艺术创作者的认知结构中，这种经验理性只有在直观化后才能成为可以意会言传的知识。也就是说，艺术创作的图式作为一种由人脑云构建起来的社会性资源，只有在成为一种类似于"公式"的直观表达后，才能固化为关于创作的知识，并在人脑云这样的社会化学习机制中进行经验的积累与深化。

中国画领域有一本经典的创作技法教科书——《芥子园画谱》（图5-4），可谓无人不知。近代现代的画坛名家，如黄宾虹、齐白石、潘天

图5-4　《芥子园画谱·兰谱》

寿、傅抱石等,都把《芥子园画谱》作为创作研习的经典范本。"芥子园"之所以有名,是因为其介绍的中国画技法具有系统性和可操作性。在内容上主要涉及从用笔方法到具体景物的笔墨技法,从创作示范再到章法布局的中国画创作要领等,所以《芥子园画谱》在很大程度上为中国画的研习者提供了一整套较为完整的研习中国画的方案。除此之外,《芥子园画谱》也提供了一个从"图式"到"公式"的演变范式。通过将图式口诀化,让研习者快速理解国画范畴的审美原则。例如,画兰花就应该"一叶长,两叶短,三叶交,四叶破"。其意思是,在作画时,兰花的第一片叶子应该画得长一些,下笔第二片叶子时应画得较前者短,第三片叶子在布局上要与前两片叶子相交关联,第四片叶子要思考打破前三片叶子的格局,这样才能在"破"中有"立",从而描绘出兰花的意蕴形态。遵循这一审美规律式的"公式",初学者能非常快地绘制出一幅像模像样的兰花图。但是,问题来了——如果严格遵守这样的"公式",是不是人人画的兰花都会像一个模子里套出来的?其实不然,因为即使是同样的"公式",在经过不同人或不同方式的转换后,也会产生形态各异的兰花意象。首先,兰叶长短要和谐,长不能突兀,短不能拘谨。这种对于长短、宽窄形态上的把握通常与个人的审美经验和用笔技巧相关,所以画面上呈现的效果因人而异。其次,兰叶之间的间距不可完全一致,要有疏密的区分,这种对于空间布局的把握体现了中国画当中一个最具功力的技巧——留白,对其的把握是因人而异的。最后,虽然都是通过口诀画出来的兰花,但若寻求艺术表现的独树一帜,就不可显露出过多的"公式感"。在这个过程中,只有通过不断尝试"公式",找到"公式"与自身感受的最佳契合点,才能成就高水准的兰花图式。图5-5是齐白石画的兰花图,图中的兰花在布局和意象上有以往兰花图式的影子,但已经完全突破图式的条条框框,在大巧若拙中,以干湿相间的笔触描绘了兰花所映

图5-5 兰花图(1949年) 齐白石

射的特有的文人气质。从某种意义上说，"公式"只是图式构建的阶段性产物。当然，"公式"也是图式得以共享、传播和发展的重要途径。在这个意义上，"公式"是一种共性、共相以及经人脑云确认后的"法则"，它是人们经验理性的总结与概括。需要指出的是，局限于"图式"和"公式"，其实很难触及艺术的真实，所以在"图式"和"公式"基础上的创新尤为重要。也就是说，经验理性并不是一成不变的，需要在趋向于艺术"美"的真实中不断改进、修订和沉淀，才能触及创作的真谛。

正如所知，艺术领域的经验理性是可以模型化的。例如，我们可以将"图式"和"公式"的转化以及"图式"在"公式"基础上的自我构建视为一种数据意义的模型，我们甚至可以把这种认识事物的过程和方式理解为算法，因为从技术层面看，这种逻辑互通性完全成立。如果说"图式"和"公式"都代表经历算法后的结果，那么个体的经验就是驱动算法的经验，正是因为个体经验的差异，才会有不同的创作感受。正如所知，艺术家在创作过程中往往会有意回避概念性的表述，以寻求新的创作意境，所以在艺术活动中，经验往往占有十分重要的位置。从技术的机制看，算法其实也是一种以经验来解决问题的方法。与绘画过程的经验不同，算法所处理的事实（客观存在）往往是数据化的，通过经验化的模型进行。所以，艺术通过经验理性去认识周遭事物，算法通过数据理性对事物进行判断，从认知机理和实践机制来说，应该存在对话平台。

2. 主动或被动的态度

在艺术创作中，面对数据算法问题，我们有两种态度，一种是"被介入"的态度，另外一种则是主动驾驭的态度。前者其实是一种潮流决定论，后者则是主体决定论。

潮流决定论认为，艺术的创作需要跟随社会发展的潮流，由此才能保证其生命力。从各种表征看，无论是算法还是大数据，都可以被称为"潮流"，既然是潮流，如果不跟上，就会有因循守旧之嫌。尤其在面对新技术潮流时，趋之若鹜就是一种"创新"的普遍姿态。不得不承认，技术的发展在深层次改造着我们的艺术创作观念。每一次技术的创新，总会为艺术界带来某些"新鲜空气"，但这些"新鲜空气"并不能让所有人都感觉清醒。如前所述，算法的确可以作为艺术创作的"技艺"。算法可以借助数据进行理性经验的构建，这就意味着计算机可以通过具体的算法将艺术名家的作品进行"神经网络"式的学习，并且借助算法得出一种最符合主流审

美原则的风格,整个过程几乎不需要人为的干预。这种以最快速度养成的"艺术家素质",相比勤学苦练追求艺术梦想的人来说,机器的"艺术之路"似乎可以算是一蹴而就。在惊叹之余,我们不禁要问,这种充斥技术魔力的过程就是主体性被技术蚕食的过程吗?这种说法有一定的道理。这个"技术之旅"始于人创造了一个能进行艺术创作的"机器",在此环节人的主动性还是凸显的,但在艺术创作的过程中,数据算法却成了事实的主体。艺术创作环节的主体缺失,表面上看是"潮流决定论"的负面效应,其实,这种主体事实缺席的状态与人的信息欲和信息社会的信息机制不无关系。从根本上说,艺术创作的"文艺"观念应该在实践层面起着统领"技艺"的作用,这样才能真正确立"人"在此过程中的主体意义。如果抛开作为核心统帅的"文艺"观念,那么"技艺"就成了搔首弄姿。因此,技术的认识论决定着我们到底如何看待这一技术主导的"魔幻之旅"。毕竟,就艺术的创作而言,技术的创新并非艺术创作的终极目标,在人文理念之上的传承与创新才是艺术创作的最终旨归。将技术视为通往艺术理想的桥梁,而不是将其视为标榜自我的噱头,这才是我们在面对技术"新鲜空气"时应有的态度。

面对技术的洗礼,我们需要有清醒的艺术判断力,这样才能在艺术创作中保持主体性,也正是这种主体性真正构成了艺术创作的核心价值。在确保主体性的前提下,艺术创作如何与数据算法对话?数据驱动的当代性视角其实具有一定的现实意义。从客观上说,算法作为一种技术理念与实践,带来的不仅是设计艺术研究的方法论革新,还是一种具有现实意义、讲求实证的设计美学批评路径。追求"言必有理有据"是设计美学批评在信息社会的复杂背景中应具备的实践操守。

客观上,有关当代性的设计美学研究,其学术和应用价值绝不亚于学院派的研究。从理论渊源来说,"现代主义设计"作为一种描述性概念并不是从来就有的,而是被当代设计美学批评"生产"出来的。批评在很大程度上定义了设计活动,同时也界定了设计史的研究范畴。在这个层面上批评是第一性的,而设计史则是第二性的。虽理论上如此,但事实上,关于当代性的研究并没有起到界定设计史的作用,反倒动辄就成为"以史为据"的批判对象。在技术语境中,发挥设计美学批评的实践品格,并促使其担负起品评成败优劣、明晰设计造物价值与方向的作用,其理论意义十分深远。值得肯定的是,大数据及算法所带来的实证主义之风对当代设计美学研究会有愈益深刻的影响,并且这种技术人文化的努力会成为将来设计理

论建构的趋势。

从目前看，设计批评的话语体系过分地主观浮躁化已造成了许多潜在的问题，因此，树立起实证方法的大旗十分重要。从某种意义上说，强调实证并不是简单地反对传统意义上的精巧阐释，而是反对那些夹杂情绪的印象化阐释，尤其是那些以"自我"为中心的主观化阐释。不得不承认，数据、算法技术带来的研究方法论革新其实回应了在设计范畴对于理论建构实证主义的呼吁。不得不承认，实证主义是目前国际学界的主流理论思潮，在不少领域都获得了累累硕果。其实在设计范畴，尤其在实践领域，实证主义已经形成了诸多方法创新，而在理论领域，实证主义也会开辟出一片新的天地。从发展趋势看，通过实证来研究理论观念，反思设计的本质和文化地位，将会成为很长一段时间中人们进行设计美学研究的一种主流范式。

其实，随着信息技术的纵深发展，实证研究在设计理论领域也会起到愈发深刻的作用。从历史上看，实证研究也并不是完全的舶来品。在中国文化史中也不乏其身影，例如近代胡适所推崇的杜威实验主义、清代文化学派中的朴学等。从20世纪90年代开始，在艺术界兴起的主体性研究其实都与实证主义学风密切相关，但是相关工作总是处于备受批判与质疑这种极端边缘化的境地，此与中国艺术界"重才子，轻学人""重先天感受，轻实践考证"的风气不无关系。但是，从本质上说，这些原因其实都是可以理解的，却不能克服。如果我们恰如其分地把握好艺术创作中的主体性问题，那些实证技术不但不会成为艺术精神前行发展的障碍，甚至还会助力艺术创作创新观念的形成。从目前的研究成果看，算法等数据技术对社会学、传播学、心理学、经济学等各领域的研究已开始发挥作用，实证研究的介入也势必会彰显中国设计美学研究的时代品格，从而提升理论研究的实际地位。

从整体上说，设计美学当代性研究在事实上改变了设计作为一种历史性社会实践的总体化逻辑，在叙事的时间维度上终结了现代性设计的"历史"。在技术的深度介入下，设计美学强行进入了"当代性的叙事"，并构成了整个社会文化当代性的表征。因此，可以预见的是当代性的研究正在潜移默化地改造设计理论研究的整体格局。也正是这样的趋势，更要求我们在面对技术问题时，要拥有强大的主体意识，并确保清醒的头脑。

客观上说，在艺术创作中引入实证，需要有如下的理解。

首先，引入实证并不能以挤压当代性研究的理论深度为代价，实证方

法终究还是需要服务于批判思维。大数据也好,算法也好,只能作为论证的方法去获得客观而真实的论据,以更好地佐证观点,而不能脱离价值判断和观点的论证逻辑而存在。使用实证方法是为了将理论的现实基础夯实加固,而不是降低或窄化理论建构的视野。尤其像美学理论,更应该以批判性思维去提升质性研究的价值,这样才能与当下设计现象和事物紧密相连,才能保证技术认知的态度具有一定的社会理性。如果让数据、算法的作用边界泛化或脱离其工具理性的范畴,则会使相关研究从思辨走向一种商业目的的数据分析,这无疑会是走向一种新的媚俗。由此可见,让数据、算法这样的实证工具挤压批判性思维的学理空间,是不利于设计主体性构建的。

其次,提倡实证是为了增强设计美学研究的观念的客观性和反映现实问题的精确性,而不能因为提倡实证就消泯研究者和人的经验判断。在一定程度上,实证主义关注"事物某刻的状态"远甚于"事物此刻状态的缘由",这是实证主义相关哲学的天性。也正是这种天性,决定了实证主义涉及主观和感性时的百般纠结。也正是主观和感性的失语,实证主义才能保证其客观、中肯和理性。但是,这种对于主观情感的舍弃,对于价值判断的选择性漠视,对艺术创作研究而言却是灾难性的。所以,对于艺术创作和理论建构而言,实证方法只是一种工具或路径,使用它的人的才情、趣味、智性才是关键。从某种意义上说,使用实证的方法可以提升艺术范畴实践活动接入时代现场的能力,但不能代替关于价值的研判。

最后,艺术与科学相关,但毕竟不同。艺术的终极理想充满人文性和精神性,而在实现这一理想的历程中,情感性决定最终的结果。因此将艺术相关的实践行为等同于以经验与实证为基础的科学研究肯定是有悖常理的。即使在大数据、算法探讨热烈的设计方法研究领域,我们也需要在科学性与设计美学研究的人文性之间保持必要的平衡与张力。处理好价值理性和工具理性之间的关系,在面对技术的考量时尊重实证,也应该尊重经验指引下的情感直觉判断。看重代入主体性的思辨,在艺术实践中保持必要的理性精神,在精神世界丰裕的同时,以客观姿态去应对信息时代到来时的当务之急,才是面对实证和相关技术时应具备的态度。

二、数据之美：作为设计方法的美学

（一）机器美学的启示

1. 可见与不可见的"机器"

一般认为，设计的现代性转型发生在工业文明的时代背景下，而机器则是促成其转向的关键因素。正如所知，工业文明开始于对机器的诅咒。一批批手工业者因为机器而失业，而流离失所，宁静的乡村淹没在机器的轰鸣和刺鼻的废气中。面对如此悲惨的世界，我们的确可以理解拉斯金和莫里斯这些文化精英对于当时社会现实的反抗与逃遁。他们以重新发现艺术之"美"去填补技术之"陋"，并以人文情怀的艺术情结去拯救被机器碾压的人性。虽然，工艺美术和新艺术运动所推崇的植物纹样和曲线造型并不为当时社会所认可，甚至与后来现代主义的主体风格也相去甚远，但正是其对技术中人文价值的再发现，鼓舞了现代主义设计先驱们以主体身份去创新的动力。

作为研究机器生产时代产品设计审美规律的理论来说，"机器美学"是一种工业时代关于"美"的激情。这场关于"美"的激情演绎始于改变历史的机器——蒸汽机。这个冒着蒸汽的庞然大物改写了一个时代的发展轨迹，同时也改变了人们对于造物方式与效率的理解。马利涅蒂（Filippo Tommaso Marinetti）在《未来主义的创立和宣言》中提出，艺术应当展现当时社会的机器文明，尤其是机器所展现的速度与力量的美学，并且多次使用了"机器美"（la bellezza meccanica）这一语汇，[①] 这种"后尼采主义的浪漫想象"在当时社会引起了一片哗然。在那个机器吞噬人性的时代，技术的异化使得人们臣服拜倒在轰鸣的机器面前，而尼采在喊出"上帝死了"之后便悄然隐身，留给人们关于人性何去何从的艰难抉择。需要看到的是，对钢铁机器的质疑与批判是人们做抉择的先决条件，这远远比高唱颂歌更具启发意义。因为美学问题总是开始于批判，也终结于批判，机器美学也是如此。对机器、钢铁的质疑、评判和主体性的接纳构成了当时机器美学理论体系发展的基本轨迹。当然，这一过程并非一蹴而就，其中不得不提

[①] 菲·马利涅蒂：《未来主义的创立与宣言》，吴正仪译，载袁可嘉等选编《现代主义文学研究（上）》，北京：中国社会科学出版社，1989年，第361页。

的是未来主义对机器介入后的西方社会的影响。

未来主义所阐发的机器之"美",归根结底不过是一种"速度与激情"的浪漫想象。它与机器并无实质关联——与机器的结构无关,与造型无关,甚至与机器生产的逻辑也无关,它更多是寄希望于机器改造世界。这种对工具理性的极端崇拜,以一种非理性的激情横越欧洲大陆,与俄国十月革命的热潮相遇融合,并由此催生了构成主义,在与现实的短兵相接中彰显破旧立新的雄心。经典的"第三国际塔"就是这样一件雄心勃勃的作品。图5-6所示这座钢铁铸就的纪念碑就像这一时期整个工人阶层径直向上的势态,充满了无限的速度和动能。需要指出的是,这一时期现代设计的主要形式语言——"直线"密集地出现在各类造型语言中,无时无刻不在宣示着社会的新生力量——工人阶级所创造的壮美图景。图5-7所示是俄国十月革命时期的海报,画面的视觉风格显露出鲜明的观念意图,即艺术需要为构筑新的社会秩序服务,这就意味着需要摒弃传统艺术所提供的愉悦体验,艺术创作需要"进入工厂,因为在那里才有真实的生命"。机器大生产的"燃料热值"几乎可以从那些抽象的几何图形中感受到,这些作品通过批判古典式样,表达了对于机器美学突

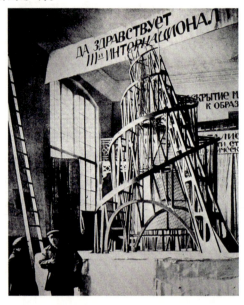

图5-6 第三国际塔（1919年）塔特林

图5-7 十月革命时期的俄国构成主义海报

破风格视觉性的深刻理解。从某种意义上说,"直线"其实就是由机器引发的在认知和审美上的具象化感悟,这一极度简练的形态包含了机器美学的诸多意味。不得不承认,未来主义的机器美学颇具艺术的浪漫气质,而直线作为代表机器力量的造型语言,已成为审美创造的一种时代经典。

"机器美学"始于未来主义的浪漫情怀,但并没有走向完全脱离机器的形而上。可以肯定的是,机器美学的成型与发展,与机器的不断革新和工业制品加工工艺的精细化息息相关。正是因为技术的成熟促成了关于机器的美学,而关于机器的美学,也在实践层面指导着"物"的造型意义逐渐丰满。图 5-8 所示是马塞尔·布劳耶(Marcel Lajos Breuer)设计的两款椅子。我们知道,椅子是家具门类中最为重要的种属,椅子形态的变迁代表了一种关于"坐"的文化的流变过程,这一过程与材料技术和加工工艺的发展几乎同步,而每一项技术和工艺的创新都会在椅子的形态上得到最为鲜明的表达。1929 年,布劳耶将钢管的冷拉和镀镍工艺运用到标准件的生产,利用钢管材料的优秀韧性设计了悬臂式支撑结构,从而创造了这把塞斯卡椅。这种具有机器美学特征的椅子形态与已有数千年历史的木质椅相比,在功能机制和形态特征上已发生巨大变化,曲木工艺的完善也催生了伊索康躺椅这样有着"明显机器加工痕迹的自然材质"形态。不得不承认,机器成了造物过程中最为得力的工具,而这种工具也在"物"的形态上打下了深深的印记。

从"蒸汽时代"经由"机器时代",再渐次走入"电气时代",人们的

图 5-8　塞斯卡椅(Cesca chair)(1929 年)和伊索康躺椅(Isokon long chair)(1936 年)
　　马塞尔·布劳耶

技术意识逐渐丰满。人们开始习惯，并接纳技术给生活带来的诸多改变。然而，技术介入生活的历程并不是一蹴而就的，像汽车、电话这类"高科技"物品，在诞生之初，因其价格高昂，并不能马上走进普罗大众的生活。这些物品的高生产成本，导致只有上层社会才能享受到它们所带来的便利。在当时，能负担得起这些物品且十分重视教育的家庭，培养了后来在社会上活跃的精英阶层，而正是这些社会主导力量的努力，才让机器美学的地位得以确立。雷纳·班纳姆（Reyner Banham）把这个时代称为"第一机械时代"，它由社会精英操控，并彰显出他们对那个时代的理解。在这个时代，机器的品质较之以往已经有了质的变化，这些精致、轻巧并能带来生活便利的机器给予了人们感受机器之美的契机。于是，贯穿了整个19世纪，横亘在人们面前的机器与人性之争开始逐渐消散，机器从"暴力机器"开始演变为充满无限"魔力"和"可能"的"美学机器"，而关于机器的"理解"已不是一战中"颂扬暴力的圣歌"，而是逐步经典化，成为一种实实在在的美学，追求素朴而简洁的形式，追求功能至上的认知与实践途径。这样的机器"美"似乎已经完全脱胎换骨，从之前对手工艺品粗略蹩脚的"复制"到此时的结构精准、工艺精致，甚至具备了手工艺品无法企及的特征，让人不得不刮目相看。之前面目可憎的机器，似乎在一夜之间就拥有了与文明社会相匹配的气质。我们能够体会到这种蜕变中技术的推动作用，这就是来自精致化技术的诗意想象。

关于机器的审美，并没有局限于那些"可见"的部分，操作体验也是审美的重要部分。从机器进入人们的生活那一刻开始，它所带来的便捷就让第一机械时代的人们惊呼不已。从某种意义上说，这个时代的机器极大地拓展了人的行动能力。飞机达成了人们的飞行梦想，电话拉近了沟通的距离，在实用主义的推波助澜下，文化精英的美学不由地被参入功利思考。在"形式美"与"功能美"的天平上，设计师们将砝码越来越多地压在了功能的一端——形式被丑化成了"装饰"的代名词，而"装饰即罪恶"。这一观念的提出者阿道夫·路斯（Adolf Loos）用他的"立方体组合"式的建筑，将现代主义的观念推向了极致。图5-9所示是路斯在1910年设计的斯坦纳住宅（Steiner House），这一设计是其"装饰即罪恶"观念的完整诠释。路斯在这个设计中明显表达了要革除建筑中"艺术成分"的意图，他在屋顶前面的筒形拱顶与建筑后部神圣的直线几何形之间塑造了看似无法调和的"风格差异"，但是这种"风格差异"也恰恰说明路斯并不反对所有"装饰"——很显然，功能意义的"装饰"不在反对之列。筒形的拱顶保证了建筑内部空间的舒适性，同时也具有一定的装饰意义。路斯认为建筑"不

第5章 路径:对"数据神话"的思辨

图5-9 斯坦纳住宅(1910年)　阿道夫·路斯

是依靠装饰而是以形体自身之美为美",所以他强调建筑物作为立方体的组合同墙面和窗子的比例关系,强调建筑应以实用与舒适为主张,由此流露出他所追求的一种极致的设计理想形态。

功能化的设计自然需要考虑设计对象内在的合理性,这种合理性是人需求的直接映射。如果说形式仍有它的一席之地的话,在现代主义者看来,它不过是达成功能之后某种自然而然的视觉呈现,并且这种视觉呈现一定需要抹去一切的装饰痕迹才能达成完美。所以,机器美学的经典造型语言就是直线,以及直线交汇而形成了数理化的几何,由此才能真正体现卓越功能所带来的前所未有的效率。

对于效率和标准化的推崇直接促成了格罗皮乌斯的一个实现设计民主关怀的灵感。1919年,格罗皮乌斯在德国魏玛开办了"公立包豪斯学校"(Staatliches Bauhaus,后改称"设计学院"),并与工厂和企业合作设立了工业设计专业,采纳了霍尔曼·穆特休斯的标准化设计建议,设计了大量的优秀产品。从标准化产生"典型形式",在穆特休斯看来,产品的形式是精神性的,它甚至超越了普通的美学范畴。正是在穆特休斯的观念指引下,催生了德国的第一个设计组织——德意志制造同盟,由此也奠定了德国现代主义设计的基石。值得注意的是,这个德意志制造同盟并非一个简单意义的设计组织,它在设计史上是一个积极推进工业设计的舆论集团,其成员包括具有共同价值观的艺术家、建筑师、设计师、企业家和政治家。无论从行为主张还是成员组成上,这个同盟发挥的其实是设计批评的作用:融合多个领域的观念,在公共领域的空间对设计活动中的现实问题进行公

共性的讨论。也正是因为这样的跨领域讨论，才让关于机器的美学观念获得了较为广泛的认同。

从某种意义上说，机器美学的功能与形式问题很难从对材料和构造的技术研发中获得真解，其需要一个社会性的群体思辨过程来打通其中的区隔，从而引申出一个时代最为核心的关切。合理精密的结构设计正是人类理性精神的呈现，同时也是机器本质属性的外化。范·杜斯伯格认为，每一部机器都是精神化的有机体，① 人类生存的空间被抽象成那些描述功能的形态。作为人造"物"，它们比任何自然形态更能代表人的理性精神，其中流露出来的理性秩序，代表着设计美学的"前卫"和"先进"。它们有古典美学的秩序感，也有机器美学所推崇的构件的分隔与组合。但可惜的是，这些文化精英所推崇的"典型"在被赋予了某种意味之后，又不可避免地走向了样式化，而对样式的价值反思也在很大程度上成就了机器美学完整的理论体系。

2. 机器美学的哲学内涵

工业革命是工业社会的起点，也是现代主义的发端。关于制造的美学开始由可见可触的产品逐步思想化，成为一种社会思潮，并远远泛出产业范畴。可以这样认为，整个现代主义的演进历程都有机器美学的身影，而机器美学也让现代主义设计的风格更加意义鲜明。造物的观念会影响一个时代的社会风貌，而一个时代的社会风貌也会雕刻人们的思想意识与价值观念。这种看似复杂的映射关系在建筑领域又似乎十分明显，值得一提的是柯布西耶和他的设计观念。机器美学在诞生之初其实与机器本身并没有多大的联系，其真正成为创作观念的指导，应该是在勒·柯布西耶之后。以柯布西耶为代表的设计师们，让机器美学的思想开始在一些实用设计上体现出来，并呈现出一定的社会影响力。从思想渊源上，柯布西耶和米迪·奥尚方以新柏拉图主义哲学为依据，提出了设计范畴纯粹主义机器美学，并用作品语言旗帜鲜明地阐述了其主张。作为机器美学理论基础的新柏拉图主义（Neo-Platonism）是古希腊最为重要的哲学流派之一，该流派主要基于柏拉图的学说，并对其进行了全新的诠释。新柏拉图主义带有折衷主义倾向，与亚里士多德学说和斯多葛学派有明显的联系。新柏拉图主义在主体认识论上认为世界有三大本体，第一本体具有肯定和否定两重规定

① 雷纳·班纳姆：《第一机械时代的理论与设计》，丁亚雷、张筱膺译，南京：江苏美术出版社，2009年，第189页。

性，并且是不具多样性的原初的
"一"，并且这个"一"具有不
可知性。从这个层面可以解释机
器美学在风格反思上的矛盾性。
这种矛盾性始终体现在追求
"一"的过程中，即对设计观念
返璞归真的理解。第二本体是心
灵和理智的结合体。心灵体现在
"原初"层面，具有一定的统一
性；理智则体现在思想和存在、
异和同、动和静的理性上。这一
本体论也恰如其分地解释了机器
美学在方法论上的主张，并见之
于具体的设计形态。新柏拉图主
义的第三本体其实就是人的能动
性，是追求"一"的能动力量。
这一观念也与机器美学所强调的
"人性"特征相契合。新柏拉图
主义作为机器美学的理论基础，
在深层次上影响着其风格的表
征。1923年，柯布西耶发表了
《走向新建筑》一文，他在文中
指出：汽车、轮船、飞机这样的
创新产品是新时代的产物，在造
型和功能上均无先例可循，所以

图5-10 萨伏伊的别墅（1928年）
勒·柯布西耶

完全是按新功能诉求设计的，只受经济因素的制约，所以会更具合理性。[①]
这种社会需求所体现的当代性，也是机器美学颇具时代性的观念。与汽车、
轮船和飞机不同，建筑的形式会受多种因素的影响，而进入20世纪以后，
机器美学观念对于建筑的空间形式乃至城市的空间形态都产生了潜移默化
的影响（图5-10）。这些影响主要体现在：第一，机器生产成为一切与生
活相关的"物"，包括建筑和各种产品的技术手段；第二，这样一来，这些

[①] 勒·柯布西耶：《走向新建筑》，陈志华译，西安：陕西师范大学出版社，2004年，第20-21页。

"物"就不可避免地具备了"机器性"的外表与形式;第三,更为深度的影响是,建筑和产品逐渐成为理性意识的代表,其构造方式和运作机制越来越"机器化"。很显然,前两者是技术基础和形态象征的机器"美",而最后一个才是机器"美"之于整个社会的本质影响。在感受工业时代脉搏的同时,柯布西耶开始以机器美学来诠释他对建筑的理解,提出了"新建筑"的著名观点:第一,新建筑是时代的建筑,应体现时代特征;第二,倡导采用工业化的建造方法,注重标准和效率;第三,倡导设计思维由内而外地将形式超脱于情感,反对装饰;第四,凸显以底层架空、屋顶花园、自由平面和带长窗的自由立面组成建筑的新的形式特征;第五,倡导城市集中主义,强调城市居住、工作、游憩和交通四大功能特征与规划区分。这五大原则体现了建筑范畴机器美学的一种典型范式。通过把建筑视为一种"住"的机器系统,使之成为一种能够兼容技术与人文理念的观念集合。

柯布西耶的这种新柏拉图主义的设计美学观念,在他的作品——萨伏伊别墅的设计中展现得淋漓尽致。整个建筑采用单纯的几何形态外墙,白色而无任何多余的装饰,横向的长窗是功能部件,也是唯一可以称之为装饰的部件。因为这样的结构可以让建筑内部空间的采光得到大幅改善。这座外表看似平淡无奇的建筑,是柯布西耶纯粹主义机器美学的代表作品。由于采用了混凝土、钢筋和玻璃这样的新材料,为空间的划分和立面的造型提供了更大的自由,甚至采用了曲线型的墙体来使空间形态更为丰富。萨伏伊别墅一共为三层:一层主体为细长柱子支撑起来的架空层;二层采用长条形外窗作为特征符号,没有任何装饰,不承袭任何风格;三层建有屋顶花园,为几何的建筑空间形式平添自然趣味。在形式上,萨伏伊别墅是一种极致而纯粹的建筑空间形态,虽然形式单纯简洁,但也能满足复杂的功能需求,正是这种冲突与矛盾的有机调和,才使得其传递出独特的自身魅力。虽然柯布西耶建造萨伏伊别墅的初衷是为平民提供一种简约、低价的住宅样式,但由于种种原因,这一设计并没有走向大众,最终却成为精英设计风格的代表。在很大程度上,萨伏伊别墅所归纳出的现代建筑原则,影响了半个多世纪的建筑走向,它也成为机器美学设计观念的经典作品。

以柯布西耶的设计观念看,机器美学在内涵上至少包含两层含义。其一,将设计的产物视为机器,这就意味着在一定程度上对于技术的包容与驾驭,同时又区分设计活动中技术的主体与客体的关系,并在此基础上权衡形式与功能的关系。柯布西耶的作品处处流露出对于技术时代到来的狂喜,以及由此推崇的纯粹功能主义。这种纯粹的功能主义美学概念并不是

对于高度复制后的工业产品的美学意义的提炼,也不是源于消费主义美学特征的归纳与总结,而是一种情境化哲学思辨后的结果。其二,柯布西耶的机器美学的精神实质就是追求纯粹精神理想的古典精神。它追求纯粹的极限,追求心灵和理智的融合,也追求面对时代需求时人的能动性。就像柯布西耶认为的那样,"帕提农神庙是一部完美的机器",他所奉为精神理想的古典精神其实就是一种精选出来的、包含浪漫情怀的标准。它代表的是一种设计范畴带有批判意味的言语体系,是对经典的时代演绎。

柯布西耶以其作品构筑了他对机器"美"的理想形态的憧憬。进入信息社会,一方面技术为机器注入参与生活的更多可能,另一方面关于机器"美"的追求已经不只是精英设计师们专属的"精神乐园",普通民众也可以以"梦想"的诉求对机器"美"进行构建。图5-11所示,就是这样一个"梦想式"的作品。设计师坚信总有一天,机器人会为我们做任何事,

四小图从左至右分别为机器人1号、机器人2号、机器人3号和机器人4号。

图5-11 机器之梦——机器人(2007年) Anthony Dunne & Fiona Raby

这是一个永不消逝的梦想。未来，机器人注定要在我们的日常生活中扮演重要的角色——不是作为超级聪明、功能齐全的机器，也不是作为伪生命形式，而是作为真正意义上的"同居者"。但是，我们将如何与他们互动呢？如此相互依赖的关系需要机器人具备怎样的智力与能力呢？设计师希望用如图所示的形态引发一场关于机器人如何与我们相处的讨论。是服从，是亲密，是依赖，还是平等？就像设计师所描述的那样，机器人1号非常独立，它活在自己的世界里，一刻不停地工作，它可以运行管理家里的一切电器设备，但是它害怕电磁场，因为强电磁场可能会导致故障。每当电视、音响打开，或手机被唤醒，它就会移动到房间里最安全的区域，以躲避电磁场的干扰。一定强度的电磁场会给人的身体健康造成影响，但这一特性也可以帮助主人找到与电器设备共处的最佳距离。由于它是环形的，主人可以把椅子放在中间，或者站在其中，享受与电器的安全距离。未来的产品/机器人也可能不是为特定的任务或工作而设计的，就像机器人2号一样。它们会高度关注家里的一切动静，并会根据情况来分析应采取怎样的应对措施。例如，一旦有人进门，它们会马上用多个感应器对进入者的行为意图进行分析：如果是主人，它们会根据主人的喜好来提供各种服务；如果是不怀好意的闯入者，它们马上会启动安全机制，并采取必要的措施来护卫家庭领地的安全。机器人3号是一个数据和隐私安全的护卫者。当我们的生活越来越多地暴露在各种传感器下和网络空间中，数据和隐私安全就成了我们生活中十分重要的事情。如何守护数据和隐私的安全？机器人3号能够为我们提供完整的解决方案，它采用像虹膜扫描技术这样的安全措施来判断谁可以访问、使用我们的数据，它会监控所有的数据存储设备；出现安全漏洞时，它会示警并堵住漏洞；它忠于主人，也忠于自己的职责。机器人4号是一个矛盾体。它很聪明，但被困在不发达的身体里。它的行动力很弱，在移动时常常需要帮助。在它面前，人类拥有行为能力的绝对优越感，由此可以尽情享受控制机器的乐趣。这个聪明的机器人可以与人无障碍地沟通，它需要人来照顾，但同时也可以帮助人们解决各种"复杂"问题，例如心理层面或是情感层面的。它是名副其实的"陪伴者""朋友"，同时也具有自己独立的思维和意识。这四个与形态无涉的机器人几乎诠释了未来我们对于机器所有的期盼，它们代表了某种似乎只有在人际沟通中才能实现的需求，而这些需求与"造型"并没有实质关系，它们是纯粹的"需求体"，同时也代表了由机器引发的最为单纯的愉悦。

从某种意义上说，进入信息社会之后，机器美学经历了一个表征鲜明的转变过程，在理论形态上逐渐从形式上的观念理想诠释，走向机器与人

交往方式的探索，这是一个基于"体验"的奇妙旅程。不得不承认，技术推动并实现了各种关于"美"的理想，而"美"也从精英设计师的"情愫"逐步成为我们在现实生活中能够真切感知的"体验"。

（二）从"机器"到"数据"

工业革命以"珍妮纺纱机"的发明拉开序幕，并由此开启了人类与机器长达数百年的纠葛。这台"神奇的"纺纱机刷新了人们对于效率的认知，它提高了较之以往八倍的纺纱能力，并且只需要一人操作，其效率之高在当时是不可思议的。在这个轰鸣的机器面前，人们不得不接受这样的事实——七个工人瞬时就没有了工作，居高不下的失业率成为当时社会一个挥之不去的阴影。在工业革命初期的工人眼中，这些冒着黑烟、发出嘶鸣的机器无疑是个断人生路的"恶魔"，因此工人捣毁机器的事件屡有发生。早期机器生产带给人们的价值利益远小于预期，产品粗制滥造，严重污染环境，机器被推广使用造成失业人数暴增，由此产生了一系列社会问题……所有这些让整个维多利亚时代都笼罩在一片机器轰鸣的阴霾之中，负面效应此起彼伏。本雅明引用了波德莱尔在《发达资本主义时代的抒情诗人》中对那个时代的描述，"病态的大众吞噬着工厂的烟尘……肌体组织里渗透着白色的铅、汞和种种制造杰作所需的有毒物质"①，就这样，轰鸣的机器声掩盖了旧世界田园诗意的祥和平静，机器成为吞噬一切的"魔鬼"。

在工匠经济时代，人是从事体力劳动的"机器"。他们依靠非同质化的和朴素的创造力来赢得产品价值与社会意识的认可。在机器经济时代，先进的机器替代了"血肉之躯"，人们用同质和消费主义驱动的创造力来获得产品利润与社会地位的回归。在信息经济时代，替代之前"血肉之躯"的机器已经不再是提高生产效率的简单工具，而是成了可以独立工作，甚至与"人"有类似思维特性的"智能机器"。的确，"算法"赋予了"机器"创造力，此时人文意识的回归就成了我们迫切需要厘清的问题。

造物美学是社会范畴人文意识体现最为直接的层面。从历史维度看，机器美学所形成的体系经历了"抽象—具象—抽象—具象"这样一个辩证发展的过程。这个过程所体现的其实是一种认识事物的实证方法，通过这

① 白尔特·本雅明：《发达资本主义时代的抒情诗人》，张旭东、魏文主译，北京：生活·读书·新知三联书店，2012年，第99页。

样的方式我们认识了"机器",并构建了以主体的姿态去驯服"机器"的工具理性。面对算法,我们同样需要有这样的理论建构,如此才能走出关于大数据和算法的种种迷思。如果说"机器美学"是一种工具理性,那么这种工具理性使人们得以突破自身的生理极限,成为自身所处外部世界的主人。机器美学所包含的精神实质其实并非来源于"机器"本身,而是来源于真正生产、驾驭机器的"人"。因此,我们可以将机器美学视为人对于外部世界,尤其是技术介入后的外部世界的一种能动的工具理性,它是使用和看待工具的方法。当然这里的"工具"也是一种外部世界,它是人们工具理性的具象。虽然算法和机器从人文视角看都是"技术"或"技术的承载物",在本质上并没有什么区别,只是机器有实体,而算法并没有实体,但它会作用于关联的实体。也正是大数据和算法这种与"物"关联的不可见存在,才使得其具有与机器相似也不尽相同的哲学性质。如果说机器让人们拥有了突破自身生理限制的可能,大数据和算法则可以让机器在拥有超越人的力量的基础上获得像人一样的思维方式。在这个层面上,大数据和算法可以被视为一种"后机器"的技术现象。这里的"后"不单是时间的"后",更重要的是它是对前者的反思与提升。的确,大数据和算法是人类思维的一种延伸,但内置算法的机器仍然只是机器,这种机器的思维方式至多也只能称为"类人"。

　　设计艺术的理性是可以计算的,因为设计的本质属性就包含科学的部分。就目前看,大多数设计的方法论其实也都是技术取向。所以我们通常会认为设计艺术的理性主要来源于人"造物"的理性。这种观点虽然有一定的道理,但从主体论层面看,仍然有一些纵深延展的可能。在《未来简史》中有一句很有意思的论断:"人类是理性的计算器。"① 它没有赘述人性如何理性,也没有以理性简单定义人性,而是强调对"理性的再理性",这指出人类世界不是简单的理性结果,而是一种"对理性进行理性安排"的结果。"计算器"这一指陈虽然与古典经济学的观点似乎有些瓜葛,但也为我们指出,"当下"远比"理性"更为重要。"人类是理性的计算器"传达出一种不同于之前的世界观,强调批判,同时也提出理性即是一个在反思中建构的过程,其中包括价值选择,也包括意义重构。理性并不是真理或真理的终极形态,它是一种基于现实的"应然",包括"计算"也包括"选择"。在这个逻辑上,理性似乎就是某种"算法"的产物,而唯有"算法"才是终极的"理性"。

① 尤瓦尔·赫拉利:《未来简史》,北京:中信出版集团,2017年,第124页。

第 5 章 路径：对"数据神话"的思辨

设计艺术的"终极理性"是设计美学批评所追求的目标，这一"终极理性"同时也是方法建构的方向。设计艺术的创作其形式逻辑不同，就会存在不同的"算法"。如果我们仅用数理逻辑去诠释设计创作中的形式逻辑，显然过于冰冷。因为设计创作总是带着温度的，也就是说，形式逻辑不仅包含数理的部分，同时也包含人际部分。从这个角度来理解，从事设计创作的人就是"理性的计算器"，但所计算的不单是数理逻辑，也包含人际逻辑，由此才会产生有"温度"的作品。因此，我们可以推导出对于设计本质的一种理解，即设计的本质就是对各种理性进行"计算"，由此产生的逻辑（产品），便是对各种理性的整合。

作为从事设计创作的人，我们为"造物"而劳作。但需要指出的是，我们创造的不仅是好用的"物"，还应该是有"温度"的"物"。"温度"来源于对人与人之间关系的精准诠释，来源于对现实问题的反思与提升，这些都来自对人社会属性的把握。由此可见，设计师首先需要懂得人际逻辑的"算法"，这样才能创作出有"温度"的产品（服务）。从算法意识看设计活动是理性的，从事设计活动的人不仅需要理性，而且需要协调各种理性以解决设计活动中遇到的问题。所以光有"温度"还不够，还要理解当前的人际逻辑有着怎样的规定，这些规定对设计的创新有怎样的促进或阻碍作用；这种人际逻辑带给我们怎样的人文环境，在这样的人文环境中信息是如何交换的，这种信息交换的方式会带给用户怎样的需求愿望。我们如果没有洞彻用户的所思所想，就说明我们采用的理性"算法"存在盲区。设计活动的"算法"始终瞄准各种问题，是解决一系列问题的清晰指令，同时也是问题解决方案准确而完整的描述。从某种意义上说，"算法"代表着用系统的方法来解决设计中问题的策略机制。

网络时代，我们使用机器进行生产性创作。当算法赋予机器更多的智能之后，机器甚至可以独自来"设计"。就像《终极算法》中提到的，未来可能会有一个改变机器的学习模式，即最终改变我们生活的"终极算法"①。如果这个算法真的存在，那么它应该可以获得所有知识——过去的、现在的，还有未来的。只要我们输入足够多的数据，它就能产生合适的算法，指挥机器生成任何产品（服务）。这样一来，又有一个关于主体的讨论出现了——设计师是否会遇到前所未有的职业危机？在我们拥抱算法带给我们的种种便利之后，我们需要用怎样的心态去面对数据算法带给我们的种种

① 佩德罗·多明戈斯：《终极算法：机器学习和人工智能如何重塑世界》，北京：中信出版集团，2017 年，第 16—17 页。

挑战。到底内置算法的机器会不会造成设计师的职业危机？这似乎不是一个可预见的问题，但我们可以立足"当下"，为技术介入之后的主体性迷思提供一个清晰的思考。无论这种思考的结论如何，跟随技术的趋势，在未来，设计师将不得不面对两个"附加角色"的挑战：一是人工智能系统的训练师，其需帮助自然语言处理器和机器识别减少错误，或是指导人工智能算法模仿人类的行为，进行产品（服务）的测试。二是协调者，在技术深度介入之后，设计活动的利益相关者以及人工智能之间需要进行解释协调，以弥补面对技术问题时"专业人士"与"非专业人士"之间沟通语言的差异，确保智能系统能够按规则运行。

柯布西耶认为，设计实践就是遵循各种标准进行运作的"机器"。在今天，信息技术为柯布西耶的"机器"赋予了"类人"的意识，使之成为"智能机器"。各种数据、算法让柯布西耶的"机器"在我们的生活中发挥着超乎想象的作用，设计实践成了遵循各种算法进行运作的"机器"。网络时代对于设计而言，其实就是充斥着大数据和算法的"后机器"时代，它带给我们观念的飞跃，同时也在各种迷思中带给我们设计方法论的启迪。

（三）设计之"美"与数据之"美"

1. 设计理解中"美"的重要性

审美是人类理解社会的一种特殊形式，这种形式是情感的，也是形象的。它是人与社会和自然关系状态无功利的表述。就目前来看，在美学研究中起基础作用的是康德提出的著名的三大批判，即《纯粹理性批判》《实践理性批判》《判断力批判》。这三大批判并不只涉足美学，其中也包含许多日常生活中关于认知的基础问题。但是，长久以来，关于美学理论研究总会情不自禁地夹杂着各种艺术问题。因此，在传统美学中，一般认为只有对艺术的体验才具有审美性；而对于设计造物而言，人们更多是从认知判断和道德判断去理解它，所以设计的审美维度其实是被忽略的。从审美体验中的涉身主体来探讨设计的美学问题具有实际意义。尤其是将设计美学问题的探讨置于大数据和算法这样的技术语境中，对于我们拓展对设计"美"的多维度理解大有裨益。

从目前设计的理论体系中，我们对于设计"美"的理解，有本体论、认识论和价值论三种路径。

本体论路径探讨的是对设计本身的概念还是对设计实践进行思辨的问

题。但是，对设计本体论的探讨，其实是对设计边界的重新勘定过程，并不是将其作为理论建构的必要条件。事实上，长久以来，对于艺术审美的理解，在一定程度上将美学家们困在了精美的象牙塔中，压抑了他们探索那些真正有趣事物的热情。的确，许多美学研究都在忙于确定概念，而不在意实践本身。虽然设计与艺术（手工艺）有一些共通之处，但毕竟它不是手工艺。设计作为一种社会性实践，在历史长河中的概念流变产生了其与艺术和手工艺的种种差异。对古希腊人和古罗马人来说，艺术是一种指涉宽泛的社会技巧，其中有一部分就包括我们今天所说的手工艺。所以说，在很长一段时间里，对于艺术的理解都停留在"技艺"或"技巧"的层面。直到18世纪之后，关于"艺术"的概念才与"现代艺术体系"关联起来，现代艺术体系下的艺术实践则构成了当时美学研究的核心，并开始逐步从"技艺"拔高，"艺术"的概念于是相对稳定下来。进入20世纪之后，电影和摄影等一些以技术为先导的艺术实践开始进入艺术和美学的视野，这让艺术开始呈现出从理论回归实践的态势。但是，设计这样的"非经典艺术"虽然被艺术所接纳，但还是被美学理论所排斥，不能不让人唏嘘。如此境遇，一方面说明美学实践本质上总是以某种"经典"前设为基础的，另一方面也说明概念的解释决定着美学这样形上理论的价值选择。从历史维度看，严格意义上的设计概念是工业革命以后才成型的，所以设计作为一种相对年轻的艺术实践类型，在美学家看来，即使要对其概念进行本体论层面的把握，也需要以实践的方式来进行，而到底以何种方式的实践来探讨，学界尚未有定论。

 在设计造物的实践中，关于美的研判不可或缺，这是由认识论范畴的内在规定性所决定的。审美是一种经验或经验的产物，设计的审美更是如此，其中包含一系列对于"物"或"经验"的判断，有理性与感性的部分，也有客观和主观的部分。值得注意的是，所谓"审美"，其实有主体的介入，也有客体的建构。主体的介入，其实就体现在"审"的过程中，是一种主观能动的行为。而"美"，有客观的部分，即有可供人审的"美"；也有主观的部分，即被认为的"美"。那么，将设计文本作为审美客体，那主体需要以怎样的方式介入才会企及"美"的真谛？这似乎很难清晰描述。约翰·汉斯科特（John Heskett）通过一种赘述的语法结构表达了设计"美"的模糊性，即"设计就是为了生产设计而设计出的一种设计"[①]。这句话包

[①] John Heskett, *Toothpicks and Logos: Design in Everyday Life* (Oxford University Press, 2002), p. 5.

含了四层含义：一是设计这个概念表示"物"以及与"物"相关活动；二是设计是人为主体的活动；三是设计由间接的产品（比如说方案）来表述其意义；四是设计会形成最终的产品（服务），即概念构成了现实。这就意味着关于设计的审美客体，就是由以上四个方面构成的。当然，设计的结果不是立竿见影的，这点与艺术家的创作也有所区别。在艺术活动中，我们往往能看到具体的作品——素描、绘画、电影等，但是设计活动的产出往往是方案性质的，也就是从设计师手中看到的是一种想法的草图，草图的实现可能需要多人的参与，并且实现后的"物"与最先看到的草图也会有差别。这是因为从草图到产品的过程其实是一个二次创作的过程：设计师会做各种各样的调整、改善和创新，甚至一个产品（服务）在投入市场后仍会根据市场反馈做修改和迭代完善，据此也会推出二代、三代产品（服务）等等。由此可见，设计的过程其实要比艺术创作的过程宽泛，而只有恰当的认识论才能对设计进行恰当的审美判断。

设计追求的是"美"还是"功能"？这是一种价值论路径的探讨。关于设计的一系列价值判断，其实都源于对人性的界定。也就是说，设计主体的自我界定决定了对设计事物与现象的社会、经济、文化、伦理层面的判断。较之艺术，设计自其肇始阶段，就被认为是功能取向的，是关于"用"而不是沉思的，这就意味着设计的深刻性似乎远不及经典艺术。但是，要将设计文本作为美学关注的合法客体，我们就需要将设计造物的活动视为一种以审美为过程或目的的实践行为。这样一来，我们首先需要将设计的概念与现今所有的艺术形式区分开来，其次要建立设计的价值评判体系，这样，设计才能成为具有独立意义的审美客体。在美学史的演进中，似乎一直都不太关注设计的文本，因为设计的文本比起那些在博物馆中"真正的艺术品"来说，其经典性无从谈起。尤其对于哲学美学而言，无经典性的客体，也就无法触及形而上的高度。如此问题就来了，审美体验的构成要素到底是什么？是经典的对象？还是人们的体验（经验）？这似乎是两个对立的视角。稍作延伸，我们即可发现这样的问题："美"是源于客体的属性，还是源于人们的感受？这无疑触及了"美"的本质规定性。在哲学美学那里，本体论往往有认识论、实在论和主观论之分，每种本体论都会形成不同的关于"美"的规范。对于设计的审美而言，参照意识很重要，也就是说不仅要关注设计文本本身，也要关注来自人们的关于设计文本的体验，通过描述对"物"的愉悦感，来实现对设计"美"的甄别。实际上，在设计美学的价值天平上，认知性、实在性和主观性对审美判断其实都很重要。单从认识论、实在论或主观论的任一方面都无法对设计"美"提出

中肯的解释，因为在设计范畴，要将实在论与认识论剥离开来，必须在接受认识论挑战的同时，又必须回应很多形而上的关于主观论的难题，而主观论又很难脱离实在论和认识论对那些关于"物"的愉悦感进行有说服力的阐释。所以对于规范性审美问题，我们所持的是中间立场，这也让设计"审美判断"的概念本身的边界模糊未定。但是，对于设计实践的属性而言，"审美判断"却又尤为重要，因为它构成了设计体验评价的语式结构，而设计体验的言语通常也包含了审美判断的各个要素和环节。这种学理上的模糊未定和实践层面的事实需要，迫切需要在实践中归纳出有实际意义的价值体系，并以此为基础进行美学层面的研判并形成定论。

2. 被遮蔽的设计美学意义

从传统美学的基本立场看，审美判断的形成经历了审美实在论和审美主观论两个阶段，而这两个阶段的理论体系所观照的对象其实都是经典艺术作品，对这些作品的评述往往是无限拔高的，甚至超出了经验的范畴，由此形成的美学也成了"艺术哲学"的代名词。其实，进入信息社会之后，美学所关注的对象已经有了极大的扩充，在"崇高"的经典艺术品之外，一些技术文化和大众消费的文本也进入美学的视野，并有意识地进行了"审美的"与"艺术的"区分，这无疑是对美学自身价值的再次肯定。毕竟，美学所包含的客体范畴是超越经典艺术边界的，它与我们当下的生活息息相关。

正如所知，审美实在论的策略之一是强调客体可感知的审美属性，所以把握客体的客观性，即可推导出其独立于意识的内在规定性。所以，无论我们的主观能动性是否发挥作用，这个客体的美丑始终都会存在，与任何意义的实践均无涉，客体本身就决定了"美"的规范，并且这种规范是独立于人的感觉与判断的。所以，审美实在论似乎并不看重实践，也不认为审美实践对于"美"有任何形式的影响。这样一来，"美"的存在无关乎人，也无关乎人的行为。那么，通过怎样的方式才能获得关于"美"的感受？审美实在论在强调美的客观性的同时也提出了一种妥协性的认知方式——"直觉"或"第六感"，通过这样看似超脱于经验的方式去感受"美"。所以，审美实在论认为，需要"对审美判断与审美评价的感知能力以及敏感性进行练习"[1]，这就体现了"专业训练"的重要性。但是，在没有办法精确描述一种关于"美"的感觉之前就进行"专业训练"，这种方式

[1] Frank Sibley, "Aesthetic Concepts," *The Philosophical Review* 68, no. 4 (1959): 421.

的可行性和可信度值得怀疑。因为当我们还不知道要到哪里去的时候,任何行动其实都没有现实意义,也无从评价任何行动策略优劣与否。这样一来,除了判定"美"是一种对存在的感受,便无法对其进行称谓或价值判断。审美实在论的另一种策略是主张"美"具有直接感知的特性,就像是客观存在的事实,是物理世界的一部分,这样的"美"就似乎与"人"都无涉了,也无法解释社会化活动中那些关于审美的议题。

一般认为,盛行于18世纪的经验主义认识论最终导致了审美的主观论。其实,经验主义对于美学的影响要更为久远。审美经验论认为审美判断作为人的五感之一,是不能自证的,需要有多种参照。因此,愉悦感就成了主体对于客体感知体验的个性化表述。由此,关于"美"的判断开始呈现主体意识,并与主体的社会性实践紧密关联起来。但是,这种审美的认识论往往会遇到"如何形成关于'美'的共识?"这样棘手的问题。由于审美主观论必须对审美判断的个体差异做出合理解释,并陈述审美判断多样性存在的缘由,甚至还需要解释为什么在一定的条件下可以形成关于"美"的共识,这样明显有悖于审美感受出于"个性"和"主观"论断的客观现象。审美主观论认为,这种共识现象其实是时空判断和文化判断的交叠,即我们会突破时空和文化的差异,对那些经典的作品产生较为统一的"愉悦感"。这种"愉悦感"也并不能一言以蔽之,其中包含着复杂变化的情感基础。然而,基于这样的情感基础的审美判断,具有说服力吗?这样,关于"美"的一切争论就变得意义模糊了,这也是主观意义的审美讨论始终都没有"定论"的原因。从某种意义上说,审美判断有时确实是情之所至,很难有什么特定的理由,但是,任何审美判断其实都会受制于某种规范或原则,有时候这些规范或原则就来自文化传统和自然规律,是我们在无意中习得的经验或超经验——这样的解释颇具康德意味。面对审美判断的规范性问题,康德进行了判断力维度的思辨,这种努力其实是试图将"愉悦感"这样的主观感受纳入一种客观的阐释性框架中,由此形成普遍意义的对于"美"的理解。康德认为,个人喜好并不对审美趣味起决定性作用,起决定性作用的是超验的或某种先验的规范。① 也就是说,他认为,审美的规范与主体或对象的自身属性无关,而是存在于审美判断的行为实践中,并且具有超验性。在康德看来,判断力是把"特殊"涵盖在"普遍"之下的思维的机能。② 出于"普遍"而提出的"特殊"判断,往往具有反思意

① Jane Forsey, *The Aesthetics of Design* (Oxford University Press, 2013), pp. 104, 109, 121.
② 康德:《判断力批判》上卷,宗白华译,北京:商务印书馆,1964年,第16页。

味，所以才能解释"美"，并对审美判断的实质进行判断。虽然审美的反思性判断有客观因素也有主观因素，但对于主体和客体而言，其实都进行了必要的预设，由此才能形成关系意义上的甄别。就康德看来，"美"的存在并没有具体的目的指涉，即使是审美判断，其目的性也不明显，起决定作用的是一种概念优先于存在的"先验"原则，这才是客体存在的先决条件。关于客体的概念就是先验范畴的概念，它确实指引着我们理解和把握审美的客体。在这个过程中，我们的意识并不具备目的，只有各种预设在引导我们做出审美判断。

对客观关系和反思意义的关注，在很大程度上为设计的质性研究提供了形而上的理论基础。审美主观论其实是基于关系理解的审美判断，这种晦涩的关系论，也需要在设计实践中进行论证充实。如果我们认同审美的主观性，那么，在这种主观的审美判断中是否存在客观必然性就十分重要了，这也是设计造物这样的客观实践对它的质疑。康德为了应对这些质疑，提出了一个"共通感"（gemeinsinn）的概念，他认为人性具有共通感，并且这种共通感是让我们的知识普遍可交流的必要条件。在这个机制中，审美其实就是一种可交流的信息体验。康德用了一个非常有趣的语汇——"趣味"（taste）来描述这种信息体验。但是，这种作为信息体验的"趣味"似乎是一种矛盾的结合体：一方面，"趣味"是主观的，因为"趣味"总是因人而异；另一方面，这种"趣味"又是客观的，它体现了客体的一种相对真实的状态。康德认为，这两者的存在是合理的，其合理性就源于他的哲学体系中理性主义始终伴随经验主义，实在论是一种主观主义的实在论，而"审美"只在于判断力本身，并由此决定审美的规范与解释。其中有主观感受，也有客观规定，所有这些构成了人们对周遭世界的审美理解。

其实，无论是审美的实在论还是主观论，在设计范畴其实都没有得到实质性的采纳，即使遇到了美学相关的问题，也往往被简化成了"用户"的问题，或者是如何权衡"功能与形式"的问题。于是，美学所关注的还是那些"崇高"的艺术形式，设计造物在意的还是埋头从实践到实践，不祈求也不奢望在美学的殿堂中获得与那些"高雅艺术"同等的位置。这种美学观念与设计实践分道扬镳的现状，其实在很大程度上形成了设计造物自身和美学研究的诸多问题。一方面，设计艺术在美学范畴的本体论地位和认识论方法从未得到过应有的重视。本体论与认识论的缺席直接导致了设计艺术价值体系的不完备与独特性不明显。因此，在面对诸如可持续发展问题、消费主义问题时，由于缺乏指导意义的理论体系，其应对方式也多流于零散的理想主义。另一方面，设计艺术的美学意义其实并不是那些

与功能性相对应的概念集合。也就是说,设计中的美学意义不是形式的专属,功能层面其实同样也包含康德所言的"美"。现代性设计对于功能的过多强调,在很大程度上也使得其真正的美学意义被遮蔽。功能带来的便利体现在日常生活的点滴中,是经验的,也是非哲理性的,这种刻板印象导致了设计艺术被美学研究边缘化。

设计与艺术既有联系又有区别,这种看似矛盾的关联其实是它们内在关系的真实写照。

首先,艺术创作总以原创性和深刻性为旨归,因此艺术创作的过程和作品往往都是独特而唯一的。复制品与原作相比,在价值属性上甚至有天壤之别,所以艺术是生产独一无二作品的创造性行为。在习惯复制的消费主义看来,设计的原创诉求不过是一纸空文,尤其是以消费市场作为其主要的生存空间之后,设计的原创性更是遭受难以言状的尴尬。消费类型的设计是对消费者观念的复制,并且这种复制并不是单一的,而是多重的。并且在某种产品(服务)的形态被市场接受之后,这一设计的形态又会面临新一轮的复制。这种没有底线的复制一方面导致了原创的根本性缺失,另一方面让迎合欲望成为设计创作的唯一目标。这也是艺术最终"抛弃"设计的最为直接的原因。值得注意的是,艺术与设计之间的差异其实并不是表面的,而是被掩盖在某种视觉性机制之下,如果对这种视觉性制缺乏洞察,那么我们常常会发现,在一些情况下,艺术和设计的表面区分就会隐退,尤其是在那些视觉性的艺术作品或设计作品中。

其次,艺术也不是说与功能毫无纠葛,其中一些门类,如手工艺,就与设计一样都具有相似的功能属性。即便如此,两者在生产环节还是存在一定的差异:手工艺者构思作品,同时也完成作品,这是特定时代所决定的行业特性,并已成为传统;而设计师往往没有直接参与生产环节,他们提供创意想法或者想法实物化的"模型",其余的则由产业工人或相关技术人员完成,所以设计师通常不是产品(服务)的最后完成者。今天,在设计活动中,设计师的角色在社会分工上已高度融合。他们不单是付出脑力劳动的"绘图员",在产品(服务)研发的不同环节,他们甚至会扮演管理顾问、工程师的角色;在技术深度介入之后,设计师可能还要承担大数据、算法、人工智能这些应用层面的技术工作。这种分工角色的高度集约化,也使得设计师的精神活动,尤其是那些美学意义上的探索逐渐被各种角色化的工作所替代。

从某种意义上说,设计造物更多的是一种集成性的艺术形式,是精确的、理性的、功能性的,但并不意味着其天生就缺乏深刻性和独特性,也

不意味着它与精神层面的"美"无缘。设计造物的"美",从来就不缺乏深刻性和独特性,只是因为它总是隐身于日常生活的经验中,所以不容易被觉察。因此,对于设计"美"的挖掘,总是需要沉浸式的体验,这也是当下在技术语境中讨论设计艺术"美"的一个重要价值所在。

3. 日常生活:设计"美"的维度

设计的"美"不在于过程,也不在于结果,而在于与客体的相关性。设计是以"人"为中心的实践,所以,关于"人"的日常生活,就是其诠释"美"的维度。关于日常生活的主体论和认识论,必将会引导出围绕日常生活的方法论,这便是构建设计"美"价值体系的基础。

传统美学有两个问题值得我们进一步思考:其一,美学指涉艺术的哲学吗?以此为基点,如何看待艺术之外的审美实践?其二,美学的研究者是"美"的观察者还是"美"的体验者?在美学与艺术"联姻"之后,美学逐渐开始远离现实生活,这种甚至开始出现陌生感的疏离,让"观察者模式"成为美学研究的"经典模式"。由于缺乏对现实的真切体验,在对具体问题进行研判时,难免一叶障目,形成自以为是的看法。从某种意义上说,"观察者模式"已经在现实世界和艺术世界之间撕裂了关于"美"的认知,这其实十分不利于美学研究视野的拓展和理论深度的挖掘。因为越是深刻的审美体验,就越可能存在于普普通通的日常生活中,这就需要研究者以体验者的姿态去感悟。

客观上说,设计"美"体验的过程性使得设计成为一种独特的审美现象。这种主体性明确的设计体验也使得日常审美作为一种包含主体论、认识论和方法论的社会实践的实质得以凸显。这种设计所特有的美学主张,力图让"熟悉之物"的美学意义(图5-12)从日常经验中泛出,并成为我们生活愉悦的诱因。深挖设计的"审美",可以凸显美学的当代性意义品格,同时也可以引导美学研究开始关注那些寻常生活的审美对象,关注那些被忽视的世俗体验,并对那些蜷缩于"经典"艺术空间的狭小形态进行现实批判。

"审美"作为人的能动认知实践,贯穿于我们生活的各个方面,并不是只有在博物馆这类艺术场所中,我们才能感受"美"所带来的愉悦。拓展审美感受的空间,是对传统美学再认知的开始,同时也可以为丰富美学研究类型提供驱动力。一般认为,只有极少数"精英"或"专业人士"在生活中才有所谓"纯正"的艺术体验,但是在我们的日常生活中也有一些自主性的和审美的特征,这些审美特征同样是美学重要的研究素材。在关于

图 5-12　《现成的自行车轮》
（1913 年）马塞尔·杜尚

图 5-13　《典型的垂直杂乱》
（1920 年）约翰纳斯·巴尔格尔德

"美"的叙事结构中，将"寻常之物"放在与那些经典艺术品同样的时空轴中，打破"艺术"与"生活"之间的藩篱，我们幡然醒悟，审美的自主性和规范性其实远比我们所感受到的要广博，观念的深度和审美的判断往往就有赖于视野上的解脱。审美判断不是独立存在，也不是只依附于"高雅艺术"而存在，其客体的广泛性已经延伸至我们生活的方方面面，并与人们的道德判断、实践判断和政治判断密切关联起来。

我们的审美体验所体现的其实是一种"人类学特征"，并可具体化为对周遭世界的精神感悟。当某件物品过于令人感到"熟悉"或"日常"，我们往往失去对它的兴趣，而当那些"不熟悉"或"怪诞"的东西（图 5-13）映入眼帘时，我们总会用发现的目光细致端详，于是审美就成了认知的主导力量。在这个层面上，艺术品往往都是那些"陌生"的东西，这种"陌生"既体现于"物"本身，如形态、结构、材质、色彩等，也体现于"物"与周围环境的关系。如果一件物品在它不应该出现的位置出现，或是视觉上风格杂糅，于是就会呈现出关于"陌生"的审美。例如，将某些日常物品放进展览馆或者博物馆，这些"物"与情境产生的极度反差就会引导我们从日常经验中暂时抽离出来，用新的眼光重新审视它，于是它就成了艺术品。这种观察情境的转移往往会激发我们的审美意识，这种观察情境的反差也成为作品原创性和思想性的展现途

径。为什么会产生这种近似于魔幻的感受？究其缘由，还在于观者认知角度的改变。当这些物被置于艺术的情境进行"看"的理解时，它们就失去了日常性，而转变成了某种具备艺术特质的东西。由此可见，在现代艺术的语境中，"物"所处的外部情境是"物"具有"陌生性"最为关键的要素。

不得不承认，"日常"所造成的"熟悉感"会放慢审美发现的步伐，于是我们便可以更加"自在"地专注于审美的体验。其实，"日常"是我们存在的真实方式，对其中包含主体间性的"物"与"事件"的感受是一种包含微妙体验的归属感，而设计的审美就涵盖在对这些"物"与"事件"的灵动体验中。在很大程度上，在这些"人造物"中我们感到的是一种熟悉感，因此它们与艺术品带来的体验不一样。它们拓展了我们审美体验的领地，这就意味着我们并非只能在博物馆或者美术馆这样的地方才能进行审美体验，我们可以随时随地感受"美"。我们也不只是审美现象的观察者、崇拜者或评论者，我们是"美"的感受者、参与者，甚至是创造者。由此可见，日常性对于人类的自我理解来说是何等重要，甚至可以成为社会人"自我认同"的重要组成部分。事实上，设计的审美创造了一种可以容纳整个人类生活的意义框架，在其中我们能感受那些曾经被遗忘的"美"，并且也能感受到这些"美"的重要性。

"日常美学"拓展了"艺术美学"的审美经验，此时，艺术家不再是审美对象的规定者，主体体验建构出的审美对象让主体之间的关系更加包容。由于更多的对象被囊括进了审美体验之中，因此对于审美经验的归纳与提炼也会更具代表性。在这个意义上，审美并不只是"高雅艺术"的专利，也不是脱离社会实践的形而上之思，审美在关注"日常"的同时，其实也把审美的客体置于人类生活的"当下"，并赋予它某种社会意义。也正因如此，美学又和伦理产生了交集，日常审美在诠释人际关系的同时便走向了审美体验的伦理维度。由此，设计的伦理意识也可以在美学评判中得到逐步建立和完善。

值得注意的是，对日常审美的客体对象进行美学解构并不是日常审美的全部，这其中还有一个重要的实践环节。这个实践环节界定了审美的行动因素，并体现出审美过程的主体性，所以审美体验更多来自行动而不是观察。毕竟，审美本身就是个过程，并且这个过程是通过亲身体验的。这样一来，不同的行动主体所产生的体验就会有差别，体验的外部环境也会影响对体验的评价。体验感受的个性化似乎造成了审美相对性对客观性的挤压，进而带来了一系列关于主体的追问与争论，这些问题往往落脚于对

"人"的理解，这也是"用户研究"往往可以阐释诸多设计美学问题的原因。当然，在设计范畴，审美体验的不确定性也未必一定会导致相对主义，这是因为：一方面，设计造物活动总是有明确的目标和对象，并且会在不断参照情境的过程中形成最恰当的方案；另一方面，设计体验又是开放的，也就是说任何设计活动相关者的建议都有一定的价值。在设计中一般都会重点考虑那些不确定因素，如用户因素、情境因素等，并且会十分重视这些"特殊意义"的审美体验。通过将这些审美体验作为"问题"纳入设计的思考，从而形成一种客观类型的实践审美。毕竟，设计造物是植根于日常生活的，从这一点上看，无论在本体论、方法论，还是在认识论上，设计艺术所呈现的都是一种独特的审美现象。我们需要以过程性来理解设计本体论所流露的关于审美对象本质主义的界定。在这个层面上，设计的产物在功能性之外，还具有了普遍意义的审美特质，它总是与历时性的体验相关，而其美学旨趣也会体现于对产品（服务）体验的反馈之中。

　　设计造物并非独尊"日常美学"，而是强调融会贯通"日常美学"与"哲学美学"的要义宗旨。其实"日常美学"理论体系的建构也和"哲学美学"一样，都是以元理论的思辨为基础的。所以从学理上说，"日常美学"和"哲学美学"并不存在对立，只是关注的对象和传统有所区别而已。正如所知，"哲学美学"有着悠久的演进历史，其理论体系严谨而丰富，其中很多理论、规律具有普遍意义，只是在很长一段时间内较多地关注艺术范畴的对象，以至于"美学"和"艺术哲学"总被认为是可以互换的。"日常美学"虽然扩充了哲学美学的关注对象，更注重于"当代意义"的审美研究，但在理论对现象的解构上，仍然需要借用"哲学美学"体系才能进行有深度的阐发。因为无论是"美学"还是"艺术哲学"，一直以来都以对日常生活的抽离来作为构建理论的方式与途径，以至于"艺术"往往被认为是"另类"的代名词，而"艺术哲学"则是为这些另类的表达寻找合理性的说辞。这样一来，美学的整个体系逐渐开始与人们的生活相疏离，由此也出现了历时性结构缺失的问题。美学需要有时代精神，设计造物所倡导的美学更是如此。到底如何面对设计造物中的艺术属性？如果这一属性是与原创性相关的，那么是不是需要强化设计造物的艺术属性才能体现其独特意义？一般而言，经典艺术的艺术属性往往是通过从时间和空间的维度抽离现实生活来获得其原创性的，因为我们往往只能在特定的场所，如在美术馆、音乐厅中才能真正感受到艺术作品的原创性，这种原创性和设计的本体追寻似乎并不合拍。正如所知，设计造物的审美体验更多地发生在

产品（服务）的使用情境中，这就意味着，用以支持审美判断的必要的概念知识是有关日常生活的，并且这种日常生活的知识常常会具有文化和历史传统的缘由，这些正是设计造物原创性的来源。其次，设计所造之"物"是对我们日常生活关系的诠释，通过这种诠释提升生活的质量，并由此改善和优化人与人的关系。所以，关于"物"的审美往往会置于关系考量的思维框架中，既需要考虑共时性要素，也需要考虑历时性要素。如果将艺术看作设计造物美学问题的典范，显然与设计的本体论、认识论和价值论都会格格不入。如果仅采用"观察者模式"，势必会使设计"美"主客体之间的关系空洞化，从而不可避免地走向样式化的设计。现代主义设计最终走向了样式化，与这种"观察者模式"的盛行不无关系。

在哲学美学理论中，要么强调"美"的客观存在性，由此导向审美的实在论；要么强调"美"是主体对客体的反映，这无疑会导致审美的主观论。与这两者的抽象路径不同，设计美学所崇尚的其实是一种审美的实践论：将关于"美"的判断与主体自身的能力素养和经历关联起来，对于传统而言，这无疑是"破冰之举"——通过打破长久以来哲学美学疏离审美情境所造成的僵局，形成突破。在设计美学的审美判断中，由于主张客观普遍性，因此会受客观方面的影响，但也会考虑主观趣味的差异。设计的审美判断常常会主张"愉悦"的体验，但是这种包含情感意识的"愉悦"在设计活动中却是靠理性来调和的，即将审美判断置于一系列关于认知、道德、文化的价值判断中，由此才能达成设计"美"的期许。

由此可见，设计美学作为一种日常美学，往往通过对"当下"的探索来弥补以艺术为中心的哲学美学的不足。设计的审美能够让我们对那些被传统美学所舍弃的事物感兴趣，并把它们放在一个与传统美学系统完全不同的体系中进行考量。总之，设计美学就需要发现寻常生活中的审美因素，让设计造物的实践与艺术哲学的实践区别开来，从而回归真实的生活，为实现从"物"及"人"的自我认知提供助力。

4. 来自"数据之美"的启迪

如前所述，"设计"与"算法"不无相通之处，尤其在方法论范畴。同为用系统方法来描述解决问题的策略机制，其方案是否能应对时间和空间上的复杂度，是对它们进行评判的衡量方式。如何在时空维度获得最优的解决方案，体现了设计与算法在方法论范畴的目的交集。最优的算法通常会针对问题进行解构，并推导出相应的解决方案，提升问题解决方案的效能。这种实践取向的方法论具有四种美学机制与特征。

(1) 有穷性：最优停止的理论

从客观上说，算法的有穷性就意味着算法需要"见好就收"，即算法必须能在执行有限的步骤后终止。有穷性是日常美学中需要面对的一个现实问题。正如所知，我们周遭的事物都在一刻不停地变化，有些变化是可以主导的，比如说主体能动性主导的变化，也有一些是主体能动性不能主导，如自然规律等。而随着科技的发展，这种不可能正逐渐缩减。随着人类力量的逐渐强大，经典美学宣扬的"永恒性"也需要在逐步地重新反思中获得提升的机会，算法的有穷性似乎给了我们一个反思的基本路径。

把握有穷性不仅是个技术过程，同时也是一个思辨过程，即何时终止一个随机变化才能取得最佳的平均收益，这其中包括了不同场景中的决策问题。所谓决策，就意味着甄选出最佳的方案，并以目标贯彻执行。但是，在所有最优停止的问题中，最大的难点并不在于选择哪一种可选方案，而在于确定自己需要考虑多少种可选方案。对这些方案进行排序并依据序列和现实的情况进行选择，其决策收益主要体现在两个层面：一是依赖观察的相对排序值，二是阈值。这两个层面其实都涉及算法和设计造物共同关注的美学问题——度。

依赖观察的相对排序值是把握"度"的前提。我们需要有一个对所有选择进行观察的时间区间，在这个区间，我们需要审视所有的选择，一旦找到足够的数据、资料，就可以进行判断或处理了，而进入"行动期"的时间节点就是"度"。正如所知，在大数据时代，我们需要面对大量的信息。虽然信息海量，但并不意味着我们的观察取样是无穷的，学会在恰当的时机停止，才能提升工作的效率。设计造物以"用户"为中心，但如今"用户"的复杂程度前所未有。设计师往往需要面对纷然杂陈的感性资料，同时也需要面对多种类型的客观数据，并且需要对这些数据的优劣分布和不确定性进行把握，有可能大幅提升设计决策的成本。所以对于设计师来说，进行有效的观察，并对可选资料数据进行排序就十分重要了。这里的关键在于选择合适的停止时间节点，这就意味着设计师需要面对三个方面的挑战：一是要具备对资料、数据观察判断的"先验信息"；二是要明确对观察判断结果理性排序的规则；三是要尽量摆脱对这些资料、数据的约束性理解。改变惯性思维和成见是进行关于"美"的创新的首要条件。

阈值的寻找贯穿设计决策的始终，其中包括确定最优停止阈值，也包括寻找优先阈值，同时也寻找优先阈值前的那个数值。我们假定备选项是无限的——这种情况在今天很容易出现——但是在实际操作中，这种"无限大"根本无法进行计算，于是我们需要一个停止阈值的策略。在取样观

察时，决策者应该在 R^n-1 个的位置停止取样，R^n 代表已经观察过的选项数量。舍弃前面观察过的 R^n-1 个数值，并选择之后大于前面已舍弃数值中最大的那个选项的数值，通过这样的方式来控制取样数据量。在算法范畴，还有一种"全信息"视角值得借鉴。"全信息"的意义在于，我们可在观察一部分资料和数据之后直接做出判断。具体而言，就是运用阈值原则，一旦发现某个数据和资料的分值高于优先阈值，就立即接受它，而不需要考察完整批数据和资料，之后再进行后续的工作。值得注意的是，这种视角需要先期确定好理性的规则，否则就很难妥善执行。

在很大程度上，算法所涉及的"度"或者说是有穷性，主要基于面对问题情境时决策者的完全理性。但我们也需要看到，在现实中，设计的问题其实也是有限理性的。因为设计师的认知、情绪、心理以及意志力都会对设计决策行为产生影响。所以，无论是相对值的排序还是阈值，其实都没有所谓的"标准答案"。在有穷性决策中，我们通常会受到一些决策成本的影响，从而偏离最优解策略。所以，无论对于算法还是设计造物而言，决策成本都是体现对现实层面观照最为直接的体现。虽然决策成本问题似乎是某种妥协的缘由，但在很大程度上体现了设计造物作为日常审美的特征，也将设计造物与艺术区分开来。相较之下，艺术的"度"似乎更为感性，它代表着某种情感表达的淋漓程度，而设计的"度"则代表着对于现实问题解决的恰当程度，这看上去似乎是妥协，但同时也体现了设计的某种现实性的"美"。

（2）层级性：最优的排序

排序是算法中颇具可操作性的概念。如果说算法中的指令描述的是一个基于计算的决策策略，那么，这个过程就是一个不断定义状态的过程，从第一个初始状态的输入开始，通过一系列清晰而明确的定义状态，输出最终状态然后停止。值得注意的是，最优的排序往往需要一开始就定义状态。在计算机科学领域，排序是计算机内部机制的核心内容。从计算机诞生直到进入20世纪，排序算法的探索，一直都是推动计算机技术向前发展的动力之一。正如所知，计算机对数据处理，第一个动作就是需要进行数据存储，而为存储程序编写的第一个代码，就是一个高效的有指向意义的排序程序。

进行排序的目的是将数据转变为方便我们观察的形式，这意味着排序也是人类信息体验的关键。作为一种方法性结构，排序方便我们理解设计中的问题，所以，其方法属性对于设计造物而言也有深远影响。在现实生活中，排序列表无处不在。在信息爆炸的今天，排序对于处理几乎任何类

型的信息来说都至关重要。无论是查找最大值或最小值，最常见数据或是最罕见的数据，还是清点、索引、标记副本，都与排序息息相关。如果我们需要对用户需求进行提炼与整理，或者依据一定的用户数据进行查找，其核心工作通常都会是排序。排序的方法机制可以为我们提供一些令人吃惊的线索，帮助我们了解事物的本质。尤其在进行用户研究时，面对大量的资料与数据，从某种规则的排序开始，就能发现支撑需求的内部线索，当然也能发现这些需求的社会性。在算法策略中，排序的目的其实是为数据"瘦身"，并且"瘦身"也有"成本"问题。为了得到最优的"成本"我们往往会多方考虑，有时我们会关注比较的次数，有时我们会在意变动的次数，还有一些时候，我们会聚焦排序时对额外资源的使用等。因此没有最优的排序算法，只有最合适的。如果说设计创意就是依据一定的关系属性来组织形式元素，那么这一过程就颇具算法意味。设计活动的产出其实就是多方考虑、综合评价的结果。如果希望得到产品（服务）较好的形态，就需要体现层级性，突出最关键的部分，并给予其余部分以恰当关注。

评价排序算法的优劣主要看运算量，既比较位置移动的次数，也需要看执行算法所加载的存储单元的多少，节省存储单元的算法为优，反之则为劣。

常见的排序方法有三种。

冒泡排序。冒泡排序是信息结构中最简单的排序法。所谓冒泡排序就是将相邻的元素相互比较，若发现元素的顺序不对，就将元素互换。由上往下依次比较，结果如气泡般依次由下往上浮起，其机制如下：

① 将相邻的元素首先进行比较，然后依据比较结果交换顺序。

② 依据上一步的处理原则，成对处理数据，直到这一组数据的最后一对，这样最后的那个数值应该是这一组数据中最大的。

③ 重复以上步骤处理数据，仅留下最后一个。

④ 如此反复，直到完成所有数据的比较。

冒泡排序的基本原则就是比较临近的两个数据，数值相同就不发生位置的更替；数值不同则将大的数据后移，或者将小的数据迁移至前；数值相等的数据位置顺序不变。由此可见，冒泡排序是一种较为稳定的排序算法。

插入排序。插入排序其实比冒泡排序更直观，并且在空间和时间的复杂度上都有不错的表现。所谓插入排序，就是将待排序的数据按其关键码数值插入已经排序的一组数据中。在这里的关键码是数据元素中某个数据项的值，用它可以标示一个数据元素。通常会用记录来标示数据元素，一

个记录可以由若干数据项组成。例如，一个学生的信息就是一条记录，它包括学号、姓名、性别等若干数据项。主关键码可以是唯一标示一个记录的关键码，例如学号。次关键码是可以标示若干记录的关键字，如性别、姓名等。在待排序的一组数据中，假设存在多个关键码数值相等的数据，如果排序后这些数据的位置发生了改变，那么这就是一种不稳定的插入排序方法；如果数据的位置没有发生变化，则可以说这是一种稳定的插入排序方法。

在插入排序中还会涉及内部排序和外部排序两个概念。这两种排序的分类主要依据存储器的差异，内部排序发生在计算机内部存储器中，外部排序则需要对计算机外部存储器中的数据进行读取访问，之后再进行排序。一般而言，内部排序是插入排序的基础。

合并排序。合并排序是建立在归并操作上的一种排序算法。从某种意义上说，合并排序在算法中的重要地位与排序在计算机历史上的重要地位几乎旗鼓相当。合并算法的基本思想是将两个序列表中的元素进行逐个比较，较小者抽取出来，较大者则与后面的元素继续比较，直到其中一个集合的元素被抽空，再将另一个集合中剩余的元素依次复制过来。合并排序——将两个已经排序的序列合并成一个序列的具体过程如下：

① 确定数组空间的大小，在规模上参照两个已经排序后的数据序列之和，然后将待排序的数据复制到该数组中。

② 在两个已经排序的数据序列的起始位置分别设定指针。

③ 复制并比较两个指针对应的数据，提取较小的数据放入待排序的数据序列中，并将指针移动到下一位置。

④ 重复步骤③直到其中一个指针达到待排序数据序列的末尾。

⑤ 将含指针的数据序列剩下的所有元素直接复制到待排序数据序列的末尾。

我们知道，每种排序算法各有其优缺点。因此，应根据不同情况选择合适的排序算法。一般而言，需要考虑的因素有：待排序的记录数目 n 的大小；记录本身数据量的大小，也就是记录中除关键字之外其他信息量的大小；关键字的结构及其分布情况；对排序稳定性的要求。

（3）可行性：最优的时间调度

时间的调度可以用算法形式来表现，具体涉及计算机科学中很常见的调度（scheduling）算法。这种算法就是针对不同方案设置一个度量标准，确定是越快越好，还是先完成重要的好，再按照确定后的优先级别来处理相关的任务。这里涉及计算机科学里的一个重要原则，即在确立计划之前，

先设定一个评判标准。如果我们希望尽量不拖延，也就是超过截止日期的时间最短越好，那么就可以使用称为"最早完成日期"的最佳策略。如果我们希望先完成重要的，即重要性优先，那么在单位时间完成重要任务越多越好。如果我们将完成时间的总和最小化，可以引申出一个非常简单的优化算法，即最短加工时间算法。如果工作总量一定，那么先完成可以最快完成的任务，从而减少待完成任务的数量，这样能够舒缓我们的工作情绪，这就是对最短加工时间算法的优化。在这个过程中，明确每个任务需要完成的时间，并设定权值进行分类，然后再将结果从高到低排序，从而实现优化。

最优的时间调度体现了算法的日常审美特性。这种审美特性是过程性的，同时也是历时性的，并对设计方法的创新有十分重要的影响。从某种意义上说，设计的"美"不一定要局限于最终的产品（服务）上，其实整个设计的过程也是一种对于日常生活（包括经验）的审美。尤其在时间调度上，在设计活动中我们经常会遇到截止日期这样的限制，如果截止日期所带来的工作压力过大，我们就可以利用算法带来的启示，跟设计委托方进行时间调度上的沟通。在具体的操作中，我们可以围绕时间、质量、价格建立起一种关于时间调度的设计方法机制。如果时间是最重要的，那么质量和价格就需要做出一定的妥协；如果质量是最重要的，那么所花费的时间还有其他的成本就会提升；如果是价格很重要，那么在时间和质量上就需要进一步商榷。这种"金三角"的设计流程控制方法，究其根本，其实就是用算法对时间进行控制。

对时间进行调度，意味着在计划之前必须首先选择一个衡量指标。也就是说，我们要确定一个有权重意义的参数指标，这个参数在上面的案例中可能是时间、质量，也可以是质量或价格。事实上，衡量指标的确定其实就是优化策略的选择过程。如果任务有严格的日期限制，那么，我们就需要将时间作为衡量指标，在策略上高度关注造成延期的各种因素。那么，最大化减少延迟时间就是关键指标。最佳策略可以从离截止日期近的任务开始安排，这就是我们常称的"最早到日期规则"。这个策略只关注任务到期日，而不关注任务的加工时长。

当然，某个时间调度计划确定以后，不是说就一定得贯彻始终，不能更改。灵活很重要。如果首先按照最早过期日进行排序，一旦发现不能在过期日之前完成下一个任务时，就应该暂停该计划。重新考虑之前已安排的计划，并取消掉其中时间最长的任务，然后重复这种方式按照任务的过期日排序，又在计划好的最长任务上停滞。只要能按照过期日的先后顺序

将剩下所有的任务在过期之前完成,我们就完成了计划。从整体上说,这种算法最大限度地减少需要挂起的任务数量。但每个挂起的任务也必须完成,当然这也许已过期了,但这个算法的关注点是过期任务的数量而不是重要性,所以也不需要纠结如何处理那些过期的任务。

值得注意的是,当某个任务在另一个任务完成之前无法启动,我们就需要让未完成的任务优先结束,如果因为一个小环节而使它没有办法结束,就可能导致整个任务的延迟。所以尽可能快速地从待办事项列表中理清尽可能多的项目,最短处理时间的算法其实就是最佳策略。有时候,最重要的事要等不重要的事情完成之后才能进行,即某个任务在另一个任务完成之前无法开始,我们称之为优先约束。但是,如果某些任务有优先约束而没有一个简单或明显的调整原则,同样起不到实际作用。所以既要确定优先结束策略,同时也需要有一个紧跟其后的调整原则。

还有一种经典的调度行为称为优先级翻转,也就是处理低优先级任务的某些工作占用了资源,因而阻碍了高优先级的任务,这时应该调高低优先级任务的级别以让其尽快完成,从而把资源让给高优先级的任务,这叫作优先级继承。也就是说,优先约束会引起优先级翻转,并可以用优先级继承来调度它。当然,优先级高的任务就应该抢先处理,这样就可以防止较晚完成日期的任务先开始,从而抢占较早完成日期任务的资源。

有时候我们关心的可能不是截止日期,而是越快越多地搞定手头事情。此时的最优算法是最短处理时间的算法,即先完成能最快完成的任务。在最短处理时间算法的基础上,首先我们可以减少任务的数量——对不重要的事情说"不",并把精力只集中在少数任务上;其次我们可以规定最短时间块所包含的时间,给每个任务规定一个"充足的"最短时间。我们也可以采用"中断结合"的方式,这其实就是一种批量处理信息的方式,即把类似任务放在一起完成,这样也可以避免环境切换所造成的效率损失。比如说,用一天的特定半个小时全部用来回复邮件和发邮件,这可能会提升一定的效率。

所以,明确度量任务完成的标准,根据这个标准制订计划;明确手头任务的重要性,再根据任务完成所需的时间进行估算,先完成最紧急、最重要的任务;当一个紧急任务必须在一个不紧急任务之后才能进行时,将这个不紧急任务升级为同样紧急的任务就可以解决问题。值得注意的是,不要尝试短时间内进行多任务,而是应该将相同任务归类,然后一段时间只做一类任务,这样也能提升效率。

一般而言,大多数的时间调度问题,其实都没有现成的解决方案。所

以需要对实际问题的具体状况进行因地制宜的判断分析，这也是算法作为日常美学的一个典型特征。面对不确定性，并形成相应的时间调度策略，体现了算法的情境针对性，这对于设计方法的情境创新来说十分重要。因为设计所面对的用户需求，始终都是某种情境触发下的需求，洞察这些需求，确实需要从情境入手。

（4）预见性：可以预测的未来

算法的预见性能够帮助设计活动拥有更为广阔的视野（此亦是算法之美学体现）。其实设计思维本身就需要使用户行为和使用情境相契合，预见性就是达成这种契合。算法的预见性主要体现在时间序列模型的构建上。时间序列是某个物理量对时间的函数。这是一个高度抽象的概念，因为时间序列本身就是一堆数字。算法需要做的就是要掌握时间序列的类型，或者说是判别时间序列的类型，然后依据一定的条件对其进行预测。找到一个时间序列，可以从以下几个角度对它进行判断。

首先，这个时间序列是否具有确定性？因为时间序列往往是诸多因素导致的结果，这个结果可能一旦确定下来后就不再随外界因素的变化而变化，也可能由于一些原因，仍然会随外界因素的变化而变化。因此，就需要有一个"概率"范围来判断这个时间序列是否稳定。

其次，时间序列是否具有"复杂记忆"？如果这个时间序列仅仅与紧邻的时间序列有承接关系，那么就可以认为它没有"复杂记忆"。但是，如果这个时间序列不仅和相邻的时间序列有承接关系，并且和不相邻的时间序列也有联系，则说明它具有非单纯历史依赖，因而具有"复杂记忆"。

最后，时间序列是否为"线性"？如果时间序列的构成要素相互独立，并遵循一定的线性规律进行延展，最终效果可以分解为单个构成要素所产生效果的叠加，则说明它具有"线性"。"线性"时间序列由于具有可预测性，因此能够用工具来把控。如果一个时间序列是"非线性"，那么它就有可能出现复杂相变的混沌状态。

预测其实是预测时间序列的趋势。对于线性的问题，线性回归这类非常一般的方法有时候起到不错的解决效果。如果不具备"复杂记忆"，那么遵循线性规律我们就能很方便地预测趋势。如果具备"复杂记忆"，那么我们就需要考虑使用神经网络相关的算法法则来进行判断，例如贝叶斯法则。尽管这个法则是一个数学公式，但其原理无须数字也可明了——如果一个人总行善，那说明这个人极有可能是好人。也就是说，当我们无法知悉一件事物的本质时，可以依据与其关联的现象属性和趋向概率去判断其本质属性，即支持某项属性的现象愈多，该属性成立的概率就愈大。这种对事

物判断的方式,与我们神经系统感知世界的方式有诸多相似之处。通过这种方式,我们可以较为精确地进行日常预测,还可以通过这种方式对"未知"进行预测研究。仔细观察会发现,如果我们用贝叶斯法则看周遭的世界,外界似乎都披上了数学的"外衣"。从根本上说,贝叶斯法则的关键见解是,我们可以尝试用看到的和未看到的世界来分析整个世界。从本质上说,这个被现代统计学家称为"可能性"的概率给了我们解决问题所需要的信息。

预测时间序列的趋势还有一个法则是哥白尼法则,即没有先入为主的预测。我们可以用它来预测一些现象,并且可以回答很多关于有效性的问题。从机制上说,哥白尼法则其实是一种无信息经验基础上的贝叶斯法则。从某种意义上说,哥白尼法则在我们什么都不知道的情况下似乎是合理的,因为这个法则就是需要通过先验去判断。但是,我们也不能完全让先验概率发挥作用,在这个过程中我们也需要形成判断,即使这些判断也是先验的作用。从哥白尼的一些经典学说理论可以看出,我们"准确"的"先验"能够与贝叶斯法则得出的最优预测非常接近。所以,对于任何幂律分布,贝叶斯法则认为,一个合适的预测策略就是相乘法则:将迄今观察到的数量乘一些常数。对于无信息先验的,这个常数一般是2,哥白尼法则由此得来;而在其他幂律的情况下,所乘的数将取决于对工作精确性的要求。

所以,无论是贝叶斯法则,还是哥白尼法则,其实都关注先验概率。如果基于有限的证据进行预测时,先验的作用的确十分重要。也就是说,我们期望证据可以从分布的结果得出。因此,良好的预测常常有赖于一个良好的直觉,要能感觉到我们何时在处理一个正态分布,何时在处理一个幂律分布。所以,贝叶斯法则和哥白尼法则为我们处理这些情况各提供了一个简单但作用显著的预测经验方法。

就整体而言,人们的直觉似乎接近于贝叶斯法则的预测:即使在没有得到权威的真实数据的情况下,也可以将各种先验分布逆向转换。但是,人们如果没有足够的日常接触,只能在此基础上产生一个直观的感知范围,这样来预测就肯定十分困难。从某种意义上说,准确的预测通常需要有充足的先验知识。所以,做出准确预测的最好方法就是准确地了解你所预测的事情。作为一种类似贝叶斯法则的预测算法,它需要以正确的数理比例来表述世界,这样可以直观地展现出具有充分合理性的先验。此外,还需要有适当的、理性的、实证性的校准。值得一提的是,这里提到的先验,其实也包括偏见,有时候偏见也有其存在的理由,因为即使我们所积累的偏见不是客观正确的,但这些偏见通常还是会合理地反映我们所生活的世

界那些特定的部分。

因此，算法"美"需要体现在它的可预测性上，这其实就是对先验的某种颂扬。对先验的尊重似乎让算法与经典美学的先验审美有不谋而合之处，所以我们不必考虑什么样的预测规则是适当的，但需要注重我们先验的养成。这些先验决定着我们获取判断的依据——信息的来源，同时也决定着我们以怎样的方式去面对那些需要进行预测的客体。

三、数据的陷阱：后机器时代的客观性

我们很多人都有这样的经历：如果你曾经在网页或 App 上检索过某件电器产品的信息，那么在此之后，你可能会在相当长的时间内不断收到跟这件电器购买、使用、评价相关的信息推送，这便是算法在起作用。随着信息技术的迅猛发展以及大数据应用的日益普及，算法作为一种信息技术，为信息的定制化和资讯的分众化提供了意想不到的便利。从某种程度上说，在信息社会情境下，算法的确满足了人们逐渐个性化的信息需求。它通过人与信息之间的精确匹配来实现信息的度身定制。这种智能化的信息传播机制，在效应上大幅降低了信息传递和获取的成本。在算法为我们的生活和工作带来切实的便利的同时，也需要看到当算法被某些逐利群体所捕获，就可能发生"价值位移"，于是出现各种"精准杀熟"的乱象。如果说这些不过是"冰山一隅"，那么当低俗、虚假的信息赫然出现在一些平台的算法推荐序列中时，我们不得不追问：在这个为技术雀跃欢呼的时代，我们究竟需要怎样的"算法"？是不是仅仅将各种"技术炫富"或"功能诉求"作为算法判断的唯一依据？如果不是，那么又该怎样趋利避害地规范算法，并以此实现网络空间的清朗生态环境？

其实，算法推荐所充当的角色，不但决定所推荐信息的内容，也决定信息流转的方向，而所依据的往往是简单粗暴的"流量决定论""眼球决定论"等功利主义标准。通过对用户投其所好的信息推送，使得用户被隔离在一个度身定制的，充斥着恶劣低俗内容的"信息茧房"中，这无疑也是一种网络空间柔性的"信息霸权"。在"技术中性"的背后，算法推荐往往隐藏着某种价值规则或意图。虽然，算法技术可以强大到超出我们的想象，但技术的工具属性不可能完全替代其价值属性，尤其是在解决社会性的具体问题时，价值理性更应该担负起足够的责任。毕竟算法推荐技术不是

"编辑",也无法胜任"编辑"的工作。

(一) 技术中性论

德国存在主义哲学家卡尔·雅斯贝斯(Karl Jaspers)曾提出过一个"轴心时代"的概念命题。他在《历史的起源与目标》一书中提到,人类文明的"轴心时代"出现在公元前600至公元前300年之间,地理位置在北纬30度上下。在这个时间和地理空间区间,诞生了一大批璀璨的人类文明。这些文明中不乏影响整个人类社会进程的精神导师,如古希腊的苏格拉底、柏拉图、亚里士多德;古印度的释迦牟尼;中国的孔子、老子、孟子、庄子……他们的智慧塑造了不同的文化传统,至今深刻影响着这些区域人们的物质生活与内心世界。所以,雅斯贝斯认为,"轴心时代"是人类精神文明的重大突破时期。[①] 虽然这些古代文明相隔千山万水,但是所孕育的文化却不乏相通之处。这些文明在认识世界和改造世界的思想进程中都发生了"终极关怀的觉醒",出现了宗教,也形成了理性的思想启蒙。他们的存在与发展是对原始文明不同路径的超越,也正是这种不同路径的超越,形成了当今世界迥然不同的文化形态。每当人类社会面临危机或新的抉择时,我们总会回首过去,去听听那个时代先哲们的教诲。人类文明在蹒跚前行中总是伴随着一些复杂因子的合力,其中掺杂着技术与社会思潮的复杂作用,也掺杂着技术对于社会生产力的巨大推动力。也正因为技术是"历史车轮"滚滚前行最为重要的动力之一,所以对于技术理性的探讨往往都是社会思潮十分重要的组成部分。

到底是技术推动了社会思潮的变革,还是社会思潮引领了技术的变迁,这似乎是一个纠结的两面问题。于是,一个著名的"双刃剑"句式成了人们面对技术问题时颇具哲学深度的描述语汇:技术是双刃剑、网络是双刃剑、算法是双刃剑、某某技术是双刃剑……林林总总的"双刃剑",其潜台词就是这些技术都是"可好可坏"的,或是"无所谓好坏"的。先不说这些句式是否含义深刻,其中蕴含的便是典型的"技术中性论"观点,即技术是工具,技术自身是中性的,人既可以用它来做好事,也可以用来做坏事。在这个过程中负责任的应该是人,而不是作为工具的技术。

值得注意的是,技术真的是中性的吗?恐怕在现实生活中,问题并不

① 卡尔·雅斯贝斯:《历史的起源与目标》,魏楚雄、俞新天译,北京:华夏出版社,1989年,第7-29页。

像想象的那么简单。举一个例子，就技术中性论而言，刀是中性的，用刀做坏事的人才是危险的。既然刀与好坏无涉，那么为什么在众多的场合，刀会被列为危险品，甚至不能带上飞机呢？这是一个关乎技术的内在逻辑问题，其中包含着关于技术目的性的讨论。正如所知，技术是带着目的被开发的，并且是带着目的在我们的日常生活中发挥其作用的，而这个作用是一个双向的价值互证过程。所以，在信息技术高度发达的今天，很难说某项技术就是绝对的中性。抛开人工智能不说，算法这样的技术其实在很大程度上已经形成了自己的内在逻辑和规则，也就是说，它绝非任人摆布的工具了。在很大程度上技术形成的"反作用力"已成为一种价值相关的标准，影响着我们对事物的判断，这进而成为一种推动社会前行的重要力量。

卡尔·雅斯贝斯从历史和人性的维度阐述了他对技术异化的理解。他认为，技术通过工具变自身为目的，而人们的生活方式、工作方式乃至存在方式都为这种自己创造出来的、充斥着技术的"第二自然"所摆布。[①] 所以，我们需要通过分析技术现象追问技术的本质，反思技术与人的生存之间的关系，由此来理解技术理性与人本理性之间的冲突，最终形成一种人道主义的技术观。但是，雅斯贝斯这种人道主义的技术观并没有把经济基础和所有制纳入思考，由于完全寄托于哲学的形而上的思考，难免陷入某种过度抽象的泥潭。

不得不承认，在技术高度渗透日常生活的今天，算法与设计到底需要以怎样的方式共处？是走向信息主义的设计造物不得不解决的命题。要获得真解，我们需要进行两个核心命题的讨论，即技术中性论与技术价值负荷论。

1. "技术中性论"与设计

至工业革命肇始，"技术中性论"就为众人所广泛接受，成为主流社会思潮中处于主导地位的技术观。由于建立于常识经验的基础之上，技术中性论往往认为技术其实就是一种"工具"，是用来服务使用者的。所以，作为工具的技术，本身并不包含价值。美国技术哲学家芬伯格（Andrew

① 卡尔·雅斯贝斯：《历史的起源和目标》，魏楚雄、俞新天译，北京：华夏出版社，1989年，第114页。

Feenberg)在其著作《技术批判理论》中列举了四种有关技术中立性的观点:[1]

其一,技术与实践目的没有直接关系,因为技术仅仅是一种纯粹的工具,不具价值属性。

其二,技术与政治上层建筑没有关系,不仅和资本主义没有关系,和社会主义也没有关系。因为所谓工具,在任何社会情境中起到的作用其实都是相同的。

其三,技术的"中立"主要归因于它的与生俱来的"理性"。技术的"理性"植根于世界的普遍真理,所以它是客观的,不仅观念客观,认知态度客观,并且实现方式也是客观的。

其四,技术的"中立"意味着它在任何情境中都能在本质上保持同样的效力与衡量标准,这是技术的价值"自洽"性所决定的,所以,技术与不同社会的价值体系无涉。

综合以上的观点,技术中性论采用了"分段隔离"的方式探讨了技术的本体论的问题,即技术在本质上既非善也非恶,既可善也可恶的特性。技术本身不包含观念,真正包含观念的是人,所以只有人才能赋予技术善与恶。

技术中性论对与设计造物影响十分深远。从方法论的视角看,不论是哪种形态的艺术都强调观念对于技术手段的操控,这其实就是将技术的工具理性放在艺术追求的价值理性之下,并为之驱使。正是因为技术的中立性,所以对其进行价值理想的引导就变得十分重要了。设计范畴中技术的中立性起源于设计的朴素的造物思想,即功能性是设计所造之"物"的价值主体。功能除了"有用"和"可用"之外,似乎与社会属性的价值无涉,即在任何社会情境中,其所起到的作用是相同的。所以,设计所造之"物"不过是为人们带来方便的工具,也是拓展人的能力的工具。我们用工具理性来进行设计,并将工具理性进行有目的的物质化,凝结为具体的形体,由此也成就了设计的目的。很显然,在工业社会中,这种技术中性论为设计专注于功能维度的审美提供了理论基础。技术中性论让设计造物在很长一段时间中,围绕人的自然属性做着孜孜不倦的努力。同时也延展出一系列自然科学属性的方法体系。例如,用人机工程学的理论来解决设计范畴的尺度问题;用工程学的视角强调标准化对于设计造物的作用;等等。从

[1] Andrew Feenberg, *Transforming Technology: A Critical Theory Revisited* (New York: Oxford University Press, 2002), pp. 5–6.

某种意义上说，技术中性论使得设计造物的重心偏向"生产"，并且极度崇尚效率和大规模的生产。虽然在工业革命时期，这种效率取向为设计造物赢得了辉煌的历史地位，但是在各种技术"狂欢"之后，又逐渐陷入了价值迷失。

如果简单地用"技术中性论"看算法在设计范畴的运用，会导致设计人文属性的缺失。现代信息技术正深刻改变着处于造物实践中的"我们"，算法、大数据这些现代信息技术的典型代表，为我们创造了魔幻般的生产力飞跃，同时也为我们带来了思想认知上种种迷失。其实这就是技术中性论无视技术的价值属性所带来的结果。在设计创作时，要正确认识算法的基础本质，不但要看到算法对于设计创新的作用，更要看到，算法不但是一种中性的计算法则，而且还是一种社会性产品（服务）的生成机制。这种生成机制在一定程度上决定了在设计造物活动中应该怎样面对信息、数据的抓取、汇聚、分类、排序等系列问题，而这些问题越来越多地对当今的设计造物活动产生较为深远的影响。算法作为工具的"中性"让我们放心地赋予算法各种权力，由此也埋下了那些防不胜防的"祸根"。从根本上说，我们需要认识到算法的逻辑，并对其可能造成的影响有充分的预估，用正确的价值观为算法的性能助力，这样才能在技术社会的背景中强化设计造物的人文属性。

2. "技术价值负荷论"与设计

大数据、算法作为技术，是选择、判断，同时也必然包含价值。既然包含价值，就有必要对价值进行反思。在设计关注"生产"之后，我们有必要在技术价值负荷论的指引下对设计进行反思，这对于解决当下设计面临的诸多伦理问题，尤其是面对大数据、算法这样带有鲜明选择性的"两难问题"十分必要，由此才能形成对其价值属性的有效梳理。

技术是人对自然实践关系最为直接的体现，所以实践是技术的首要思想。这也是在设计造物中，把技术与创作实践紧密结合的根本原因。我们知道，实践性是技术的本质属性，关于技术的实践，也是人类实践活动最为基本的方式之一，并且这种实践活动，其根本目的还是为了追求价值，从而保障、促进人类的生存与发展。进入信息社会之后，技术与社会的联系也越发紧密：一方面，大数据、算法这样的技术对人类社会的发展起着巨大的促进作用，大幅度地提升了社会生产力；另一方面，这些技术的发展也对人类社会的发展带来了各种消极影响与阻碍。因此，发挥数据技术对于人类普遍福祉的积极作用，并且抵御由此带来的不利影响，成为"技

术价值负荷论"探讨的重要问题。

算法并非一种与价值无涉的工具或手段，它在一定程度上代言着人的价值观念，并且包含一系列价值判断。虽然这些技术在本质上相对于应用目的是中性的，但它毕竟是人类意志的延伸，体现了作为整体的人类的价值观。所以在这些技术实践过程中，需要以哲学的方式及时反省那些不合理的实践及其带来的负效应，这不单是行动上的姿态，同样也是在信息主义叙事背景中对于设计范畴功能主义传统的反省与重塑。在技术的"潘多拉魔盒"打开之后，设计造物遭遇了一系列负面价值和反主体效应的侵扰，比如说可持续发展问题、消费主义问题，这些其实都将人类置于一种矛盾冲突的现实主义生存困境中。设计的观念意识正在遭受"能够做"和"应当做"之间的抉择。

我们如果将算法视为一种技术的美学，对其进行本质的理解往往是基础理论构筑的起点。"技术价值负荷论"认为，算法不但有事实的本质，同样也有价值的本质，这样才能对其价值负荷构建起相应的评价体系。也就是说，我们探讨算法对于设计的作用，需要基于两个基本维度，即"是"与"应该"。在休谟（David Hume）那里，"是"与"应该"是区分的。他认为，事实与价值是两个不同的领域，事实存在于对象中，可以为理性所把握；而价值并不能被理性把握，并且不是对象本身的性质。从休谟的事实与价值的二分观点看，其逻辑结构似乎与价值中性论颇为相似。① 在这个问题上，海德格尔提出另外的看法。在他的《关于技术的问题》著作中较为宽泛地考察了技术的本质，他认为技术不仅是一种工具，而且还体现出了一种真理。② 由此，技术不仅是人类实践活动的结果，其实也包含着一种精神性的认知框架。海德格尔认为，现代的技术掩盖或模糊了"存在物中的存在"，即掩盖或模糊了事物的真实属性。人们由于总是对技术充满自信，因此看不到技术的局限性。要改变这种境遇，就需要对技术进行质疑。努力把技术的确定性置于哲学质疑的范畴之内，才是技术哲学的核心之所在。③

在很大程度上，海德格尔的技术质疑为技术价值负荷论提供了哲学基础。设计美学批评需要洞察技术的意义，因为技术是设计造物活动中最为

① 休谟：《人性论》下册，关文运译，北京：商务印书馆，1980年，第509-510页。

② 马丁·海德格尔：《演讲与论文集》，孙周兴译，北京：生活·读书·新知三联书店，2005年，第3-4页。

③ Carl Mitcham, "What is the Philosophy of Technology?" *International Philosophical*, Quarterly 25, no. 1 (1985): 73-88.

重要的实践要素。所以，把握技术与艺术、伦理、政治等涉及人的诸多领域之间的关系，看到技术事实本质之后的价值本质，才能让技术价值负荷论成为设计反思理论建构的起点。设计美学批评是事实、因果、价值、目的的有机统一，这些要素也是自然法则的客观呈现，所以它们可以用数学方法进行定量分析和判断，并且能被客观实验所检验。关于设计的美学总是具有机器美学的某种特质，可以从数据、算法这样的技术视角进行"是"与"应该"的探讨。

（二）数据生态与设计

1. 数据化

算法通过对数据的处理，形成"类人"的判断。从某种意义上说，数据是算法运转的原材料。在算法时代，数据是人类社会的一种表征描述性言语，它具备大规模、易存储、快流转、多类型但低价值密度等一系列典型特征。从某种意义上说，算法造就的社会生态系统离不开数据，但是它又不是简单意义的数据库叠加累积，其中也有主体和情境分析这样的主观因素，正是这些主观因素才能把各种数据串联起来，形成决策的路径方式。数据主体是社会主体在"算法世界"的映射，情境分析则是对社会环境的抽象概括。数据主体和情境分析通过一定的协调机制构成了各具特色的技术社会生态系统。这些生态系统可以通过自我调节来维护动态平衡，以实现各种价值。在这个过程中，技术社会的生态系统会将各种基于数据的演算有序组合起来，在周而复始的运作中，依据智慧化的价值目标不断更新数据资源，进而成为智慧化的复杂系统。

从某种意义上说，单位数据是整个技术社会生态系统维持、运行和发展的基础要素，是将生态系统其他要素连接起来的"黏合剂"。在这里，单位数据并非那些绝对客观、无生命的数字，而是具有社会性的数据主体与环境因素的集合。其中数据主体包括生产者、传递者、消费者和加工者。生产者为技术社会生态系统提供数据资源，他们可以是个人也可以是组织；传递者是连接生态系统各个环节的中介，他们传递需要处理的数据资源；消费者在这个算法生态系统中是利益的直接获得者，他们借助算法和数据机制进行资源利用的决策活动；加工者生产二次数据资源，这些资源将再次流入相关联的技术社会生态系统中，为新一轮的数据演算所使用。在技术社会的生态系统中，情境分析囊括了数据主体发展的要素总和，它或直

接或间接地影响数据主体的行为。情境分析包括对外部环境和内部环境的各种考量，是技术社会生态系统的客观基础。从某种程度上说，信息技术的发展强化了数据主体之间的联系，同时有助于算法对数据的价值发掘，为基于数据价值的创新提供了保障。

在信息社会，设计活动离不开技术社会的生态。在设计创新中，理解数据这种社会生态首先需要解决的问题就是对数据的理解。如果我们只是把数据理解为事实的表征，通常只能设计出"好用"的产品。"好用"是对物质形态的产品而言的，只是诠释了它所具备的功能层面的价值，离真正"以用户为中心"的设计理想其实还有一定的距离。尤其在社会物质财富极度丰富的今天，"好用"不过是对"物"最为基本的需求，而这种需求通常都是表面的、显性的，并且是人们习以为常的。如果在设计过程中将数据理解为价值的体现，我们就会发现数据实体形态背后所蕴含的价值意义。数据背后的情感意义在如今已经成为设计创新颇具实质意义的创新路径。从某种意义上说，设计创新取决于对数据的态度：如何看待数据，决定了设计创新步伐的大小。

2. 机制

社会意义的算法驱动的数据运作机制包括基础机制、结构机制与环境机制。

技术社会生态系统的基础机制是量化分析的模型。量化分析模型是能够处理海量信息的算法模型。当量化分析作为社会性的实证方法时，数据的价值也随之显现并被放大。人工智能技术的突飞猛进也使得让机器接替人来进行量化分析的工作成为可能。随着机器学习能力的精进，量化分析的机制也逐渐完善。从某种意义上说，量化分析和数据积累是相辅相成的。即使我们有了海量数据，但若无法及时、迅速地分析这些数据，那么数据所带来的作用也会大打折扣。值得注意的是，机器学习技能要增进也得依赖海量数据的支持。因为机器只有经过大量的数据分析训练，才能逐步凸显智能化的特质，这是机器的深度学习。具备深度学习能力的计算机可以借助模仿人脑的人工神经网络处理大量的数据集，并完成相应的学习任务。在现实层面，当算法可以接触并且处理更多相关联的数据时，其学习能力就会随之提升。在此"进化"规则的指引下，如果简单的算法可以获得大量的数据，那么这个算法最后的表现将会超越那些获得较少数据的复杂算法。所以，算法需要依靠大量数据进行反复测试才能获得效能的提升。

对于设计来说，算法的量化分析模型可以为设计创意提供大量的客观

数据，而这些数据处理的工作通常很难通过质性的方法来实现。获取数据，并对数据进行全方位的分析，是设计创新取得突破的关键。在信息社会，数据和对数据的量化分析往往能为设计活动提供可靠的依据，其中包括精确锁定潜在用户，并对用户的需求进行快速的反应。这也能使设计的主体对于数据的敏感性和处理能力得到极大的提升，由此也会提升其设计决策能力，从而为设计创新提供更多的空间。

数据架构和算法架构在很大程度上构成了技术社会生态系统的结构和运作机制。数据架构是这个社会生态系统的资源供给部分，其中包括数据资源的获取、存储等基础性结构，而算法架构则是以数据架构的供给为基础展开的价值实现过程。值得注意的是，良性的算法架构善用数据主体之间的信息关联改善他们的沟通方式，从而提升整个社会生态系统的运行效率。

在技术社会的生态系统中，我们要认识数据的价值，同时也要实现数据的价值。数据价值的实现需要有环境机制的支撑。环境机制是维护并推动技术社会生态系统演进的长效外在机制。因为这个生态系统的活动总是在一定的环境中进行的，环境机制将其构成主体的数据活动以价值化的形式体现出来，数据生产者及数据消费者以算法平台围绕数据的价值开发展开活动，他们的积极性得以激发，从而促使整个生态系统良性高效运行。

（三）对数据的再认识

"以用户为中心"作为设计活动的基点，决定着设计的认识论，同时也决定着设计的方法论，所以用户视角是设计活动的基础视角，"设计为人服务"是我们在设计活动中应该遵守的主体法则。这种以人为主体的伦理法则有助于保持设计作为能动实践的精神内涵。设计作为造物的行为，不是以"上帝"的姿态去决定一切，而应该以服务的诚意去解决日常生活中那些看似琐碎的问题。设计的目的不在于用技术去改造自然，而应是不断探寻与自然和谐共处的方式，并且这种方式应是可持续性的、负载责任意识的。

技术是设计作用于我们周遭世界最为直接的方式。从历史维度看，技术为设计创新提供了众多的依据，同时也推动了设计观念的前行。但值得注意的是，纯技术的视角十分危险。我们知道，设计造物在一定程度上决定着社会的风貌，也正因如此，我们更应该以反思作为时刻自律的方式。用户视角的确可以帮助我们审视技术为我们带来的便利与危机，但是用户

视角并不是用户的欲望视角。如果设计活动沦为无休止的欲望填补工具，在很大程度上就已经偏离设计活动的实质。用户视角是关于人性的视角。所谓人性，是在寻求和谐与普遍关怀中寻找"自我"的主体定位，绝不是自私的"唯我独尊"。对于人性的探究是设计造物需要正视并践行的审美目标，以此为引领，才能形成有人文意义的评判。

大数据和算法作为技术取向的设计方法，的确可以为我们洞察用户的需求提供诸多便利。不得不承认，这些技术赋予了设计主体了解纷繁表象下形态本真的权利。正因如此，我们需要用设计的伦理意向去观照那些赋予我们权利的数据技术，以人文精神自律，用好技术，用对技术。

1. 作为"隐私窥镜"的个人数据

在设计中，掌握越多的用户数据，就意味着越有可能把握用户的真正需求。对于设计而言，需求很重要，因为需求能够映射出产品（服务）最终的形态。所以，设计主体在数据分析大行其道的当下，都十分专注于追踪用户信息。我们知道，在深挖数据分析的潜力之后，我们能够对用户行为、喜好、需求做出最为精准的设计决策。设计活动对于数据的使用，其实早已突破了"数据挖掘"的局限，转而走上了对"真相"的"挖掘"。从某种意义上说，目前盛行的用户研究方法，其实都在试图洞彻用户真实的个人生活。他们的生活经历、社会交往，甚至所思所想都可以转化为算法模型里面的数据源，这样的例子俯首可拾：当我们在微信朋友圈或者在其他社交平台分享自己的个人生活或信息时，暴露的隐私数据已经超出了我们可控制的范畴。此外，一些商业机构会不择手段地攫取用户的数据，如填写个人信息以换取免费券，然后根据这些个人信息来推送定向广告、优惠券、打折活动信息等。从正向反馈来看，这样的数据收集有利于了解或分析用户的需求，这的确可以精准地为用户需求提供解决方案。不得不承认，这是设计期待解决问题的方向。但是如果在这个过程中没有"自律"和"他律"的约束，不对用户隐私数据建立起责任意识，就可能酿成大祸。

以设计伦理关注设计的主体和客体，以及相关活动对于社会的责任，数据的行为也理应在此之列。随着信息资源逐渐转向数字化，人们对于智能设备的依赖以及互联网的逐渐普及，都使得数据在类型和规模上有了极大飞跃。的确，用户的个人信息数据能够转化为行为定向设计策略的有力支持，甚至这种策略可以让设计演化成财富创造的"机器"，但是设计的初衷是让设计造物（实体或虚拟）为人们的生活提供人性化的关怀，而这种关怀绝不应是建立在损害任何一方基础之上的。

设计产业理想的竞争势态是提升整个行业的服务水平，在这个过程中不但竭力优化产品与服务，并展现实力，也让佼佼者脱颖而出，成为领跑行业的先行者。当数据成为一种竞争的关键资源时，对待数据更需要有专业的态度和人文关怀的立场。那些掌握了数据优势的设计主体更应该明确承担起自己的责任，这也是在可持续性设计关注环境问题之后最应该观照的问题。

2. 作为"场景共谋"的计算机

在设计活动中，计算机是一种常用的工具，这一具有突破意义的工具使得设计师能够从繁重的手工劳动中解脱出来，从而更为专注地进行设计的创新和观念的探索。在大数据、算法时代，计算机这种智能工具的效能正不断刷新我们对于机器的认知。随着越来越强劲的功能显现出来，这些智能机器的社会地位正在发生微妙的位移，逐渐发展成能够以"场景共谋"的"中间人"姿态对造物活动产生直接影响的"类主体"。在这个场景游戏中，设计师是"共谋"的主脑，他们做出"共谋"的设计决策，而计算机则担当起了"中间人"的角色——通过计算机引导大数据和算法，左右一切关于设计的判断。

在这场"共谋"中，计算机通过缜密的算法机制以及惊人的数据处理能力，监督设计"场景"中各种潜在的问题和机遇，形成相应的决策建议。值得注意的是，这种设计的决策与判断，通常都来自绝对"客观"的数据，而对于数据背后的人文关怀几乎是漠视的。不但计算机对此漠视，设计师有时也会因为过于相信计算机，而对这些真实世界的"人因"置若罔闻。

正是因为计算机在设计活动中成了拥有绝对权力的"中间人"。设计师的专业意识和对于用户数据的刻板印象都会直接作用于产品（服务）的构建。在这场"场景共谋"中，设计师的主体意识被精巧的算法蒙蔽，计算机由人类共同意志在技术层面的延伸摇身一变成了共同意志的代言人。这种完全脱离主体的实践方式，从根本上背离了设计的基本属性。一方面设计活动的价值遭到了技术的反噬，另一方面设计活动的目标完全经济利益化。我们不会以倡导的社会责任去规范设计的行为，因为所有的限制都已存在于计算机所给出的数据分析报告中，这些数据报告把"用户"和"市场"等同起来，而以"用户为中心"则成了彻头彻尾的以"市场为中心"。从本质意义上说，表面上"人"是这场"场景共谋"的默许者和利益获得者，但实际上这种"获利"却是以人性损失为代价的，设计作为一种"人"主导的社会实践行为，也由此失去了其核心价值。

第 5 章 路径：对"数据神话"的思辨

不得不承认，有两项关键技术的进步托起了"场景共谋"的前景：其一是计算机实时处理大量数据的能力，这种能力让计算机拥有了掌握近乎所有信息的"上帝视角"；其二是人工智能在设计活动中的应用，这里指的是具备自主决策与学习能力的复杂算法在设计活动中发挥的重要作用。在现实中，这两项科技进步让我们享受到了以往不曾感受到的安逸与便利，但它们也合力酿成了一个恶果，那就是在"场景共谋"中人类将最终失去对自身的控制权。当算法从"记录系统"进化成"参与系统"之后，计算机开始悄然接手人类世界的管理权。我们也许意识到计算机需要接受数据的训练，但不曾想到这种可能会比"人"更"聪明"的机器更应该接受关于人性的训练。若要避免计算机成为决定一切的"中间人"，就需要有一个透明的过程机制，并且需要对计算机的判断力有一个人性反思。建立起这样的判断力批判，需要以恰当的批评体系去匡扶。

3. 作为"利益筛漏"的数据算法模型

对于设计活动而言，算法模型的确提供了一种颇有成效的"利益沙漏"。用户决定了一切，而算法则将用户所关注的利益提取出来。把握这些利益，并把它们转化为设计活动的资源，是为设计造物而工作的算法模型应承担的任务。

作为"利益筛漏"的算法模型，通常需要有足够的样本规模才能形成有可预见性的判断。在数据不充分的情况下，则需要基于一定的假设，这些假设其实就带有鲜明的价值属性。一旦这些假设出了问题，整个"利益筛漏"就可能会产生负面影响。所以，我们需要对这些算法模型进行反复验证。除了使用客观方法进行验证外，主观方法的使用也很重要。对于人文范畴中的问题，客观方法的兼容性其实并不太高，相比之下，主观的方法有时候反而能够更迅速地把握问题的实质。值得注意的是，"性情判断"是目前算法模型没有办法很好实现的一种判断方式，但是"性情判断"对于设计审美而言却尤为重要。因为性情判断除了自身的主观因素之外，还需要对情境，也就是现实有直觉性的感知。

自学习算法可以让计算机形成性情判断。在人工智能领域盛行的神经网络算法就可以在对情境进行理解之后做出相应判断。例如，通过机器视觉识别处于水中的人的状态，并依据一些数据所呈现的微妙表征去判断水中的人到底是不慎落水还是在学习游泳。要形成这种基于情境理解的"性情判断"，需要对一些有代表的"线索数据"进行敏感判断，这就需要一个机器学习的过程。因为面对庞大的数据规模，人是无法逐一地为机器去解

释每一个数据所指代的情境意义的,所以需要有一个自学习算法来进行数据的分类与识别。其实,机器的自学习算法需要人的介入,也就是说,这种创造力引发的基础模型需要得到充分的人性关怀。在这种人性介入中,将伦理意识、情境意识、社会情感意识等进行有效转化,成为模型训练的指令,并在获得足够多的用户行为数据的基础上,通过不断训练模型、反复试错,由此输出的结果才会更接近于人的判断。

 设计需要追求利益,但这个利益是一种公共利益,而不是单纯市场层面的经济利益。实现行为定向的设计可以在精准捕获用户需求的同时,获得相应的市场效益。但需要看到的是,用户的利益并非设计追逐的终极价值。在这个"利益筛漏"的构建中,需要有公共性的视野,观照过去、现在,同时也需要预见未来。对于设计造物而言,有些利益点是当下的、即刻的,而有些利益点则是放眼未来的、久远的,关注所有利益点,才是真正尊重用户的利益。

第6章

愿景：生态意义的设计美学批评

一、信息生态系统：设计美学批评话语建构的社会机制

（一）信息时代的社会机制

一般而言，批评的本体论关注的是批评本身的含义，即"何为批评"。这一问题直指批评相关活动的内容实质。也就是说，只有对设计批评的本体论进行了清晰的界定，才能确保批评的实践有明确的方向。所谓批评，通常是指批评者指出被批评者的缺点或不足，并挖掘缘由、提出建议。此时，批评是一种否定的言语，带有说教意味。很显然，批评的这种语义颇具代表性，也代表了多数人对于批评顺理成章的理解。值得注意的是，这只是批评的一种语义，因为它只概括了批评的经验部分，而先验、超经验部分却未涉及。批评的另一种语义包含了研究、描述、分析、阐释、分辨、审查、评价、选择等，在这个层面上，批评是一种群体性的反思实践，并在此基础上构建起一种"共同体"意义上的共识，相关的认知结构涉及先验，同时也涉及超经验。在此意义洞彻批评的本性大有裨益。设计美学批评不是简单粗暴地对作品缺陷或弊端加以指责，而是需要在判断和商榷中分析不足并发现亮点，这个过程往往比结论更重要。所以，设计美学批评不是一蹴而就地定性，而是以"造物"价值依据为前提，对设计现象进行有理论高度的判断与辨析，在价值思辨中褒扬合理之处，品评不合理之处，并指出改进方向。从这个角度上说，设计美学批评不是"大理论"的说教，它是"造物"的一个思维环节，甚至就是整个"造物"过程。所以说，设计美学批评也是设计实践的一部分，它产生观念，同时也决定形态。因此，

突破设计美学批评的常规理解，立足设计实践，才能客观界定其本体论意义，才能发现其在行为反思层面的价值内涵。

说到批评，我们也会想到另外一个看似意义相近的词——评论。设计范畴的评论是对一件具体设计作品的描述、分析、鉴赏和评价，而批评则更关注对一系列设计作品或是在一定时期出现的、具有一定社会影响力的群体性作品的风格体系的价值和意义的判断与反思。这通常是历史维度的，也是社会维度的，它有清晰的价值分析框架，也有可解释的逻辑路径。正如马克思所言，批评不是"头脑的激情"，而是"激情的头脑"。① 所以，相较评论，批评更具有研究的意味，尤其体现在以公共性为取向的价值观议题上。此时，批评者不是指手画脚的旁观者，而应是投身其中的实践者。在很大程度上，设计活动本身不是单纯"造物"，而是"对批判进行批判"的实践行为。这种行为不仅会影响此时此刻的世界，同时也会影响尚未到来的世界。

设计美学批评是对设计过程中的诸多现象、表征进行识别和判断的实践过程，因此其中难免会涉及标准、原则与概念。这些标准、原则与概念是对社会现实问题认知价值体系的一种具象化，而支撑它们的则是某种哲学体系。在信息主义语境，设计美学批评的话语结构开始由之前"形式与功能"的永恒之辩逐渐泛化，从"设计本身"转向"设计之外"的社会价值探讨，由此也体现出技术推动下批评话语结构不断知识化、系统化的发展历程。这其中，批评方式的变化反映出设计学界对于现实问题的反思和某种乌托邦通路的再思考。或者说，对于周遭现实问题和未来构想的积极探索，在很大程度上塑造了设计美学批评的形态与取向。

设计美学批评需要观照当下，观照信息时代的社会机制，这样才能形成识别与判断，才能进行当代性的批评话语体系建构。正如所知，现代性意义上的设计美学批评实践可追溯到约翰·拉斯金对维多利亚时代工业品的批判，拉斯金关注现实问题，同时也关注现实问题背后的社会机制，尤其是那些特征性的社会机制。他的思想对后来的工艺美术运动产生了直接的影响，并唤醒了人们对于工业革命之后设计现状的反思。之后，赫尔曼·穆特修斯（Herman Muthesius）与亨利·凡·德·威尔德（Henry van de Velde）关于设计原则的"科隆论战"使得"标准化"所带来的"类型"与"个性"之争愈发激烈。值得肯定的是，这些批评实践为包豪斯乃至整个现

① 卡尔·马克思：《黑格尔法哲学批判》，中共中央马克思恩格斯列宁斯大林著作编译局译，北京：人民出版社，1963年，第4页。

代主义设计的发展提供了重要的思想条件。

以信息主义为语境,进行设计美学批评理论的构建,需要关注以信息生态为代表的特征性社会机制,由此才能形成对设计现实问题的洞察。信息生态系统是来自生态学的一种隐喻,同时也是对信息主义主导下当今社会运作机制的一种特征性描述。我们知道,生态系统是地球表面自然界的基本单位。[①] 这就意味着,生态系统其实是形成环境并构成整个地球的物质因子的复合体。所以,生态系统就其本质而言,是一个复合性的概念,它界定了一定时间和空间内,包含物质循环、能量流动和信息交互,并具有自我调节功能的复合体,[②] 由此也形成了某种特定的营养结构和生物多样性的基本特征。

我们可以从范围、主体关联两个维度来界定一个生态系统。其中,范围具有时间和空间两个要素,主体关联主要指的是以物质循环、能量流动和信息交互为内容的生物之间以及生物群落与其所处环境之间的关联。

对于作为概念的"信息生态系统"而言,学界其实尚未达成完全的共识。一些观点认为,信息生态系统是一种包含复杂联系的有机整体,这些联系来自信息本身,也来自以信息为属性的生命体与周围环境的互动。[③] 也有观点认为,信息生态系统是在信息交流和循环过程中一定信息空间内形成的人、组织与信息环境的统一整体。[④] 这两种观点,前者将自然生态系统的概念做了相应的延伸,形成了对信息生态系统的一种隐喻性理解;后者则着重强调了信息生态系统的社会属性,并将其视为一种依托信息交流的社会关系的总和。理解信息生态系统,可以从以下三个方面入手。

其一,信息生态系统是基于相互关联且相互作用的多个信息要素组成的有机整体。这就意味着这些要素具有信息层面的相关性与群体性,并且这些要素的内在联系往往会遵循一定的客观规律。

其二,信息生态系统是社会生态系统的一个重要组成部分,与此同时,信息生态系统也广泛渗透到了其他社会生态系统中,所以信息生态系统具有与自然生态系统迥然不同的特性。如前所述,信息人作为信息生态系统中的"人",是一个社会概念,而非自然生态系统中的生物,这也从本质上明确了信息生态系统的社会属性。

[①] A. G. Tansley, "The use and abuse of Vegetational concepts and term," *Ecology* 16, no. 3 (1935): 284–307.
[②] 戈峰:《现代生态学》,北京:科学出版社,2002年,第277页。
[③] 李美娣:《信息生态系统的剖析》,《情报杂志》1998年第4期,第3页。
[④] 蒋录全:《信息生态与社会可持续发展》,北京:北京图书馆出版社,2003年,第140页。

其三，信息生态系统具有一定的社会功能，例如促进信息流转、方便信息共享等。在这个层面上，自然生态系统的主要功能是能量流动与物质循环。在自然生态系统中，物种与环境、物种与物种都可以通过能量与物质的流动和传递关联起来。从某种意义上说，生态系统的能量与物质流动推动着物种之间的生存关联的意义循环，将物种与物种、物种与环境紧密关联起来。信息生态系统的功能主要是信息流动、转化与共享，物质循环和能量循环则是为信息流动、转化和共享服务的。

（二）设计范畴的信息生态系统

1. 构成要素与结构模型

批评的话语体系总是基于一定的社会机制。因为批评对现象与表征的识别总是基于一定的社会关系。这些关系要么来自产品（服务）本身，要么来自社会或文化，而只有对这些社会关系进行价值思辨，才能形成批评的言语框架。因此，要建立起批评的话语体系，就需要对与之相关的社会机制有深入的了解。这样的例子在设计史上俯拾即是：文丘里（Robert Venturi）借歌颂赌城拉斯维加斯的建筑"景观"以及这些视觉性的"景观"所拼贴出来的盛世繁华，抨击了现代城市规划的冷漠无情，进而开启了"后现代主义"的设计美学批评。就这样，社会机制不断孕育批评的话语，而批评的话语又在不断反思母体中成长。直至帕帕纳克（Victor J. Papanek）洞察到了工业社会中科学主义和消费主义"合谋"之后的负面效应，并呼吁整个社会对设计伦理进行重建，才终结了现代主义开启的"功能与形式"之辩。在关注"设计之外"世界的过程中，渐次开启了当代意义的设计美学批评。也正是如此，信息社会设计美学批评的话语体系的构建需要依托于信息生态系统，所以我们需要了解这个社会机制中存在怎样的要素，以及这些要素之间应以怎样的方式相互关联。

"生态"一词，就其字面意义而言，叙述的其实就是关系。生态学的观点认为，生态系统是由生物物种和生存环境两大部分组成的。

生物物种可分为生产者、消费者、分解者这三大功能类群。在地球的生态系统中，生产者是自养生物，它们天生就具有利用无机物制造有机物的能力。它们是绿色植物和各种藻类与细菌，为整个生态系统提供基础能量，并支撑整个生态系统的运行。消费者是以生产者或生产者的产出为生命能量来源的生物物种，主要包括植食、肉食、杂食各类种属的动物，也

包括一些寄生物种。分解者分解动植物的残体和排泄物，并产生各种复杂有机化合物，其包括一些微生物，如细菌、真菌等。

生存环境是指所有生物或生物群落赖以生存的外部生存与活动条件的总和。所以，生存环境其实是一个主体关涉的概念：它需要由某一主体来界定，脱离主体，也就无法衡量其意义。值得注意的是，主体也不能脱离其特定的生存环境而存在，因为没有生存环境作为外部条件，也就没有生物物种本身，所以环境的重要性不言而喻。通常来说，生存环境是由各种环境因子构成的，在这些环境因子中，一切对于既定范畴中生物物种的生长、发育、繁殖，以及对这些生物物种的行为和分布规律有直接或间接影响的因子，都可以称为生态因子。生态环境其实就是由这些生态因子相互作用、相互连接而成的。

我们做一个有趣的映射：将与设计相关的人、环境以及人与环境的交互关系视为一个信息生态系统，那么，这个系统就是由设计活动，包括设计审美活动相关的信息、信息人和信息环境三大要素相互关联构成的。在造物活动中，如果将信息视为一种"人"与"物"的基本属性，那么构成这个信息生态系统的基本要素，其实就可以理解为信息人和信息生态环境两部分，而"物"便是信息人与信息生态环境交互的产物。如果以信息视角看待设计中的"人"，其本身就包含了"信息"的意味，因为设计活动中的人会由于经验和阅历不同，形成对待问题时的判断差异，产生不同的需求愿望、创作风格、喜爱偏好等，而经验和阅历往往是信息累积并经过人的认知理解后产生的。由经验和阅历形成的差异其实就是一种既可以作为文本，也可以作为视角的批评话语。值得注意的是，这些作为设计主体的信息人所进行的信息活动，即是批评的客体。在这个信息生态系统中，信息人可分为生产者——设计创作者（设计师）、传递者——设计传播者（媒体）、消费者——设计使用者（用户）和监督者——设计监管者（政府机构、设计委托方、公众）四种类型。其中，设计创作者制造设计文本，他们是生产产品（服务）的个人或组织；设计传播者是传播设计文本的个人或组织；设计使用者是具有一定的"物"性需求并拥有对"物"体验经历的人（用户）；设计监督者是对设计活动进行监督和管理的个人或组织。

我们知道，信息生态环境是与人类信息活动有关的一切自然、社会因素的综合，其中涵盖了对信息人的生存、生活和发展有直接或间接影响的所有信息要素。在设计范畴，信息生态环境主要是由信息本体（设计资源）、信息技术（实现技术）、信息时空（时空范畴）、信息制度（设计制度）四种信息环境因子组成的。设计任务通常是由设计相关的信息内容和

载体构成的实体，在设计活动中，它包括设计的"物"和与"物"相关的活动。实现技术是在设计活动中用于管理、开发和利用设计资源的技术设备及其相应的方法与创作技能。时空范畴是设计主体进行设计相关活动时所占用的时间与空间。设计制度是约束设计相关主体的行为规则，其中包括设计相关的合同、伦理、法律、标准、政策等。

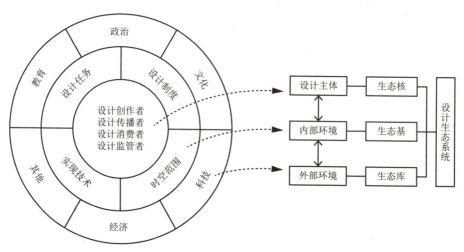

图6-1 信息视角的设计生态系统模型

通过以上分析，可以得出如图6-1所示信息视角的设计生态系统模型。在模型中，核心部分是设计创作者、设计传播者、设计消费者和设计监管者。在这个设计生态系统中，四种类型的信息人是理所当然的主体，是设计范畴的信息生态核。第二圈是与设计主体生存和发展直接相关的内部环境，这些环境因子共同构成了设计生态基。第三圈是设计生态系统的外部环境，这些外部环境对设计生态系统的机制和状态有较大的影响，是信息视角的设计生态库。

2. 社会属性

从本质上说，设计生态系统是一种社会性的信息生态系统。是以人的需求为出发点建立起来的，受人的信息活动强烈干预的生态系统，因此具有较强的社会性。

如前所述，随着信息时代的来临，信息人作为一种社会主体的概念已经拓展到整个社会范畴，而广义的信息生态环境范畴也随之得到了相应的

扩充，其中包含与人类信息活动相关的一切社会环境和自然环境。当信息经济和知识经济逐渐成为社会发展的重要组成部分之后，信息生态环境也渐次成为当代最重要的社会环境之一。设计作为人类社会创造性实践的重要信息活动，也需要建立起良性的信息生态系统，而这一系统可以让设计造物活动以及在此基础上的反思实践具有社会层面的参与性与控制性。

 关于信息生态系统的理论构建，从目前来看主要呈现出两种取向，一种是机械地移植自然生态系统的理论与方法。这种取向对于信息生态系统和自然生态系统的关键性特征缺乏较为完整的认识，尤其是在对主体和环境的理解上出现了一些混淆。在自然生态系统中，生物物种在弱肉强食的残酷生存竞争中形成了依托于食物链的相互制约、相互依赖的关系，所以食物链是自然生态系统的主干，也是维持整个系统平衡的关键。但是，在信息生态系统中，各类信息主体之间的关系明显与之不同，虽然也存在生存竞争，但还是以合作互利为主旋律。这种以共赢为趋向的互动，是整个信息生态系统平衡与发展的关键。在生态环境意义上，信息生态系统与自然生态系统也有本质差别。前者是在人与人的信息互动中形成的，主观因素据有不可小觑的作用；而后者的形成和所遵循的规律都是客观的，并且在一定时间和空间内不以人的意志为转移。所以，我们在研究自然生态系统时，常常会对应使用客观实证的研究方法，并且总是以发现、利用客观规律作为研究进程的尺度，这些方法在研究自然生态系统时有明显优势，在面对信息生态系统这样的社会性系统时，却可能会遭遇一些难以突破的瓶颈，甚至会降低研究结果的科学性。所以，对于生态学理论的借鉴，应该是适时适地的创造性借鉴，尤其是在观念对于现象的解释性阐述上，不能直接生搬硬套生态学的理论来解决一些具体问题。通过协调设计造物这样的信息活动中人与周遭世界的关系，以应对信息主义所带来的设计范畴的现实问题。在信息生态理论的构建上还有一种取向值得我们注意，即过分偏重技术手段来进行信息的生产与消费，认为技术是信息生态得以运行和发展的基础。随着社会信息化的进程加速，持这种观念的人也越来越多。信息生态系统作为一个描述性概念，其本身与技术的关联并不像我们想象的那么大。事实上，信息生态系统所借助的就是前面提到的人脑云机制。人脑云较之纯技术机制而言，强调的是社群内部的信息协同，而技术机制不过是这种信息协同的辅助支撑。所以，无论对于人脑云还是信息生态系统而言，技术因素只是为创造社会主体多层面的联系提供了方便，如果过于夸大其作用，一个直接的结果就是导致主体的缺失，对应的信息生态环境也会因而失去其原有的价值意义。此外，对于技术的偏执也会使我们把

眼光拘泥于虚拟的网络世界，而对现实世界的现象不闻不问。因此，设计范畴的"信息生态"概念并不是专指"互联网生态"，也不是"信息技术生态"，而是一种贯穿于实体空间和虚拟空间的"社会生态"。

3. 自身属性

设计美学批评的学术化多受艺术批评的影响，所以，其批评的形态常常被理解为对作品的评论、专题评论和文化研究的文章写作，或是讨论场合的口头评论，这些形式在内容上与批评的客体相关，却又各自独立。加上设计美学批评通常会高屋建瓴，所以这些曲高和寡的文字和语言在实践中的影响往往是昙花一现。再加上长久以来美学层面的批评过于抽离现实，或是简单强调艺术性和感性经验的抒发，使得批评本身趋向孤芳自赏的"小众化"，逐渐疏离社会的现实。构建具有反思意识的设计生态系统的根本目的即在于形成具有"生态意义的共同体想象"，并将这种"想象"的社会价值逐步推广开来。这样的设计生态系统，其自身特质属性主要体现在三个方面。

第一，设计生态系统发展的根本动力是人的本质需求。人对于"物"的需求促成了设计的观念与实践的成型与发展。设计师作为主体，在这样的观念实践中起到的作用便是"平衡"，就是以"平衡之力"去作用那些在满足需求过程中对于社会关系网络的扰动，于设计造物的过程如此，于设计生态系统亦如此。设计生态系统本身就具有信息生态系统的种种特征，受人的本质需求所驱动，我们如果继续追问人为什么会产生信息需求，就会发现人类基于自觉能动性和自身所处社会合作关系，会很自然地产生有关信息的需求。这种需求和人的本质需求（即与人的生存与发展、物质与精神的追求）密切相关，人们通过物质与精神的生产来满足这些需求，在这个层面上说，设计所造之"物"促进信息交互，并由此满足人的物质与精神需求。

从历史维度看，迫于生存的需求，人类在相当长的时间内不得不从事大量的物质生产活动。工业革命使人们从繁重的农耕劳作中解放出来，而信息革命又使人们的生活方式发生根本性的改变，使我们真正成为机器的主人。互联网产业取代传统制造业成为社会经济的主导产业，并对周边产业进行强势渗透。关于信息的活动已经关涉到人类社会化生存的方方面面，并且也与一些精神层面的社会实践关联起来，其中就包含设计以及关于设计的审美。设计从创造"物"逐渐转向积累"社会资本"。"社会资本"表现为具有可共享、能倍增和无限创造力的信息集群，并对设计造物的价值

增值产生或直接或间接的影响。不得不承认,信息资源已经成为任何社会存在的基础,自诞生起,人类社会从未对信息如此依赖。设计生态系统的概念正是在这样的社会情境中诞生的,是对于设计实践中人与人相互关系的时代性描述。从表面上,这一信息生态系统是对人的信息欲求的解构性认知,但实际上它与当下社会生活密切相关,这种需求的强指向性也是设计生态系统发展的根本动力。

第二,设计生态系统的运行与人的能动性及社会主体紧密相关。如前所述,信息主体在信息生态系统中是具有能动性的,尤其是在一些结构性要素的互动中,体现出一定的趋于智慧和创造力的主体间性。所以,在设计生态系统中,设计的主体通过社会化学习,可以以设计创新活动为载体,在信息资源的获取、开发、加工和利用过程中以人脑云这样的社会化协作方式提升知识积累的效率,并激发更多的创新意识,在造"物"过程中改善周遭世界。例如,我们可以以信息生态视角洞察设计过程中的规律与趋势,找到设计创新可以形成突破的关键部分,并且在这个过程中以伦理的"自律"与"他律"约束自身的造物行为,以设计的经验与知识对此范畴的信息生态系统进行有意识的维护,从而促成其价值体系的动态更新。所有这些都将极大地展现人的主观意志与创造能动性。

人具有社会属性,因此设计范畴的信息生态系统会很自然地呈现出人的社会性特征,这些特征主要体现在竞争合作与传承创新两个层面。人总是通过社会性实践来满足对信息的需求,并且这些社会性实践总会体现为各种方式的社会分工,所以社会分工在设计生态系统中的作用也越来越明显,不同主体负责不同环节,共同推动设计范畴的价值创造。在信息社会,社会分工往往体现为一种基于信息资源的关系互动,其中包含人与人、人与社群,甚至社群与社群之间的竞争与合作关系。这就意味着,一方面需要优胜劣汰,保证资源的合理分配;另一方面也需要以合作的方式促劣变优,实现资源利用的最大化,从而实现互利共赢。由此可见,在设计生态系统中,竞争与合作是一种关乎整个系统运行的重要力量和机制。在这样的关系互动中,实现造物信息的共享性和增值性,同时也让设计生态系统的信息互动特性更为明显。从知识积累的传承与创新角度看,人类社会的发展总是以知识积累为基础,在寻求改变和创新过程中,向更高阶的社会形态迈进。相比于物质文明,精神文明更具持久性,而信息方式则是精神文明积累和发展的重要途径。设计作为一种人类社会的创新实践,一方面需要传承前人的精神成果;另一方面需要以人脑云的方式扩大社会化学习的程度和效用。作为设计主体的"人"站在"巨人的肩膀上"进行信息的

吸收和创新,这就是对人类文明,尤其是精神文明的传承与积累。

第三,设计生态系统的核心价值是促进社会关于设计意识的进步。在全球一体化和信息化的大背景下营建和谐的设计生态系统,就是为了改善相关的信息生态环境。在设计领域,技术为创作方式与观念阐发提供了无限的可能。一方面,我们需要看到信息技术为我们实现设计创作的理想提供了诸多的便利;另一方面,我们也需要看到,技术造就的繁华盛世势必会引发"技术万能"的错觉和思维定式,并且这种社会性的思维定式对于信息生态系统构建的价值体系已经产生了远远超出我们预期的冲击。由此,我们会理所当然地认为,设计范畴的信息生态系统构建的目的就是为了在设计造物过程中高效利用社会信息资源,以技术推动经济和社会价值的实现。从历史发展的进程来看,这种判断不乏合理性,但随着时间的推移,这种看似已经较为全面的价值体系势必会迎来更大的超越。到那时,信息生态作为一种社会运行机制,不单可以用"数字地球"这样时髦的技术语汇来描述,还可以理解为一种社会责任的承担机制,让技术附着价值,让价值困境中的"人"发挥更为积极的社会作用。的确,设计生态系统作为一种社会性系统,其运行还会受到各种社会活动机制的影响。从本质上说,设计造物活动必然会受到一个时期经济基础和上层建筑的制约与影响,必然会在某个既定的、符合主流意识价值观念的制度框架内运行,这些看似外部的条件不单是对设计造物活动的约束与规范,更能为设计范畴良好信息文化的形成、有价值意义和全局意义的设计创新提供有效的保证。

二、信息人:设计美学批评话语建构的主体

在很大程度上,设计活动是信息人处理"造物"信息的方式,是一个观照社会现实,通过提问思考、分析推理去创作设计作品,从而实现"造物"价值的过程。这个过程不但能"造物",而且能增长、积累参与实践的社会主体更为结构化的知识。要达成这样的"双赢",需要对设计的主体性进行批评,需要到特定的信息生态系统中去认识"人"以及与人相关的信息生态环境,才能获得批评话语体系建构的充分认知。

在传统的设计美学批评中,对于主体的理解多立足于对设计的本位思考,人们于是便很自然地将设计造物活动的主体划分为创作者、批评者和使用者(体验者),且批评文本的内容多致力于各个主体之间的位置博弈与

对话。值得注意的是，这种位置的博弈其实不过是关于重要性的"夺宠"之争，而对话也不过是批评主体与批评客体之间的简单勾连。只有跳出这种意义贫乏的"夺宠"之争，并把批评的主体和客体都置于具有时代特征的社会机制中，以社会的视野去审视他们的内在价值体系，才能让关于设计的批评建构起符合自身特质的理论体系，才能形成广泛意义的"共同体想象"。

（一）设计生态系统中的主体

1. 设计主体的构成

设计生态系统中的人，主要由设计创作者、设计传播者（媒体）、设计消费者（用户）和设计监管者（政府机构、设计委托方和公众）构成。

（1）设计创作者

作为设计造物的信息生产者，设计创作者是进行产品（实体或虚拟）生产活动的个人或组织。他们根据一定的设计程序和经验方式，依据设计任务的属性与目标，进行造物相关的信息采集、整理与创新，并形成物化或非物化的设计成果。在这个层面上，设计创作者以信息化的社会资源为基本素材，进行以"造物"为目的的信息生产和加工，并且根据不同的环节进行精细的分工。他们创作的过程其实就是信息凝结于产品（服务）的生产性过程，其中包含构思决策、信息采集、信息整理、信息分析研究、信息成果物化等多个环节。

（2）设计传播者

作为设计传播者，媒体或舆论是将设计创作者生产出的设计文本向社会进行推广的组织或个人。我们也可以这样理解，在设计活动中，媒体或舆论是收集、组织、分析和提供设计相关信息的组织或个人。需要看到的是，媒体或舆论其实并不是简单地传播产品（服务）信息，而是对其消化后进行"二次传播"。这就意味着他们将主观意识，包括价值观念融入"二次传播"的信息中。并且，这种"二次传播"有明确的指向性，无论是在信息的收集、组织还是分析阶段，这种目的指向意识都将贯穿始终。

（3）设计消费者

设计消费者其实就是用户。他们具有一定的需求，并且也有一定的信息处理能力。他们通过体验活动（正式和非正式）来完成产品（服务）的使用。一般而言，用户也有广义与狭义之分。按照广义的理解，用户包括

一切使用产品（服务）的个人和组织；而按照狭义的理解，用户仅仅是被纳入既定产品（服务）或任务流程中的"特定人"。在很大程度上，用户是设计创作者和媒体舆论的服务对象，也是设计造物活动的创造力的源泉。一般而言，用户对产品（服务）信息的获取和利用过程是由一定的信息生态环境和个体因素决定的。也就是说，信息生态环境和个体因素决定了用户何时何地采用何种方式获取产品（服务）的信息。值得一提的是，在一定的设计生态系统中，用户同时也可能是设计创作者，尤其在用户参与式设计活动中，其不但是个体概念，同时也是社群概念。

（4）设计监管者

作为设计活动的监管者，政府机构或设计委托方的任务是以一定需求和价值追求为出发点，通过一定的行政或商务协商方式，制定设计过程中需要作为参照的文本、合同和政策法规，并在设计造物过程中以非直接的方式对设计流程和设计产品进行过程与质量控制。这种控制主要体现在对设计造物过程中的各种信息进行收集、整理、比照，并将结果向设计创作者和媒体或舆论进行反馈。在很大程度上，他们对于整个设计生态系统合理、高效的运行起着关键性的作用。

2. 设计主体的相互作用

（1）作用的类别

我们知道，在物质世界中，任何客观事物，其实都处于永恒的运动和普遍联系中。普遍联系即体现为相互作用。以上提到的四类在设计生态系统的人，都不能独立存在，他们之间相互联系、相互作用。根据这些信息人相互作用范围的不同，我们可以将其划分为种内相互作用和种间相互作用两类。种内相互作用指的是同种信息人之间的相互作用，例如，设计创作者之间的相互作用就是属于信息生产者之间的种内相互作用。不同种信息人之间的相互作用就是种间相互作用，例如，设计创作者与设计传播者之间的相互作用。当然，我们也需要看到，信息人的种类划分也是有粗细之分的。从大的方面看，由于互联网信息传递的双向性，一些产品（服务）的用户是设计的消费者，同时也是设计的传播者。在这个层面上，他们与媒体具有同样的作用，因此可以把他们都视为设计的传播者，而他们之间的相互作用就可以视为种内相互作用。从小的方面看，产品（服务）的用户是设计消费者，而媒体是设计的传播者，他们之间的相互作用应该也是一种种间相互作用。

(2) 作用的方式

从相互作用的方式看，在设计生态系统中，信息人之间的相互作用分为直接和间接两类。其中，直接作用是指信息人之间没有通过其他信息人来进行的相互作用；间接作用是指信息人在相互作用的过程中需要其他信息人作为中介才能关联起来的相互作用。值得注意的是，信息人的相互作用也存在依赖度的问题，所以也可分为专性相互作用与兼性相互作用两类。其中，专性相互作用是指一方或双方不可能独立生存（活动），两者必须相互依赖、相互依存、相互补充，一旦分开，就会使得两者都不能正常开展信息活动。例如，在互联网产品（服务）设计中，交互设计师和程序员就是这样的作用方式。兼性相互作用是指信息人不一定相互依赖共存，但两者合作时具有一定的共同利益，而各自分开后又都能独立运作，这是一种比较松散的种间合作方式，例如在建筑设计中，设计单位和施工单位就是这种兼性相互作用。

(3) 作用的效果

在设计实践中，相关信息人相互作用的效果主要有三种类型：一是经济层面的效果，即在设计过程中通过节省成本、提升市场效应，从而获得设计的收益；二是社会层面的效果，也就是在设计活动中各主体通过"物"的形态创新获得社会影响或价值认可方面的成效，并提升主体的社会地位和形象；三是个体层面的效果，即作为主体的个人，其观念、知识和能力或其他素质要素得到提升，抑或价值思维的高度提升等。值得注意的是，这三种相互作用的效果并不是独立存在的，它们在一定条件下共存并相互转化。例如，产品（服务）的经济效果可以转化为社会效果，而社会效果也会对个体素质产生相应的影响，成为素质效果的影响因子。

在具体的设计项目中，信息人相互作用的效果也会有分布问题。即不同的设计主体在设计造物相关的信息活动中获得的相互作用效果是不一样的，其结果可能会出现偏利或偏害、同质或异质的互利、同质或异质的互害等多种复杂情况。一般来说，偏利就是设计活动中作为多数的信息人设计主体获得正面的作用效果，而其他人则获得中性的作用效果；而偏害则相反，即大多数作用效果是负面的，少数效果正面或中性。同质互利即多数设计主体所获得的正面作用效果的性质相同，例如，在设计活动中，所有信息人获得的都是经济效果，或都是社会效果；异质互利就是设计造物获得的多数是正面作用效果，但是作用效果的性质类别不同，例如，设计一方获得的是经济效果，另一方是社会效果。此外，还有同质或异质的互害，即作用效果均为负面，前者是负面效果性质类别相同，而后者是负面

效果性质类别不同。

在设计实践中,作为设计主体的信息人的相互作用效果分布受诸多因素的影响。首先,有直接影响的是范围因素。在同类信息人中,相互作用效果的性质往往是相同的,而不同类信息人相互作用的效果往往是异质的。其次,在设计造物过程中,相关信息人之间如果是单纯的竞争,则作用效果会偏害或互害;如果是单纯的合作,则会出现偏利或互利,这就是作用方式的影响。第三,频度因素。在设计活动中,设计主体之间的互动频度有偶尔、间歇和连续之分,如果是频度稀少的偶尔相互作用,那么其效果可能偏利也可能偏害;而间歇和连续的相互作用则会形成互利,效果的性质可以是同质的,也可以是异质的。第四,能力因素。设计主体的能力不同也会带来作用效果在分布上的差异,在现实中,设计能力强的一方往往会得到正面的互动效果,而弱的一方甚至会得到负面效果。值得注意的是,这种效果的分布也会受到经济基础和上层建筑等方面的影响,其机制的复杂程度也各不相同。

3. 设计主体之间的纽带

就其本质而言,设计活动其实是一种群体性的以创新为目的的社会实践活动,这就意味着其中的主体——不同种信息人之间存在着相互作用,而这种相互作用的基础即是他们之间存在显性或隐性的关联。也就是说,在设计范畴,作为设计主体的信息人之间要发生相互作用,并不能凭空实现,必须为他们创造某种关联。这种关联,在自然生态系统中就是物种之间的能量流转,而在设计生态系统中,创造相互作用的就是设计资源流转的通道。此外,还有一种特殊的设计资源流转方式——设计资源的共建共享,尤其在互联网情境下,这种方式的设计资源流转将发挥越来越重要的作用。

(1) 设计资源的流转

一般而言,设计资源的流转指的就是设计相关的资本或者有关设计的需求、创作意图、技术资源在信息人之间的流动和转化过程。设计资源的流转是设计造物过程中信息人相互联系、相互作用的桥梁和纽带。客观上说,设计资源流转是一种普遍现象,有设计的相关活动就会有信息的流转。设计资源的流转主要发生在同类设计主体之间,在一些情况下也会出现在不同类的设计主体之间。信息流转的方向可以是单向的,也可以是双向的。其中,单向的信息流转是没有反馈的,而双向的信息流转是互动的。从设计资源流转中信息资源的变化情况看,有无差异的流转,也有有差异的流

转。从概念上看，设计资源无差异流转是指加工处理设计资源的信息人并没有对设计资源进行性质和数量上的更改，并且最大限度地保证了设计资源的原始性。设计资源的有差异流转是指，设计资源在流转过程中，被信息人有意或无意地更改，在性质和数量上都发生一定的变化。值得注意的是，有差异流转还可以分为三种情况：第一种情况是设计资源的内容性质发生变化。产生这种的变化的原因是处理设计资源的信息人对内容进行了再生产或加工。第二种情况是设计资源的形式发生变化。一些设计资源在流转过程中内容性质没有变化，但其承载方式却发生变化，这样也导致了设计资源的性质发生改变。第三种情况是设计资源的数量发生改变。即在设计资源流转过程中，在内容和形式这样的质性要素变化时，其数量也发生了相应变化；或者是内容和形式没有变化，只是在数量上减少或增加了，这种情况往往是减少或增加了同质的设计资源，使得整体数量发生了变化。

（2）设计资源的共建共享

设计资源的共建共享是形成设计主体之间互动纽带的重要方式，通过特定的方式，参与设计活动的信息人共同建立设计资源并共同利用这些设计资源，从而形成更为紧密的协作创新关系。无论是共建还是共享，都以信息流转为基础。一般来说，共建是以一定设计活动中信息共享为根本目的，并且与共享的方式有直接联系。但是，在设计造物活动中，信息共享则不一定需要信息资源的共建，这就意味着信息的共享需要有一定的社会责任意识作为支撑。从某种意义上说，设计资源共建共享能够降低其开发与利用的成本，提高设计资源开发与利用的效率，所以在信息社会，设计资源的共建共享往往能获得更多的关注与重视。正如所知，互联网产业能在短短数十年间得到迅猛的发展，就是因为其始终围绕共建共享这一核心主旨展开。对于设计资源的共建共享而言，其类型有同种类信息人之间和不同种类信息人之间共建共享之分。从对象来看，其范畴涉及设计的内容、技术和人才等方面；从范围来看，则有全球性、全国性、跨区域性和地方性之分。在很大程度上设计资源的共建共享是形成设计范畴"共同体想象"的行动基础。

设计资源的共建共享需要有相应的支持计划或平台作为支撑，例如苹果公司就推出了开发者计划（Apple Developer Program）和开发者中心（Apple Developer），旨在推进设计资源的共建共享。通过向开发者提供与Apple平台无缝集成的应用程序的深入信息和UI（user interface）资源来吸引开发者，帮助开发者设计Apple平台应用。与此同时，苹果公司每年召开全球开发者大会（Worldwide Developers Conference，WWDC），同时设立苹

果设计奖（Apple Design Awards），通过这些方式聚集设计资源，并形成较为广泛的协作创新合力。

4. 设计主体之间的互动

在设计生态系统中，设计主体之间的互动主要有相互竞争、相互合作两种形式。

（1）相互竞争

所谓相互竞争，通常发生在具有相同价值诉求的设计主体之间，相关的行为往往会遵循一定的规则，并发生在一定的时空范畴中，行为的方式以共同目标的角逐和较量为主。在设计实践过程中，信息人之间的竞争内容主要围绕设计资源展开，而竞争对象的焦点通常都是用户。所以在设计活动中，设计主体之间总是围绕"争夺设计资源"和"争夺用户"两个主题展开。具体包括以下三个方面。

一是获得设计资源的使用权利优势。即设计主体通过竞争等方式获得设计资源的支配权，并且排斥他人使用。从某种意义上说，设计资源的独占可以使设计主体在设计过程中得到较大利益。

二是获得设计资源的时间优势。即设计主体在创作与传播过程中，在时间上具有优先权。值得注意的是，时间上的先机在信息时代是一种关键性的优势，这种优势不单体现在效率上，同时也体现在对于设计资源和用户的先导权上。

三是获得设计资源的数量优势。信息的数量优势意味着设计创作者可生产更贴近需求的产品（服务），媒体和舆论在单位时间内可将更多的关于产品（服务）的信息传达给用户，而对于用户来说，就是可以更为便利和熟练地使用产品（服务）。

在现实中，设计主体之间的竞争范畴有价格、质量、服务和整体模式四个层面。就价格层面的竞争来说，其行为主要聚焦价格，通过设计服务的价格涨落来获得竞争的优势，例如，设计创作者可以通过降低价格来获得更多的用户，也可以通过抬高价格来争取优质的设计资源。在今天，设计资源的质量已经变得越来越重要，甚至设计资源的质量已经成为信息时代设计竞争成败的关键要素。一般而言，质量是作为设计主体的创作者、媒体和舆论主要使用的手段。值得注意的是，服务可以提升设计活动中信息人的竞争力。众所周知，服务在当今社会的重要性不言而喻，这是物质要素逐渐虚拟化，并在人们社会生活中居于越来越重要位置的集中体现。整体模式即所有竞争范畴和方式的融合。的确，由于设计生态所面对的竞

争环境逐年复杂化,因此,融合多种方式的竞争已成为获得设计资源优势的必由之路。

(2) 相互合作

无论是合作还是竞争,其实都是人类获得预设利益的基本途径。因此,合作通常都有一定的利益预设基础,并且是自愿的、互利的协作行为。在设计活动中,作为设计主体的信息人往往会在共同利益或各自利益的基础上,为了实现既定的目标,共同投入,共建共享设计资源,并实现造物的价值追求。

相互合作通常可以实现合作双方各自的价值利益,这些价值利益主要有四种:一是增强能力。因为在信息时代,单靠个人能力几乎不能完成设计的全过程,通常都需要多个设计主体的共同努力。二是降低成本。多个设计主体之间的合作会降低信息获取的成本。当然,也需要看到合作本身也有成本,其中包括签约产生的成本、完善监督所形成的成本,还有沉淀成本。所谓沉淀成本,即合作过程中合作主体无论守约或违约都会涉及的成本。三是增加收益。从某种意义上说,合作可以让合作主体双方所占有的资源发挥融合效应,这样,所有的合作主体就可以从优质资源的融合中获得合力,从而取得更多收益。四是减少风险。在合作过程中,设计主体的合作双方可以通过优势互补或强强联合提升抗御风险的能力。另外,合作的风险分担机制也会使得个体所承担的风险值大为降低。

一般,设计主体之间面向设计资源的合作主要有五种形式:一是联合收集,即多个设计主体联合起来收集某类信息,以降低设计资源的收集成本;二是业务外包,即把需处理的一部分内部业务通过合同承包给外部机构;三是协同合作,就是设计主体依据自身的能力与特长,在设计资源的建设和使用上共同参与并合理分工;四是资源交换,这其实也是一种设计主体的互动,通常这种互动以平等、互利为前提条件,从而实现设计资源的双向输入和输出;五是投资共建,即基于共同的目标,双方设计主体投入相应的建设成本,以实现设计资源的增值或效益的扩充。

不同设计主体之间的合作在信息社会已成为常态,例如设计师与用户之间的合作在如今已具有较为完备的设计方法体系。图6-2所示是教育领域的一个案例。我们知道,目前许多社会性工作都需要精通科学、技术、工程和数学(STEM)的人才,但许多孩子缺乏获得这些学科丰富的教育经验的机会,这不仅影响他们的潜力挖掘和未来就业,同时也降低了具有STEM素质的求职者的数量。对此,Verizon(通信企业)与IDEO(设计公司)合作建立了Verizon Explorer Lab,借助这个平台与学生分享STEM学习

图 6-2 Verizon 和 IDEO 组建的 IDEO Verizon Explorer Lab（2019 年）

的乐趣。该团队设计了一种在公交车上进行的学习体验，将公交车改造成一个可以移动的"未来派研究实验室"，这可以让合作的用户扩展到覆盖全国的少年儿童。为了使学生成为设计中真正关注的焦点，团队与孩子们一起设计，在游戏过程中，鼓励学生互相学习。Verizon Explorer Lab 可以教会学生工程设计流程、协作和团队合作的价值以及如何面对 STEM 的职业生涯。这个项目除了为学生提供众多潜在的 STEM 学习机会，也为教师提供集成的、可定制的学习模块。通过这种多设计主体合作的平台，可以为少年儿童创造颇具实际意义并乐趣盎然的学习体验。

（二）设计生态系统中的环境因子

设计生态系统中有两个关键的组成部分，即作为设计主体的信息人和与主体对应的信息生态环境。其中，信息生态环境由设计主体的认知方式和认知范畴决定，并由设计任务、实现技术、时空范畴和设计制度等信息环境因子（以下简称环境因子）构成。

1. 环境因子类别

（1）设计任务

设计任务代表着设计活动的实际价值。从本质上说，设计任务是有鲜明价值取向的信息流，其中包含设计相关的信息内容和相应的信息载体。其中信息内容包含了具体意义的设计本体和或显性或隐性的价值体系，信

息载体则是指表述、承载信息内容的"物",信息内容可以以自在的方式加载于载体中,也可以通过人工赋予的方式加载。设计也可被视为洞察信息载体中自在信息(设计本质)的过程,或者是为信息载体赋予信息内容的过程。无论哪种方式,我们都可以这样认为,设计的任务是设计产品(服务),而这些产品(服务)就是信息内容和载体的统一体。从某种意义上说,设计范畴的信息生态概念其实就是基于设计任务的信息属性和价值属性提出的,这样一来,如何理解设计任务,就决定着我们怎么看待设计造物以及相关的价值体系。

(2) 实现技术

凡是能用于设计资源、设计文本的识别、获取、变换、处理、存储、传递的工具、技术与活动,都可以称之为设计的实现技术。设计主体对于设计任务的识别、获取、组织、处理与传播,都离不开信息化的技术。因此,实现技术是设计生态系统的一个重要环境因子。从目前看,用于设计造物活动的技术类型多样,按其技术层次的不同,可以划分为基础层次的技术和应用层次的技术;按照功能不同,可以分为资源检索技术、资源获取技术、素材处理技术、创意表达技术等。

说到技术,不得不提"技术反噬",这个问题是我们在信息主义语境下探讨技术首先需要面对的问题。"技术反噬"现象在我们身边逐渐开始显性化。值得注意的是,关注"技术反噬"现象并不是要贬低技术在设计活动中的位置,而是需要找到一个客观中肯的态度和方式去面对它。在设计领域,目前对于技术问题的探讨可以说已经达成了基础观念的一致,即技术的科学属性和人文属性并重。从某种程度上说,"双刃剑"论在一定时期对于人们形成有思辨意向的技术观意义十分深远。但是我们也需要看到,这种"双刃剑"论其实是一种缺乏现实考量的"技术中性论",作为设计观念的实现技术,从来就包含价值取向,而如何对实现技术进行判断,则需要更多的情境带入以及更多的关系思考。"双刃剑"的论调为技术研发过程中价值意识的缺席找到了一个看似颇有道理的借口。技术的科学属性毋庸置疑,但对其人文属性也不能置若罔闻,毕竟设计观念的实现技术所需要解决的问题,不只是某种技术性表达的问题,而更多是如何阐述,甚至是如何改善或优化人与人之间、人与自然之间关系的问题。只有看到并正视技术的人文属性,并将其落到实处,才能真正发挥技术的实质作用。

(3) 时空范畴

所有的信息活动总会涉及时空范畴。时空范畴既包括时间,也包括空间,所以,时空范畴即设计造物活动的场域。在设计生态系统中,设计相

关的种群与社群的活动都与空间相关，而他们的进化都与时间相关。从某种意义上说，设计活动的范围影响着设计生态系统的运行效率和发展演进。与此同时，它也是设计生态系统中不可忽视的环境因子。我们知道，设计活动所用的时间与空间，是作为设计主体的信息人从事设计活动、实现设计目标和价值的外部条件的形态。这些外部条件的形态与设计活动的方式与要求均有直接联系。值得注意的是，不同的设计主体，信息活动的时间与空间构成是有差别的。这些差别主要来源于不同设计主体所从事的设计活动在性质上存在的差异，例如，设计师所从事的信息活动的时空范畴会涉及设计相关信息的采集、整理和分析，并物化为设计的产品（服务），这种物化行为始终是嵌于一定时空维度的；而机构或客户则需要形成监管的决策方案，处理这一过程中的各项管理事务、与监管对象进行有效沟通等，这些活动显然与设计创作者所从事的活动之于时间和空间上的要求会有所不同。

（4）设计制度

设计制度是由设计主体制定，用以规范设计造物活动中设计主体自身行为方式的条例。值得注意的是，设计制度具有规范设计主体的信息行为、完善和优化设计生态环境、引导和促进设计生态系统健康发展的功能，是设计生态系统较为重要的环境因子之一。设计制度包括设计政策、设计规范、设计伦理等。设计政策包含企业独特的价值定位和目标，包括落实和实现定位与目标的策略路径，是企业保持持久竞争力的指导性文本。设计规范相对设计政策来说具体一些，是产品（服务）成型的技术要求，是为确保质量，对于设计的目标、流程和指标进行界定的描述性文本，也是设计相关人的工作规则。企业内部的设计规范有三个层级：一是公司的设计规范，主要是对机构整体形象，如品牌、视觉形象等方面做的标准化界定；二是产品线或事业群的设计规范，主要在前者规定的框架中，针对具体产品线或事业群中的相关业务环节，进行质量规范的技术描述文本；三是某个具体产品（服务）的设计规范，主要涉及该产品（服务）的各个技术环节，这一级别的设计规范必须以前两者为基础进行制定。设计伦理是设计造物过程中对于道德和专业操守的约定，在内容上涉及在既定价值体系指导下的各种社会关系在设计范畴的观照，发扬人性中的真、善、美，并力求取得生态意义的平衡发展。值得注意的是，设计伦理不是由任何机关制定的，也并不具有强制力，它受制于设计主体的内心准则、传统习惯和社会舆论，它带有强烈的文化专属性，是某一特定文化氛围的人们围绕造物行为与意识，依据长久以来形成的道德标准而形成的一种规范体系。

2. 环境因子的相互作用

相互作用的环境因子构成了设计生态环境的整体状态,同时也对整个设计生态系统产生着深远影响。事实上,设计生态的环境因子相互作用的内在机制,无论方式还是过程都十分复杂,其中具有许多不确定性,但我们仍然可以对其进行整体把握,进而发现一些规律,并对其进行有效控制和预测,以促进其发展。

(1) 范围

构成设计生态的环境因子之间都会发生相互作用,这就意味着它们其实并不是孤立存在的。就范围看,有同类因子和异类因子相互作用两种情况。所谓同类因子相互作用,就是发生作用的环境因子属性相同,并且都会参与设计生态环境的整体性变化;而异类因子相互作用,就是不同属性的环境因子依据不同的搭配参与设计生态环境的整体性变化。在现实层面,异类因子的相互作用十分普遍。比如说,可持续发展的设计政策会使得人们对于自身生存空间和生活习惯产生全新的认识,进而更多地选择使用绿色出行方式,相关的技术也会层出不穷。比如说,物联网与通信科技的发展使得共享单车的模式趋于完善,让随时随地使用单车成为现实。这就是设计政策、技术与设计的信息时空联动并相互作用的结果。

(2) 纽带

值得注意的是,任意两个设计生态的环境因子之间都不可能进行直接作用,需要通过设计主体才能实现互动。也就是说,无论是同类或异类因子的互动,都需要以信息人作为中介才能实现。这也是设计生态系统须以人为本的根本原因。从某种意义上说,设计生态的环境因子无法自主调节相互作用的机能,所以不具备能动性。只有当设计主体介入后,不同的环境因子才会相互连接感知,并发生相互作用。设计主体也会根据环境因子的状态调整作用的方式,使环境因子的互动更为顺畅。其实,环境因子相互作用的基本动力就来自设计主体的介入。

(3) 作用形式

客观上说,设计生态的环境因子的相互作用形式多样,其中最基本的作用形式是两个因子相互作用。在一些情况下,也有多个环境因子进行复杂的相互作用,即又存在一对多或多对一两种作用形式。值得注意的是,也会存在链式和环式这样的作用形式。

一对一相互作用。作用因子和被作用因子在一对一的相互作用中会出现位置交替,而作用过程通常也是双向的,这种交替变化会循环反复,直

至达到平衡。例如，用户（信息消费者）对于产品的要求不断变化，而相关的设计标准也会出台，以提升设计的水平。但是，当设计水平不断提升之后，之前的设计标准就起不到实质性的作用，于是就需要重新制定与现阶段相符的，并且具有一定前瞻性和导向性的设计标准。通过双向的相互作用，使得设计水平与设计标准之间的切合关系趋向完美。

一对多同时作用。其指设计生态的一个环境因子在发生变化时所产生的边际效应会影响周围多个环境因子。在设计生态环境日趋复杂的今天，这样的情况十分普遍。比如，当设计相关的技术得到相应发展时，设计的内容和形式就会变得越来越多样，而用户则会通过使用产品（服务）得到更大的便利，体验也会逐渐优化。这样一来，设计主体从事信息活动的时空范畴也会发生相应变化。与此同时，设计相关的监督制度也需要进一步完善，这样才能使得产品（服务）使用过程中的伦理问题得到有效兼顾。

多对一同时作用。其指多个设计生态环境因子发生变化后，其效应会共同指向某一个环境因子，在这样的作用下，这个环境因子也会发生相应的变化。例如，设计师和用户都是一定信息生态环境中的信息生产者。当信息时空的产品（服务）的技术、使用情境和需求发生变化时，也会引起信息生产者观念的一系列变化，其中包括设计师的创作方式和用户的使用习惯等。值得注意的是，在多对一的作用形式中，多个环境因子的综合效应决定被作用因子变化的趋势与内容，并非受某一个环境因子作用的结果，所以对其的考量需要对这个综合性效应的产生方式和作用范围有清楚的了解。

多因子链式作用。所谓多因子链式作用，就是处于关系链上的环境因子逐一发生变化，一直延续到关系链的末端，才完成整个作用过程。多因子链式作用通常发生在既定的关系链中，环境因子之间的作用方式也基本相同。在此过程中，各环境因子间的相互作用并不是同时发生的，而是循序渐进、逐级发生的。很多设计方法的探索创新，其实就是对多个设计相关的环境因子逐一改造，并向设计目标逐级靠近的过程。

多因子环式作用。其是一种复杂的作用方式，环境因子之间的作用通常是逐一发生的，即一个环境因子发生了变化，然后导致作用链上下一个（或一组）环境因子发生变化。此类具体有两种形式，一种是一对一的作用，另外一种是一对多的作用。所谓环式，就是经历了作用链的路径之后，还会回到初始环境因子，其作用链是闭环，并且在多次相互作用中反复循环，形成一个理想的平衡状态。

(4) 作用程度

在环境因子的相互作用中,各因子的作用存在不等价性。这种不等价性主要体现在相互作用的力度和影响两个层面。从相互作用的力度来说,不同环境因子的作用力度会依据一定的关联紧密度而有大小的差异。就两个设计生态的环境因子而言,有时这个因子的作用力度大,有时那个因子的作用力度大,这说明作用的力度其实是变化的。从环境因子相互作用的影响看,有些环境因子对周边因子的影响较为明显,甚至剧烈,而有些环境因子的变化对周边不会造成明显影响,甚至影响可以忽略不计。所以,在一对一相互作用的形式中,参与作用的两个环境因子的作用力度不尽相同,而在一对多或多对一的相互作用中,每个环境因子的力度也会有差异。就影响而言,这些环境因子也会受具体条件的制约,在影响上产生差异。值得注意的是,在一对一作用的因子中,被作用因子与作用因子的界定并不是根据作用力度的大小,作用力度的大小通常由因子所受影响的程度决定。也就是说,环境因子所受影响的大小,直接决定了它能否在相互作用中发挥导向作用,并最终决定整个设计生态环境的状态。所以,那些作用力最强的环境因子并不一定能发挥最大的影响力,这也是值得我们关注的地方。

(5) 作用效果

环境因子相互作用的效果,在很大程度上就是指相互作用导致的环境因子变化的结果。这种变化结果主要有以下四种。

相互限制。作用因子的变化在一些情况下可能会限制被作用因子的发展。当作用因子的发展速度无法跟上环境变化的步调,甚至跟不上被作用因子发展的速度时,那么作用因子就会拖慢整个系统,由此产生限制效应;当被作用因子和作用因子的发展方向不同,或者发展要求不同时,被作用因子就会被迫调整其发展方向。在调整过程中,被作用因子会减速或停止,甚至改变原先的发展趋向,这也是限制效应的体现。

相互促进。作用因子与被作用因子发展方向一致时,两者会相互促进,并在互动中加速朝既定的方向发展。在这个过程中,即使是被作用因子,有时也会通过反馈来发挥重要作用。一般来说,具有较强活力的环境因子会在其中发挥主导作用。

相互补充。设计生态的每个环境因子都有各自的特征和位置,并由此具有相应的机能,这些机能并不是一成不变的,它们会跟随设计生态环境的变化而不断改变。当设计生态环境整体发展到一定阶段之后,其环境因子会出现一些在力度、影响或机能上的不足,这就需要通过相互补充的机

制来进行完善，使其弱项发生改变，并得到相应补充。

相互替代。设计生态环境是设计生态系统外部条件的集合，其中的环境因子都有自己的专属功能。相互替代的作用是其中一个环境因子在相互作用的过程中，其整体或部分功能减弱或消失时，系统调用其他环境因子替代其位置发生的作用，这样可以提升整个设计生态环境的适应能力，从而保证其对应的设计生态系统在平衡中稳步进化。

3. 设计主体与环境因子的相互作用

值得注意的是，设计主体与环境因子在很大程度上是相互依存、相互作用的。这种依存关系主要体现在：一方面，设计主体作为设计生态系统中的能动要素，可以改造设计生态的环境因子，使其发挥更为积极的作用；另一方面，设计生态的环境因子可以影响设计主体的发展，并为设计需求的满足提供外部环境的支持。

（1）设计主体与设计任务的相互作用

设计任务是设计主体的工作对象，因为设计主体可以通过生产、处理、传递信息，来改变设计任务的状态。例如，设计师处理、完成设计任务，并通过设计概念的实现技术创造更多的具有创新价值和实际意义的产品（服务），这些产品（服务）对我们的生活产生深远的影响。同样，这些典型意义的设计文本也会为后续设计师的创造性工作提供养料，不但改变他们的知识结构，引导他们优化设计决策，并为他们提供有指导意义的设计思维路径，从而减少可能会走的弯路和不必要的资源浪费，使设计生产力得到提升。此外，这些典型意义的设计文本，也可以作为设计师之间相互沟通的介质，通过这种有针对性的切磋与沟通，可以增加在特定领域中设计主体社会性合作的可能。

（2）设计主体与实现技术的相互作用

在信息社会，设计主体对于设计的实现技术有与生俱来的敏感性。一方面，设计主体（社群）能够致力于研发和改进实现技术，通过这样的技术研发，提升产品（服务）的产出质量和技术含量。在此基础上，也可以丰富设计的技术观念，为创新提供观念支持，同时扩大相关技术应用的广度。另一方面，在技术的加持下，设计主体可以拥有更强的信息处理能力，从而拓展他们获得、传递、改造信息的能力，在对信息资源高效处理的基础上，深化社会化信息沟通的方式，并实现各种设计领域的创新尝试。

（3）设计主体与时空范畴的相互作用

一方面，设计主体可以运用其能动性，在遵循适应自然时空规律的同

时，对设计造物过程中与时空相关的要素进行有效的利用和改造，形成对设计实践能够起积极作用的时空结构，从而方便设计的创新。另一方面，设计造物活动范围的边际制约着设计主体的时空范畴，同时也影响着设计造物的效率。例如，在设计实践过程中，如果设计主体能够触及的信息的时空范畴较大，那么获得资源的可能性和质量就会越高，在此基础上，设计的产出也更可能具有较高的价值。总之，广阔的信息时空对于寻找设计创意的灵感来说无疑大有裨益。

（4）设计主体与设计制度的相互作用

设计制度是设计主体为规范自身行为所制定的准则。通过设计制度，可以让设计主体（社群）在明确价值目标的前提下，形成统一的行动。通过对设计造物各主体的职能进行明确界定，并使之各司其职，发挥相应的作用，进而明晰他们在设计活动中的权利与义务，形成具有普遍意义的价值观和道德意识，从而确保设计实践活动沿着正确的方向前行。在这个过程中，设计制度的作用不单是制约，同时也鼓励设计主体之间的合作，形成良好的协作关系。

4. 环境因子与设计主体的作用规律

（1）综合作用规律

设计生态环境中包含多种环境因子，这些环境因子相互联系并且相互制约，一个环境因子发生改变，会对整个设计生态环境产生相应的影响。正是这种普遍性的关联，使得设计生态的环境因子对设计主体的影响是一种复合的结果。在这样的背景下，设计主体同时处于各种环境因子的作用效力中，于是便可产生各种可能，设计造物的万千气象也由此体现。一般而言，设计师的设计创作过程会受信息活动的方式和效率的影响，由此决定了他们获取的设计资源在质量和数量上的差异。在创作的过程中，设计师会有意无意地参考其他设计师的作品，或者回顾之前的创作经历，这些经验会影响其作品的形态。设计师所处的信息时空作为外部条件，会对他们的创作产生直接或间接的影响。另外，设计伦理、设计政策和法律会对设计师的权利和义务进行合理界定，从而约束规范其创作行为，同时也确保了其应享有的权利不受他人侵犯。

（2）非等价性规律

非等价性规律在设计生态系统中主要体现在一些作用的区分上。

第一，设计生态的环境因子对设计主体的作用有主导和辅助之分。

首先，不是所有的环境因子对设计主体的作用都是一致的，有些环

因子会起主导、决定性的作用，它们是主导因子；有些环境因子起到的作用只是辅助性的，所以它们被称为辅助因子。值得注意的是，主导因子和辅助因子也不是绝对的，在很多情况下，不能简单地划分。例如，在技术情境下，设计师的设计实践往往离不开技术的观念与应用，并且技术对设计造物的影响较之以往与日俱增。在这种情况下，我们不能简单地据此判断技术就是设计造物的主导因子。客观上说，判定设计生态的某个环境因子是主导因子还是辅助因子，要依据设计造物的价值体系、所面临的具体情境以及对设计主体的事实影响，其中情境因素是判定的关键。

其次，设计生态环境的主导因子也会因为设计主体的不同而不同。因为在设计活动中，不同主体的任务职责有所差异，这样，对具体环节产生作用的环境因子就会有很大不同，主导因子和辅助因子也会有相应的差别。比如，设计师作为设计主体中的信息生产者，其主要工作是设计创新，这项工作往往需要以特定领域的信息资源作为基础，所以在创作阶段，对设计师起作用的环境因子便是各种渠道的设计资源。又例如，对于设计的传播者而言，提供产品（服务）信息的服务手段和效率方式十分重要，因为为用户提供相应的信息服务就是他们工作的主要内容，运用信息技术改进服务方式，就能提升他们工作的水平和效率。在这种情况下，信息技术对于设计的传播者而言就是主导因子。此外，设计监督者在对设计实践活动进行监督与管理时，往往需要以相关的设计制度和政策作为依据，此时设计制度和设计政策就是他们的主导因子。

最后，主导因子和辅助因子的位置并非固定的，在一定的条件下，两者会发生转换，即主导因子变成辅助因子，或辅助因子上升为主导因子。发生这种转换的原因主要是，在一定情境下，设计主体对设计生态的环境因子的要求发生了改变，或这些环境因子对设计主体的影响程度和作用方式产生了变化。例如，作为设计主体的用户会在与外界信息交互的同时依据自身的情况萌发需求。在这个阶段，相关信息活动的时空范畴和采用的信息技术能够在很大程度上决定产品（服务）信息获取的效率。由此可以认为，信息技术是主导因子，而信息本体、信息制度是起次要作用的辅助因子。当用户获得信息，将其运用在产品（服务）的选择和使用中时，对信息真实性的要求上升，这样一来，信息本体、信息制度就成了主导因子，而信息技术则成了辅助因子。

第二，设计生态的环境因子对设计主体的作用有直接和间接之分。

一般而言，对设计主体的发展产生直接作用的环境因子就是信息本身。在设计生态环境中，设计资源是一个重要的环境因子，也是设计主体和信

息环境进行沟通的重要介质。因此，我们也可以认为，设计主体、信息、信息环境是构成设计生态的三个重要部分。由此可见，信息在设计生态中的地位和作用非同一般的环境因子，它既是设计主体的本质属性，同时也是信息环境的基质，它对于设计主体的作用是最为直接的。就间接作用而言，首先，信息技术作为设计生态的环境因子，可以通过为设计主体提供高速、高质的信息资源来提升其能力素质；其次，设计主体所处的信息时空在很大程度上制约着设计相关的信息活动，由此也会对设计主体的实践行为产生各种影响；此外，信息制度对设计主体的行为和意识会起到规范作用，形成良性的设计生态环境，对设计主体的造物活动也会起到相应的作用。所以，在设计主体创造性的造物实践中，信息技术、信息时空和信息制度这样的环境因子只是间接发生作用。因此，可以这样认为，这些设计生态的环境因子对设计主体起到的作用是相对间接的。

（3）木桶效应

设计生态的环境因子对于造物过程中的信息活动的作用也会有木桶效应。正如所知，木桶的储水量往往会受制于那块最短的板块。如果我们把设计生态环境想象成一个木桶，把各个环境因子想象成组成木桶的板块，那么我们就会发现，每一个环境因子对于整个设计生态环境空间来说都是不可或缺的一部分。并且，环境因子所组成的设计生态环境空间对设计主体的作用就取决于其中最薄弱的因子。比如说在信息技术薄弱的情况下，即使信息时空、信息制度都健全完善，信息主体的行为方式也会因为贫瘠的信息技术而受到限制，甚至有些工作可能无法完成。此外，如果信息制度有漏洞的话，设计主体的创新行为和成果得不到有效保障，这会大幅打击他们的创作积极性，即使给他们宽广的信息时空和先进的信息技术，也难以促成更深入、更有价值的创新。可见，组成设计生态的环境因子产生的是一种综合效应，其中每一个因子不但以整体的方式发挥作用，同时也以个体的方式决定着整体的效能。

5. 设计主体与设计生态环境的作用规律

在设计生态系统中，设计主体与设计生态环境的作用主要体现为适应和改造。

（1）设计主体对于设计生态环境的适应规律

正如所知，设计生态环境是复杂多变的，设计主体必须在自身信息能力和素质上做出积极改变，才能应对这种复杂性，并得到相应的发展，由此也体现出设计主体对于设计生态环境的适应规律。比如说，在公民社会，

公民参与社会事务的意识和积极性会大幅提升。体现在一些设计事务中，公众参与的呼声高昂，于是设计利益相关人会适应这种趋势，积极吸引公众参与到设计事务中来，并在一些环节发挥决策作用，这其实就是一种适应设计生态的行为。从某种意义上说，设计主体对于设计生态环境的适应也是一种相互作用的结果，通过在设计造物过程中不断积累经验、应对设计生态环境的各种变化和挑战、充分有效地利用其中的资源，提升对于设计生态环境的适应力。

从客观上说，设计主体主要通过学习来提升对于设计生态环境的适应力，这与自然生态系统中生物物种对于环境的适应有很大的区别。生物物种适应环境的方式包括借助遗传方式的进化适应、改善生理结构的适应，也包括调整感官机能的适应等。在设计生态系统中，设计主体适应设计生态环境的方式主要是学习。当作为外部条件的设计生态环境发生变化时，设计主体会通过洞察和分析现状因素进行自省，发现自身的薄弱之处，并借助所掌握的信息资源进行查漏补缺的学习，并且将学习的成果运用到造物活动中，以新的方式适应设计生态环境。例如，计算机技术、通信技术的飞速发展，已经使得当前设计生态发生了质的改变。作为设计师，在做用户研究时就需要适应这种变化，可以考虑采用大数据或算法的方式得到第一手的客观资料，并充分利用计算机和技术设备得到比主观方法更为有说服力的结论。

在自然生态系统中，生物物种对环境的适应程度往往会体现为一个限度范围。在这个限度范围中，生物物种才能获得生存所需要的资源，这就是生物物种的耐性范围，其所体现的自然法则，就是我们所说的耐性定律。与此参照，我们不难发现设计主体对设计生态环境的适应也存在一个耐性范围，在这个耐性范围中，设计主体的创作行为可以得到保障，如某种环境因子的质量或数量超出限度，就会对主体的创作行为造成负面影响。这种负面影响往往是环境因子引发的信息不平衡或信息超载，这些问题其实都与特定设计资源的需求有这样或那样的关系。当对设计资源信息的占有远大于需求时，或是需求得不到满足时，都会降低造物活动中信息人的效率。

设计主体的耐性范围与相关的环境因子有着密不可分的关系，也就是说，当环境因子发生变化后，设计主体的耐性范围也会发生变化，甚至在不同的造物阶段，主体对于设计生态环境的耐性范围也会有相应的差异。所以说，设计主体的耐性范围其实是一种历时的生态适应的结果。适应的方式会直接导致设计主体耐性范围的变化。但是值得注意的是，不同类别

的设计主体对于同一环境因子的耐性范围也不一定相同,不同的设计生态环境在一定程度上也会对设计主体的耐性范围产生影响。还有,设计主体对于设计生态环境的耐性范围也是暂时性的,这是由于设计主体具有信息能动性,一旦他们意识到耐性范围对其自身的设计资源需求造成阻碍,他们就会主动改变设计生态环境的现状。

(2) 设计主体对设计生态环境的改造规律

从以上论述可以得知,设计主体在适应设计生态环境的过程中也会自然或不自然地对设计生态环境产生诸多方面的影响,使设计生态环境得到不同程度的改造。一般而言,设计主体对设计生态环境的改造会使其向更加有利于自身生存的方向发展,当然,不当的改造行为也会对设计生态环境资源造成不良影响。面对自然生态系统,人有一定的改造能力,但是这种改造通常都会付出代价,有时这种代价甚至十分惨痛。再则,由于生理限制,人在不借助工具的前提下对自然生态环境的改造效果其实并不会太明显。而对于设计生态环境而言,其本身就是一种人工环境,其中各组成部分和结构其实都是人的社会性劳动的结果。设计主体只要有自我完善的能力,那么这种人工环境就会体现出很强的可塑性。

设计主体对设计生态环境的改造主要体现在设计资源的使用方式上。设计资源主要由构成资源的本体、实现技术,以及使用资源的时空范畴、设计制度等环境因子组成,而设计主体对于这些环境因子的认识和改造,从根本上体现为对设计资源的认识和利用,这就是设计创新的关键环节。这样的设计创新路径在很大程度上为设计主体认识和改造设计生态环境提供了思维路径,在这个层面上,对设计资源的认识与利用其实是设计生态进化的源泉。善用设计资源,观念(经验)是基础,比如说人文观念对于设计资源的有效利用就十分重要,这并不是一个简单的技术问题,其中包含对技术的态度,也包含一系列价值判断。当然,设计资源也包含技术。技术的进步可以让设计主体的信息行为发生根本性变化,于是设计主体的信息时空也会发生相应变化,而信息制度也需要做相应的调整和完善,才能适应整个生态的改变。所以说,在所有环境因子中,设计资源的变化最终会引起整个设计生态环境的变化。所以,设计主体对生态环境进行改造,最关键的一环就是对设计资源的优化改造。

设计主体对环境因子的改造需要关联进行。因为单独对一个环境因子进行改造,可能会造成信息的失衡,甚至会对整个设计生态环境造成负面影响。例如,单纯对设计造物过程中的技术因子进行改造而不将观念同步,就可能造成技术的观念扭曲,也会造成诸如主体性迷失这样的问题。例如,

设计作品的侵权等不当行为，借由技术的发展会变得越来越容易，此时就需要有相应的信息政策和法律规范来约束设计主体的行为。如果相关的制度没有建立，那么一些不合法、不合理的行为就会因为没有约束而日益猖獗，设计师的权益也就得不到有效保障，从而极大地打击他们的创作热情，由此所造成的连锁反应会愈加严重。

（三）设计生态系统中的美学共生论

设计美学批评是从哲学的高度来关注整个设计领域的，其中包含设计的主体以及与主体相关的设计生态环境。其实这是设计造物活动的内省过程，也是设计主体判断力和价值体系在哲学范畴的体现。因此，设计美学批评不仅是设计启蒙的产物，同时也是设计创造力的核心。在很大程度上，设计美学批评不是某些精英人士专属的工作或特权，它需要全社会的共同参与。只有在广泛的社会参与中，设计才能成为透射社会积极价值观的文化现象。客观上说，设计美学批评希冀形成高阶的"共同体想象"，就需要一种建立在身份认同基础上的"共生"理念作为支撑。

其实，在以往的社会体系中，设计已经扮演了十分重要的角色，只是这种重要角色作为一种社会理想的表达，并没有得到现实层面的凸显。作为一种社会风貌的创造力量，设计在技术与文化之间架起了一道重要的桥梁。在信息主义语境下，设计一方面借助信息化的视觉和有关"物"的言语，深切表达了自身意识形态的价值，同时也以"社会—文化"的传递者和反映者的姿态参与了社会上层建筑的构建。另一方面，设计造物也通过自身的话语体系来引导和确立文化身份的认同，其成果也是"社会—文化"结构中十分重要的一部分。文化身份认同是设计主体营建生态意义的设计系统的关键环节。达成广泛意义的文化认同，才能形成具有社会影响力的作品，才能有更为坚实的基础对设计判断力进行批判。

设计美学批评的社会主体共生论就是基于文化身份认同基础上的理论构建。"共生"一词源于生态学，由德贝里（Heinrich Anton de Bary）在1879年提出，在后来的一些研究中，自然生态系统中的共生概念逐渐完善，而关于共生现象的研究也开始泛出生态学的范畴，逐渐得到较为普遍的关注。

1. "共生"理念

"共生"最初指的是"不同的生物共同生活在一起"。自然界的共生现

象普遍存在，物种通过这样的方式来应对复杂多变的自然环境，获得较为宽松的生存空间。生物学上认为，两种及以上的生物体密切地、专性地伴生在一起，由此提升整体的自然环境适应力，即"共生"。一般，在共生关系中都会出现适应生存需要的分工，也就是说，共生在一起的两个生物会形成一种适应性结构，成为具有特定意义的"共生体"。

在 20 世纪中叶以后，"共生"的思想和概念扩展到社会科学领域，有代表性的是在产业经济的范畴提到的"共生"。这种隐喻意义的"产业共生"指通过社会化分工的方式，使同产业的不同价值体结构或不同产业但具有经济联系的价值体结构，在一定条件下相互融合发展的状态；也指同产业的机构主体或相似产业的机构主体，在共同的价值目标前提下，形成的互惠互利的协作发展状态。这两种产业范畴的"共生"，前者注重共生之前两者的差异（各自的特征优势），所以称为差异性共生；后者则把同质作为前提，由此形成合作发展的势态，所以也可以称为同质性共生。但是，无论是哪种形式的共生，一旦形成了共生体，那么每一个组成共生体的单元性质就会在保持原有共生属性的前提下，朝着更适应于共生的方向变化，这种变化其实是形成稳定互动协调关系的前提。值得注意的是，产业共生往往需要基于某种"共生基质"，共生的结构单元在互动协调中总是以某一界面为依托，并且会形成一种社会分工的资源与能量处理方式，于是就形成共生关系。

自然界与产业界中的两种共生形式为信息生态范畴中信息人之间的共生模式提供了机制借鉴。从这个意义上我们可以认为，信息人的"共生"其实是一种以社群关系为基质，将一定的信息生态环境作为共生界面所形成的有共同价值目标的协同关系。

图 6-3 所示是一个信息人共生的例子。因为互联网对传统媒体的冲击，全球报业机构正面临前所未有的窘境。为了摆脱困境，全球的报业机构纷纷采取措施，尝试形成各自独到的生存方式。像日本的《每日新闻》就针对不断流失的青年阅报群体，与矿泉水公司合作，推出了"新闻矿泉水"计划。如图所示，他们把新闻的阅读入口设计在了矿泉水的包装上，人们可以通过阅读包装上的信息获得最新的新闻推送，也可以通过扫描瓶身上的二维码到手机客户端上阅读更进一步的信息，还可以购买报纸进行深度阅读。为了保证矿泉水瓶上新闻的时效性，《每日新闻》在一个月的时间内，共推出了 31 款包装。这一与矿泉水公司协同共生的方式唤醒了年轻人对时政新闻的关心，从而实现了"多赢"。

图 6-3　新闻矿泉水（2013 年）　　Yoshinaka Ono

2. 设计主体共生的基本理念

（1）群体关联理念

设计主体的共生体其实是一种社群概念，也就是说，需要两个或两个以上设计主体的集合，并且这种集合是一种附带资源的集合。所以设计主体的共生体是形成他们共生关系的必要条件。也就是说，没有设计主体的社群和相应的资源供给，就不可能有设计主体的共生。如果只有设计主体在一定时空范畴内的聚集但没有任何实质性的社群关系，也无法形成设计的共生体。

（2）共同生存理念

设计主体的"共生"，尤其强调他们之间的共同生存。共同生存就意味着有竞争，所以需要承认竞争，但竞争不是主旋律。以达尔文的进化论看来，生物的生存发展过程其实就是一种竞争过程。在此期间，适应力差的被淘汰，适应力强的则生存下来。弱肉强食、优胜劣汰是自然界的客观规律。值得注意的是，在设计生态系统中过分强调竞争就会引发一系列的问题。在现实中，不同范畴设计主体之间的竞争不可避免。当他们为生存和发展竞争时，每个设计主体都应尊重其他人的生存与发展的权利，并形成优势互补。所以设计主体之间构成的"共生体"，是一种合作竞争、共同生

存的关系。

（3）互助互动理念

互助互动会促使相互作用的双方产生积极的改变，从而获得更为积极的共生状态。设计主体之间只有相互帮助、相互促进、分工协作、资源共享才能形成实质意义的共生。他们之间长期稳定的互助互动关系需要满足两个条件：其一，设计主体的价值观念至少不能是相互对立的，而需要具有共同或者类似的价值观念；其二，设计主体之间有发生相互依赖性行为的必要性和可能性。

（4）互利互惠理念

简单地说，互利互惠就是相互给对方带来的便利。互利互惠关系在自然界和人类社会中都很常见，也是共生关系的一个重要特征。例如，技术联盟就是一种人类社会的利益共生体。结成这样的联盟后，联盟中所有企业的技术水平都会得到一定的提升，从而降低生产成本、提升产出水平。联盟的存在使得其中任一方能有效利用合作伙伴的差异性技术来提升自身的能力水平。共生理念要求构成共生体的信息人之间必须是一种互利互惠的关系。

技术联盟并不一定是同行业的，跨行业的互利互惠甚至可以达到"1＋1＞2"的实际效果。全球知名婴幼儿营养品牌美赞臣联合小米推出了首个 AI 智慧母婴服务快应用平台"美赞研究所"，将美赞臣超过 100 年在婴幼儿营养领域的"硬核"专业知识与技能注入小米智能生态中枢"小爱同学"（人工智能应用程序），打造全新的智慧母婴管家，这就是互利互惠理念推动下的设计主体共生。通过小米智能生态中的"小爱同学"，用户只需对智能终端如小米音响等说"打开美赞臣"，即可进入"美赞研究所"。"美赞研究所"可以为妈妈们提供多种场景的孕儿育儿快捷帮助，"产检时间、亲子互动、赞妈学堂、随录随记、积分商城、赞妈优惠、附近门店、百科问答"八大功能覆盖了妈妈从孕期到育期的全周期需求，孕产妈妈可以在生命早期 1000 天里每天获得一条定制化的内容信息服务，在体重管理、产后营养、产后恢复等多个方面获得支持，解决新生代妈妈所面临的各种需求。此次合作是基于母婴＋人工智能的跨界融合，不但为母婴人群搭建了智能化、场景化的平台，同时也实现了"共生"双方的互惠互利。

3. 设计主体共生的条件

设计主体共生往往不能脱离对个体利益的考量，共生产生的经济效益也总是以个体利益为基础的。基于这一点认识，设计范畴的共生体应在相

同资源的共享和不同资源的互补中形成有效的联合,这样才能应对复杂多变的设计生态环境,并实现共同的价值目标。

设计主体共生的必要条件如下:

首先,需要有共生界面。只有在共生界面上,形成共生的单元才能进行物质、能量、信息的交换,由此才能形成相互的协作。共生界面是共生关系形成与稳定的基础,也是共生机制的核心要素,其中包括物质、能量、信息交换的通道,同时也包含互动协作的机制。从某种意义上说,设计主体之间要建立共生关系需要具备共同的时空联系,只有这样,拟建立共生关系的单元之间才能进行充分的接触、协商,在一定共识的基础上推动共生关系的形成。这种时空联系在共生关系形成之后,会成为共生界面中物质、能量和信息的流转通道。

其次,具有可交流和共享的资源。设计资源对于共生关系的建立和稳定来说有十分重要的作用。设计资源既体现为物质、能量,也体现为信息。对这些资源的利用和交换,可以让共生的设计主体之间进行明晰的设计分工并互通有无,由此也能促成整个共生体的进化。因此,设计主体应具有可共享的同类资源或可互补的异类资源,这样才能达成共生效应。拟建立共生关系或已具有共生关系的设计主体应具有相同或相关的生存需求,还有相应的社群目标。

4. 设计主体共生的行为方式

设计主体共生的行为方式包括共享共生、协作共生和抱团共生。

(1) 共享共生

对于有限的设计资源来说,设计主体之间会体现出较为明显的竞争关系,但是一味地竞争并不能提高设计资源的总量,所以设计主体之间需要遵循求同存异的原则,通过共享共生的方式增强共生单元之间的协作意识,为设计资源总量的提高共同努力。另外,在共享共生的推动下,增强整个共生体的核心竞争力,从而发现新的机遇,争取更多的外部资源。设计主体的共享共生是在信息社会互联网情境下一种积极、主动、协作应对复杂设计生态环境的姿态,同时也是对设计资源的合理高效利用。

(2) 协作共生

的确,信息社会是一个既分工又协作的社会。多个生产企业可以通过分工合作进行新产品的研发与制造,设计服务机构也可以通过分工与协作,利用优势的资源高效高质地完成设计任务。此外,业务外包也是当前分工协作的一种重要形式。设计主体可以通过多种形式的分工协作形成"共生

体",协作共生是设计主体共生的一种重要的行为方式。协作共生通常出现在需要资源互补的设计主体之间。协作共生要求共生体的构成单元有协作的机制,并有各自的担当,通过不断的信息交互达成步调一致。

(3) 抱团共生

抱团共生是将很多单个力量聚集在一起,形成比较强大力量的共生行为方式。在社会发展快速、竞争激烈的势态下,依靠单一设计主体的力量有时候很难应对多重矛盾叠加的复杂环境的挑战,而设计主体之间抱团不仅能够产生强大的整合力和竞争力,而且还能引导业务模式的创新。为了保证设计主体抱团共生的有效性,应以目标为前提制定统一的标准,确保抱团成员都有相应的实力,这样才能提升共生体生存与发展的综合实力。此外,还需要制定严密的行动方案,促进抱团成员的利益协调。

5. 设计主体共生的模式

设计主体共生的模式是指作为设计主体的信息人融合发展的方式,在机制上既包含在融合发展中设计主体相互作用的方式,同时也反映他们相互作用的强度。

(1) 水平共生模式和垂直共生模式

设计主体的水平共生是指处于设计生态链统一层级的两个或多个设计主体在一定的时空范畴内,相互联系、相互作用而构成的共生体。水平共生的设计主体之间没有上下级关系,也不存在固定的上下游关系,在地位上是平等的。设计主体之间主要通过设计资源的共建来实现共生,设计主体之间的依赖程度和稳定性通常也会随着共享共建项目或设计任务的增加而增加。

设计主体的垂直共生是指设计生态链中不同层级的多个信息人在一定的时空范畴内,相互联系、相互作用所构成的共生体。垂直共生的设计主体之间有明确的上下游关系,在这种模式中,设计主体的数量不可能太多,并且相互作用比较单一:主要是上、下游设计主体之间的信息流转。一般这种共生的模式所形成的共生关系比较稳定。

(2) 点共生、间歇共生和连续共生

所谓点共生,即设计主体发生相互作用的时间点是某一特定时刻。在点共生模式中,设计主体之间相互作用的范围较狭小、过程时间短,并且发生相互作用的时间点具有很大的偶然性,并不具备特定的频次规律。点共生模式一般发生在联系多或联系松散的设计主体之间,这种共生关系具有不稳定性。设计主体的间歇共生模式是设计相关的两个或多个联系较紧

密的主体，在某一特定时间范围内按照某种时间间隔进行多次关联，由此形成的一种不连续的共生模式。与之相对应，还有一种连续共生的模式，即两个或多个作为设计主体的信息人在某一特定时间范围内进行连续的相互作用，这是一种多样化的合作，并且这种合作具有较强的规律性、长期性和稳定性。

三、信息生态"位"与"链"：设计美学批评的话语分析框架

设计美学批评的话语体系在宏观层面常见于"社会—文化"视角的文艺批评，而在微观层面则以设计师、产品（服务）和消费者视角的"设计师批评""产品（服务）批评"和"消费者批评"为主。前者主要以社会学的理论与方法为出发点，结合历史梳理，从"社会—文化"的批判视野切入，意在深入剖析各种现象发生的社会基础，并以文化研究的方式探讨这一社会基础的普遍性问题。很明显，这种宏观层面的话语体系以描述、分析见长，而在理论的建构上则由于过于工具化的视野而显得心有余而力不足。微观层面的批评话语体系立足于设计师、产品（服务）和消费者这三种视角，具体阐述某个设计现象，包括人、物、事件的内涵、意义与价值。虽然聚焦现实问题，但这三种视角也是泾渭分明，联系并非像想象的那么多。客观上，设计是人类社会复杂的信息活动，对其进行批评，需要有一个中观的视角，其是基于当前社会特征的一种描述性机制，在此基础上嵌入设计活动的"物"化特征，关注其社会维度，同时也关注其产业维度，并以此进行理论的建构，才能有较为全面的视野。

（一）信息生态位：设计美学批评话语的社会历史维度

设计美学批评的话语一贯注重设计生态系统的社会作用与影响，并在其中发现事物的历史价值。因为设计事物常常具备符合设计发展的历时性特征，同时又具备不同时代设计发展的现实性特征。因此，对设计现象的解构就不能不探讨设计与社会历史的关联性问题，只有这样才能发现设计观念对社会历史的影响，以及社会、历史因素作为设计发生、发展与变革的外部环境对设计的引导作用。如何诠释设计相关事物在社会和历史中的

作用？对其信息生态位的探讨可以形成一种社会机制层面的话语框架。

1. 内涵与外延

一般认为，信息生态位这一概念，由美国学者约翰逊（R. H. Johnson）首次提出，而格林内尔（J. Grinnell）则让这一概念流传开来，成为一种自然与社会现象的描述性概念。① 格林内尔通过对一定区域内某一物种的生态位关系的研究，指出生态位是一个物种所占有的微观环境。很显然，格林内尔所强调的是空间生态位。埃尔顿（C. Elton）认为，生态位体现的是物种之间的营养关系，并且这种营养关系可以界定生物物种在生物群落或生态系统中的地位与功能。② 之后，在生态学范畴，生态位的概念越来越与物种之间竞争和排斥原理联系在一起。英国生态学家哈奇森（G. E. Hutchinson）综合多方面的考量，在1957年提出了现代意义的生态位概念。③ 之后有许多学者对生态位的内涵进行了意义广泛的界定。1970年，美国生态学家惠特克（R. H. Whittaker）提出：每个物种在一定生活环境下的群落中都有独特的时间与空间位置，并在生态系统中发挥相应的作用。惠特克指出，生活环境、分布区和生态位的概念是不同的，生活环境是生物生存的具体环境，分布区是物种分布的地理范围，而生态位则说明一个生物群落中某个种群的功能位置。④ 惠特克在1975年又进一步详述了他对生态位内涵的界定，他认为，生态位描述的其实是物种与物种的相对位置，这种相对位置同时也是物种在群体之中与他者的相互关系。从惠特克这个关于生态位的定义中，我们会发现，生态位在生态系统中是物种相互关系的体现，这个概念具有一定的时空结构、关联性以及相对性。同时，生态位对于物种而言不但有描述作用，也会对其生存状态产生影响。

根据生态学中对于生态位的一般性定义，我们可以认为，设计事物与设计现象的信息生态位也是一种社会、历史维度的关系描述，包含时空结构，体现主体与主体、主体与设计生态环境之间的关联，并且这一特定位置具有一定的相对性。

从某种意义上说，如何理解设计的事物与现象的信息生态位，需要从信息本体论和认知论两个角度来进行深挖。首先，从本体论看，信息以客

① 包庆德、夏承伯：《生态位：概念内涵的完善与外延辐射的拓展——纪念"生态位"提出100周年》，《自然辩证法研究》2010年第26卷第11期，第43-48页。
② 同上。
③ 田大伦：《高级生态学》，北京：科学出版社，2008年，第189页。
④ R. H. Whittaker, *Communities and Ecosystem* (New York: Macmillan, 1970), pp. 21-23.

观的方式描述事物存在的状态和方式；其次，从认识论看，对事物存在的状态和方式的描述是基于主体感知的，是一种被反映的客观存在。信息的内容构成了信息生态位的属性和状态。信息包括经验，也包括知识，是人对自身和周遭世界的认识与描述。设计活动的基础——设计资源，其实就是一种信息化的构成，其中所涉及的物质、能量，甚至是技术，都具有信息性。正因如此，才能用信息生态位对设计的事物、现象进行有效的描述。描述设计事物与现象的信息生态位可以从知识（经验）生态的维度、技术生态的维度，也可以从社会生态的维度，所有的维度都会穿插历史观，而维度不同，其分析的框架也会有差别，由此也能形成不同的诠释结构。

2. 类别

在生态学中，生态位描述生物在生存环境中的作用地位及其与周遭环境因子的关系。视角不同，对于生态位的描述就会产生差异，于是也就有了不同类别的生态位概念。从某种意义上说，设计事物与现象的信息生态位其实是一种客体观察的视角，其类别也随观察者视角的差异而有所不同。如果我们把设计的"事"与"物"界定为在一定时空范畴依据一定的资源供给构建的功能承载物，那么，设计主体、事物与现象的信息生态位有功能、资源和时空维度之分。

功用维度的生态位——设计主体和产物（产品或服务）在社会和历史环境中的角色、发挥的作用，以及所承担的社会职能。此外，由于在虚拟环境中作为信息人的设计主体具有"分身"的特质，他们可以在不同的时间、地点（实体或虚拟）发挥不同的功用。对这些功用变迁的评述，也是设计美学批评的话语内容。

资源维度的生态位——设计主体和客体在社会、历史维度的环境中占有和利用资源的状况。这里的资源，主要指的是设计相关的信息本体资源以及技术资源等。我们知道，设计本体的发展和对设计客体的创作都需要一定种类和数量的信息资源，而对这些资源的社会价值和历史意义的描述，以及使用方式的评述，一般都能折射出设计美学批评的价值取向。

时空维度的生态位——一种复合生态位，也就是说，它包含时间和空间两个部分。时间是设计活动所占用的时间段，空间就是设计主体所需的空间类型和位置。一般而言，实体空间的设计事物和现象受时间的影响和控制较大，而虚拟空间的设计事物和现象几乎不受时间的影响，设计主体的时空维度的生态位主要取决于设计主体对时空的把控能力和设计活动的性质。

3. 宽度

设计事物与现象的信息生态位有宽度，并且这个宽度其实就是设计主体对于设计资源的占有方式和数量。在自然生态系统中，生态位包含生物物种适应和利用环境资源的范围。可以这样理解，生态位的宽度其实就是生物物种能利用的一切环境资源的总和。如果一个生物物种的生态位宽，那么它的生存空间就大；相反，它能利用的环境资源就有限，在应对复杂的生存环境时所体现出的适应力就相对薄弱。从这个层面看，设计事物与现象的信息生态位在理解逻辑上可以视为自然生态系统在社会系统结构中的映射。

影响设计事物与现象信息生态位宽度的因素十分多，具体包括以下一些因素：

其一，社会分工的粗细程度。在人类社会的发展历程中，社会分工经历了一个由粗到细的进化过程，这个过程受技术发展阶段的影响，同时也受人的认知条件和程度的影响。社会分工的粗细程度会影响设计主体、事物与现象的信息生态位，一般，社会分工较粗时，设计造物活动往往需要承担更多的社会职能，所以涉及使用的资源种类较多，设计主体、事物与现象的信息生态位就较宽。在社会分工逐渐细化之后，设计造物所对应的社会职能也会相对单一，这样一来，设计主体、事物与现象所对应的资源就相对简单，在这种情况下他们的信息生态位就相对较窄。

其二，设计资源的丰乏程度。设计资源的事实状况对设计事物与现象的信息生态位宽度有直接影响。在自然生态系统中，若资源丰富，生物物种可以选择性采食，其食性趋向特化，生态位就趋窄；如果资源逐渐贫乏，食物的选择空间缩小，其食性趋向泛化，生态位就会趋宽。与之对应，当设计相关的资源种类和数量足够多时，设计主体就会采用筛选机制，有选择地使用资源，那么在一定程度上，设计主体的资源信息生态位就变窄；当设计资源的数量和种类都比较贫乏时，设计主体会增加资源利用的效率和速度，这样一来，其资源信息生态位就会较宽。

其三，设计主体的生存竞争能力。在资源总量一定的前提下，设计主体对于设计相关信息的利用能力决定着其信息生态位的宽窄。从这点看，设计主体的生存竞争能力是决定其信息生态位宽度的根本因素。设计主体的生存竞争能力可以在很大程度上决定他们获得设计资源的种类、属性和数量，由此也可以界定其信息生态位，以及在一定设计生态环境中与不利条件或竞争对手的抗衡能力。所以，生存竞争能力强的设计主体，会在资

源占有和利用上获得相对优势，并且其信息生态位也会相对较宽。

其四，信息生态位的不同构成要素，以及这些要素的结构。设计主体、设计事物与现象的信息生态位宽度取决于他们在社会和历史维度所涉及的要素和要素的结构，这些要素和要素的结构会在微观层面起决定性作用。如果在社会和历史的某一维度，相关设计主体、事物与现象占有的要素和要素结构具有偏利属性，那么其信息生态位就较宽，反之则会较窄。值得注意的是，这些要素和要素结构偏利，但分布不均衡，则会造成信息生态位较窄的结果。

反过来，设计事物与现象的信息生态位也会对设计主体产生影响，具体体现在：

其一，信息生态位的宽度通过影响设计主体对于资源的摄取来影响其生存的能力。在设计生态环境中，获得较宽的信息生态位会增强设计主体对设计生态环境的适应力。这是因为当占据广泛的信息资源与时空范畴时，社会、历史环境的复杂度会提升，这会对设计主体的生存能力提出更高的要求。

其二，信息生态位宽度会影响设计主体的竞争能力。就设计主体的竞争力方面而言，其信息生态位的判断需要带入具体的情境，所以并非越宽越好，也不是越窄越好。合理恰当的信息生态位宽度可以让他们掌握具有独特意义的竞争优势，在资源充足且长期稳定的环境中，其竞争力就越强。

其三，信息生态位的宽度也会影响设计造物活动的效率和收益。当信息生态位较宽时，设计主体可以在一定的时空范畴，对设计资源进行成效趋向的利用，从而提升设计造物活动的效率与收益。相反，如果设计主体的信息生态位较窄，设计资源的利用就受限，在设计造物活动中的效率和效益都会降低。

其四，信息生态位的宽度会对设计主体之间的竞争产生影响。如果设计主体的信息生态位较宽，那么所涉及的设计资源较为宽广，就会面临更多的竞争对手，彼此对于资源的摄取也会出现诸多方面的重叠，这样，发生竞争的概率就会越大。而当信息生态位较窄时，设计主体所涉及的资源范畴相对狭窄，在这种情况下，需要面对的竞争对手也会较少，由此产生的竞争也就少了。

4. 性质与变化

设计主体、设计事物与现象的信息生态位是社会、历史诸多因素动态化的描述。也就是说，其实这种社会能动实践所涉及的主体、事物、现象

的信息生态位是在复杂作用中流变的。

设计造物过程中信息生态位的形成主要源于生存竞争和能动选择两种力量。其中生存竞争的触发原因是资源的有限以及个体密度的增加，但根本原因还是资源的有限。因此，一定范畴内主体之间的竞争也让各种类型的主体各就其位，这与自然生态系统中的现象十分相似。人是社会的主体，信息生态位的形成也就带有信息人的主观能动性。所以，设计事物与现象的信息生态位是一种主动选择的结果，而在生物生态位的形成过程中，自然选择起主导作用。对于设计范畴信息生态位的形成过程而言，首先有赖于设计主体能动性的发挥，他们会根据自身的条件与意愿，以及对所处境遇的判断来界定自身的功用生态位。然后以此为出发点，进一步明晰对价值的追求和对环境因子的判断，形成基于自身能力的资源生态位和基于实践方式的时空生态位。综合这三种类型的信息生态位，即形成了一个较为全面的信息生态位描述。这种社会性的信息生态位较之自然生态系统中生物物种的生态位来说，变化要频繁得多，而且十分迅速，尤其在信息社会激烈的社会竞争势态下。所以，设计主体往往需要主动对自身的信息生态位相关要素进行调整，以最大限度获得设计资源。

在设计生态系统中，对设计主体、事物和现象信息生态位的调整，包括压缩、拓展和位移，这些其实都是对信息生态位宽度的调整。无论是压缩还是扩展其实都是在原有核心位置基础之上进行的，因此所产生的影响较小，而信息生态位的位移，则是一个核心位置的移动过程，这个过程不但影响信息人的活动，而且会对整个以信息人为核心的设计生态系统产生影响。

一般而言，设计事物信息生态位变化的影响因素主要有以下四个。

一是社会需求和分工的变化。我们知道，社会信息需求的变化和社会分工的变动，会直接导致设计主体社会职能的缩小、扩大或转变，这样即会造成其功用生态位和时空生态位的变化。当社会需求和分工的变化使得设计主体承担的职能增多时，他们会根据自身的能力状况来拓展其信息生态位；当社会需求和社会分工的变化使设计主体承担的职能变少时，他们就会压缩其功用生态位；当设计主体的职能随着社会需求与分工的变化发生位移时，其功用生态位也会发生相应的变化，同时导致设计资源、时空生态位的拓展或压缩。

二是设计主体自身能力的变化。在信息社会中，设计主体需要不断地学习和实践，在这个过程中不断提升自身的知识水平、能力水平，这会使得他们有能力获得更多的资源。在自身能力积累和扩大的过程中，设计主

体的信息生态位也需要做出相应的延伸，以与之相匹配。如果能力上升，设计主体即可以拓展，或是对信息生态位进行移动，以适应自身能力的变化，这种变化也会体现为设计资源、时空生态位的压缩。如果设计主体能力下降，会自然地形成功用生态位的压缩，同时设计资源和时空生态位也会发生相应位移。

三是设计资源的变化。当设计资源数量增大、趋于紧缺或有新资源产生时，设计主体的信息生态位就会发生相应的压缩、拓展或位移。这是一种应对设计生态环境变化的信息生态位改变。由于设计主体的能力有差异，且相对不同设计主体而言，设计资源在属性上有优劣之分。当设计主体所具备的信息生态位具有一定宽度时，对于资源的摄取就会有选择性，这时他们会压缩其信息生态位，尽量选择并充分挖掘某一类优势设计资源的潜能，由此形成其独特的竞争能力。在某一设计生态环境中，当设计主体所占据的某类资源变得丰富时，他们也会迅速聚焦、压缩其信息生态位，占据并充分利用这部分资源，以获得先行优势；当设计主体对于所占有的设计资源不满意，或是设计资源事实贫乏时，设计主体会主动拓展其信息生态位，以利用新的设计资源来进行设计创新。

四是竞争状况的变化。设计主体之间的竞争状况通常是造成设计范畴信息生态位发生变化的最直接原因。当有新的竞争者进入设计生态系统时，原有设计主体相对宽松的信息生态位就会由于新竞争者的介入而发生空间分配上的变化，在这种情况下，设计主体之间通过互利合作就可以使单个主体占有比之前更多的设计资源，从某种意义上说，互利合作双方的信息生态位都会得到拓展。但是，当新进入的竞争者过于强劲时，原有的设计主体可能会失去相应的设计资源，这样一来，该主体的信息生态位就会发生位移。因此，设计主体可以通过拓展可利用资源的范围来整体提升对于设计生态环境中资源的利用率，这种方式也可以减少竞争。另一方面，设计主体也可以考虑适当压缩其信息生态位，并专注于相对狭窄范围内的设计资源开发，从而获得独特的竞争力，以此缓解竞争带来的压力。

（二）信息生态链：设计美学批评话语的产业维度

在设计造物中，把关于"物"的构想具体化需要遵循一定的产业链流程。这些流程涉及整个设计领域和相关范畴，使设计本体与设计生态系统在一定的产业范畴中联系起来并形成互动。

现今以设计为驱动的产业模式中，"小米生态链"是一个值得研究的现

象。首先，"小米生态链"是一个对技术发展趋势深度解读后的产物。正如所知，互联网的发展可以分为三个阶段：第一阶段是 PC 互联网，第二阶段是移动互联网，第三阶段是物联网。通过对技术发展趋势的预判，小米形成了相应的战略高度的产业布局，提前构筑以智能硬件为基础的品牌化的物联网，从"人—物"互联逐步过渡到更为情境化的"物—物"互联。其次，"小米生态链"的布局方式采用的是信息思维。它没有单纯采用以往的"用户为中心"的设计策略体系，而是采用了关联性思考的策略布局方式，强调如何借助产品（服务）——其中包括软、硬件和依托于此的服务体系来连接更多的用户，也就是说，从关注"用户"转向关注"人与物、物与物之间的信息化互联"。最后，在生态链企业的选择上，逐步形成围绕智能硬件平台建设，旨在解决用户在生活情境中的痛点的企业之间互为价值的合作。在生态链企业相互赋能中，逐步形成品牌化的设计、生产、销售的生态链体系。"小米生态链"是典型的具有信息社会特质的设计现象，这种生态链式的设计体系用包豪斯以来形成的理论体系似乎很难进行全面深入的把握，设计的批判意识如何在这样的产业化模式中发挥积极作用，其实是我们在研究"小米生态链"后需要完成的一项重要工作。在这个由技术催生的"机器"里，人文价值观应怎样发挥作用？发挥哪些作用？对这些问题的追问，将决定这个"机器"之于社会发展的最终价值。

生态化的设计产业，会形成自身的运作方式，何去何从终究还是需要人在其中发挥实质的作用。这就意味着我们需要重新理解这种技术模式下的设计本体，通过信息思维对设计生态链进行深入分析，通过紧贴设计本体来对现实问题进行批评话语的建构，由此形成话语体系，才是一种务实的态度。正是在这种务实的理性中，设计本体的特质才能得以体现。而设计美学批评在自我话语体系的构筑之中，才能指导设计文本的生产，才能产生批评性质的设计。

1. 概念、本质与类型

一般而言，生态系统的能量流动会借助食物链来实现。在生态学中，生态链和食物链其实是同义词，都是指物质和能量在层级性的物种种属中流动的路线，这种路线可以达成一种环环相扣的平衡，并体现出一定的相互依存关系。从生态学的视角来看设计场域的信息生态链，我们可以将其理解为以"造物"为目的的连接无数信息场的"链索"，这些"链索"体现为人与人、人与物之间复杂的关系，其也展示了在设计活动中不同种类设计主体相互依存并进行信息流转互动的机制。

图 6-4 小米的设计生态链

理解设计活动的信息生态链,可以从以下三个方面着手。

首先,设计范畴的信息生态链的构成主体是不同种类的设计主体。这些设计主体往往有着不同的需求,他们在类别上可以分为创作者、传播者和消费者三类。不同的角色,在信息生态链中的作用有较大差异。一般而言,创作者是信息生态链的起点,是产生设计构思的源泉;传播者带动信息流转并连接信息生态链中的各种环境,是设计范畴信息生态链发挥实质作用的关键;消费者处于信息生态链的末端,通常是设计范畴价值信息流转的归宿,同时也可能是另一个信息生态链的起始。

其次,在设计范畴,信息生态链的功能就是为"造物"过程中的信息流转、创新提供服务。这里的流转是设计主体之间的,同时也是"造物"过程的各环节之间的。在设计造物过程中,其中包含的信息生态链所承载的信息流转通常都是双向的,也就是说,可以从上游往下游流动,也可以从下游往上游流动。这跟自然界中物质能量的单向链式流动有很大不同,并且处于生态链不同位置的物种,在属性和数量上也会呈现明显差异。在自然生态链中,处于底层的生物物种通常是物质、能量的生产者,在数量上占优势,而处于高层位置的生物物种通常都是物质和能量的消费者,并

且在数量上并不会有明显优势,所以自然生态链往往会呈现出"能量金字塔"的形态。而在设计生态系统中,信息生态链的各级在属性和数量上并不会出现"能量金字塔"的形态。

第三,信息生态链中各主体、事物与现象之间的"链式"依存关系明显较自然界中复杂。这是因为链上各设计主体、事物与现象之间存在着较为复杂的多元复合关系。这些复合关系包括平等互惠关系、合作竞争关系、共生互动关系等。通过这样的多元复合关系,设计主体、事物与现象会相互作用、相互制约,并在一定条件下相互依存。一般而言,同类的主体、事物和现象之间通常都是竞争关系,而不同种类的,或是有上下游关系的单元之间往往都是合作关系。值得注意的是,一旦有新的单元加入已有的信息生态链,就可能打破原有的"链式"依存关系,进而产生竞争,并且在竞争的调和之下,新的"链式"依存关系也会成型。

设计范畴的信息生态链类型主要有以下三种。

其一,机构内部设计生态链与机构外部设计生态链。如果按设计生态链中主体组织形式的不同,可以分为组织内部和跨组织两种类型的设计生态链。机构内部设计生态链是指机构在进行产品(服务)的设计生产中,依据不同的设计生产环节而形成的一个主体、事物与现象的关联结构,构成这个关联结构的各节点会有信息的流转。机构外部设计生态链主要由隶属于不同机构的主体、事物和现象组成,这个关联结构中同样存在信息的流转。

其二,按照设计主体的专兼职程度不同,可以分为专门性、附属性和混合性设计生态链三种类型。其中专门性设计生态链通常具有特定的专业指向性,完成某一领域的工作,因此专门性设计生态链是显性的,容易被人觉察并重视。而附属性设计生态链则具有一定的依存性,往往体现设计主体之间的多重复合关系。混合性设计生态链则具有多元特征,不但设计主体的构成角色多元,而且相互依存关系也体现出多元性。

其三,正常型设计生态链和压缩型设计生态链。这种分类方式是依据设计生态链续存和运作所需要的设计主体的种类以及每类主体的职能要求决定的。正常型设计生态链,每种设计主体的种类和职能要求通常处于平衡状态,并且这种平衡状态能够或是恰好能实现设计生态链的全部职能。压缩型设计生态链通常设计主体种类较少,因而部分主体兼有多种角色。在这样的设计生态链中,设计主体的种类不会太多,涉及的环节也相对少一些,这样事实上就压缩了设计生态链的环节,并缩短了"链索"的长度。值得注意的是,压缩型的设计生态链是"残缺"的,这种"残缺"会造成

一些现在的问题，但是也可能具备一定的优势，因为精简化了部分环节，所以在信息流转效率上可能有更好的表现。

2. 形成机制：动因与条件

设计生态链形成的动因主要有以下两个。

一是基于用户需求的驱动。用户需求在设计生态链中无疑处于基础性位置，并且受到了广泛的重视。从某种意义上说，用户需求催生了设计服务业。为了解决具体问题，在需求的驱动下，会形成基于信息流转的设计协作，这种设计协作又促使了设计生态链的形成。需求驱动下的设计行为会使得设计相关信息在不同职责的设计主体之间流转，由此也产生了需求指向的设计生态链。我们知道，需求通常需要通过广泛关联才能实现，其中包括形成价值共生体，对于资源的共享、配置以及统一的管理等，由此才能形成有价值的设计创新。

二是基于价值追求的价值链驱动。设计生态链是一个基于多主体协作的复杂系统。设计主体、事物和现象与各种设计资源之间存在着复杂多变的关系。设计主体的信息行为是推动信息流转、实现设计创新的重要推动力。需要看到的是，设计主体的一系列行为，主要是出于期待通过实现设计生态链的整体价值来实现自身价值。由此可见，设计生态链也是一条价值链，是设计要素与价值目标高度融合的产物。

设计生态价值链的形成需要满足如下三个条件。

一是上下游设计主体的节点供需对口。我们知道在产业链与供应链中，上游环节生产、加工与传递的物品必须是下游环节所需的。与此原理相似，设计生态链的形成在很大程度上也离不开上、下游设计主体节点供需对口这一基本条件。所以，设计生态链在一定程度上反映了这种设计供求的纽带关系。也就是说，只有当上游信息人供给的信息与下游信息人所需的信息匹配时，下游信息人才会愿意接受并转化相应的信息，由此，所有设计造物相关的信息环节的流转机制才能发挥作用。

二是设计主体之间的价值实现合理。设计生态链中，作为设计主体的信息人都是理性的信息人，一般而言，理性的信息人会追求利益"多赢"局面和自身收益最大化。当信息人之间的价值实现合理且解决某一问题需要多方合作时，信息人就会将合作伙伴看作与自身利益密切相关的利益共生体，于是就容易产生协作的行为，并且可以引导资源在系统内向有助于实现组织目标的方向传递和流动，最终呈现出各组织成员有序的共生运作模式。设计主体之间的价值实现合力包括：作为设计主体的信息人参与协

作创造的设计生态链总体价值要大于信息人单独进行信息活动所创造价值的总和；某一设计生态链的所有信息人都有资格并最大限度地参与利益共享等。

三是设计主体协作的空间范围适宜。从设计主体活动的空间角度来分析，当他们协作的空间范围适宜时，设计生态链成型的可能性会增大。实际上，设计主体协作的适宜空间范围并没有一个确定值，需要根据他们自身的实力而定，其中包括各主体的经济实力、社会影响力和对设计相关技术的掌握与运用程度。一般而言，设计主体之间的沟通与协作需要借助通信技术，或者需要投入更多的沟通成本。如果他们协作的空间范围适宜，并且相应的沟通投入到位，就可以在既定范围内构建起促进合作的设计生态链。

3. 流转方式

在设计生态链中，不同的设计主体之间信息的流通主要通过五种基本方式来实现。

（1）信息的摄入与拒收

设计主体对于设计生态链中的信息有摄入和拒收两种基本处理方式。信息的摄入，主要是设计主体从设计生态链各环节获取所需信息的行为与过程。信息拒收则是设计主体对设计生态环境中的信息进行主观或客观的判断后拒收无关信息的过程，通常来说，拒收的信息与设计的需求无关。

（2）信息筛除与受理

一般而言，信息人在摄入信息之后，都会对信息进行筛除或接受处理，筛除的过程其实是对其进行信息需求高精度匹配的过程。我们知道，摄入的信息并不一定要匹配信息的需求。在这个环节，设计主体会根据设计造物活动的需求对信息进行二次判断，并对无用信息进行剔除。信息受理即设计主体接受可用信息，并对其进行目标导向的加工处理过程。这一过程其实是对信息进行预判，并将其变为待加工对象的过程。

（3）信息内化与产出

信息的内化与产出其实是设计主体对信息吸收后产生的效果。信息的内化是设计主体对信息进行吸收后，部分信息转化为自己的知识，用以增加知识储备的"量""面""深度"的过程。信息产出是设计主体将信息吸收后用于生产新的产品（服务）的过程。再具体一点，信息产出是设计主体对于吸收、内化的信息进行提炼加工或是综合分析，从而创造产品（服务）的过程。信息的产出可以是实体的，也可以是虚拟的，但输出都是面

向社会的。

(4) 信息流失与供给

信息流失与供给通常是针对信息产出而言。一般来说，作为信息人的设计主体产出的信息有两种流向，一是流向机构外的设计生态链，包括隶属于这一设计生态链的主体、事物或现象；二是流向机构内部的设计生态链，即相关联的单元。在这个过程中，信息没有达到设计的预期目标，或是没有发挥正常的作用，其实就是流失。信息的供给，是有目的地对下游信息人的需求进行满足的过程，这一过程机制是设计生态链得以延续的关键。

(5) 信息反馈

信息反馈是下游设计主体获得信息反馈发送至上游信息人的过程。例如，用户对产品（服务）的体验反馈，其实就是一种信息反馈。这种信息反馈有助于形成产品（服务）逐步完善的计划。一般而言，经历反馈环节的信息内容，包括对上游主体所提供的信息的答复或评价，也包括对上游主体的信息活动有直接参考作用的信息，前者更侧重时效性，后者则侧重决策性。

4. 功效分析

所谓功效，其实就是某一事物的作用效果，或是某一事物作用效果所产生的影响。我们知道，设计生态链的功效就是通过不同设计主体之间的信息流转实现产品（服务）所含信息的增值。所以，功效分析就是服务设计生态链的信息流转功能，包括提升设计主体之间信息流转的能力、效率等。

通常来说，进行功效分析的指标包括以下五类。

一是推动信息流转功能的强弱。从功能的多样性看，如果某设计生态链只能进行信息的流动，而不能进行信息的转化，就说明其功能相对单一。如果不仅能促进信息的流动，还能让信息实时转化并能实现创新，则说明其功能较强。从信息流转类型的多样性看，如果设计生态链中流转的信息类型多样、内容丰富，则其流转功能强。信息流转量的大小表现为设计生态链在单位时间内能够流转信息量的大小，单位时间内的信息流转量越大，设计生态链的信息流转功能就越强。

二是信息流转速度的快慢。信息流转的速度主要体现在设计生态链中各环节和单位传递信息和处理信息的能力这两方面，它体现了整个设计生态链的效率。由于信息本体自身就具有共享性和非消耗性的特征，这些特

征其实都与时效相关。所以信息流转速度的快慢在很大程度上决定着信息实际价值的高低,如果放慢信息流转的速度,可能会使之前有价值的信息之价值大打折扣。所以,信息流转速度会影响设计生态链功能的实现。

三是信息质量的优劣。信息质量对信息的使用价值和信息生态链的价值意义都有直接影响。所以,在设计生态链中,对于信息的处理与流转都必须以确保信息质量为前提。信息质量主要体现在内容保真度、转化准确度和流失量三个层面。其中,内容保真度描述了经过流转的信息在语法、语义与语用上是否失真,并且出现了怎样程度的失真。信息转化的准确程度主要是指在设计生态链中设计主体对信息内容与形式的转化率,这一指标反映了设计生态链中各个环节和单元对流经的信息内容进行的加工处理是否与设计造物的需求相匹配,以及匹配的程度如何。信息流失量是信息在设计生态链中流转时所损失的部分,其考量损失的信息对于设计造物活动是否会产生实际影响。

四是信息流转成本的高低。设计生态链中的信息流转成本包括设计任务的获取、设计概念成型所需的人力资源和技术设备等等。衡量设计生态链中信息流转成本高低的标准是,在取得同样信息流转速度与质量的前提下,所消耗成本的多少。只有对设计生态链运作的成本进行有效控制,才能确保其产生足够的效益。所以,信息流转成本的大小说明了设计主体运用信息观念与技术降低设计成本能力的强弱,其中也包含设计生态链中各节点之间合作的广度、深度,以及各节点之间协同有序推进设计进程的程度。

五是信息流转增值的高低。我们知道设计生态链构建与运行的最终目的还是提升设计生态链的节点价值和整体价值。如前所述,设计生态链也是价值链,这就意味着需要以价值理论强调设计生态链各环节上的增值。所以,设计生态链中的设计主体需要进行价值的共创,在提升节点价值的基础上,提升设计生态链的整体价值。一般而言,节点价值的高低通常可以通过它能够在多大程度上满足设计主体的需求,并能在多大程度上提升设计活动的效率来衡量。设计生态链的整体价值主要指其中所有主体所创造的价值,包含整体经济效益的提升以及设计生产社会效益的增加等。

对设计生态链功效有影响的因素主要有以下五个方面。

其一,设计生态链中"人"的素质。这一素质主要指设计主体的信息意识、信息能力、信息活动的经验等多种因素影响下形成的一种稳定的、内在的个性品质。这也是衡量设计主体对信息资源和信息工具驾驭能力的重要参照因素。我们知道,设计生态链是由充当不同职责的作为设计主体

的信息人组成的,所以他们的信息素养的高低会对设计生态链的信息流转效率产生直接作用。一般而言,设计主体的信息素质越高,就表明其设计生态意识越敏锐,对设计相关信息的吸收、利用和供给能力就越强。由此,设计主体也越能够在知识储备和经验积累的基础上对设计行为做出正确的判断与合理的选择,提升设计生态链的整体效率。

其二,设计生态链中各节点的组合关系。这种组合关系包括设计主体的类型、数量,同时也包括设计事物和现象的数量、属性等。前者决定设计生态链的长度,而后者主要决定设计生态链的价值意义。从根本上说,这些环节单元的数量和质量决定了设计生态链中主体分工的程度和信息流转的时间周期。若设计生态链中不同功能的设计主体数量较多,设计生态链延长,则说明设计主体的分工越细,那么功能定位就越明确,由此也会让信息流转的质量提升。但是,设计生态链越长,信息流转的环节就越多,信息流转的速度也就会降低。反之,若设计生态链中作用相异的主体过少,就会出现一人任多角的情况,这种分工的模糊会降低工作的专业程度,同时也会降低信息流转的质量。当然,设计生态链较短会缩短信息流转的周期,同时也会提升信息流转的效率。所以,设计生态链中信息人的数目是有一个临界值的,当设计生态环境发生变化时,这个临界值也需要进行适当的变化。

其三,设计生态链的节点连接方式。在设计生态链中,各节点的连接方式是主体相互沟通的方式,也是设计事物、现象之间的逻辑关联。连接方式是否合理科学,则在很大程度上决定了在设计生态链中信息流转的效率。根据技术介入程度的高低,设计生态链节点的连接方式有两种典型方式。其中一种方式较为传统,包括面对面沟通以及电话沟通等依托传统通信媒介所进行的信息交流。这种方式传递的信息保真度较高,但范围和方式受限。另外一种方式在交流的范围和方式会有较大的提升,但较之前者,在保真度上会有一定差距。这种方式通常依托互联网等新媒体通信技术,可以加快信息流转的速度,降低信息流转的成本。设计生态链节点的连接方式可以分为单一和多重两种。也就是说,对于一个节点而言,可以用一对一的方式连接,也可以一对多或多对多地连接,这样就能在节点与节点之间形成多条链路,提升信息流转的效率,但是管理成本也会随之上升。

其四,设计主体之间的协同与信任程度。设计主体之间的协调度是指设计生态链内各主体和一切可用资源要素之间的协调程度。它反映了主体之间相互协作、相互配合的程度。设计主体之间的协调程度较高,说明设计生态链中"人"的分工相对合理,且信息流转环节环环相扣、协调有序。

这样一来，就有助于调动设计生态链中一切可以利用的资源，促进其功效的规范发展。所谓信任度，简单来说，是相信和敢于托付的程度。在其中既包含了一方对另一方的善意信念，同时也包含了一种相互依赖的行为关系。可以说，正是因为有了信任，人与人之间的合作关系才变得简单，由此才能密切双方之间的依赖关系。设计主体之间的信任度是设计生态链中一方对另一方可靠性和忠诚性的看法，是设计生态链保持长期稳定和较好弹性的基础。

其五，设计主体的价值增值预期与价值分配机制。设计生态链上的主体进行互不相同又相互联系的信息活动，其最终目的还是为了提升设计生态链的整体价值与节点价值，以满足自身生存与发展的需求，这其中包含物质需求也包含精神需求。所以，设计主体之间的互利共赢是设计生态链运行的基础与目标。如果设计主体的价值增值预期较为乐观，能够满足他们短期或长期的发展需求，那么其参与变革的积极主动性就会提高，设计生态链运行效率提升的可能性和上升空间就会增大。一般来说，设计主体的价值增值预期是否乐观主要可以从以下两个方面来判断：一是与新加入的主体构建的新的设计生态链的整体价值增量是否是增大的，即运行产生的最终价值是否大于设计主体信息活动的成本之和；二是单个设计主体打破或重新加入新组织所获得的收益分配或产生的无形价值是否大于不加入该组织前个体的收益。因为参与设计生态链中信息活动的设计主体都是理性信息人，这就意味着他们是要追求自身收益最大化的。也就是说，只有当设计生态链为设计主体营造了良好的互利共赢环境，设计主体才会愿意主动配合其他人。我们知道，设计生态链上主体之间的互动过程其实就是一个价值共创的过程，即尽可能多地创造节点价值，这样才能提升设计生态链的整体价值。有了对整体价值的观照，还需要在设计主体之间以一种合理的方式来分配共创价值，从而满足他们作为信息人的自身利益需求。所以，对共同创造价值的分配是否合理，与设计主体的价值增值预期是否匹配，对于设计生态链的运行效率也有重要影响。

附　录

图片来源

（所有图片索引时间为2021年9月）

图号	图名	书内对应页	图源地址
导言			
Ⅰ	泉	第2页	https：//sites.psu.edu/art101/2017/02/03/politics-and-protests-through-visual-media/
Ⅱ	卡马基酸酯眼	第4页	https：//www.moma.org/audio/playlist/37/597
Ⅲ	皮毛餐具	第5页	https：//www.npr.org/sections/thesalt/2016/02/09/466061492/luncheon-in-fur-the-surrealist-tea-cup-that-stirred-the-art-world
第一章			
1-1	俄狄浦斯与斯芬克斯	第16页	https：//www.meisterdrucke.es/impresion-art%C3%ADstica/Francois-Xavier-Fabre/583842/Edipo-y-la-Esfinge,-c.1806-08.html
1-2	陶器碎片上的"忒修斯之船"	第18页	https：//www.mfa.gr/missionsabroad/en/tunisia-en/news/ionian-university-seafarers-in-ancient-greece-pirates-sailors-colonizers.html
1-3	SK4收音留声机	第26页	https：//www.yankodesign.com/2019/09/27/this-dieter-rams-inspired-retro-gaming-console-is-power-packed-with-21st-century-tech/
1-4	"广州圆"——广东塑料交易所总部大楼	第27页	https：//www.dezeen.com/2014/10/20/no-more-weird-architecture-in-china-says-chinese-president/

续表

图号	图名	书内对应页	图源地址
1-5	包豪斯的大师们与校舍	第29页	https://www.showroomworkstation.org.uk/bauhaus-model-and-myth-qa
1-6	红蓝(左)	第30页	https://new.qq.com/omn/20190920/20190920A0R09U00.html
1-6	MT8金属台灯(右上)	第30页	https://www.moma.org/collection/works/4056
1-6	MT49金属茶壶(右中)	第30页	https://ekcolours.com/blog/2021/2/11/ceramics-print-and-a-very-british-industry-a-personal-journey-into-discovering-my-love-for-ceramics-and-print-and-combining-them-together
1-6	嵌套桌(右下)	第30页	https://designtellers.it/design/bauhaus-lidea-che-ha-rivoluzionato-il-mondo/
1-7	实体计算器(左) 手机上的计算器界面(右)	第47页	https://www.wired.com/2007/07/iphones-design/
1-8	德国地铁上的麦当劳广告	第49页	https://k.sina.cn/article_2061675095_p7ae2aa5702700f6an.html
1-9	信息的"三态"	第50页	乌焜:《信息哲学——理论、体系、方法》,北京:商务印书馆,2005年,第60页。
1-10	叩或拉(左上) 推或拉(右上) 扭并推或拉(下)	第63页	https://en.m.wikipedia.org/wiki/File:Doorknob_buddhist_temple_detail_amk.jpg
第二章			
2-1	美国人对气候变化的真实态度(信息图)	第85页	https://www.good.is/articles/transparency-americans-are-losing-faith-in-climate-change
2-2	癌症的注册信息流(信息图)	第86页	http://www.visual-telling.com/vis/cancer_statistics/index.html

续表

图号	图名	书内对应页	图源地址
2-3	睡眠监测程序(上) 心率检测程序(下)	第87页	https://www.apple.com/hk/watch/
2-4	法兰克福厨房全景(左上)	第88页	https://www.museumderdinge.de/ausstellungen/schausa-mlung/gebrauchsanweisung-fuer-eine-frankfurter-kueche-im-museum-der-dinge
	动线图(右上)		https://www.design-is-fine.org/post/95221662519/margarete-schutte-lihotzky-frankfurter-kuche
	法兰克福厨房局部(下)		https://www.museumsportal-berlin.de/de/magazin/blickfange/die-frankfurter-kuche-von-margarete-schutte-lihotzky/
2-5	乔治·蓬皮杜文化艺术中心	第105页	https://www.centrepompidou.fr/en/
第三章			
3-1	餐垫(左)	第113页	https://www.amazon.com/stores/page/05BE6BE5-9C45-4081-AD7E-510B30E63F19?ingress=2&visitId=c0512482-d1ab-4b95-a022-6f1129a25755&ref_=ast_bln
	八仙桌(右)		https://wantubizhi.com/image.aspx
3-2	CC的4种核心权力和六种协议组合	第114页	https://www.upo.es/biblioteca/servicios/pubdig/propiedadintelectual/tutoriales/derechos_autor/htm_12.htm
3-3	海藻凳子	第116页	https://www.experimenta.es/noticias/industrial/zostera-stool-taburete-de-carolin-pertsch-una-planta-acuatica-como-materia-prima/amp/
3-4	PillPack的处方药到家系统 IDEO	第117页	https://www.pillpack.com/
3-5	良渚玉琮及上面的"神人兽面像"	第118页	https://www.douban.com/note/164930205/
3-6	Minima Moralia居住装置	第120页	https://www.minimamoralia.co.uk/
3-7	"笃行"自行车	第121页	http://www.cnforever.com/product/list/cateid=88
3-8	"吐司机"项目	第133页	https://www.thomasthwaites.com/the-toaster-project/

续表

图号	图名	书内对应页	图源地址
3-9	耳机的包装设计	第135页	https://competition.adesignaward.com/
3-10	星巴克发起的基于社交媒体的互动计划	第142页	https://ideas.starbucks.com/
3-11	"乐高粉丝设计师"计划及其成果展示	第144页	https://ideas.lego.com/
		第四章	
4-1	展开的"奇普"(上)	第153页	https://club.6parkbbs.com/chan2/index.php?app=forum&act=threadview&tid=13520277
	奇普(下)		http://www.alaintruong.com/archives/2015/09/18/32644280.html
4-2	On and On 椅	第157页	https://archiroots.com/products/emeco-on-and-on-collection/
4-3	太阳鸟(上)	165页	https://wapbaike.baidu.com/tashuo/browse/content?id=5c29a1b904ef77f14c877c6f&fromLemmaModule=tashuoSecondList
	黄金面具(下)		http://blog.sina.com.cn/s/blog_46c4886c01007z2f.html
4-4	死海古卷抄本(上)	168页	https://hk.epochtimes.com/news/2019-09-23/26781880
	昆兰洞(下)		https://baike.baidu.com/pic/%E6%AD%BB%E6%B5%B7%E5%8F%A4%E5%8D%B7%E6%9C%AC/7330892/1036370848/80cb39dbb6fd5266e04da284aa18972bd407363f?fr=lemma&ct=cover#aid=1036370848&pic=80cb39dbb6fd5266e04da284aa18972bd407363f
4-5	唐卡——格鲁派上师(左)	第169页	http://wx.ttp.51bidlive.com/news/detail?id=3180
	唐卡——藏医(右上)		https://zhuanlan.zhihu.com/p/21458940
	唐卡——藏药(右下)		http://www.minzu56.net/yy/zhy/3469.html
4-6	Life support	第185页	https://zhuanlan.zhihu.com/p/109189791

续表

图号	图名	书内对应页	图源地址
4-7	德国通用电器公司涡轮机厂房外观(左)	第189页	https://www.akg-images.com/archive/-2UMDHUHZTQ_0.html
	德国通用电器公司涡轮机厂房内部(右)		https://www.pinterest.com/pin/61713457380253944/
第五章			
5-1	云门侧面(上)	第194页	https://wantubizhi.com/image.aspx
	云门正面(下)		https://daily.zhihu.com/story/8351599
5-2	三点透视	第201页	笔者自绘
5-3	清明上河图(局部)	第202页	https://www.pinterest.com/pin/7776450606338133179/
5-4	《芥子园画谱·兰谱》内页(上)	第203页	https://graph.baidu.com/pcpage/similar?originSign=12165c58939121d6e704701630219759&srcp=crs_pc_similar&tn=pc&idctag=tc&sids=10004_10503_10511_10801_10602_10919_10913_11006_10924_10905_10018_10901_10942_10907_11013_10971_10966_10974_11031_12202_17851_17071_18013_18100_17200_17202_18300_18312_18332_19114_19300_19193_19162_19220_19180_19200_19211_19212_19215_19216_19218_19255_19230_19262_19273_19280&logid=2197220402&entrance=general&tpl_from=pc&pageFrom=graph_upload_pcshitu&image=http%3A%2F%2Fimg1.baidu.com%2Fit%2Fu%3D1549765265,1212915905%26fm%3D253%26app%3D138%26f%3DJPEG%3Fw%3D500%26h%3D412&carousel=503&index=1&page=1&shituToken=9d9dba

续表

图号	图名	书内对应页	图源地址
5-4	《芥子园画谱·兰谱》内页（下）	第203页	https：//graph. baidu. com/pcpage/similar？originSign＝121bb3a6fb6c9310c721b01630219599&srcp＝crs_pc_similar&tn＝pc&idctag＝tc&sids＝10007_10507_10512_10803_10600_10902_10912_11006_10924_10905_10018_10017_10941_10907_11013_10971_10968_10973_11031_12201_17850_17071_18002_18100_17201_17202_18301_18311_18332_19114_19300_19193_19162_19220_19180_19200_19211_19213_19215_19216_19218_19230_19265_19273_19280&logid＝2181187178&entrance＝general&tpl_from＝pc&pageFrom＝graph_upload_pcshitu&image＝https%3A%2F%2Fss2. baidu. com%2F6ON1bjeh1BF3odCf%2Fit%2Fu%3D2755402624，2828495795%26fm%3D15%26gp%3D0. jpg&carousel＝503&index＝0&page＝6&shituToken＝79d003
5-5	兰花图	第204页	http：//www. jingjinews. com/art/20170426141624. html
5-6	第三国际塔	210页	https：//www. alamy. it/maquette-tatlins-tower-o-il-monumento-alla-terza-internazionale-la-persona-e-vladimir-tatlin-1919-sconosciuto-588-tatlins-tower-maket-1919-anno-image187736995. html
5-7	十月革命时期的俄国构成主义海报		https：//www. rollingstone. net/？p＝7341
5-8	塞斯卡椅（左）	第211页	https：//zhuanlan. zhihu. com/p/347719641
	伊索康躺椅（右）		https：//en. wikipedia. org/wiki/Isokon_Long_Chair
5-9	斯坦纳住宅	第213页	http：//blog. udn. com/OrientExpress/157705941
5-10	萨伏伊的别墅侧面（上）	第215页	https：//zhuanlan. zhihu. com/p/159407185
	萨伏伊的别墅正面（中）		https：//evermotion. org/vbulletin/showthread. php？123947-Villa-savoye
	萨伏伊的别墅屋顶花园（下）		http：//www. jillpaider. com/cuisine-libre

续表

图号	图名	书内对应页	图源地址
5-11	机器之梦——机器人	第217页	https://zhuanlan.zhihu.com/p/396924570
5-12	现成的自行车轮	第230页	https://wantubizhi.com/image.aspx
5-13	典型的垂直杂乱		http://ifavart.com/Work/201605/20160513202627.html
第六章			
6-1	信息视角的设计生态系统模型	第260页	笔者自绘
6-2	Verizon 和 IDEO 组建的 IDEO Verizon Explorer Lab	第272页	https://jp.ideo.com/case-study/creating-an-out-of-this-world-stem-learning-experience
6-3	新闻矿泉水	第286页	https://zhuanlan.zhihu.com/p/22266329

主要参考文献

外文部分

[1] HAMILTON E, CAIRNS H. The collected dialogues of Plato [M]. Princeton: Princeton University Press, 1961.

[2] SIMON H A. The sciences of the artificial [M]. Cambridge: MIT Press, 1967.

[3] NELSON T. Computer Lib/Dream Machines [M]. PA, US: Aperture Press, 1974.

[4] DANTO A C. The philosophical disenfranchisement of art [J]. Grand Street, 1985, 4 (3): 171-189.

[5] LEVY R. Science, Technology and design [J]. Design Studies, 1985, 6 (2): 66-72.

[6] DANTO A C. The state of the art [M]. New York: Prentice Hall Press, 1987.

[7] HABERMAS J. The philosophical discourse of modernity [M]. Cambridge: Polity Press, 1987.

[8] TOWNSEND D. From Shaftesbury to Kant: The development of the concept of aesthetic experience [J]. Journal of the history of ideas, 1987, 48 (2): 287-305.

[9] VATTIMO G. The end of modernity: Nihilism and hermeneutics in post-modern culture [J]. Leonardo, 1988, 24 (2/3): 187.

[10] LYON D. The information society: Issues and illusion [M]. Cambridge: Polity Press, 1988.

[11] DANTO A C. Narratives of the end of art [J]. Grand Street, 1989, 8 (3): 166 – 181.

[12] KELLNER D. Critical theory, Marxism and modernity [M]. Cambridge: Polity Press, 1989.

[13] LAUREL B. Interface agents: Metaphors with character [M] // Laurel B. The art of human-computer interface design. CA, US: Addison-Wesley Publishing Company, 1990.

[14] DANTO A C. Encounters and reflections: Art in the historical present [M]. Berkeley: University of California Press, 1990.

[15] BAUDRILLARD J. Fatal strategies [M]. London: Pluto Press, 1990.

[16] PUGH S. Total design: Integrated methods for successful product engineering [M]. Wokingham: Addison-Wesley, 1991.

[17] GREENBERG C, O'BRIAN J. The collected essays and criticism [M]. Chicago: The University of Chicago Press, 1993.

[18] LACAN J, MILLER J A, GRIGG R T. The seminar of Jacques Lacan, Book 3: The psychoses 1955 – 1956 [M]. New York: WW Norton & Company, 1993.

[19] DANTO A C. Embodies Meanings: Critical essays & aesthetic meditations [M]. New York: Farrar, Straus and Giroux, 1994.

[20] BAUDRILLARD J. Simulacra and Simulation [M]. Michigan: The University of Michigan Press, 1994.

[21] SPREENBERG P, SALOMON G, JOE P. Interaction design at IDEO product development [C]. CHI'95 Conference. New York: ACM Press, 1995.

[22] DANTO A C. After the end of art: Contemporary art and the pale history [M]. Princeton: Princeton University Press, 1997.

[23] TRACTINSKY N. Aesthetics and apparent usability: Empirically assessing cultural and methodological issues [C]. Human Factors in Computing Systems, CHI'97 Conference Proceedings, Atlanta, Georgia, USA, March 22 – 27, 1997.

[24] LYAS C. Aesthetics [M]. London: University of Lancaster Press, 1997.

[25] HAAPALA A, LEVINSON J, RANTALA V, et al. The endless future of art [M] //The End of Art and Beyond: Essays after Danto.

New Jersey: Humanities Press, 1997.

[26] DORST K. Describing design a comparison of paradigms [D]. The Netherlands: Delft University, 1997.

[27] DANTO A C. After the end of art: Contemporary art and the pale of history [M]. New Jersey: Princeton University Press, 1997.

[28] DEBELJAK A. Reluctant modernity: The institution of art and its historical forms [M]. Lanham: Rowman & Littlefield Publishers, 1998.

[29] HEGEL G W F. Aesthetics lectures on fine art: Volume 1 [M]. London: Oxford University Press, 1998.

[30] HEGEL G W F. Aesthetics lectures on fine art: Volume 2 [M]. London: Oxford University Press, 1998.

[31] KELLY M. Essentialism and Historicism in Danto's philosophy of art [J]. History and Theory, 1998, 37 (4): 30 – 43.

[32] SHEDROFF N. Information interaction design: A unified field theory of design, in information design [M]. Jacobsen R, ed. Massachusetts: The MIT Press, 1999.

[33] DUNNE A. Hertzian tales: Electronic products, aesthetic experience and critical design [M]. MA, US: The MIT Press, 1999.

[34] WYSS B. Hegel's art history and the critique of modernity [M]. CA, UK: Cambridge University Press, 1999.

[35] SHUSTERMAN R. Pragmatist aesthetics: Living beauty, rethinking art [M]. 2nd ed. Lanham: Rowman & Littlefield Publishers, Inc., 2000.

[36] FORSEY J. Philosophical disenfranchisement in Danto's "The End of Art" [J]. The journal of aesthetics and art criticism, 2001, 59 (4): 403 – 409.

[37] FOGARTY J, FORLIZZI J, HUDSON S E. Aesthetic information collages: Generating decorative displays that contain information [C] //Proceedings of the 14th annual ACM symposium on User interface software and technology. New York: ACM Press, 2001.

[38] HALLIWELL S. The Aesthetics of Mimesis [M]. Princeton and Oxford: Princeton University Press, 2002.

[39] BANNON L, KAPTELININ V. From human-computer interaction to

computer-mediated activity [M] // STEPHANIDIS C, ed. User interfaces for all: Concepts, methods, and tools. Mahwah, NJ: Lawrence Erlbaum, 2002.

[40] MIEKE B. Visual essentialism and the object of visual culture [J]. Journal of visual culture, 2003, 2 (1): 5 – 32.

[41] IVERSON O, KROGH P, PETERSEN M G. The Fifth Element-Promoting the Perspective of Aesthetic Interaction [C]. The Third Danish HCI Research symposium, Roskilde, 2003.

[42] ZANGWILL N. Aesthetic Judgment [Z]. Stanford Encyclopedia of Philosophy, 2003.

[43] LEVINSON J. The Oxford Handbook of aesthetics [M]. New York: Oxford University Press, 2003.

[44] MAES H. The end of art: A real problem or not really a problem? [J]. Postgraduate journal of aesthetics, 2004, 1 (2): 59 – 68.

[45] PETERSEN M G, IVERSEN O S, KROGH P G, et al. Aesthetics interaction: A pragmatist's aesthetics of interactive systems [C]. In 5th conference on designing interactive systems: Processes, practices, methods, and techniques, Cambridge, Mass, USA, 2004.

[46] GAY G, HEMBROOKE H. Activity-centered design: An ecological approach to designing smart tools and usable system [M]. Cambridge: The MIT Press, 2004.

[47] DANTO A C. The philosophical disenfranchisement of art [M]. New York: Columbia University Press, 2005.

[48] SEHROEDER J E. Visual consumption [M]. London: Routledge, 2005.

[49] MCCULLOUGH M. Digital ground: Architecture, pervasive computing, and environmental knowing [M]. Cambridge: The MIT Press, 2005.

[50] FISHWICK P. An introduction to aesthetic computing [M] // Aesthetic Computing. Cambridge: The MIT Press, 2006.

[51] BARRY C, CONBOY K, LANG M, et al. Information systems development: Challenges in practice, theory, and education: Volume 2 (Hardcover) [M]. Boston, MA: Springer Publishing Company, 2008.

[52] BARDZELL J. Interaction criticism and aesthetics [C]. CHI 2009—

Informed Design. Boston, Mass: ACM Press, 2009.

[53] JENNY P. Interaction design: Beyond human-computer interaction [M]. 4th ed. Hoboken: John Wiley & Sons Ltd, 2015.

[54] FONTAINE A. The philosophy of Arthur C. Danto [J]. The British journal of aesthetics, 2015, 55 (3): 409–414.

[55] KRIEGEL U. Philosophy as total axiomatics: Serious metaphysics, scrutability bases, and aesthetic evaluation [J]. Journal of the American Philosophical Association, 2016, 2 (2): 272–290.

[56] FOLKMANN M N, JENSEN H-C. Design and the question of contemporary aesthetic experiences [J]. Design philosophy papers, 2017, 15 (2): 133–144.

[57] SNYDER S. Danto and the end of art: Surrendering to unintelligibility [M]//End-of-art philosophy in Hegel, Nietzsche and Danto. Chambridge: Palgrave Macmillan, 2018.

[58] VASSILIOU K. The "End of Art" in the era of digital pluralism [J]. Konsthistorisk tidskrift/Journal of art history, 2018, 87 (2): 103–114.

[59] INNIS R E. Filling the hole in sense: Between art and philosophy [J]. Journal of speculative philosophy, 2018, 32 (1): 50–69.

[60] O'LOUGHLIN I, MCCALLUM K. The aesthetics of theory selection and the logics of art [J]. Philosophy of Science, 2019, 86 (2): 325–343.

中文部分

[1] 维纳. 控制论 [M]. 郝季仁, 译. 北京: 科学出版社, 1963.

[2] 维纳. 人有人的用处: 控制论与社会 [M]. 陈步, 译. 北京: 商务印书馆, 1978.

[3] 黑格尔. 美学: 第二卷 [M]. 朱光潜, 译. 北京: 商务印书馆, 1979.

[4] 格朗. 艺术问题 [M]. 腾守尧, 译. 北京: 中国社会科学出版社, 1983.

［5］克罗齐. 美学原理·美学纲要［M］. 朱光潜，译. 北京：外国文学出版社，1983.

［6］克罗齐. 作为表现的科学和一般语言学的美学的历史［M］. 王天清，译. 袁华清，校. 北京：中国社会科学出版社，1984.

［7］科林伍德. 艺术原理［M］. 王至元，陈华中，译. 北京：中国社会科学出版社，1985.

［8］布洛克. 美学新解［M］. 腾守尧，译. 沈阳：辽宁人民出版社，1987.

［9］贝尔. 资本主义文化矛盾［M］. 赵一帆，蒲隆，任晓晋，译. 北京：生活·读书·新知三联书店，1989.

［10］基霍米洛夫，等. 现代主义诸流派分析与批评［M］. 王庆璠，译. 北京：中国文联出版公司，1989.

［11］施泰因克劳斯. 黑格尔哲学新研究［M］. 王树人，等，译. 北京：商务印书馆，1990.

［12］罗斯扎克. 信息崇拜：计算机神话与真正的思维艺术［M］. 苗华健，陈体仁，译. 北京：中国对外翻译出版公司，1994.

［13］赫舍尔 A J. 人是谁［M］. 隗仁莲，译. 贵阳：贵州人民出版社，1994.

［14］瑞恰慈. 文学批评原理［M］. 杨自伍，译. 南昌：百花洲文艺出版社，1997.

［15］海德格尔. 林中路［M］. 孙周兴，译. 上海：上海译文出版社，1997.

［16］周贵莲. 国外康德哲学新论［M］. 北京：求是出版社，1998.

［17］阿多诺. 美学理论［M］. 王柯平，译. 成都：四川人民出版社，1998.

［18］德克霍夫. 文化肌肤：真实社会的电子克隆［M］. 汪冰，译. 石家庄：河北大学出版社，1998.

［19］沃尔夫，吉伊根. 艺术批评与艺术教育［M］. 滑明达，译. 成都：四川人民出版社，1998.

［20］第亚尼. 非物质社会：后工业世界的设计、文化与技术［M］. 腾守尧，译. 成都：四川人民出版社，1998.

［21］颜一. 亚里士多德选集：政治学卷［M］. 北京：中国人民大学出版社，1999.

［22］菲德勒. 媒介形态变化［M］. 明安香，译. 北京：华夏出版

社，2000.

[23] 波斯特. 信息方式：后结构主义与社会语境［M］. 范静晔，译. 北京：商务印书馆，2000.

[24] 涂尔干. 社会分工论［M］. 渠东，译. 北京：生活·读书·新知三联书店，2000.

[25] 卡斯特. 网络社会的崛起［M］. 夏铸九，王志宏，等，译. 北京：社会科学文献出版社，2001.

[26] 马尔库塞. 审美之维［M］. 李小兵，译. 桂林：广西师范大学出版社，2001.

[27] 卡弘. 哲学的终结［M］. 冯克利，译. 南京：江苏人民出版社，2001.

[28] 康德. 判断力判断［M］. 邓晓芒，译. 北京：人民出版社，2002.

[29] 康德. 实践理性批判［M］. 邓晓芒，译. 北京：人民出版社，2003.

[30] 康德. 纯粹理性批判［M］. 邓晓芒，译. 北京：人民出版社，2004.

[31] 霍夫曼. 现代艺术的急变［M］. 薛华，译. 桂林：广西师范大学出版社，2002.

[32] 沈语冰. 20世纪艺术批评［M］. 杭州：中国美术学院出版社，2003.

[33] 丹托. 在艺术终结之后：当代艺术与历史藩篱［M］. 林雅琪，郑慧雯，译. 王德威，主编. 台湾：商周出版社，城邦文化事业股份有限公司，2004.

[34] 凯瑞. 作为文化的传播［M］. 丁未，译. 北京：华夏出版社，2005.

[35] 张明仓. 虚拟实践论［M］. 昆明：云南人民出版社，2005.

[36] 胡塞尔. 欧洲科学的危机和超验现象学［M］. 张庆熊，译. 上海：上海译文出版社，2005.

[37] 周宪. 审美现代性批判［M］. 北京：商务印书馆，2005.

[38] 邬焜. 信息哲学：理论、体系、方法［M］. 北京：商务印书馆，2005.

[39] 丹托. 艺术的终结［M］. 欧阳英，译. 南京：江苏人民出版社，2005.

[40] 卡罗尔. 超越美学 [M]. 李媛媛, 译. 北京: 商务印书馆, 2006.

[41] 塔塔尔凯维奇. 西方六大美学观念史 [M]. 刘文潭, 译. 上海: 上海译文出版社, 2006.

[42] 米歇尔W J T. 图像理论 [M]. 陈永国, 胡文征, 译. 北京: 北京大学出版社, 2006.

[43] 德波. 景观社会 [M]. 王昭凤, 译. 南京: 南京大学出版社, 2007.

[44] 翟墨. 人类设计思潮 [M]. 石家庄: 河北美术出版社, 2007.

[45] 舍恩. 反映的实践者: 专业工作者如何在行动中思考 [M]. 夏林清, 译. 北京: 教育科学出版社, 2007.

[46] 丹托. 美的滥用: 美学与艺术的概念 [M]. 王春辰, 译. 南京: 江苏人民出版社, 2007.

[47] 豪厄尔斯. 视觉文化 [M]. 葛红兵, 等, 译. 万华, 曹飞廉, 校. 桂林: 广西师范大学出版社, 2007.

[48] 席勒. 信息拜物教: 批判与解构 [M]. 邢立军, 方军祥, 凌金良, 译. 曹荣湘, 校. 北京: 社会科学文献出版社, 2008.

[49] 周宪. 视觉文化的转向 [M]. 北京: 北京大学出版社, 2008.

[50] 张一兵. 不可能的存在之真: 拉康哲学映像 [M]. 北京: 商务印书馆, 2008.

[51] 黄厚石. 设计批评 [M]. 南京: 东南大学出版社, 2009.

[52] 拉什. 信息批判 [M]. 杨德睿, 译. 北京: 北京大学出版社, 2009.

[53] 张一兵. 反鲍德里亚: 一个后现代学术神话的祛序 [M]. 北京: 商务印书馆, 2009.

[54] 周山. 中国传统思维方法研究 [M]. 上海: 学林出版社, 2010.

[55] 邬焜. 古代哲学中的信息、系统、复杂性思想 [M]. 北京: 商务印书馆, 2010.

[56] 肖峰. 信息主义及其哲学探析 [M]. 北京: 中国社会科学出版社, 2011.

[57] 谢卓夫. 设计反思: 可持续设计策略与实践 [M]. 刘新, 覃京燕, 译. 北京: 清华大学出版社, 2011.

[58] 王佳. 信息场的开拓: 未来后信息社会交互设计 [M]. 北京: 清华大学出版社, 2011.

[59] 多斯. 结构主义史［M］. 北京：金城出版社，2012.

[60] 帕帕奈克. 为真实的世界设计［M］. 周博，译. 北京：中信出版集团，2013.

[61] 费雪. 完美的群体：如何掌控智慧的力量［M］. 邓逗逗，译. 杭州：浙江人民出版社，2013.

[62] 娄策群，等. 信息生态系统理论及其应用研究［M］. 北京：中国社会科学出版社，2014.

[63] 朗西埃. 图像的命运［M］. 张新木，译. 南京：南京大学出版社，2014.

[64] 梅特里. 人是机器［M］. 顾寿观，译. 北京：商务印书馆，2014.

[65] 霍文，维克特. 信息技术与道德哲学［M］. 赵迎欢，宋吉鑫，张勤，译. 北京：科学出版社，2014.

[66] 布尔金. 信息论：本质·多样性·统一［M］. 王恒君，嵇立安，王宏勇，译. 北京：知识产权出版社，2015.

[67] 黄正泉. 文化生态学［M］. 北京：中国社会科学出版社，2015.

[68] 莫霍利-纳吉. 运动中的视觉：新包豪斯的基础［M］. 周博，朱橙，马芸，译. 北京：中信出版集团，2016.

[69] 曼奇尼. 设计，在人人设计的时代：社会创新设计导论［M］. 钟芳，马谨，译. 北京：电子工业出版社，2016.

[70] 福蒂. 欲求之物：1750年以来的设计与社会［M］. 苟娴煦，译. 南京：译林出版社，2016.

[71] 肖峰. 哲学视阈中的信息技术［M］. 北京：科学出版社，2017.

[72] 马克思. 1844年经济学哲学手稿［M］. 北京：人民出版社，2018.

[73] 丹托. 何为艺术［M］. 夏开丰，译. 北京：商务印书馆，2018.